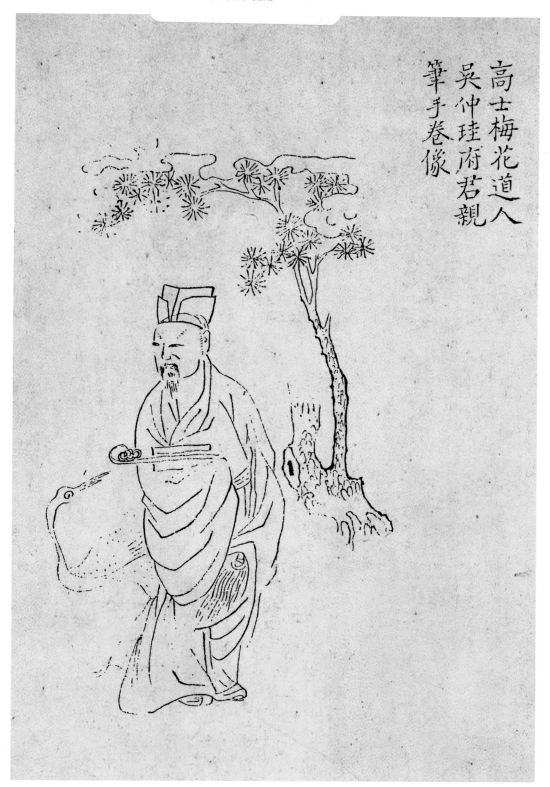

高士梅花道人
吳仲珪府君親
筆手卷像

吴镇画像（清吴光瑶《义门吴氏谱》）

吴镇

传世绘画赏析

沈国庆 著

Wu Zhen
Appreciation of his Painting
Works passed down

中国美术学院出版社

前言

　　书画，作为人类文明的视觉呈现，与其他文化形态共同构成了人类文明的整体。德国哲学家、美学家席勒曾说："论勤奋你不及蜜蜂，论敏捷你更像一只蠕虫，论智慧你又低于高级的生物，可是人类啊，你却独占艺术！"在席勒看来，创造艺术与享受艺术是人的一种责任，一种不可或缺的精神活动。艺术家的创作与所处时代的政治、经济、宗教、文化、科技等社会背景密切相关，同时又和艺术家本人的身世、个性、世界观、艺术观等密不可分，这些如同基因一样被注入作品的构成元素中。而散发着这些"基因"的信息，成为了人类文化的结晶。因此，对书画作品的鉴赏可以开拓文化视野、陶冶情操、健全人格、发展个性。

　　吴镇（1280—1354），字仲圭，号梅花道人，浙江嘉善人，擅诗词、工草书，擅画山水竹石，与黄公望、倪瓒、王蒙合称"元四家"。吴镇十五、六岁开始学画，从事艺术活动近六十年，一生勤奋砚田，笔耕墨耘，不求闻达，创作了大量作品，但流传到今天的真迹不算太多。元末文学家孙作在距吴镇去世仅十年时（1364）曾说："余留秀州三年，遍访士大夫家，征其笔迹，蔑有存者。然则更后百年，知好其画，复当几人耶？"所以今天我们看到大量署名吴镇的画，其中伪作肯定占了很大部分。书画作伪，由来已久，名气越大，伪品越多。为了进一步梳理吴镇鱼龙混杂的传世作品，研究其人品与画品，笔者编撰了《吴镇传世绘画赏析》一书。

　　本书共分为七个部分，分别是松石篇、山水篇、渔父篇、墨竹（梅）篇、

书法篇、作品图录以及附录。希望通过这些作品的呈现，能够让读者了解到吴镇绘画艺术的不同发展历程和审美风格。

本书注重对作品的详细解读和分析，从艺术风格、表现手法、象征意义、收藏流传等多个角度进行解析，帮助读者深入理解每幅作品的内涵。希望通过对这些作品的深入了解，读者能够更好地欣赏和理解吴镇艺术的美学价值和文化魅力。

本书力求专业性和通俗性相结合，既适合艺术工作者和学者学习研究，也适合广大艺术爱好者和普通读者欣赏学习。同时，本书也是一本全面介绍吴镇艺术的读物，可以为读者提供一扇了解吴镇文化的窗口。

让我们一起翻开《吴镇传世绘画赏析》，用眼睛去观看，用心灵去欣赏，感受吴镇的魅力，收获艺术的惠泽吧！

目录

作品鉴赏

松石篇

　　先秦以来，松树便被人们赋予了高尚的内涵，历朝历代咏松、画松者不断。《论语》记载："岁寒，然后知松柏之后凋也。"《史记》中也有将松、竹、梅并称"岁寒三友"的记载。它不惧严寒酷暑、四季常青，充满生机与活力，成为历朝历代文人墨客托物言志的对象。魏晋以来，受魏晋风度的影响，松树开始成为士族阶级笔下描绘的对象，此后经过隋唐、五代、宋、元的进一步发展，成为中国山水画中重要的组成元素。其中，元代是一个特殊的朝代，由于社会环境的影响，大批文人画家将自我精神寄托于山水画的创作中，众多的画家作品里都涉及到松树的题材，此时松树绘画进入了一个高峰期，松成为众多文人画家笔墨下描绘的对象。吴镇就是其中的一个，吴镇独特的个性和义不仕元的家族背景，致使笔下的松树一身正气，成为他"势力不能夺"的真实写照。

布景奇逸甚精妙——双桧平远图

今天我们所能见到吴镇最早的作品，是他49岁时所作的《双桧平远图》。此画原来的题目是《双松图》，可是从两棵树的枝干看来，应该是桧树。1981年徐邦达在《中国绘画史图录》中把题目改成了《双桧平远图》。

画上吴镇自题："泰定五年春二月清明节，为雷所尊师作，吴镇。"钤有两印："仲圭""遽庐"。关于"雷所尊师"究竟是谁？未能确认。有两种说法，据陈擎光先生考证认为是雷思齐（1230—1301），他是一位道士，临川人，曾在江西乌石观居住，精通《易经》和《老子》，此画作于雷死后二十七年，题跋说画于清明节，有追思之意。余辉先生则认为是和吴镇有来往的周元真的师傅，名张善渊，人称张雷所，此老活到92岁。史载其至元年间（1264—1294），曾修苏州府玄妙观。此两位都是道士，从活动地域来看，张善渊的可能性比较大。

《双桧平远图》取材于江南一带景色，画中描绘秀丽的低峦平冈，丰茂的杂木丛林，满布湖泊溪涧略起丘陵的平原，一派旖旎的江南风光。画上两株老桧并立于平坡上，擎天立地，占据整个画幅，造型盘曲遒劲，气势雄壮挺拔，有一种雄视天下的气概，使远处山峦、林木、村居蹊径，尽在其俯视之下。

后面深邃的景致让画面的空间得到真实而合理的延伸。画家没有直接隔出一片开阔的水域，而是仔细描绘出一道蜿蜒的水流，经过几番掩映之后消失在最远处。丰富而充实的林木坡石让这片平远景象显现出重嶂叠岭般的严密与厚重。掩映在烟雾中渐行渐远的树丛谨严有序地分布在大小错落的坡石之中。流水与茅舍都笼罩在一片静谧而庄严的气氛之中。从画上工整的笔墨、洗练的题跋中都可以看出画家作画时的严谨与庄重态度。

《双桧平远图》的描绘过程不同于吴镇其他"即兴神驰"一类的作品，在这幅画里贯穿的是一种精致、沉稳、专注的气息。画面内容的丝丝入扣体现出作者扎实的造型功底与经营位置的能力，从细节的处理到整体气象的营造都带有明显的宋代风格。坡石与丛树的画法源自董源、巨然，最远处山峰的

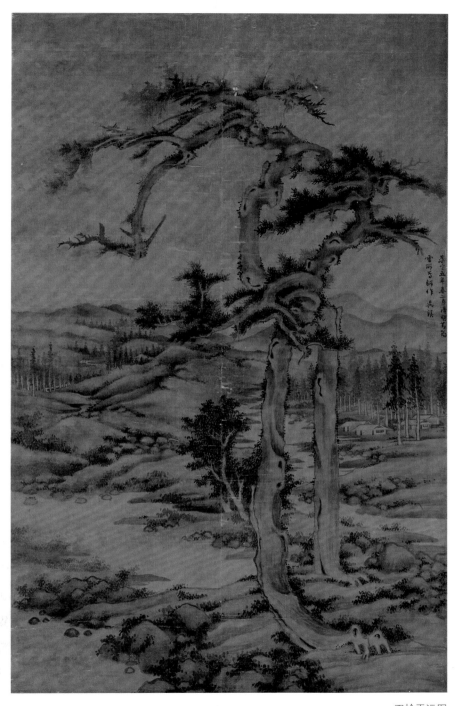

双桧平远图
材质：纸本水墨
尺寸：纵180厘米，横111.4厘米
创作时间：1328年，吴镇49岁
收藏：台北"故宫博物院"
钤印：仲圭、邈庐

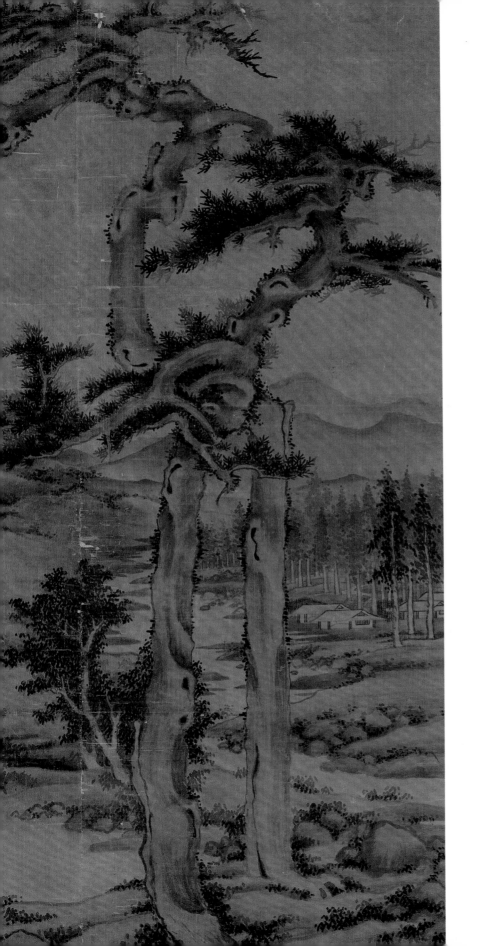

画法则是马远、夏圭常用的技法。作者将几种不同的画法巧妙地融合到了一起。同时，在题跋中也没有惯常使用的"戏笔""戏作"等字眼，作者在彼时的格外用心还是可以想见的。

因为绢色与墨色的双重作用，宋代山水画往往显得深沉、神秘、厚重，吴镇的山水画较多地传承了这样的特点。在《墨缘汇观》中有两处提到了《双桧图》，称此图"布景奇逸，甚为精妙"，以及"丘壑甚奇"。《大观录》中的解释更加充分，称此图"山峰平远，安置中层，地坡高厚，松树高四尺许，松头飘拂直拂云外。人言仲圭笔墨率略，中转高妙，良不谬云。书款端楷亦仲圭所难得者"。从技法来看，作品中无处不显示出作者端严的态度，从气象来看，此作则充满一种浑穆的力量。吴镇用饱满的线条来勾勒树木与土石的轮廓，然后在起伏处加以披麻的皴法，并通过层层渲染使各部分形体更加浑厚充实。树叶与岸上的苔点用不同程度的墨色分层点出，使画面的丰富与厚重程度得到进一步加强。在部分树干以及石块的轮廓处，画家用偏重的线条进行了复勾，让画面的层次更加分明。远处几排耸立的杉树，吴镇既注意到它们整体的体量感与秩序感，又非常仔细地安排好树木与穿插其中的房屋、陆地、水流之间的前后关系，画中深邃的意境始自创作者缜密的心思。我们还要注意到，此画的笔墨运用尽管严谨，却并不小气，这源自作者沉着而肯定的用笔特征。作者的用笔沉缓而迟重，而且十分的凝练，从远处房屋和树干的勾勒处可以分明体会到这样的特征。整个画面尤其下半部分看上去是繁复的，但是具体到细节处理的时候又无处不透着简练，程正揆所谓"北宋人千丘万

壑，无一笔不减；元人枯枝瘦石，无一笔不繁"恰恰说明了这样的道理。

《双桧平远图》的表达方式既精且浑，其中"精"在笔墨的细节及其位置安排，而"浑"在画面的神气与总体格局。这幅山水画是吴镇作品中布置最为缜密的一幅，无论是用线、用点还是渲染都显得凝重而谨慎。

《双桧平远图》对于渲染特别重视，画家除了对一些重要的轮廓线条进行最后的复勾之外，多数的勾勒与皴笔都隐含到了层层的渲染当中。这样就令整个土石的结构更加圆浑而厚重。此外，作者对于天空的渲染使得整个空间具有一种呼吸的功能，我们可以感受到空气在画面上的存在。浑穆的气质可以赋予作品庄重、大气的感觉，而且吴镇这件作品同时具有一种神圣的力量，这样品格的山水作品在元代山水画史上并不多见。

吴镇中年之画，力追董源、巨然，特别是巨然，几乎形神逼肖，但吴镇的作品比巨然的作品更加温婉、湿润，这种特点在《双桧平远图》中已经有了体现。明代沈周晚年酷爱吴镇的画，可惜温润稍逊，不免有些枯硬，有不逮之处，无怪钱杜在《松壶画忆》中说："石田翁万不及也。"吴镇用墨，一幅中兼有淡墨、浓墨、泼墨、破墨、积墨，他的带湿点苔，五墨齐备，天机一片，可算是个绝活。

老干呈姿独依风——老松图

　　松树即使在严冬也能保持绿色，象征着耐力和坚韧。对于生活在蒙古异族统治下的元代文人来说，古松的描绘成为面对政治歧视时生存的有力隐喻。

　　《老松图》写山中一景，绘古松一棵，枝干横卧上方，并向四周舒展，前有芳草点缀，后有山石衬托，各自为政且互有联系。画面左侧留有空间，借以发挥其款题艺术。

　　从整体面貌看，此图布局简净，意境幽谧，给人以苍劲清苦之感，画面景物虽是简单，画家遗世独立、超然物外的心境却跃然于上。在笔墨上，以秃笔勾勒古松，干墨皴擦树干，尖笔为之松针；树后山石以淡墨渲染为主，

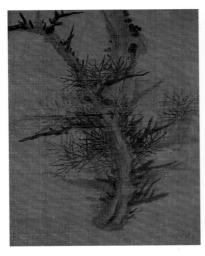

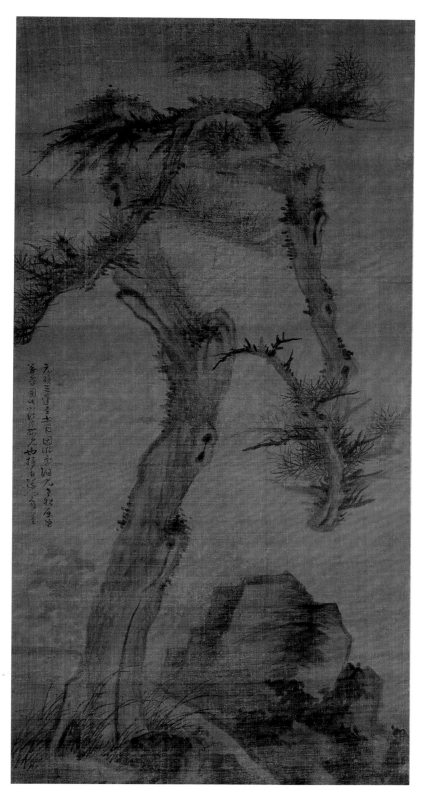

老松图
材质：绢本水墨
尺寸：纵 166.1 厘米，横 82.6 厘米
创作时间：1335 年，吴镇 56 岁
收藏：美国大都会博物馆
钤印：梅花庵、嘉兴吴镇仲圭书画记

重墨勾皴为辅，最后以浓墨点苔，凸显其气静神凝之态。树石用笔倔强刚劲而不张扬外露，多用中锋，沉着老到，得古松苍劲之质，古松虽老，但无苦涩之感，干淡的用笔不失腴润，墨法鲜活，鲜嫩的细草和斑驳粗重的古松形成鲜明对比。

此图虽写山中静谧之风光，但画家着重个性和自我意识的表现。松树不畏严寒、四季常青的特征象征着耐力和坚韧，这对于生活在蒙古异族统治下的元代文人来说，描绘古松便成为面对政治歧视时生存的有力隐喻。在艺术上，此图已达到了古人所说"笔少画多，境显意深；险不入怪、平不类弱；经营惨淡、结构自然"的四难之境，这幅内蕴深邃的作品代表了吴镇晚年的艺术高峰，造就了他独树一帜的绘画风格。

吴镇成为一代大家的另一个主要原因，就在于他字里行间流露出的那个真我。他以艺术来宣泄胸中郁抑不平之气，敢于大胆独创的意识。通过这幅《老松图》，我们从中领略到画家那种清苦坚韧的心境，诚如他在另一幅画中题道："西风萧萧下木叶，江山青山愁万叠。长年悠悠乐竿线，蓑笠几番风雨歇。渔童鼓掉忘西东，放吹荡漾芦花风。"诗中借山水、风雨等意象表露了吴镇避处穷居，寄兴山水的隐世态度，而在这幅《老松图》中我们也再次感受到如吴镇诗中这般由氛围烘托下的格调。姜绍书在《韵石斋笔谈》中赞誉他的艺术："梅道人画秀劲拓落，运斤成风，款则墨沉淋漓，龙蛇飞动，即缀以篇什，亦摩空独运，旁无赘词。正如狮子跳，威震林壑，百兽敛迹，尤足称尊。"吴镇的出现为元代画坛，增添了光彩，并在中国山水画的历史中，树立了一座里程碑。

在有年款的吴镇画中，此画始见其自署"梅花道人"，用"梅花庵"及"嘉兴吴镇仲圭书画记"九字印。图上题跋云："元统三年（1335）冬十一月，因游云洞，见老松屈曲，遂写图此以纪其所见也，梅花道人戏墨。"题跋中提到的"云洞"，位于今江西省上饶西郊，这是已存资料中吴镇去过最远的地方。吴镇的绘画风格与其活动的环境有着很大的关系，常年的写生观察，造就了吴镇别树一帜的绘画风格，吴镇的作品不像其他文人画家能让观者兴奋起来，他的作品是通过整体的氛围烘托出来的，需要带着意境去欣赏，这也是后世画家很少人学习模仿吴镇的原因，所以自明清一直到现在，能够真正懂得欣赏吴镇作品的人也是拥有很高的格调的。

遗世独立心欢喜——松泉图

　　吴镇生平多画三类题材：第一类是以渔隐为主题的山水，吴镇的渔隐主题作品在画史上独树一帜，具有非常鲜明的个人语言，如同我们谈仙山楼阁就想到黄公望，谈到远山空亭就想到倪瓒，而谈到渔父渔隐就必然想到吴镇；第二类是墨竹，其墨竹直追以画墨竹盛名的北宋画家文同；第三类则是松树，吴镇的山水体现的是其生命旷远野逸的清音，其墨竹则是抒发个人心境澄明的音符，而其松树则是孤洁的气概。

　　《松泉图》是吴镇第三类绘画题材的代表性作品。这幅作品在诗书画上的协奏，也让这幅作品成为了画史上松树作品中的一幅遗世独立之作。在元代，文人画家们热衷于在绘画中题诗题字，而能够如同吴镇这般，将书法与诗作如此精巧地融入绘画中的画家，在整个元代实在找不出第二个人，乃至从整个中国绘画史的纵横维度来看，大概也只有后来的徐文长才有资格与吴镇相比。

　　这件作品构图奇崛，笔墨高妙，有清逸超拔之气，真正体现出吴镇傲岸而孤守的性格。《松泉图》的内容并不复杂，画面分成有节奏的三段。下端是杂树，中间是飞瀑，上面是孤松。瀑布与杂树之间用迷雾掩映，显得苍茫而幽邃。孤松由左边横向伸出，然后折而向上，并继续向左边扭曲，形成一个S形的回环之势。然后有一枝从右边直直垂下，在末端处向右边伸出若干小的枯枝。这棵松树的造型像极了吴镇墨竹画中的纤竹，这种执拗而倔强的品格正是吴镇所喜欢的，也是吴镇的自喻。画中弥漫着非常重的湿气，好像没有干透一样，无论是笔迹清晰的松针与枯枝，还是笔迹含混的烟树，都给人以湿漉漉的视觉印象。有过绘画经验的人应该清楚，中国画尤其是写意画在笔墨趁湿的时候往往神采飞扬，待水分干后却大打折扣。于是如何保留住画面的湿气就成为学习中国画的人大费脑筋的事情。"湿重"是吴镇绘画的一个典型特征，他的山水画在深重方面可遥接五代与北宋的传统，淋漓之处则与前代不遑多让。所谓"淋漓"，我们不要简单地理解成一定是水墨飞溅的大泼墨，像这种保持在画面上的湿漉漉的水汽就是淋漓的意味。画面下端的丛树

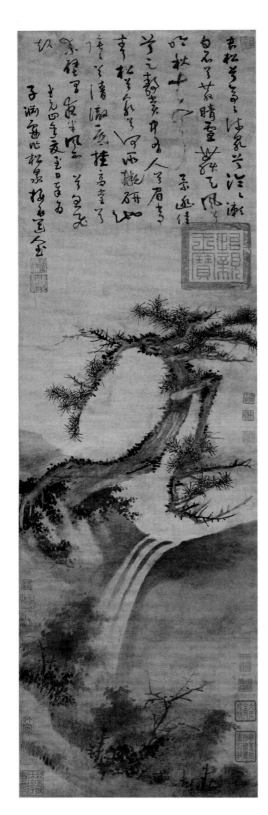

松泉图
材质：纸本水墨
尺寸：纵 105.3 厘米，横 31.7 厘米
创作时间：1338 年，吴镇 59 岁
收藏：南京博物院
钤印：梅花庵、嘉兴吴镇仲圭书画记

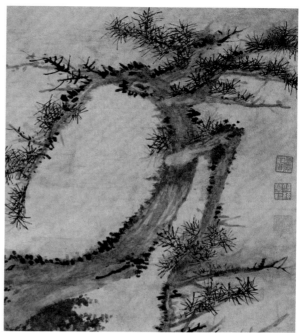

带有显著的米家山水特征，云雾与树丛的微妙变化很容易让人联想到米友仁在《潇湘奇观图》中的表现方式，上面的孤松则有李成的面貌。在这幅作品中，吴镇将雄强与柔婉两种气质融合在一起，使得画面越发的气格不凡。

吴镇在画面上方留了很充足的题跋空间，跋曰："长松兮亭亭，流泉兮泠泠，漱白石兮散晴雪，舞天风兮吟秋声。景幽佳兮足静赏，中有人兮眉长青。松兮泉兮何所拟，研池阴阴兮清澈底，挂高堂兮素壁间，夜半风云兮忽飞起。"题跋的内容清逸冷峻而兼奇崛，恰与画面的气质格趣相符。与《双桧平远图》所不同的是，这件作品富有一种清逸的气质，

《双桧平远图》中浑穆而整肃的力量变化为此图清奇超拔的品格。作为隐士的吴镇，更在意的是当下看得见摸得着的物象，远山太远，终究只在生命的边缘。

此幅清初收藏家孙承泽先得见沈周的临本，后来才购得真迹，并改装成横卷。乾隆时收藏家安岐晚年收藏此图，就以"松泉老人"为自己的别号。其后为庞元济收藏，现藏于南京博物院。

苍髯复槎牙——苍松图

《苍松图》原系清宫旧藏之物。20世纪80年代，国家文物鉴定委员会委员、国家文物局文物鉴定资格审核委员、故宫博物院研究员杨臣彬（徐邦达先生入室大弟子）在民间收藏中发现此图，现藏北京故宫博物院。

图中一棵古松伫立岸边，树干粗壮，枝条短疏，不见松针。松树下方有湖石兰花。画面只有两个层次，近景为松石，远景为远山。近景和远景用水面分隔。松树傲骨居于上，湿墨淋漓，意气高古，用墨丰富，淡墨、浓墨、湿笔、干笔轮番使用，层次分明。而下方松湖石水草，倾斜逸出。浓淡相间，有隐逸恬淡的情致。构图分明，上下两段，而背景留有大量空白，远山逶迤，清旷野逸，极尽平远之势。老松、湖石与水草远山看似各自独立，但又被一片苍茫之气韵有机地统一在一起。

画面上的松树没有松针，乍看很是奇怪，但结合吴镇一生的经历也就可以理解了。一幅《苍松图》就展现出吴镇个性强硬，高逸超脱。这种画风是吴镇倔强生命的呈现，不入俗，随遇而往，如苍松俯瞰天地，不因天地宇宙而改变自己生长的姿态，任风雨，任雪霜，任尘世千年，依旧孤洁不移。他没有黄公望、王蒙那般对功名的孜孜以求，也不同于倪瓒那般对孤寂生命的极尽抒发，吴仲圭的生命，是充满自我自信的，是充满野趣情味的，也是充满真实倔强的。

吴镇是个孤傲的人，《沧螺集》卷三记载："（吴镇）为人抗简孤洁，高自标表，号梅花道人。从其取画，虽势力不能夺，惟以佳纸笔投之案格，需其自至，欣然就几，随所欲为，乃可得也。"同时，吴镇也是"元四家"中唯一与另外几家绝少来往的人。整个元代，流行文人之间互相在画中题诗题款，以此增进彼此之间的感情。而吴镇似乎是一个例外。这种倔强的性格，在某种程度上让吴镇在同时代的文人画家中显得特立独行。

除了性格上的特立独行之外，在绘画中，吴镇同样是"倔强"的。我们知道元代画家基本上摒弃了南宋院体画的画法，但是吴镇却并不以为然，他在许多作品中直接借鉴了南宋马远、夏圭的技巧。

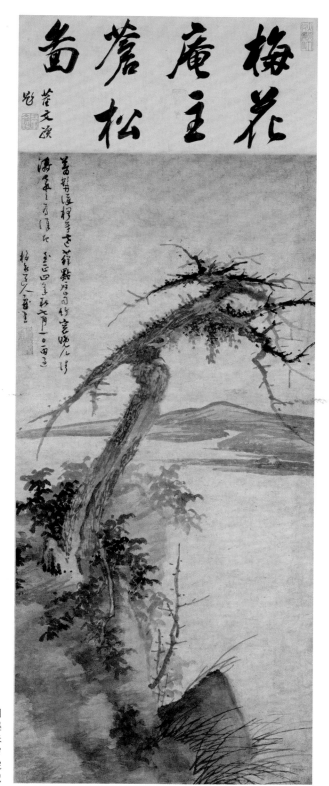

苍松图
材质：纸本水墨
尺寸：纵 101 厘米，横 45.8 厘米
创作时间：1344 年，吴镇 65 岁
收藏：北京故宫博物院
钤印：梅花庵、嘉兴吴镇仲圭书画记

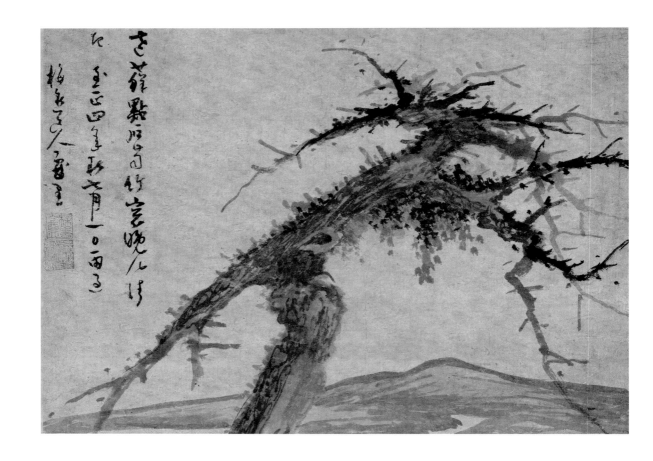

这幅《苍松图》便是这方面的代表作。我们所看到的山坡、苍松、流泉为整个山景中的一角，这种"逆时代"的尝试，并未让作品陷入俗套，反倒是借由吴镇独有的笔墨语言，让马、夏传统在此焕发出了新的生命力。

《苍松图》中有一种生命的倔强，而倔强中又饱含着野逸与温雅两个生命主题。在这幅作品中，苍松代表着野逸的生命，而湖水和远山象征着温雅的生命。吴镇的野逸与温雅是相生相和的，共同构成了其倔强的生命乐章。无论是诗词、书法还是绘画，在此都仿佛是倔强生命艺术的宣言。如果要将

这种倔强的生命具体到某个我们熟知的形象中，大概就是"中国隐士"。

谈到隐士，"倔强"应该是隐士精神中重要的一部分。因为倔强，隐士们"弃平原之尘埃而取高山之烟霞"才孕育了独特的精神之根。这个世界，总有一些人在做出一些令人不解的选择，有人放弃城市的优渥，而选择乡村的清贫；有人放弃稳定的工作，而选择朝不保夕的创业；有人放弃趋势潮流，而选择逆风飞扬。这份倔强，总能让我们看到奇迹。

遗憾的是，我们每个人从出生开始就似乎被安排好了所有的人生选择。总有人告诉你应该如何，

不应该如何。就像吴镇所处的时代，所有人都会告诉初入绘画之门的孩子，不要学马远、夏圭，不要学院体画风，要承袭董源、巨然。如果吴镇接受了人们的谆谆教导，或许，今天我们所谈论的"元四家"也便没有了吴镇。就像当年与盛懋比邻而居之时，世人都争相购买盛懋的作品，却少有人问询吴镇的作品，吴镇却依旧倔强地坚持自己的方向，一句"二十年后不复耳"是吴镇对"潮流"铿锵有力的回绝。

人生短短不过百年，放到千万年的宇宙自然中，不过转眼瞬间。刹那间，沧海桑田，一转眼，已是千年。放眼宇宙，总是感到惶恐，唯有努力倔强地让生命绽放出灿烂之花，才不虚人间走一遭，这一遭，活得欢喜。

拔地起作苍虬飞——松石图

与南宋院体画的刻意求工、注重形式的美感不同，元代绘画继承北宋文人画的传统，以简逸为上，追求古意和士气，笔法厚重，树立了文人画的丰碑。在元代绘画中，又以吴镇最为特立独行。吴镇善用湿笔来表现林木苍茫，淋漓的古意，与马远、夏圭等人截然不同，其《松石图》尤为磅礴壮观！

占据《松石图》画面中心的只是一截松树，它不是直立挺拔的苍松，而是一株干如弯弓、枝干倒长的怪松，它巍然挺立，雄视万物，表现出一种世俗难以羁绊、常人难以匹敌的气慨。它的孤傲、不同凡俗正是吴镇"抗怀孤德"个性的自喻。松下有湖石水草，构图呈上下两段，留出大片空白，各自为政且互有联系。用浓墨在树石上点苔，浓重厚密。树石用笔倔强刚劲而不张扬外露，沉着老到，得古松苍劲之质，古松虽老，但无枯涩之感，干淡的用笔不失腴润，墨法鲜活，鲜嫩的水草和斑驳粗重的古松形成鲜明对比，整个画面湿墨淋漓，意气高古，有隐逸恬淡的情致。

与通常意义上隐居的清幽和安逸不同，《松石图》表现出的隐逸是浑厚傲然的，既有文人的情怀乐趣，更有着生活返璞的质感。如果说古树迎风是生命的涌动，是动态美，那么青草低伏则是静态的美，古松虽老，却无衰败之象，这里松隐喻的是傲骨，乃是生灵之气。远山平铺，淡远而清旷，乃是胸中之景，也是心中之境。

吴镇的隐逸有着陶渊明式的大开大合，其厚重之处，有着《山海经》般的悲壮生死，其轻灵之处，又有着"采菊东篱下"的心远地偏，吴镇的可贵之处是把隐逸之虚，落到了实处，这也是《松石图》的精神灿烂之处，如高光在寒夜闪烁，大地茫茫。

《松石图》原是清宫旧藏之物。20世纪80年代由国家文物鉴定委员会委员、国家文物局文物鉴定资格审核委员、故宫博物院研究员杨臣彬在民间收藏中发现，现藏于上海博物馆。

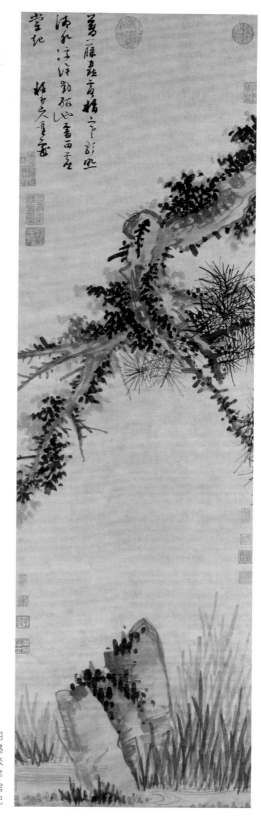

松石图
材质：纸本水墨
尺寸：纵 122.4 厘米，横 46 厘米
创作时间：不详
收藏：上海博物馆
钤印：梅花庵、嘉兴吴镇仲圭书画记

两株松树满山秋——双树坡石图

　　吴镇的存世绘画作品中，以表现双树为主题的只有两幅，分别是藏于台北"故宫博物院"的《双桧平远图》和藏于宁波天一阁的《双树坡石图》。《双桧平远图》画面开阔，前景为双桧，背景还有平冈山林、村舍幽溪，让我们能感受到人间气息。而《双树坡石图》完全是近景特写，仅树木、石、草，一派远离人世的野逸气息，使我们体味到一种孤寂、超凡脱俗的境界。

　　此画背景为秋冬之际的荒山野岭，画上以水墨绘一前一后两棵杂树，前树矮小，但枝繁叶茂，左倾的主干在中部和顶端左右平行出枝，双树向上的纵势被打破，使画面构图产生丰富变化。更为奇特的是根部，长且分叉，倔强不屈地深深扎入坚硬岩石的缝隙，那种倔强不屈的力量使人震撼，令人感叹这强大的生命力。后树高大，干势冲天，但除了依附主干表皮的苔藓尚有生意，其他秃枝下垂，叶已脱尽，生机枯败，一副老态龙钟相。对比之下，愈加衬托前树生命张力，两棵树一枯一荣，一高一矮，对比强烈。古语说"画为心迹，境由心生"，

也许这正是作者内心深处情感的写照吧。无论世事如何多变，环境如何恶劣，只要坚守住自己的那一片"土"，万物终能不移其志，生命终能灿烂。

　　画上岩石用淡墨勾勒，皴笔不多，以渲染为主，通过墨色浓淡表现石面及土质的特征，岩缝处以浓墨、焦墨点苔，勾出轮廓，层次分明。岩石边沿的一丛杂草顺势而下，把观众的视线引到一块石块上。该石块以浓墨渲染，既形成墨色的对比，又平衡了画面重心。形成了深邃、苍茫、秀润的视觉效果。

　　远处的杂树，用墨色深浅表现空间的纵深感，让人遥想画外之景。这些都体现了作者高超的画面处理能力。吴镇擅长用墨。他的用墨取法五代山水画大家董源的淹润、巨然的清逸，形成了自己神逸两兼、雄秀双全的艺术风格，这种风格在此图中也有体现，如树叶的画法即为他经典的趁湿"攒点"法，先点上饱和的淡墨，然后在墨未干、半干或全干时，点上浓淡不等的墨点；且每一点都有所依附，层层点染，形成了树叶茂盛的艺术效果。

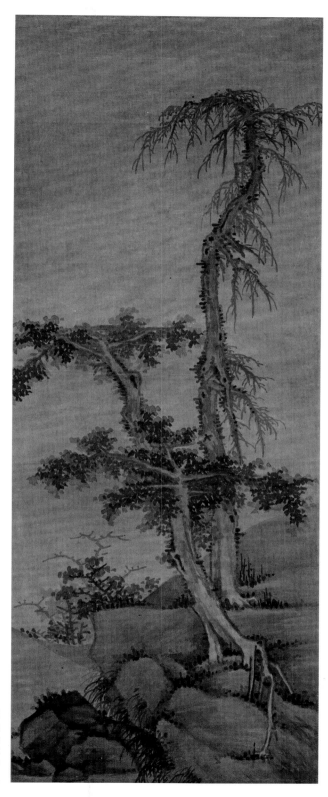

双树坡石图
材质：纸本水墨
尺寸：纵 68.9 厘米，横 27 厘米
创作时间：不详
收藏：宁波天一阁博物馆
钤印：仲圭、梅花道人

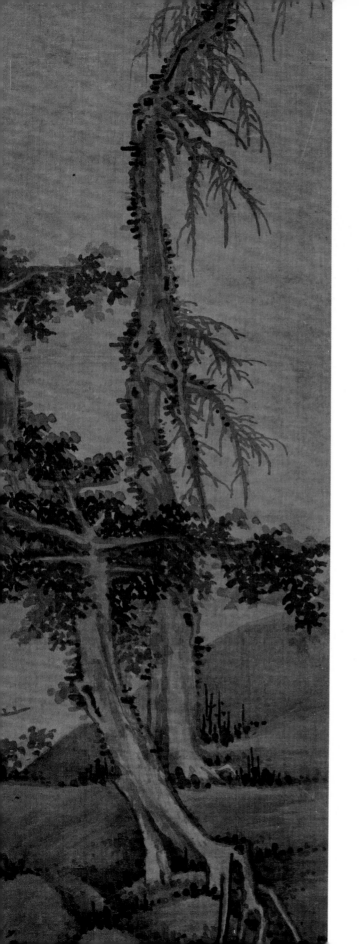

　　该画现藏于浙江宁波天一阁博物馆，目前，浙江省内的吴镇真迹仅存这一件，弥足珍贵。可惜无画家的跋识，只钤"仲圭""梅花道人"朱文印。1979年，书画鉴定家徐邦达、黄涌泉到天一阁考察鉴定时无意中发现了这幅真迹。18年后，徐邦达在赠黄涌泉的诗作中写道："天一偕寻颔下珠，橡林竞见古遗图。真为感召因同里，尘世翰缘讵说无。"欣喜之情，至今若见。

山水篇

　　山水画作为中国画重要的画科门类，历来受到文人志士的青睐。宋元时期，无论山水画的创作，还是理论的创新，都极具历史高度。宋人郭熙在其画论著作《林泉高致》一书中深刻地论述了中国文人山水画兴盛的原因，以及文人山水画的主要特点，借由画面中的山水、泉石、渔樵、猿鹤等各种艺术形象，来抒写画家的人生志趣，脱离红尘的喧嚣，享受自然山水清音带来的精神愉悦。郭熙的这种山水理论和审美追求，在吴镇的画作中就得到了极好的体现。

处处江湖着我身——清江春晓图

北宋画家郭熙的《林泉高致》归纳山有三远："自山下而仰山巅，谓之高远；自山前而窥山后，谓之深远；自近山而望远山，谓之平远。高远之色清明，深远之色重晦，平远之色有明有晦。高远之势突兀，深远之意重叠，平远之意冲融而缥缥缈缈。"北方山势构图刚健中正，多取高远，且用笔强悍，多方折势，而南方之山多秀奇，构图则平远，为柔曲清润。

吴镇的《清江春晓图》画上无年款，张光宾认为"疑其为至顺初元庚午（1330），吴镇五十一岁前后的作品"。全画表现清江两岸的美丽风光。画面分为远景、中景、近景三段。远景即江之左岸，山峦叠嶂，山峰林立。山巅主峰耸立，直插云天，整体山势巍峨壮观，山坡左侧的山泉和落差形成的瀑布倒挂于两山之间，奔腾直泻，如一匹银白丝布在风中吹拂。山坳或山坡平坦处绘有亭台楼阁，有的仅露出一角，有的半露半隐，用笔工整细致，近似界画。山脚下河岸旁，树木成林，排列齐整，丛林下坐落几间房舍，溪水两岸有一座板桥相连接。

中景为宽阔的河水，河面平静如镜，无一丝波纹，唯有小扁舟在河面中心荡漾，小舟上坐有四五人，十分悠闲自然，他们或论经说道，或尽情地观赏两岸的山山水水。人物用笔极简练，寥寥数笔一挥而就，但各人的神情、姿态各异，生动逼真，可见画家有着极强的写实能力。

近处即为此画的主景，在崎岖不平的丘陵上，山势较为平缓，平坡上长有苍松翠柏，江心岛上也有房舍数间，各江心岛皆架有木桥，用来接连坡岸。小桥流水人家，一派世外桃源的平和景象。这些舟桥，比例较小，但它们却以其小巧与大山相映成趣，又将整个画面各处景物连贯在一起，有机地组成一个和谐的整体，在构图上别具匠心。此画远山采用水墨渲染，用淡墨勾勒出山之轮廓，然后加以皴擦，坡上的苍松翠柏只是用笔尖勾画出一些小点点，以"介字"点树叶，山峰采用披麻皴法，山巅上的花草树木采用写意的画法，用笔尖墨点来表现。好像有雾气淡淡飘忽于高山之中，画出了春天早晨的感觉。

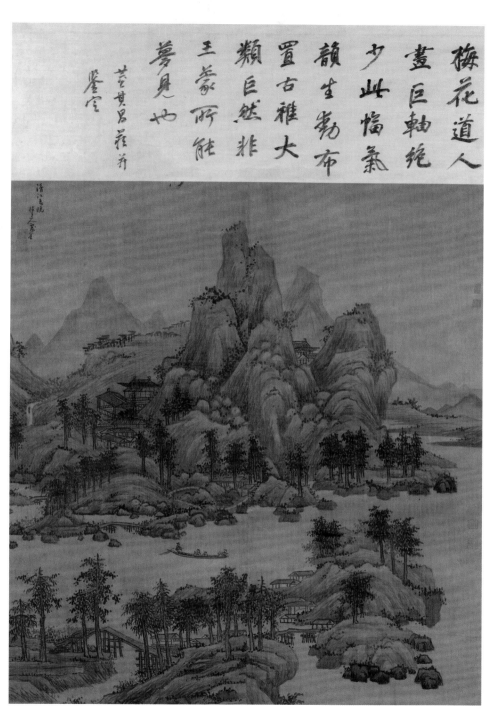

梅花道人畫巨軸絕少此幅氣韻生動布置古雅軸大類巨然非王蒙所能夢見也

董其昌荘开鉴定

清江春晓图
材质：绢本设色
尺寸：纵114.6厘米，横100.2厘米
创作时间：约1330年，吴镇51岁
收藏：台北"故宫博物院"
钤印：梅花庵、嘉兴吴镇仲圭书画记

　　画面上有山有水，清丽典雅，山峦叠翠，层次清晰，江水两岸树木葱郁，江中有舟，悠然飘逸，把大自然造化的神灵跃然画面。画家让自己化作一叶小舟，荡漾于广阔的天地之间，更希望舟中人就是自己，"处处江湖着我身"就是他心中的向往。吴镇把山水画看成为体现自我意识和人生观的载体，成为自己人文精神的墨痕，表露得很自然，也很得体。

诗堂有董其昌题跋："梅花道人画巨轴绝少。此幅气韵生动。布置古雅。大类巨然。非王蒙所能梦见也。"对此画评价极高，认为此画的艺术水准犹在王蒙之上。但黄宾虹认为："此画基本是吴镇的真迹，但缺乏浑厚之气。" 台湾的陈擎光认为：《清江春晓》很可能不是吴镇的真迹。理由是图中树石的造型也不像吴镇的风格，最值得注意的是构图，缺乏统一调和，矾头及水边的石头错综散布，一株株的树木东一处西一处，加上山头、山腰、山脚、水滨，各处安置了屋舍，使得画面显得杂乱。吴镇其他的作品，景物虽丰，但安排各成大段落，井然有序，不致零乱涣散。《清江春晓》两岸的衔接运用渔舟的船行方向，如果比较《洞庭渔隐》和《渔父图》就可以发现，《清江春晓》不知运用视线的转移，这一点却是渔舟联系两岸所根据的原理，如果画面其他的部分不能配合，渔舟的存在就失去其特殊的功效了。

水墨淋漓幛尤湿——中山图

《中山图》是吴镇57岁时为友人葛乾孙所作。葛乾孙，字可久，苏州人，善武且能阴阳，又精医术善文学，既是苏州名医，也是著名道士。吴镇作画时57岁，而其时葛才32岁，但吴与葛性格相近，喜好略同，可谓忘年知己。

画面描绘的是苏州西山岛西部的缥缈峰景象，此峰

中山图
材质：纸本水墨
尺寸：纵26.4厘米，横90.7厘米
创作时间：1336年，吴镇57岁
收藏：台北"故宫博物院"
钤印：梅花庵、嘉兴吴镇仲圭书画记

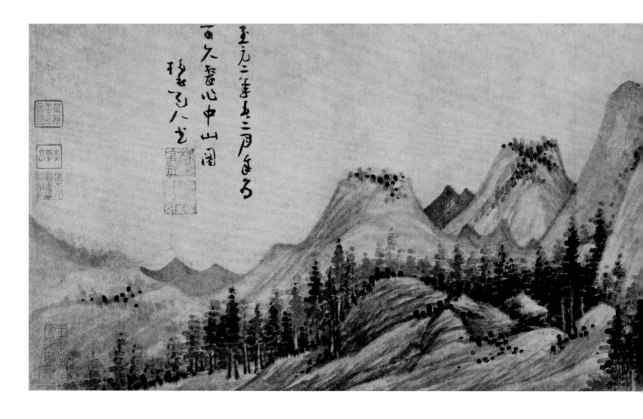

为太湖七十二峰之首。画中群山叠嶂，杉木丛深，通幅无一杂树，山峦粗麻披皴，山头苔点，横竖相间，众山之坳，以浓墨晕染二峰，低于四面，颇为奇绝，整幅画面主次分明，笔墨苍厚，气韵淳古。

整个画面初看平淡无奇，画面简洁没有多余物象，没有悬崖峭壁，也没有巨松落瀑，画家竭力将画面营造得简约淳朴，画中的山石、树木都接近于几何形式的结构，在并不大的画幅上作几乎完全对称的山峦，主峰矗立在正中央，这些几乎都是画之大忌，但是在吴镇的安排下，一切似乎又是那么合理有序。

中间主峰以下两侧各安排着稍矮的低丘，低丘上各叠着一座座远峰，利用细节的变化打破呆板和对称架构，由梯形三角形组成稳定的画面构成，是非常容易陷入呆板的，吴镇的高妙在于充分利用细

节打破这种对称。

首先是用山上矾头的变化，山脉的走势，以及树的多寡繁密等。尤其是披麻皴变化的运用，有的交叉皴，有的平行皴，有的放射状皴，都突出不同特质的山体和土地。如放射状的皴笔直而刚硬，表现陡峭的崖壁，湿笔平行皴擦出土质肥厚且湿润的平地，交叠的皴笔画出土质山体及其植被凹凸变化的丰富性。

由于树的种类单一会出现平淡的意味，在《中山图》中因为点的变化丰富了画面的表现力。点的墨色浓淡变化丰富，近处浓远处淡，近处湿远处干，近处大远处小，点成为打破画面呆板的又一重要因素。

打破呆板另一因素是"面"的运用。此画远看是以表现块面的山峰为重点的。但细看又以披麻皴

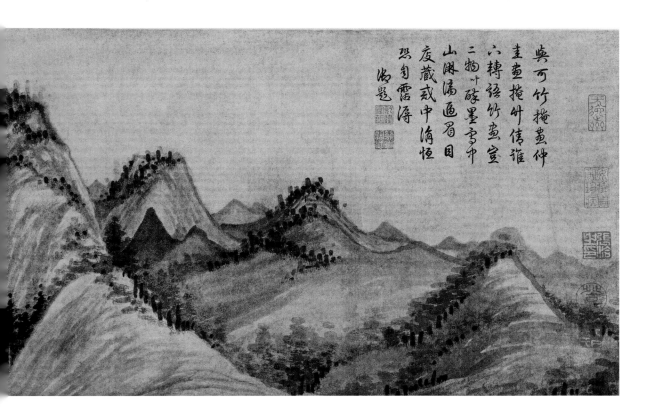

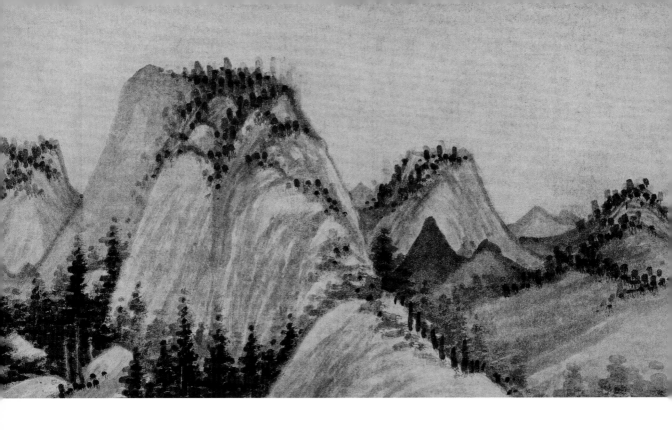

为主，因而线是画面中主要的元素。远山又采用浓淡虚实不一的面来表现，点缀其中，使画面平淡中意味深远。

此画笔力雄浑，墨色湿润，笔与笔之间互相融合，笔笔吃入纸中，更显坚实有力。由于这种湿笔的运用，即使把云气减至最低，又无江河瀑布点缀，依然能表现出南方山水的温润。笔墨与造型给人沉厚、郁勃之感，同时深沉、庄重，蕴含着巨大的内部能量。后人曾经用"沉郁"来形容吴镇的艺术风格，恰好反映出吴镇作品具备一种深沉而磅礴的气象。

吴镇的艺术精髓在这幅平淡无比的画作中体现无遗，《中山图》中没有溪流、瀑布、人物、屋宇，甚至小径等点缀，画面也没有表现任何显示季节和气候的特征，更没有云雾这种"通山川之气"的物象可以暗示流动或变化，全画沉浸在一种永恒的沉寂之中，即使在整个元代绘画中也很难找到比《中山图》更显平静的画。画中疏朗闲放的笔法，反复出现的简单物象在视觉上安抚镇定的效果，充分体现了平淡的境界。清代安岐在《墨缘汇观》中评赏此画："此卷墨笔苍厚，气韵淳古，为仲圭杰作。不应作元人观，实得董源三昧。"

谓道山居日似年——山窗听雨图

　　中国古人很早就有了对宇宙的思考、对生命的感悟,一朵花开、一茎草枯、一片叶黄,都会触动最柔软的心房。中国人的生命意识体现在对时间的关注、对生命的感悟、对命运的深思等。潮起潮落、日出日落、四季轮回都会令人触景生情,而雨水降落于人间,更是令情感丰富的文人悟到了尘世间的悲欢离合。观雨者,对雨的不同形态、意象产生不同的感悟。而听雨者,更是从滴滴雨声中顿悟出生命的感伤。听雨,是听觉、视觉、嗅觉、触觉实现了"通感",听雨让听觉、视觉、嗅觉、触觉构成了联通。在听雨的过程中,主体通过联想,想象出雨降落时的状态(视觉)、雨的芬芳(嗅觉),以及雨水

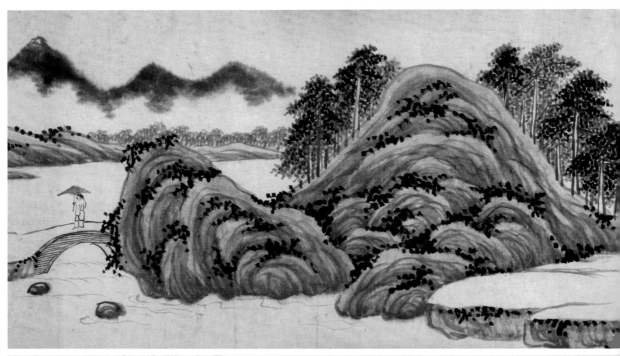

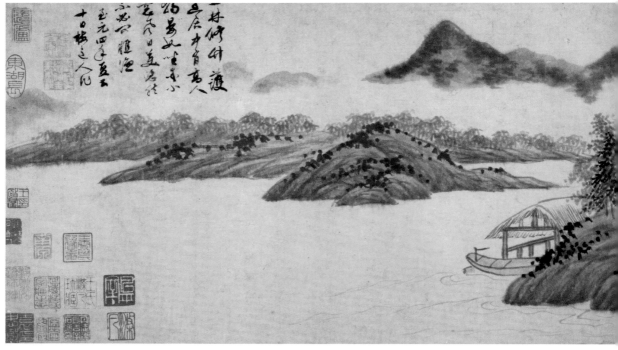

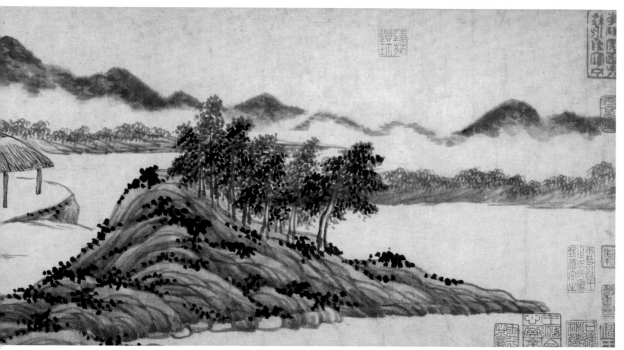

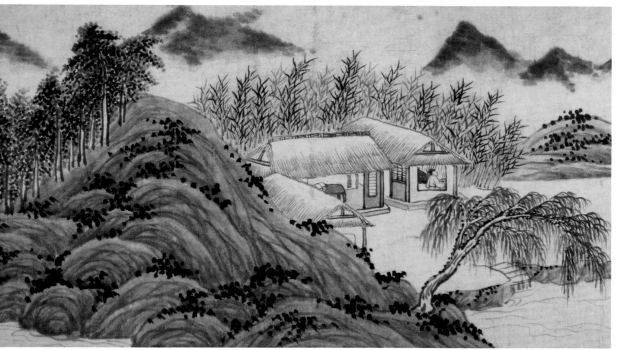

山窗听雨图
材质：纸本水墨
尺寸：纵 28 厘米，横 203 厘米
创作时间：1338 年，吴镇 59 岁
收藏：私人藏
钤印：梅花庵、嘉兴吴镇仲圭书画记

的寒凉（触觉），最终触动了主体丰富的内心世界，从而达到了"通感"。通过联想与冥思，刹那间悟出生命的真谛。人在"一叶叶，一声声，空阶滴到明"的三更雨声中感离殇，在"点点不离杨柳外，声声只在芭蕉里"的芭蕉雨声中感思乡。

雨声中听到的不是雨，而是内心对生命的感伤、世事的无常。雨洗涤了自然世界，也洗礼了人的心灵世界。在雨声中，世人静观、坐忘，顿悟出人生哲理，从而使得听雨多了几分禅家的意味。在听雨的过程中，文人自失于"对象"之中，身心已完全物化，与宇宙融为一体，达到"庄公梦蝶"的"天人合一"的境界。雨把人从喧嚣的凡尘里带到诗意的栖息地，处处体现着禅趣。

吴镇的《山窗听雨图》描绘了江南丘陵苍郁的景象，表现的是高人归隐的题材，此图采用平远构图法，近坡与远山之间几乎融为一体，近处的山石与远峰又形成呼应，湖面上停靠的渔舟，将各种关系联系起来。笔法上仿董源、巨然，远处的山峰运用"米家山水"的画法，先以中锋勾轮廓，再以湿笔披麻皴表现山石纹理，辅以湿墨点苔，显得厚重沉稳。

起首处的山川跌宕起伏，植被茂密葱郁，几处草亭掩映在树木丛中。画面中有一童子撑着伞独行于木桥之上，屋内还有一高士凝神端坐，聆听着雨声，感受着雨景之美，心无旁骛，悠然自得。高士仿佛置身于世外，品味着人生，让这幅画面充满了禅意。整幅画面林峦烟雨、云雾蒸腾，少有人烟，象征着此处远离喧嚣，乃高人之地。吴镇对周围环境进行了生动细致的刻画，来营造一种禅境，告知世人听的不是雨，而是品悟这雨声中的淡泊明志、宁静致远。

《山窗听雨图》历经元代姚安道，明代李祺、袁忠彻、顾元庆、何良俊，清代庄同生、宋荦、刘恕、陈长吉，民国罗振玉、王世杰递藏，流传有序。其中，王世杰与《山窗听雨图》的因缘尤深，王世杰早年参加辛亥革命，后留法，在政务之外，他痴迷于古代书画，收藏了众多名迹。在他收藏的"元四家"作品中，吴镇的《山窗听雨图》是最后一个收藏到的。他之前相继收藏了"南宋四家""北宋四家"，"元四家"中的另外三家都已入藏，就是吴镇的画作难觅。关于王世杰购买这件作品的更多细节，在《雪艇书画录》有所记载，从1935年至1951年，王世杰曾购买了多件古画：1948年4月，购买赵孟頫《洛神赋帖》也才400美元；1949年4月购买王蒙《竹苞松茂图卷》花费300美元；1949年10月，购买沈周《落花图卷》花费200美元；而在1948年8月购买吴镇《山窗听雨图》却花费1000美元，足见其珍贵程度。王世杰特意在《山窗听雨图》上钤盖了"艺苑遗珍""雪艇王世杰氏为艺林守之""王雪艇氏欣赏之章""雪艇考藏"的鉴藏印，其中，朱文方印"艺苑遗珍"只有在最宝爱的作品才会钤盖，《寒食帖》上也有这方印章，足见他对此画的喜爱。

2016年12月6日晚8点30分，北京匡时秋拍"澄道——中国古代书画夜场"在北京国际饭店会议中心举槌，共推出29件拍品。其中，吴镇《山窗听雨图》以估价待询的形式上拍，起拍价为6000万元，最终以1.5亿元落槌，1.725亿元成交，刷新了吴镇作品的拍卖纪录，现为私人收藏。

淡烟疏树晚离离——汗漫游图

　　此图作于 1338 年，吴镇时年 59 岁，是其中年后的墨宝。款识题跋："至元四年（1338）夏五月六日，梅道人为子渊戏墨。"

　　汗漫是水面渺茫无际的样子。古代有个传说，一个叫卢敖的人碰到了仙人若士，向他请教，若士用"吾与汗漫期于九垓之外"的理由拒绝了他的请求。此处汗漫是一个虚名，寓有混混茫茫不可知见的意思。吴镇以此为题，一方面体现了所画"江山层叠、湖水浩渺"的意境，另一方面也体现了个人崇尚的隐逸江湖，做"现实神仙"的主张。

　　全画采用平远式全景构图，绘有山树溪桥，茅舍士子，林深树茂，峻岭高远，林雾深杳，得江山深渺之状。画面可分为远景、中景、近景三部分。远景写一带远山横卧在淡淡的水雾之中，宁静幽远，此山与北方山色大不相同，没有峻峭的山形、没有高耸的极顶，更不见陡峭的山石，呈现的是睡美人般的形体，长长的横亘在远方。几座小峰起伏也很平缓，墨笔轻点其间就成了片片树丛，山脚下一片

参差不齐的杂树陪伴着静静的山峦，一直到远方逐渐模糊消失。群山以率性的笔触表现出了山峦的流动感，渴笔为主，辅之以湿笔点墨，使得画面更加丰富柔和，显现出一份生机勃勃与宁静致远之气。中景两侧一片平静的水面占据了很大空间，与远处山水相融，岸势平滑曲折迴转。几所楼阁、村居掩映在丛林之中，若隐若现，为画面充入了一些生活气息，但也显得孤寂空旷。近景描绘了两座小山，墨色深沉，山上杂树密布，枝叶繁茂，一名文士挂杖缓步走向岸边的茅亭。

　　从景致上看，似乎是夏末初秋，这个季节，树木花草依旧郁郁葱葱，但马上就会凋零殆尽，树木既暗示了时间，又隐喻了艺术家彼时的人生状态。我们感受到的是吴镇作画时的一份恬然冲淡的心境。在这里，吴镇描绘了梦里所见的故乡。看见了宁静安详和与世无争。从中我们读出了吴镇渴求隐居避世的心声，这一时期的吴镇早已看透了人生，拥有了朴素真实和宁静冲淡。

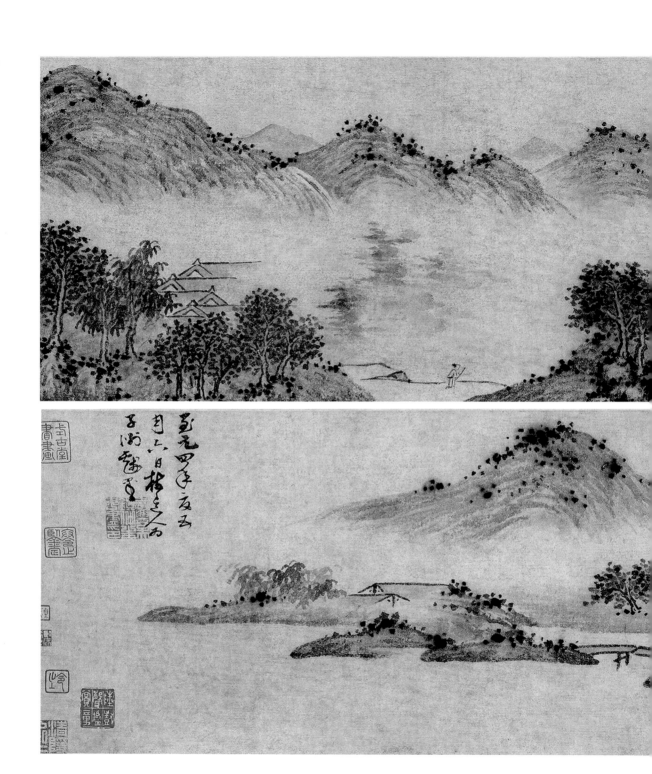

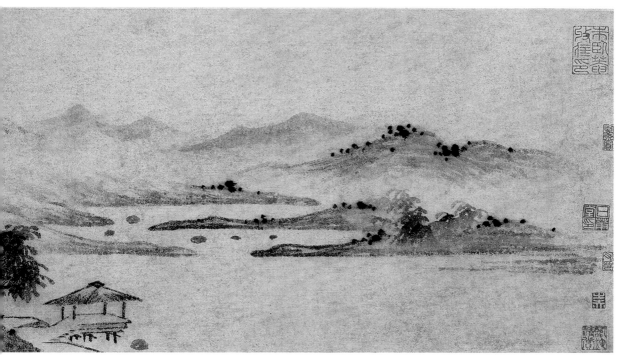

<div align="right">

汗漫游图

材质：纸本水墨

尺寸：纵 21 厘米，横 151.5 厘米

创作时间：1338 年，吴镇 59 岁

收藏：台北“故宫博物院”

钤印：嘉兴吴镇仲圭书画印

</div>

吴镇师承方面，于董源、巨然处所得最多。其实董源、巨然并不是文人画家，但由于他们生活在江南，表现江南山川，创造了平淡天真、苍茫浑厚的山水画风，恰到好处地表现了山川之气韵，这种气韵正是宋以后文人画家所梦寐以求的。从米芾开始，董、巨画风开始受到青睐，延及赵孟頫、元四家，董、巨画风大受推崇，整个元代山水画坛大多以董、巨为依归，力求韵外之致。吴镇对董、巨是下过很深的功夫的，他曾经评价董源的画："笔法苍劲，世所罕见，因观其真迹，摹其万一。"近现代山水画大师黄宾虹则称："吴仲圭多学巨然，易紧密为疏落，取法少异，要以董、巨起家，成名后世。"这充分证明吴镇是努力研习了董源山水画法并形成自家面目的。

从吴镇传世墨迹看，吴镇主要继承了董、巨平远构图和披麻皴法。还创造性地发展了平远、深远的构图方法，并使之结合成为典型的阔远构图。近处土坡，远处山峦起伏，中间留出宽阔水面，这种一水两岸式的构图，恰好契合了元代文人平淡、与世无争的心境。皴法上大多采用董、巨披麻皴，淡墨皴擦，浓墨点苔，显得松秀而空灵。除此之外，山头多矾头、水纹的勾画均与董巨有明显的继承关系。

吴镇画山水喜用湿墨，其实也未尝不善用干墨。之所以吴镇在山水画中多用湿墨，这与吴镇借山水画表达的境界有极大的关系。北宋山水画追求一种可游、可居之景，用笔用墨都服从于山水真实体感的表达；而元人则以山水为媒，追求一种有我之景，笔墨除用表现形体外，更是充作了情感流露的媒介。在元四家中吴镇、倪瓒均以画水著称，倪用干墨草点染，创造一种荒芜、淡泊之境；吴则用湿墨，渲染出一种凄清、静穆之境。细观吴镇每一幅山水画，都给人以"水墨淋漓幛犹湿"的感觉。无论是山、树、水，还是船、渔父、房屋，无论是近景，还是远景，均如沐浴在水中，从而更使远方景物有千里之遥，营造了一种凄清、幽旷、寂寥的艺术氛围。

"梦里何处是吾乡""处处江湖着我身"是吴镇心中的向往，他把山水画看成为自我意识和人生观的载体，成为自己人文精神的墨痕，表露得很自然，也很得体。

幽人蓑笠放船归——溪流归艇图

　　《溪流归艇图》作于至正二年（1342），吴镇时年63岁，此时吴镇已学道多年，对于世间名利，大概如庄子所言"鹪鹩巢于深林，不过一枝"的心态，因此"渔樵耕读"成为吴镇精神世界的一个显著标签。渔樵耕读，是中国古代知识分子精神家园里永恒的主角，也是文人画中经典的形象。此种形象，我们在吴镇的画中经常见到，从中可以窥见吴镇的精神世界。

　　图中小溪回曲，左下的溪口有一小艇，艇头坐一蓑笠翁，对岸林荫深浓，掩映临水亭榭。溯溪而上，两岸幽林，有一独木桥跨溪拱立。木桥右岸山峰堆叠，依次而上，直逼画面右上顶端。左上空白处，有"至正二年八月画于梅花庵"的款识，另有"梅花庵"钤印一枚。顺钤印往下，画幅中景的左边是相对低一些的山丘，山脚接溪流。这样的构图相当饱满，在吴镇现存的山水画中很少见。但画面形象内在的气与势循复环接，自成一片天地。在吴镇的款识右边有乾隆的题诗，"近水茅斋倚石矶，幽人蓑笠放船归。底须世上通名姓，别号天随是也非。"蓑笠幽者，无须姓名，他是一个群体的精神符号。吴镇的渔父，放舟江湖，诗酒相伴，独与天地精神往来。

　　吴镇山水画取法巨然披麻皴，兼取米氏父子"米氏云山"的墨点，清恽南田说："梅花庵主与一峰老人同学董、巨，然吴尚沉郁，黄贵萧散，两家神趣不同，而各尽其妙。"此图以水墨为主，长披麻皴画山，淡墨画石，笔苍劲而浑厚。浓墨点苔痕及枝叶，使得树木看起来繁茂滋润，由于岁月久远纸张驳蚀，画面看起来别有一种古趣，古朴浑厚之气扑面而来。全幅墨法干

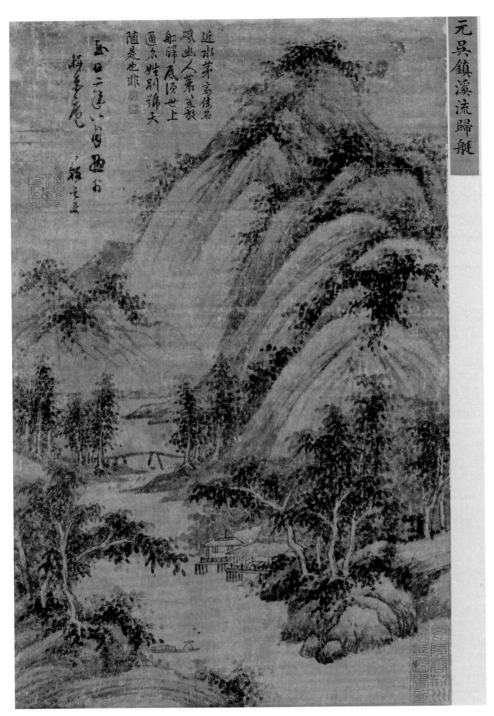

溪流归艇图
材质：纸本水墨
尺寸：纵 44 厘米，横 26.7 厘米
创作时间：1342 年，吴镇 63 岁
收藏：台北"故宫博物院"
钤印：梅花庵

湿兼备，苍茫淋漓，秀润又气魄雄厚。呈现虚静、寂寞、平淡天真的意趣。观者在清淡无华中感知到一种老庄的道韵，体味一个永恒的空无意境。

关于此图的真伪，台湾的陈擎光认为：皴法及山的造型与吴镇其他作品不太相同。山石也缺乏一贯的质感、量感，题字书法，太过柔媚蜿转，与他的风格也不相类。画上钤印"梅花庵"，此印与《中山图》《洞庭渔隐》《渔父图》《筼筜清影》《墨竹册》都不同，前述各图用同一枚印，因此《溪流归艇》的可靠性待考。

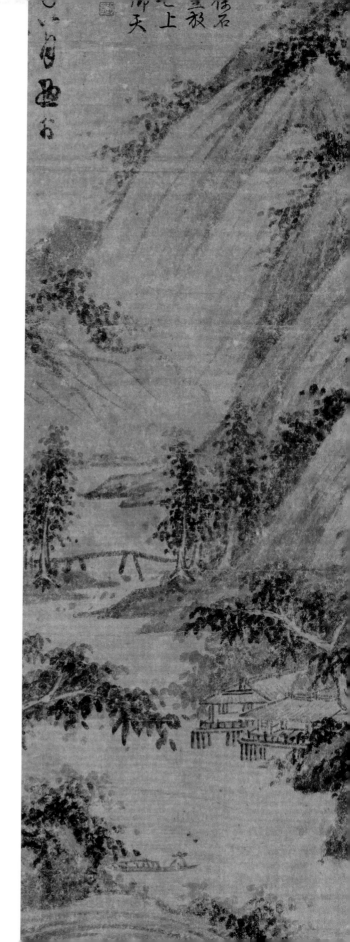

坐觉已忘尘世虑——松风飞泉图

吴镇山水画远宗五代董源、巨然，他在画中常见的披麻皴和矾头，即源自董、巨，同时他也近学同时代的高克恭和赵孟頫。据记载，他与赵孟頫之子赵雍的外甥陶宗仪交往很密切，故当受赵氏画风影响，其作品中的诸多沙渚、丛树画法以及浓墨苔点、注重湿笔和用墨等特点，都反映了赵、高的影响。吴镇山水画的独创之处，一是用重墨，以湿笔积染较多，尤其是趁湿点苔法，更产生浑厚华滋的效果；二是构图追求奇险，有时岩峰突起，有时长松倒挂，有时平远逶迤，有时高远叠嶂，有时又局部取景，势逼眼前；三是草书题识，奔放不羁，欹侧披离，有力增强了画面气势。

《松风飞泉图》作于至正甲申年，吴镇时年65岁。画面描绘杂树围绕，山涧流水、高士闲坐清谈。中景两重山峦，陡崖平台，丛林流泉，楼宇隐现；远景数层峰峦，直插天际，景色密集，布局饱满。高山峻岭如"巨碑式"地矗立，山脚不直露水面，隐藏在近景的丛林和垒石、平坡之中。圆弧造型的山形、长线条平行的披麻皴，浓墨卵石矾头，苔点

则稀而重。这些画法均是吴镇所擅长，且与董源、巨然的师承相一致。此图再与吴镇同时期的作品相比较，也能看到很多的一致性，如作于同时期的《中山图卷》，圆弧形山峦轮廓用粗线一笔勾成，披麻皴较密，且粗重，然墨色均较淡，苔点则浓重，且多竖点，远山以浓淡水墨渲染，树木丛叶以横点为主，这些画法在此图中都可以找到。

此图造景布置，无奇特之处，只是将秀松长岭、溪桥山峦等常见的山水画素材平平稳稳地列入画面，但他能在不奇中表现奇特。画家以一组松树作为前景，树下坡石旁端坐两人，近有小溪，用近景碎石的实笔和对岸陂陀的虚笔相衬，以高山上的一线泉水作源头，随着水流的走向，又使观者由上而下，回到近景。景不在奇，有路自能曲尽其妙；水不在多，有源自可宛转灵活，这些乃是此图取景平淡却有令人寻思的魅力所在。

吴镇尽情地描绘周边景致，人物形象的刻画也较为模糊。然而，"一片风景即是一片心情"，吴镇在画与诗中所表达的，自然是他的"文人心

态"。他既非穷困潦倒，也非隐逸山林，只是过着黎民百姓的平常日子。他终生不仕，不图名利、与世无争，他独来独往，不结交权势者，甚至也不与同行相互吹捧。隔壁的画家作品大卖，自己的画无人问津，他也只是淡淡地说一句："二十年后不复尔。"他就像画中的文人，在宁静的山水之间，优雅、恬淡、平和，默默地享受着大自然光影声色的律动。对他而言，这是生活的情趣，也是艺术的境界。除此之外，别无所求。

诗堂有董其昌的题跋："梅华道人真迹，巨然衣钵唯吴仲圭传之，此图不当作元画观，乃北宋高人三昧。"2013 年 12 月 30 日北京九歌 2013 秋拍卖会在北京万达索菲特酒店举槌，《松风飞泉图》最终以 402 万成交。

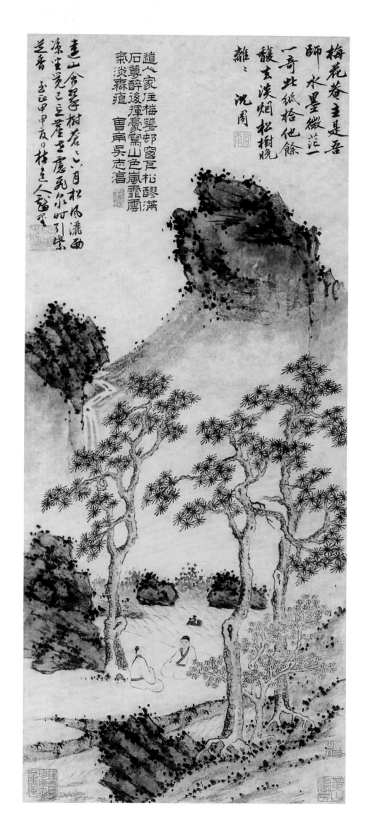

松风飞泉图
材质：纸本水墨
尺寸：纵 73 厘米，横 29 厘米
创作时间：1344 年，吴镇 65 岁
收藏：私人藏
钤印：嘉兴吴镇仲圭书画印

缩地千里为咫尺——嘉禾八景图

吴镇的传世作品主要以渔隐山水和墨竹为主。其中有一幅藏于台北"故宫博物院"的长卷《嘉禾八景图》特别引人关注。

《嘉禾八景图》作于元至正四年（1344），那一年吴镇65岁。画家借鉴北宋《潇湘八景图》和翻阅《图经》自西向东依次描绘了故乡嘉兴的八处景点：空翠风烟、龙潭暮云、鸳湖春晓、春波烟雨、月波秋霁、三闸奔湍、胥山松涛、武水幽澜。画卷既有山水画的审美性，又有地图的指示性。这样的作品无论是在吴镇还是在元代的绘画中，都是比较特别的。由于取自真实景点，所以此画也是宋元时期嘉兴的历史影像和风光写照。

吴镇在各景点的右上方题注名称，又在题跋中说明具体方位，并题《酒泉子》一首。词跋及小序，以草书书写，而每处景点，则以楷书标注。在图中共注有景点62处，计有楼阁3座，堂馆3座，亭宇3座，古塔5座，古井2口，古迹5处，寺院12座，祠庙5座，桥梁7座，水系7处，山阜4处，地名3处，坊巷1处，冢墓1处，驿站1处。真实地反映了宋元时期嘉兴的地貌风情和自然景观。

《嘉禾八景图》虽然画于一幅长卷上，但景与景之间却各个分离。同时，在这幅作品中吴镇相当注重远近距离的表达，或由位置，或由墨色，或由线条的粗细、造型的变化来显示景物间的距离。景物虽多，但安排有序，不致凌乱涣散，塑造的是烟波浩渺、峰峦隐现、清旷野逸之景趣。线条沉郁稳健，表现出丰富的墨韵，颇见其个性。吴镇在画中还融入了书法的笔意，追求诗的意境。画面布局简略，用笔不多，气韵古朴，表现了大自然宁静典雅的情调。

沧海桑田，吴镇所绘的景观和景点大都已在历史的长河中几经兴废甚至湮灭。所幸《嘉禾八景图》鲜活地再现了旧时风景，因此这幅画也成为元代嘉兴地区珍贵的历史文献资料。

《嘉禾八景图》曾为清华大学校长罗家伦收藏，罗家伦去世后，他的夫人张维桢于1976年和1996

年分两次将家藏古画捐赠给台北"故宫博物院",《嘉禾八景图》在第二批捐赠之内。

附:《嘉禾八景图》景点古今变迁考

第一景:空翠风烟

本觉禅寺:原址在嘉兴市秀洲区新塍镇陡门村的内河旁,南临运河。始建于唐大中十年(公元856),称报本禅院,南宋淳祐年间,改名本觉寺,明清之际,达到鼎盛。1762年,乾隆皇帝御赐匾额,成为嘉禾胜迹之一。后来,清兵攻入嘉兴、太平天国运动和抗日战争等一场场战争,给本觉寺带来了毁灭性的打击,逐渐颓败。20世纪50年代,最后一批成规模的砖石,被运往寺西三公里处,建劳改农场和"八字桥粮站"。至此,本觉寺已完全湮灭。

空翠亭:本觉寺北面有空翠亭,四周有竹子十余亩,景色宜人,是文人墨客的好去处。明代于尚龄《嘉兴府志》载"姚绶记空翠亭遗址蔽在修竹",说明空翠亭在明代姚绶之前已经湮灭了。

三过堂:苏东坡出任杭州通判期间,曾三次到访本觉寺,与寺内的文长老交游,并留有三首诗作,一时传为佳话。南宋嘉定十七年(1224),寺院建"三

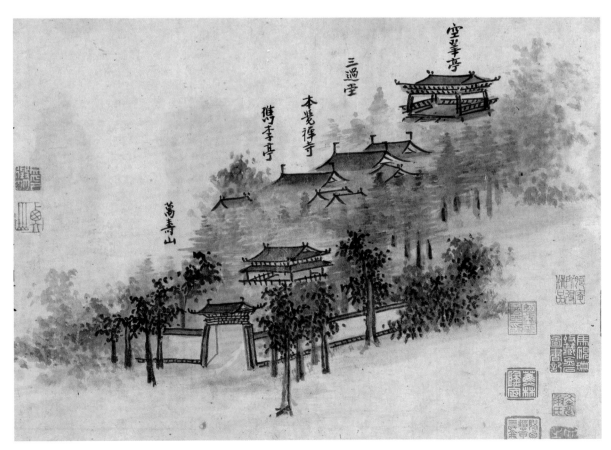

空翠风烟

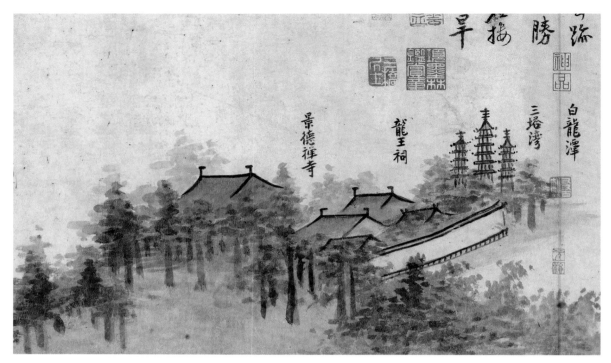

龙潭暮云

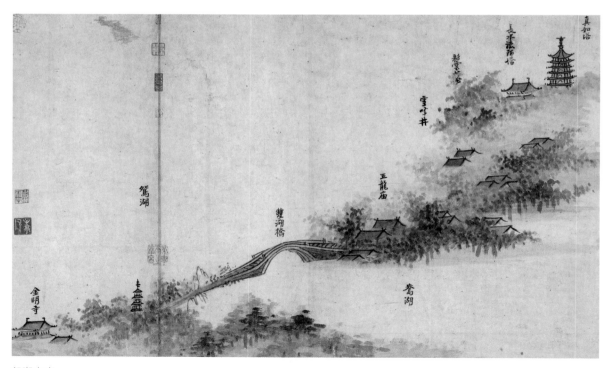

鸳湖春晓

过堂"以纪念苏轼，因其第三诗有"三过门间老病死"之句而得名。此后经历代修葺，成为嘉兴的一方名胜。后来，三过堂与本觉寺同毁于兵火。

槜李亭：嘉兴在历史上有过多个名称，春秋时期称"槜李"。吴越两国曾在此争战，《嘉兴府部》载："槜李亭在城西本觉寺，即春秋时吴越战争之地。后立亭以识，其迹久倾圮。明宣德壬子寺僧志嵩重建。"今已湮灭。

万寿山：万寿山不是一座山，而是本觉寺的山门（见吴镇图中所绘），在寺院的东南方向。明宣德七年（1432），僧志嵩在本觉寺左右建起两座石塔，并建山门，上挂匾曰"万寿山"，故寺所处地名为万寿山。后与本觉寺一起毁于兵火。

第二景：龙潭暮云

白龙潭：嘉兴三塔前运河转弯处，水急浪高，船行至此处，经常有事故发生，当时人们以为水下潜有白龙在兴风作浪，所以称白龙潭。《至元嘉禾志》记载："此处原有白龙潭，水深流急，行舟过此多沉溺，唐异僧行云云游过此，运土填潭，建三塔于其上以镇之。"可见白龙潭是唐朝在建三塔的时候被填平的。

三塔湾：三塔位于今天嘉兴市区的三塔公园内，历来是嘉兴的标志性建筑之一。三塔始建于唐贞观年间。后来几经兴废，最后重建于清光绪二年（1876）。1971年因为要修建水泥厂而被拆除（这个水泥厂的品牌叫三塔水泥），仅剩下护塔纤石，水泥厂建成后因粉尘污染严重，遭到市民群众不断投诉，市政府遂于1997年做出水泥厂易地搬迁的决定。到了2000年，市政府又集资在原址重新建造三塔。

龙王寺：在景德禅寺右、三塔湾左。宋嘉定十年（1217）嘉兴大旱，老百姓向龙王祈求降雨，结果应验，于是建祠堂以纪念，当时的名称叫顺济，是乡民祈求风调雨顺、桑茂蚕丰的一个圣地。咸丰末年由于兵乱毁坏。同治十二年（1873）夏，知府宗源瀚重新修建。20世纪70年代因建水泥厂被拆除。

景德禅寺：即后来的茶禅寺。在三塔后侧，始建于唐贞观年间，初名"龙渊寺"，北宋景德年间，朝廷要求天下郡县之佛寺名称一律改为"景德寺"。明洪武十五年（1382），景德寺被定为佛教禅宗之禅寺，始称"景德禅寺"。乾隆皇帝六次南巡，八次驾临景德寺，与寺内高僧品茶说禅，赐名"茶禅寺"，并作诗《三塔寺赐名茶禅寺因题句》。从此，茶禅寺成为嘉兴的一处著名寺院和一方名胜，名扬四方。1967年，茶禅寺改为农耕中学校舍。1968年下半年，嘉兴市革委会在此开办五七干校制药厂。1971年，为建水泥厂，茶禅寺全部拆除。

第三景：鸳湖春晓

真如塔：坐落在原真如教寺内，是寺院的配塔，原址在市区城南路和文昌路交叉口。始建于宋庆元三年（1197），塔体保留宋代风格，是"嘉兴七塔"中最高的塔。历经重建重修，到解放初期，已陈旧不堪。1959年，重5吨、高9米的塔刹严重倾斜，为防坠落，塔刹被拆除，20世纪60年代初被安放在人民公园内东北角的小土山上，2009年6月1日，移至嘉兴博物馆保存。1970年8月，塔身被彻底拆除。

长水法师塔：原真如寺内，有长水法师的墓塔。《至元嘉禾志》载长水法师："跏趺而死，遂以两甏合之，葬于真如寺。南宋初建炎年间，有兵士开其甏，见其手抓绕身，兵惧，乃复原。"墓塔在元时还可以看到。今已湮灭。

彩云墓：《嘉兴府志》有"真如教院内旧有彩云桥"的记载，却找不到彩云墓的信息，彩云究竟是何人？何物？有待考证。

雪峰井：是真如寺内的一口井，当年因雪峰和尚住在寺内而得名，今已湮灭。

五龙庙：嘉兴南湖上原有五龙桥，桥北有五龙祠，与凌虚阁相对。宋天圣二年（1024）始建。今已湮灭。

鸳湖、鸯湖：鸳鸯湖原来是嘉兴城南两个相连的大湖，鸳湖在东，鸯湖在西。南宋以后，历代围湖造田，逐渐侵蚀了湖面。后来，在西面的鸯湖全部成为陆地（今城南路以西一带），在东面的鸳湖则缩小为今日的西南湖。

双湖桥：吴镇所在的元代，南湖的湖心岛尚未形成，但湖中有堤，堤上有双湖桥，又名潦波桥。从吴镇所绘的图来看双湖桥是一座造型优美的石拱桥，可惜今天已看不到它的雄姿。

金明寺：金明寺是旧时嘉兴名刹之一，位置在今天的范蠡湖公园内。始建于南宋开禧六年（1205），清乾隆年间重建。当时规模很大，香火也旺。后来屡经兴废，到现在仅剩一间"湖天海月楼"，与范蠡湖、范蠡祠、西施妆台融为了一体。

第四景：春波烟雨

濠罟：即壕股塔，又作濠罟塔、濠孤塔、壕姑塔等，是壕股禅寺的中心建筑，位于环城南路壕股路。始建年代已无法考证。壕股塔靠近城墙，南临南湖，与嘉兴旧城墙隔河相望。1906年因修筑沪杭铁路，塔与南湖被隔开。1967年10月塔身因年久失修，自行倒塌。到2001年在南湖北岸（离原址越800米）异地重建。壕股塔院也于2004年1月19日对外开放。

三贤堂：鸳鸯湖上曾经有三贤堂，始建于元大德年间，今已湮灭。三贤者吴镇注明是陆宣公、陈贤良、朱买臣。

盐仓：是一个地名，附近居民区为盐仓坊、盐仓巷，有盐仓桥。是嘉兴当时一个比较热闹的街区。历史上几易其名，曾改名为湖滨路，现在被命名为南湖路。

马场湖：即现在的南湖，浙江的三大名湖之一。古代原名滮湖，亦称马场湖，坐落于嘉兴城南，有东西两湖，相连似鸳鸯交颈，故有"鸳鸯湖"之雅称。明嘉靖二十七年（1548），嘉兴知府赵瀛疏浚市河，将挖出的河泥填入湖中，成"厚五丈，广二十丈"的小岛，四面环水，俗称湖心岛。南湖不仅以秀丽的风光享有盛誉，而且还因中国共产党第一次全国代表大会在这里胜利闭幕而备受世人瞩目，成为我国近代史上重要的革命纪念地。

放生桥：原址在嘉兴东门外西南侧的沪杭铁路与平嘉公路之间，始建年代不详。吴镇在图上画的是一座木结构的梁桥，旁边还有一座桥，吴镇没有注明，方志里也没有记载。这两座桥后来应该都毁了，放生桥在道光十六年由嘉兴人倪旷、沈攀桂等募资重建，是一座三孔石拱桥，20世纪60年代被拆除。

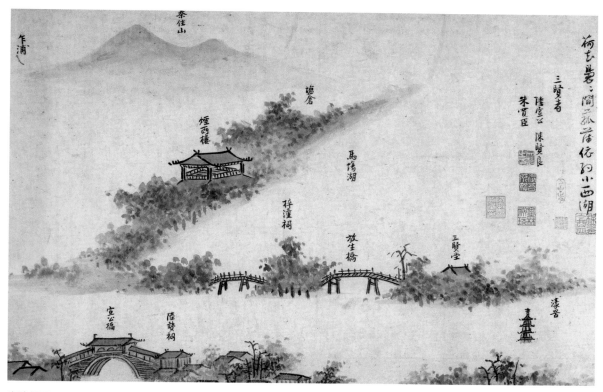

春波烟雨

梓潼祠：方志中均无记载，看吴镇所绘位置就在南湖边上，烟雨楼附近。此位置在嘉兴历史上有一条不起眼的小街叫梓潼阁，全长不过两三百米，1998年建南湖大桥，梓潼阁逐渐消失。梅湾街改造工程开始后，梓潼阁逐渐为梅湾街所代替，图中的梓潼祠应该就在今天的梅湾街附近。

烟雨楼：始建于五代后晋年间，因唐朝诗人杜牧有诗"南朝四百八十寺，多少楼台烟雨中"而得名。原址位于南湖之滨（即吴镇跋中所说的高氏圃中，今天的浙江省武警医院对面），后毁。1549年，知府赵瀛在南湖湖心岛上仿"烟雨楼"旧貌，予以重建。以后又历经扩建、修葺，逐渐成为具有显著园林特色的江南名楼。乾隆六下江南，八次登临烟雨楼，

沉醉于无限风光，先后赋诗二十余首。新中国成立后，党和政府多次大力修葺，形成了现在的格局。

宣公桥：宣公即唐朝著名政治家、文学家陆贽（因谥号"宣"，后世称其陆宣公），嘉兴人。宣公桥相传为陆贽所建，历经修建，在1969年市区河道整治时被拆除。当年中共一大代表们，从上海到嘉兴，出了火车站，走的就是宣公路、宣公桥。

陆贽祠：南宋建炎三年（1129），秀州知府程俱在资圣寺建宣公祠。南宋绍定年间，宣公祠曾改建于南湖旁的柳氏园（今南湖革命纪念馆一带），景定四年改祠为宣公书院。宣公祠屡毁屡建，地址多有更改，如今的宣公祠位于嘉兴市区火车站附近，是新时代"重走一大路"的重要节点和嘉兴市重要

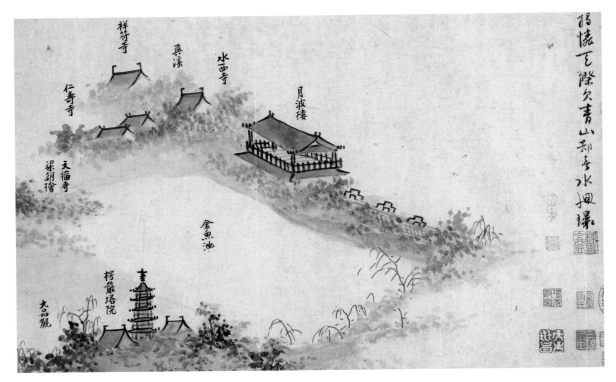

月波秋霁

的廉政教育阵地。

秦住山：即今日海盐县秦山，因秦始皇东巡时曾登临此山，遥望东海而得名，又名秦驻山、秦望山。秦山自古就是观海佳地，历朝历代不少文人墨客纷纷来此游览，登山观海，吊古抚今，写下无数吟咏秦山的瑰丽诗篇。1991年在秦山脚下建成了我国自行设计、建造和运营管理的第一座30万千瓦压水堆核电站。

乍浦：即今天的乍浦镇。隶属于嘉兴市平湖市，位于平湖市东南部，依山傍海，自古就有"江浙门户""海口重镇"之称，在清代就是浙北地区对外经济文化交往的重要门户。

第五景：月波秋霁

月波楼：始建于北宋至和甲午年（1054）。造时规模不大，较简陋，但因造在城墙上，湖光月色尽收眼底，故取名"月波楼"。南宋建炎年间因兵火焚毁。南宋乾道己丑年，知州李孟坚重修，尚未落成，李孟坚去职，知州徐藏虽然接建而成，但楼的规模非常狭小，大不如前，月波楼就这样慢慢毁废直至湮灭。

水西寺：在爽溪之西，故名水西。原址在今嘉兴宾馆西侧。始建于唐会昌中（约845），历代屡毁屡建，咸丰年间毁于太平天国战争的战火。1937年抗日战争全面爆发，嘉兴遭日机轰炸，水西寺由此变成一遍废墟。解放以后，废墟曾被改为小西门

粮食加工厂，如今已不见踪影。

爽溪：是一条很短的小河道，位置在今天嘉兴小西门至中山西桥东堍附近。据方志记载，爽溪阔仅二丈，其长度也只有半里。如今早已干涸湮没，无迹可寻。

祥符寺：原址位于市区中山东路嘉兴宾馆内。始建于东晋兴宁（公元363）。寺东有嘉兴学府，即嘉兴府孔庙，是嘉属七县的最高学府。20世纪50年代初，祥符寺前牌坊尚存，山门匾额，红底金字，上书"祥符禅寺"。如今，这些遗存已消失殆尽。

仁寿寺：始建于宋代，在明代已湮灭。

天福寺：原址位于嘉兴市区秀州路、勤俭路东北侧，前身为宋朝时的天庆观。宋亡后改为天福寺，成为佛教场所。明末始建冷仙祠（冷仙亭）以纪念冷谦。太平天国运动后，冷仙亭释道转换，称"药师禅院"。2017年3月，冷仙亭改名"仙亭寺"。

梁朝桧：相传是种植于南北朝梁朝时候的桧树。在天庆观（天福寺）内，虬枝老干，苍然如龙，有石刻"梁朝桧"三字在树下。今已湮灭。

金鱼池：968—975年间丁延赞任秀州刺史，其间得到金鱼，放入城外月波楼附近的池水中饲养，故名金鱼池。今已湮灭。

楞严塔院：原址位于市区禾兴南路898号。始建于北宋嘉祐八年（1063），神宗熙宁时寺内僧人永和在寺院讲《楞严经》，一位姓蔡的丞相书写了"楞严"的牌匾，由此定名"楞严寺"。寺内原有一尊大铜佛，明万历七年铸成，有六吨重，铸工精美，闻名四海，可见当时嘉兴财力的富裕。后历经毁废，1967年11月4日，楞严寺大铜佛被销毁化铜。1980年，楞严寺大殿被拆。

九品观：九品指的是道教里神仙的品级，道教神仙众多，但总体分为九品，分别是九圣、九真、九仙。吴镇在这里画的应该是一座道观，但方志中找不到记载，什么时候湮灭的也不知道了。

第六景：三闸奔湍

华光楼：从吴镇所绘图来看，是一座规模较为宏大的楼宇。可是遍查方志，均无记载。

端平桥：始建于宋代，是京杭大运河进入嘉兴城的第一座桥。原为单孔石拱桥，经过多次重建，现已成为方孔平桥。

杉青闸：遗址位于嘉兴城北运河段。原是嘉兴古运河上控制水流的重要水利设施及管理机构，号称运河入浙第一闸。

上闸、下闸：从吴镇所绘图像来看，规模比杉青闸还要大，可惜方志中均无记载。

施侯祠：在嘉兴市新丰镇东西两处，东称东施王庙，西称西施王庙。是为了纪念岳飞手下将领施全而建。咸丰十年（1860），太平军进入新丰，施王庙部分设施毁于兵燹。如今，除东施王庙近年由香客集资修建平房3间以供香火之外，其余已无遗迹。

秋茅铺：是元朝嘉兴的一处驿站，位置在王江泾镇南秋茂桥一带。元朝把嘉禾驿改名为嘉禾递运所，统辖境内各铺。以府城为中心，沿四方路线设立十七个急递铺，承担了整个嘉兴府递运任务，专事负责文书传递，官员迎送。秋茂铺是其中之一。今已湮灭。

洞庭山：位于江苏省苏州市西南，太湖东南。是东洞庭山、西洞庭山两地的统称，俗称东山、

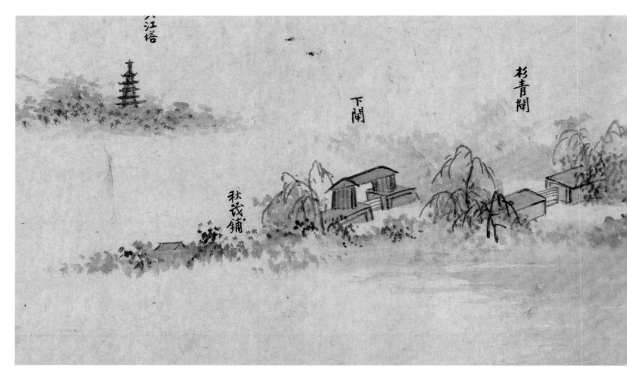

三闸奔湍

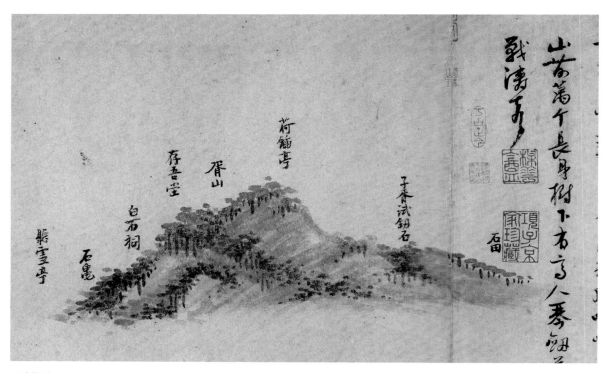

胥峰松涛

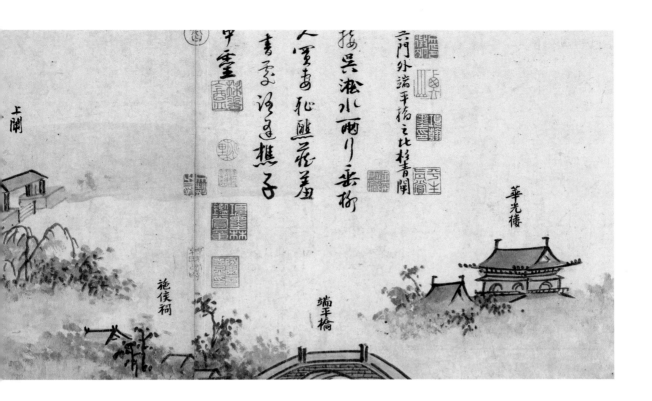

西山。现归苏州太湖国家旅游度假区管辖，为太湖名胜之地。

吴江塔：即苏州震泽镇慈云寺塔，坐落在震泽镇东慈云禅寺内，是寺内唯一遗存的古建筑。相传始建于三国吴赤乌年间（238—250），千百年来，历尽沧桑，几经焚毁重建。1982 年被列为江苏省文保单位。2013 年被列为全国重点文物保护单位。

震泽：即震泽镇，隶属于江苏省吴江区，位于吴江市西南部，唐开元二十九年（741）设镇，古称"吴头越尾"。东距上海 90 公里，北至苏州 54 公里，318 国道、京杭大运河穿梭而过，水陆交通十分便利。

第七景：胥山松涛

子胥试剑石：应该是"子胥磨剑石"。据《至元嘉禾志》记载：石龟和磨剑石分列子胥庙左右，两者相距不远，但是在吴镇的笔下，两者分列山峰两侧，距离较远，不知道何故。

石龟：在胥山西麓，《至元嘉禾志》载："此山左有石龟，凝望泾水，自高而下，有欲趋赴之态，昔风雨中有老农见其行，疑其为怪，命工凿伤一目。"这个石龟，是一块自然形成的山石，没有人工斧凿的痕迹，当地人把它看作灵龟，今已灭失。

荷锸亭：方志中无记载。荷锸的典故来自《晋书·刘伶传》："常乘鹿车，携一壶酒，使人荷锸（持铁锹）而随之，谓曰：'死便埋我。'其遗形骸如此。"荷锸，指狂傲放诞。

胥山：原名张山，也称史山，现位于嘉兴市南湖区大桥镇胥山村。明崇祯《嘉兴县志》记载："伍子胥伐越，经营于此，故名胥山。"胥山原高不过二十多米，面积不到百亩，曾是嘉禾平原上唯一的

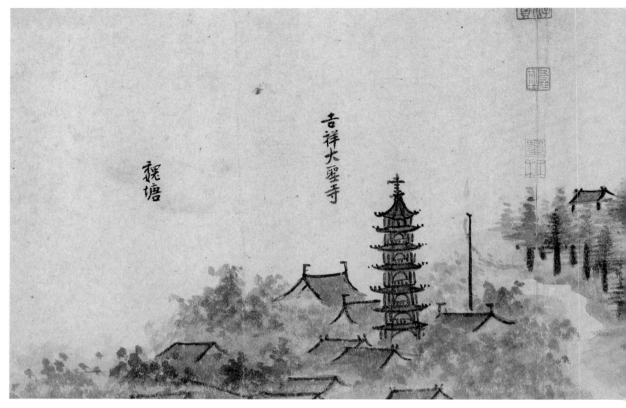

武水幽澜

山丘。1969 年 11 月，因为建设水利工程的需要，于是开采胥山石料用于修筑嘉兴北部河道护岸。过了两年，胥山被挖空，变成了一个深水潭，留下来的只剩下山脚和四周的山基。2020 年 4 月，当地政府修建了胥山遗址公园予以纪念。

石田：方志中无记载，今已湮灭。

存吾堂：方志中无记载，今已湮灭。

白石祠：方志中无记载，今已湮灭。

听雪亭：方志中无记载，今已湮灭。

第八景：武水幽澜

武水：今嘉善县城区市河。

景德教寺：民间俗称"小寺"，原址在今天魏塘街道"小寺弄"路附近。初建于唐天宝元年（742），清咸丰十年（1860）毁于太平天国浩劫。

吴镇与景德寺有较深的渊源，当年经常与友人会与景德寺，与寺内的古泉禅师关系极好，至正五年（1345）冬十月四日到 1346 年冬至日，吴镇两次到景德禅寺看望古泉，为其作《四友图》一卷。

吉祥大圣寺：民间俗称"大寺"。史载唐天宝二年（743），魏塘有兄弟二人舍宅建寺，其兄创建大胜寺在东，弟创建景德寺在西。清咸丰十年

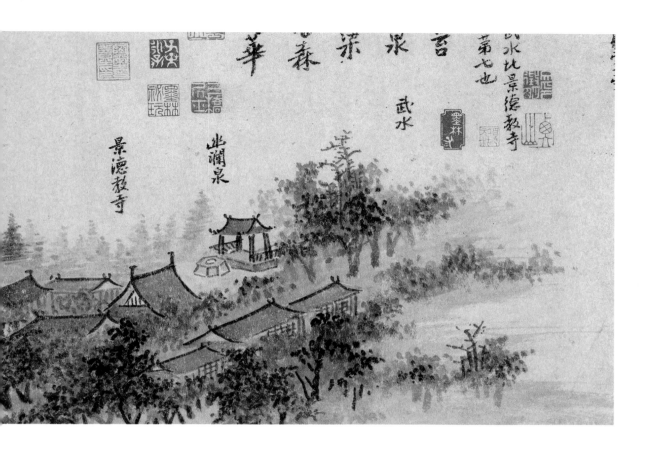

（1860）大圣寺遭太平军焚毁。

幽澜泉：是一口井，原在景德寺内，现位于嘉善县魏塘街道小东门社区小寺弄24号民居内。景德寺兵毁后，此泉保存了下来，《嘉善县志》记载："泉有三异：大旱不涸，煮茶无渣，盛暑经宿而味不变。"20世纪80年代嘉善自来水厂职工将井四周地面垫高，在原井圈上再筑水泥井圈予以保护。2004年1月列为县级文物保护单位。

魏塘：是嘉善县的县城。《嘉善县志》载："魏塘一名武塘，相传有魏、武两姓居其旁故名。或谓魏武尝驻此，故称魏武塘。"现以市河为界，河南为"罗星街道"，河北为"魏塘街道"。

云间九峰：即松江九峰，位于上海市松江区的西北部，佘山镇与小昆山镇境内，有若干座山峰组成，呈西南—东北走向，逶迤13.2公里，像一串珍珠，镶嵌在长江三角洲平原上，是上海罕见的自然山林资源。

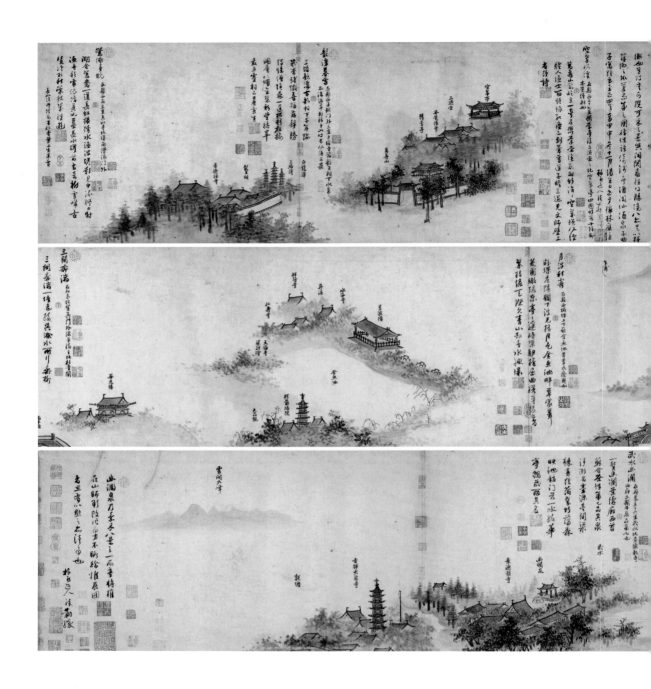

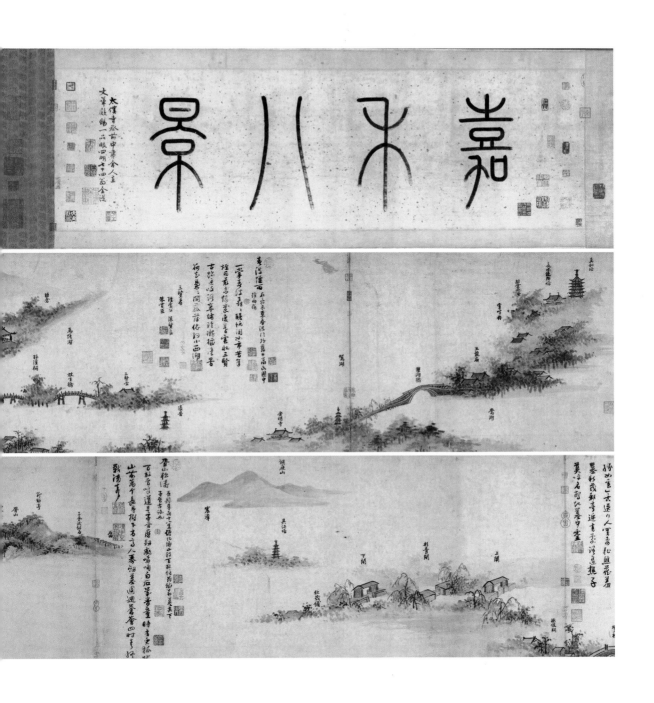

嘉禾八景图
材质：纸本水墨
尺寸：纵 42.6 厘米，横 706 厘米
创作时间：1344 年，吴镇 65 岁
收藏：台北"故宫博物院"
钤印：梅花庵、嘉兴吴镇仲圭书画记

任适慰平生——草亭诗意图

"草亭"作为山水画"屋宇"元素中的一种典型图式，它们的出现与文人特殊的生活方式和文化观念有着紧密联系。宋代之后，随着自然主义审美思想在实践创作中的逐渐深入，一种"简淡尚逸"的思想成为绘画品评的主流，文人普遍注重笔墨格调，而非追求物象的形似，他们希望在笔墨书写中融入儒道哲学的自然精神。在选取客观物象之时，更愿意选择自然质朴的生活常景，而王维笔下具有书写意味的"草堂"形象更为符合文人这一心理要求。从此，"草堂"开始变得"入画"，并带上了一种特殊的"自然"和"隐居"意味。到了元代，数量和频率比前代更多，甚至很多山水画直接以"草堂"为主题，其中以王蒙与吴镇为代表。

由于元代特殊的政治环境，士人遭遇到空前的冷落，他们无奈地进行了退避，开始关注对人的本体觉悟，禅宗思想在此时较比之前的理解就变得更

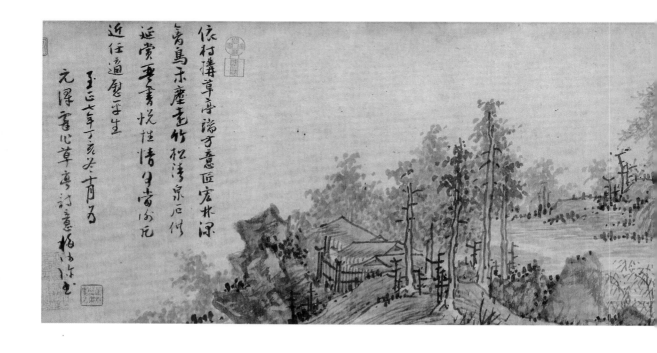

为深刻了。元代山水画在这种语境下便开始寻找一种出尘的机会，那么，哪里是他们的安身立命之所呢？答案是回归到"山林"。但此时他们已经将"山林"内在化了，他们对待山水画不同于宋代入世的积极心态，而是需要在山水画中找到一种超脱的精神，自此山水画开始成为当时士人的一种精神化叙事工具，从而使禅学的"空寂"思想在元代山水画中开始成为一种"空""远""淡"的审美表现。而当文人士大夫们在山水画中寻找与自我相匹配的心理图式时，"草亭"则像一种久违的默契进入了他们的图像选择中。一些农家小院、百姓茅居，成为他们笔下鲜活的题材，吴镇的《草亭诗意图》就是其中的代表作。

《草亭诗意图》是吴镇晚年佳作，现藏于美国克利夫兰艺术博物馆。画面上空旷的树林里草亭一间，亭里两人相向而坐，相谈甚欢，亭外二童子手执长棍在交谈。亭四周树木繁多，生机勃勃。吴镇

在画作上的构图、笔墨、意喻的表现，就都落在这个归隐山林、品茗饮酒论诗、不问俗事的意识里。

此卷所描绘的是"柴门疏竹处，茅屋万山中"的一个园林之幽的角落。吴镇用手卷的形式来表现，这不能像立轴那样容易表现山林的平远、深远、高远的层次，所以吴镇只选择一个角落来表现，他用宽度来弥补深度的不足，用近深远淡的墨色来表现空间的景深层次。另一个高明的地方是左边树林下的两幢茅屋，似是临崖而筑，因而带出这是一个高耸山头的认知，所以四周空阔，远景也就这样被四两拨千斤地轻轻带过。而素朴的背景也使视线停留在画面上，进而营造出树林、茅屋、假山都以草亭

草亭诗意图
材质：纸本水墨
尺寸：纵 23.8 厘米，横 99.4 厘米
创作时间：1347 年，吴镇 68 岁
收藏：美国克利夫兰艺术博物馆
钤印：梅花庵、嘉兴吴镇仲圭书画记

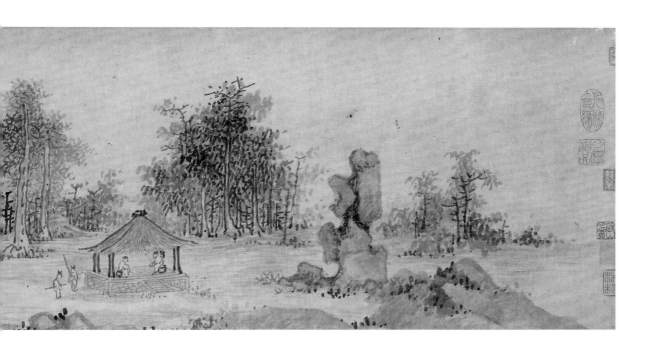

为中心围绕的环境，自然而然地让草亭成为画家所欲表现的焦点。亭内人物的对谈也就成为观者兴趣的所在。总的来说，这是一幅小品，但吴镇表现得干净利落，大家风范的功力毕竟不俗。

卷首有明朝内阁首辅李东阳篆书"草亭诗意"四字。画幅左上方吴镇跋识："依村构草亭，端方意匠宏。林深禽鸟乐，尘远竹松清。泉石供延赏，琴书悦性情。何当谢凡近，任适慰平生。至正七年（1347）丁亥冬十月为元泽戏作草亭诗意，梅沙弥书。"表达了其向往隐居山林的心愿。此种对隐居景致的描绘，也对明清画坛产生了影响，开明代吴门画派园林小景绘画之先河。此处吴镇署"梅沙弥"，殊为奇特。吴镇传世墨迹中自称"梅沙弥"

的有五件，其余四件是：至正戊子（1318）正月题《高彦敬云山卷》，款署"沙弥老人"；至正十年《墨竹谱》（卷首隶书：万玉丛）第十七页署"梅沙弥随喜而戏墨也"；至正庚寅（1350）为松岩和尚作《墨竹图》署"梅沙弥奉为松岩和尚助喜"；以及《竹外烟光图》署"梅沙弥稽首"。卷后有明代画家沈周诗题和近代收藏家陈仁涛的跋文，陈仁涛言传世吴镇画迹罕见，其所见真迹仅《渔父图》卷、《嘉禾八景图》卷与《草亭诗意图》卷。壬辰十月十四日，从研山师处获赠《草亭诗意图》卷后展卷披览，使大病初愈的他顿觉精神沛振，如服仙药，足见其对此作的喜爱。

横卧云峰千叠嶂——溪山高隐图

作为元代文人画家的代表，吴镇的修养是多方面的，他在诗歌、书法、绘画等方面都取得了很大的成就。绘画方面，他山水、梅竹、人物俱擅长，但奠定他在画史上的地位，使他名列"元四家"的则是他的山水画。《溪山高隐图》是他山水画中的代表作之一。这是一张取法巨然的经典作品，和巨然的作品《秋山问道图》比较，《溪山高隐图》似乎是临摹《秋山问道图》而比较萧散的作品。

《溪山高隐图》以深远式构图，远处高山叠嶂，群峰突起，高高耸立，山巅处云蒸霞蔚，山色柔和绵连。山坡和山坳处荆棘和杂木丛生，中间山腰处山石嶙峋突兀，山石或纵立，或横卧于山腰间，山径顺山脚伸延，蜿蜒迂回盘旋，成为上下山的一栈道、近景茂密的丛林后有溪水一湾，在山脚下临溪边有水榭一间，在山石和丛树的掩映下半露半隐，环境十分清静幽雅，充满夏日丰饶葱茏的气氛。水榭用细笔直接画出不用界尺，可见吴镇书法功力之高超。山石以水墨渲染，披麻皴较为疏朗，圆点浓墨点苔。笔法稳健，墨色温婉湿润。全画构图呈长方形，上不留天，下不留地，构图饱满，密而不塞，疏密相间，布局十分得宜。

《溪山高隐图》皴笔沉厚，坡角山边用笔大胆，横扫而出，用笔意味更似写意。主要山石皴笔提按变化明显，用笔奔放，是"写"出而非"皴"出。此图主峰最上部有一组巨石，用横侧笔势刷出，显然出自李唐、马夏一系的斧劈皴。

吴镇的山水画最为后人称道的是画面中的湿重之气。他的作品大多笼罩在一片湿气迷蒙之中，这很明显地有别于元代其他诸家的画法。元代山水画家注重画面中的文人气质，重视书法性的用笔，而吴镇在注入画面文人情感的前提下，依然继承了五代北宋以来的浓重的墨色渲染，使得他的山水画同时兼具宋元之气象。

宋画研究学者寿勤泽评价：这幅画气势不凡，层峦叠岭，雄伟高峻，下方丛树溪水，临溪筑有草房两间，屋旁有小径通向山间。仅一片房屋处略施淡赭，通篇皆水墨。此图和常见的吴镇画有所区别，皴法以长披麻皴为主，法巨然画派画格，但线条较

长，细长而且疏朗，似有不胜其力
之感。

　　该作品曾经清人梁清标鉴藏，
现藏于北京故宫博物院。2016 年 9
月 23 日，"公望富春——名画回故
乡特展"在杭州市富阳区公望美术
馆开幕，《溪山高隐图》在其中展出。

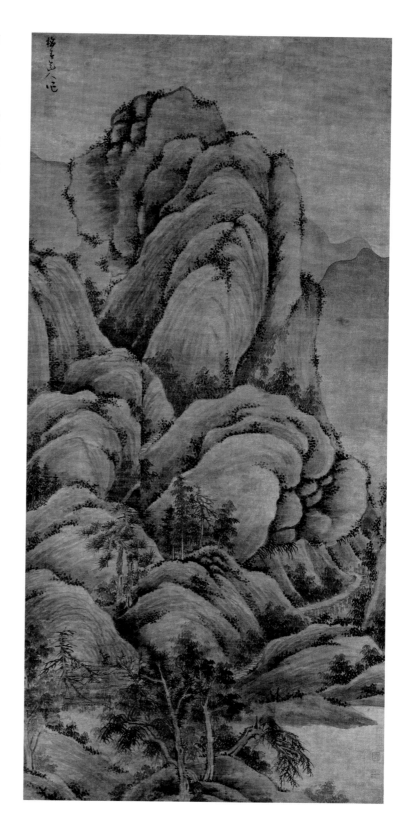

溪山高隐图
材质：绢本水墨
尺寸：纵 160.5 厘米，横 73.4 厘米
收藏：北京故宫博物院
创作时间：不详
钤印：梅花庵、嘉兴吴镇仲圭书画记

一草一木，具见精彩——秋山图

"秋山远，秋木黄，斜汀曲屿苔花香。归云带暝卷寒色，晚吹吹回双雁行。"恰如宋代词人李新在《渔父曲》中所言，秋之远山，奇峰霜林，万壑如黛，在留给人们无限诗意的同时，也寄托着人们的满怀秋思，种种情谊。一回秋思一回深，亘古至今，吟咏秋山的诗词歌赋不绝于耳，以秋山作为主题入画者，更颇多巧思。尤其是在五代宋元书画当中，《秋山图》以较为突出的主题性和颇具特色的表现力，成为山水画的重要表现内容，其中，吴镇更是一个代表人物。

画中主峰居上，几乎要突出于画外，蘑菇状的山峦，重重相拥，愈堆愈高，结构清楚，层次分明。山峰石少土多，给人一种温和厚重之感，与北方画派石体坚硬、气势雄强的画风完全不同。画面中部山间谷地，密林之中若隐若现有茅屋数间，林麓间小径萦绕，曲径相通。透过敞开的柴扉隐约地似可辨出茅屋中有两个老者相对论道，明净山色的渲染衬托出高士风采。画面下段，坡岸逶迤，树木婀娜多姿，水边芦草被微风吹得轻轻摇摆，秋高气爽之

感顿现心中。整个画面给人一种幽深、润朗的感觉，表现出宁静、安详、平和的静态美感。

在画法上，画家用长短披麻皴绘成大小面积的坡石，使江南土质松浑的质感表现得淋漓尽致。山头转折处重叠了块块卵石（即矾头），不加皴笔，只用水墨烘染，显得清透生动。画家用淡墨烘染山体，在山的湿凹处飞落苔点，使江南的山显得气势空灵，生机流荡，质感十足。

画中树木丛林的处理极为巧妙，右下角水边的一组杂树，隐去了近山的山脚，高低荣枯的树梢与大山轮廓线上疏密错落的大墨点相呼应，并将竹篱茅舍周围的丛林和山顶平坡上的一排杂木给以气势上的连接，右下角水边的三棵杂树，和左下角的七棵树相呼应，由于比重、大小的差异，拉开了远近的距离。

最前面倒卧在水边的那棵树，起着决定全局的重要作用，它支撑着全图的重心。没有它，主峰就显得头重脚轻而感到不稳。没有它，左右两丛近树就觉得呼应不起来，涧边碎石的布置也少了曲折变

僧巨然畫元時吳仲圭而藏涇陽姚公綬姚書张此圖于并涉之雲川朱侍御之齊見余而愛雲東臨本因以古畫易去印巨然開山小景也三軸皆入神也　董其昌清（印）

秋山图
材质：绢本水墨
尺寸：
纵 150.9 厘米，横 103.8 厘米
创作时间：不详
收藏：台北"故宫博物院"
钤印：梅花庵

化，会显得单调，同时左右山脚间，贯穿小路直到竹篱茅屋的山口，也会感到太露和泄气。总之，这棵树在全图的经营位置中是个关键。

吴镇深明禅理，并且把这种禅理也带进了他的画中。《秋山图》虽然在画高山密林，但给人的感觉却是墨气清丽、神清气爽、宁寂安详，给人以禅机，让人有超乎尘世之感，这是他心境空明的写照。

关于此画的真伪，历来争议颇多。很多学者认为这是五代画家巨然的作品，源于诗塘上董其昌的题跋："僧巨然画，元时吴仲圭所藏，后归姚公绶，姚尝临此图，予并得之。雪川朱侍御之弟。见余所藏云东临本。因以古画易去。即巨然关山小景也。

二轴皆入神。"但是台北"故宫博物院"的专家认为："此幅并无名款，诗塘董其昌题识定为巨然作品，然与现藏本院之元代吴镇《清江春晓》并列比对，两幅之笔墨构图，山石林木造型，皆有近似之处，似乃出于同一机杼之作。"收藏家王季迁也认为是吴镇的真迹，他在《书画过眼录》里有一段话专门讲述这张画："五代巨然《秋山图》轴的布局和笔法够得上说都是第一等雄伟阔大也，为他人所不及。但是你要是细细和巨然真迹比较一下，这山石的形状已都有些不同，巨然的山石形态似乎简单一些，而这幅的山石棱角形状方面反觉得妩媚动人。至于用笔呢，也有刚柔的分别，所以我觉得，决不是巨

然的手笔。……我的意思是，这张画根本是仲圭的作品，也并不是仲圭的作伪，现在强定为巨然就是根据着上边董其昌题的几个字而已。董其昌的鉴赏力是很好的，大家都相信，我也很相信，但是你要说他的评定没有错，我却不敢赞同，而且也许因为旁的关系，他要把这画的金钱价值提高，就不惜把仲圭抹杀，而竟使他屈居一个收藏家的地位，也是意料中事。在古画上作这种违心的题语，虽则思翁（董其昌）的人品究竟怎样我不知道，只怕在古人中也不是董氏一人吧。根据以上几端，就是我敢大胆定为仲圭所作的理由。"

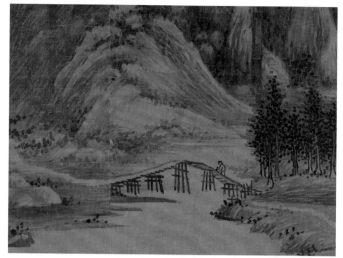

醉后挥豪写山色——疏林远山图

疏林远山图
材质：纸本水墨
尺寸：纵 39.7 厘米，横 50.2 厘米
创作时间：不详
收藏：台北"故宫博物院"
钤印：梅花庵、戊午

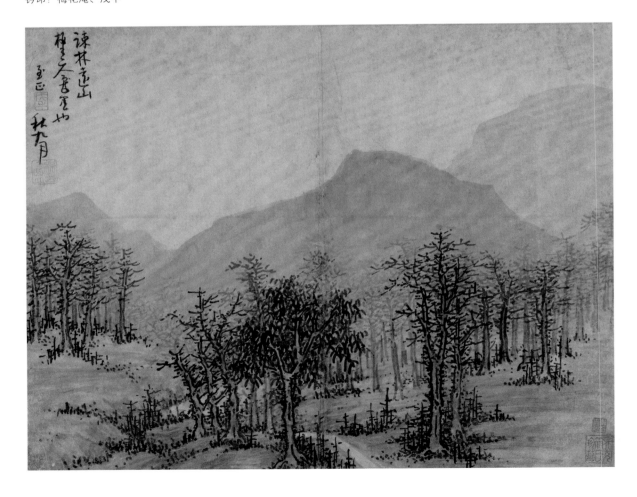

元朝取消了科举取士制度以后，迫使一些文人志士放弃科举，以依托山水、寄情笔墨抒发胸中郁郁不平之气，在这样的形势下，文人画得到了空前的发展，在画坛开始占据主导地位，其中山水画表现最为突出。对画面的要求不仅强调诗、书、画、印相结合，更强调笔墨意趣，主张以形写神，重视主观意兴。元四家的出现，更是将文人画推向了新的高峰。四家皆于江南生活，同以董源、巨然为宗，并受到赵孟𫖯的影响，其中黄公望疏松远逸、倪瓒简洁清旷、王蒙苍茫浑厚，而吴镇则与三家风貌不同，他的画风沉郁清俊，朴茂湿润。

《疏林远山图》写秋林疏树，前有树木数棵，三五成丛，一派萧瑟，后有远山漠漠，淡逸出群。此幅笔精墨妙，是吴镇小品佳作。吴镇在作画时先用重墨勾勒前方树木，再用淡墨勾出山石轮廓，略淡的线条作披麻皴；然后用湿墨衬染，罩在线条上，以此弱化皴的线让而画面通透；最后再用焦墨、浓墨打苔点，远山用湿润淡墨直接写出，整篇再以淡湿之墨润之。所以吴镇的画直至今日，仍有"嶂犹湿"的感觉。简单的增加水量是表现不出吴镇画中水墨淋漓之感的，这与他灵活运用多种笔法、墨法的密切相关。《疏林远山图》五墨并施而不腻，在墨法上真正做到了和谐统一，可谓虚实相应，即浓而润、湿而厚、涩而不干、枯而不燥、清淡似水透又有厚度。想要有分寸地做到恰到好处，不仅要依靠炉火纯青的技法，更需要不俗的个人心性修养境界。

此画构图将近坡平列置于画面之中，在平缓起伏的基础上画数株巨木，打破平行线式的构图，题款在于上方。吴镇的山水画很少用色，以水墨为主，天、水处留出空白，以披麻皴画出层层累叠的圆坡，诸坡之间不留丝隙，构图十分饱满。

在此画中亦能窥见吴镇在笔墨之上的深厚功力。笔墨本一体，他用浓墨破淡墨、淡墨破浓墨甚至用水去破墨；用笔破墨、用墨破笔，如此反反复复，使画面温润如玉。这样的方法使得用笔与用墨融为一体，笔融于墨中没有一笔显得突兀，整体极其和谐。可见吴镇对于笔上的水量、行笔的速度、前一遍墨湿度的把握三者之间的关系处理得十分巧妙。这种技巧的把握完全凭借画家的个人经验和审美，这种笔墨气象在吴镇的作品中是少见的，具有一种开后世之风的笔墨图式。

款题为："疏林远山。梅道人戏墨也。至正戊午（戊午二字朱印）秋九月。"

渔父篇

　　在中国古代，"渔、樵、耕、读"常常被文人士大夫视为理想化的生活方式，并被用作文艺作品的主题，以表达作者避世遁隐的愿望。到了元代，汉族文人仕进无门，社会地位骤降，大量文人都采取了不与统治者合作的态度。在这种社会背景下，渔父清高、避世、逍遥的人生为许多隐退文人所仿效，渔父形象成了文人、画家寄托情感的载体，渔父更成为绘画创作的风气。"渔隐"题材频繁地出现在绘画作品中，其中以吴镇所画的渔父最为典型。隐逸山林、高蹈林泉，这一切吴镇都通过诗书画的艺术形式淋漓尽致地展现了出来，也是吴镇对自己一生最重要的选择和自我设计。

此心安处是吾乡——秋江渔隐图

自屈原的《渔父》《庄子》等文学作品出现渔父形象后，渔父便成了清高孤洁、避世脱俗、啸傲江湖的智者、隐士的化身。魏晋时期，渔父多次出现于山水诗中，到唐宋时期渔父形象被固定下来，成了诗人笔下钟爱的对象，同时也开始出现在绘画中，张志和、荆浩、许道宁都绘有《渔父图》。渔父形象大量出现并形成一种风气是在元代。

元朝在中国历史上是第一个由少数民族入主中原的、多民族统一的朝代，蒙古统治阶级的残暴统治和民族歧视政策，使大量文人都采取了与统治者不合作的态度。在这种社会背景下，渔父清高、避世、逍遥的人生为许多隐退文人所仿效，渔父成了文人、画家寄托情感的载体。诗、词、曲中渔父形象普遍流行，绘画领域，渔父更成为创作的风气，赵孟頫、管道升、黄公望、王蒙、吴镇、盛子昭均有《渔父图》传世。其中，吴镇对渔父题材最为情有独钟。

在吴镇传世山水画中，渔父题材的作品占有相当数量，形式上有条幅、中堂、长卷，手法上有临摹、创作。理解吴镇的渔父形象，一是从图像学意义上，

一是从吴镇留下的大量题画诗上。渔父形象在吴镇的《渔父图》中是他要表达的核心所在，但吴镇并没有对其细致刻画，而是尽情地描绘了周边环境。吴镇的图式经营大体是近处土坡，远处低矮山峦，中间大部分是辽阔的水面。这种图式，吴镇是以湿笔为之，有一种烟雨茫茫之感，从而使远处山峦愈显遥远，中间水面愈显开阔，似乎带领观者进入一种凄静、孤寂、超尘脱俗的世界。吴镇巧妙地把渔父安排于水面一个较突出的位置，形象是模糊的，但给人的印象却是深刻的。结合吴镇多幅渔父图像，我们仍能从模糊的渔父形象中发现，他们神态的丰富、动作的多样非一般画家所能企及。《芦花寒雁图》里双雁起飞，渔父仰首观望；《渔父图》（1342 年所画）里渔父纵目远眺；《洞庭渔隐图》渔父动作矫健，撑篙回船；《渔父图》（1346 年所画）童子拨舟返棹，渔父抱膝回顾；画面都给人一种"独与天地往来"的轻松和看破红尘"身外求身，梦中索梦"的超然。

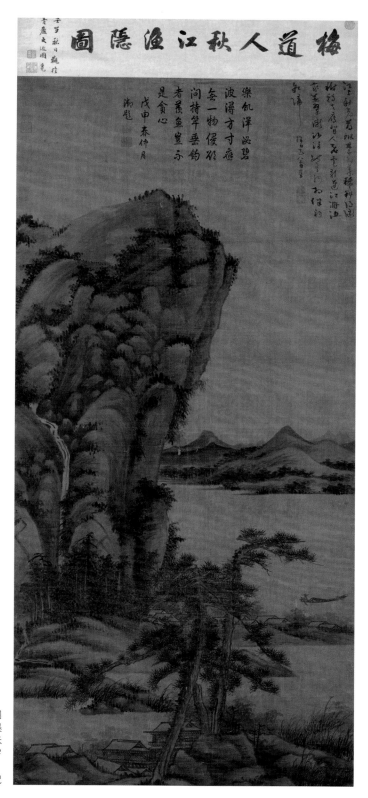

梅道人秋江渔隐图

秋江渔隐图

樂飢洋泒碧
波渴方寸靈
每一物侵災
問持竿垂釣
者貪魚豈示
是貪心
戊申春仲月
澍題

材质：绢本水墨
尺寸：纵 189 厘米，横 88.5 厘米
创作时间：1334 年，吴镇 55 岁
收藏：台北 "故宫博物院"
钤印：梅花庵、嘉兴吴镇仲圭书画记

《秋江渔隐图》便是一幅抒发画家隐遁避世情致的作品。所画为太湖一带景色。画中近景双松挺秀、苍润,坡石间散落着屋舍;隔岸山崖陡峭,长皴聚点,山上泉水潺潺,草木点缀的浑厚朴茂;远处的山峦,层叠起伏,依稀可辨。浅汀芦苇,错落萧疏;湖山间碧波平远,有一渔者架扁舟在荡漾。这幅画的构图,体现了作者的意匠经营。在水的表现上,通过错落的横坡,将湖水婉转地由近推远,避免了大面积水域的死板,又增加了层次感。山的描绘虽高耸峭拔,却因用笔的沉着圆厚没有险恶之意,山头苔点,墨韵自然,有自家笔法,令观者在高远、平远的构图中领悟自然的造化,进而和画家一起感悟渔人悠游闲适的情怀。全幅多用中锋秃笔,皴法沉着有力,渍染浑厚,配合巍峨的山崖与挺拔的松树,倍觉雄壮厚重。

此画无年款,张光宾认为"疑作于元统二年甲戌(1334),五十五岁前后"。诗堂有清代笪重光的题跋:"梅道人秋江渔隐图,壬子秋日,观于青岩之近园。"画家自题:"江上秋光薄,枫林霜叶稀,斜阳随树转,去雁背人飞,云影连江浒,渔家并翠微,沙涯如有约,相伴钓船归,梅花道人戏墨。"

一叶随风万里身——秋枫渔父图

《秋枫渔父图》是吴镇山水画的代表作品之一，吴镇善作"渔隐"题材的山水画，传世渔父图即有多幅，此图是其中较有代表性的一幅。它以"渔隐"为主题，在一片江南山水之中，画一位"渔父"坐在小舟上悠然垂钓，这类作品是他最喜欢和最擅长的。吴镇在《渔父图》等作品中的"渔父"题材，也是吴镇要表达的隐逸主题思想，而这个主题思想又是和他本人的内心思想紧密联系在一起的。

《秋枫渔父图》作于 1336 年，时年吴镇 57 岁。款云："目断烟波青有无。霜凋枫叶锦模糊。千尺浪，四腮鲈，诗筒相对酒胡芦。至元二年秋八月梅花道人戏作《渔父》四幅并题"。此幅是四幅《渔父图》中的第四幅。明末清初书法家王铎曾收藏过此画，在诗堂上有题跋："淡秀古雅，鲜有其俪。吴镇笔不一，层嶂复巘之外，复有此闲远者，更以润滋胜二弟。仲利善为护持此图，固不易也。丙戌（1646）正月廿七日，王铎题。"介绍这幅作品的文章不少，但对王铎题跋关注得较少，王铎认为此画"淡秀古雅，鲜有其俪"。其实这段话非常有助于我们对这件《渔父图》的欣赏。

画面近景部分绘水岸边土坡、水草，极少用浓墨，几乎全部以淡墨来表现，以此表现出草的水润感。水草的画法，采用秃笔来完成，符合南方水草的特性，南方的水草大抵是宽润的，不似北方的瘦硬，这种湿墨的技法取决于画家所要表现的内容与心境，不同于倪瓒的干墨点染造就的荒芜、清冷，吴镇的湿墨重在表达幽旷、秀润。但是，这并不是说吴镇只用湿墨，事实上，在他的山水之外的作品中便可常见干墨，如他的《墨竹图》。

土坡往上，渔父独坐船头垂钓，这是中国传统渔父题材作品中常见的"范式"。我们细看渔父的形态，眉宇之间分明有一种喜悦之色，这在其他画家的《渔父图》中比较少见。再看渔船，船篷里有一只葫芦，里面大概装有酒水。值得一提的是，渔父垂钓所用的钓竿，极为"先进"，这分明就是今天钓鱼爱好者常用的钓具造型，没想到在元代就已经出现如此先进的钓竿。

视线继续向上，对岸延伸出来的土坡上一株大

秋枫渔父图
材质：绢本水墨
尺寸：纵84.7厘米，横29.7厘米
创作时间：1336年，吴镇57岁
收藏：北京故宫博物院
钤印：梅花庵、嘉兴吴镇仲圭书画印

树挺立在水边。树的表现有几分马远的意思。中景处特意将树画得很大，有意拉近人与画面的距离，在空间上营造出一种身临画境的感受。延伸出来的土坡上一共两株树，一株显得浓重，一株显得清淡，这种对比放在整个作品中看，极富韵律感、节奏感。

远景的山以湿墨皴擦，浓墨点苔，两三株树背向歪长，似乎即将倾倒一般。这种处理方式显然要比两株直挺挺地树矗立在山脊上要有趣味，画面的视觉空间有一种开阔感，同时，也让树的形态有了不同的变化，可见吴镇技巧上的多变。

再向远处望去，是烟岚中若隐若现的群山。这种朦胧苍润之感，似真似幻。我们以为能够看得清楚，实际上根本无法看清全貌。整幅作品所呈现出

来的山水物象，不像北宋山水中的那般庄严肃穆悠远，相反，让我们有一种身临其境般的咫尺之感。吴镇笔下的山未必是深山，他笔下的林未必是老林，他笔下的渔父未必是心向天下。吴镇不愿做那个世人眼中的"渔父"，他要做一个快乐的"渔父"。

综观全幅，既有董源的笔法，又有马远的形式，而其中的思想，则是吴镇的"水禅"。自古以来人们所形成的对山水的敬畏，在吴镇这里被释放了。吴镇更加看重的是自我生命的超越，山水只不过是外在物象，是他超越生命的一个参照。他要做的是"风揽长江浪揽风，鱼龙混杂一川中。藏深浦，系长松。只待云收月在空。"他还要"醉倚渔舟独钓鳌，等闲入海即乘潮。从浪摆，任风飘，束手怀中

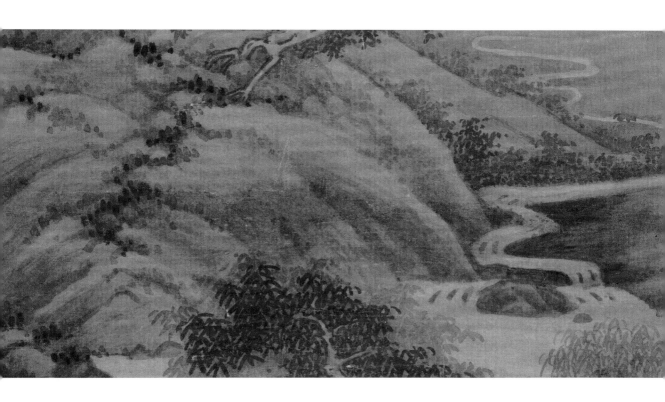

放却桡"。要理解梅花道人的"渔父"意义，既需要读其绘画作品，也需要读其诗文作品，由此我们也可以感受到，吴镇的渔父更重要的是表现一种"乐在江湖""入海乘潮"的精神。显然，这已经超出了其他渔父形象中关于"隐"的哲学要义。

吴镇的《渔父图》大都以秀劲潇洒的草书《渔父词》相配，诗、书、画相得益彰。诗为画图点睛，真切地表达出"一叶随风万里身"的隐逸情思。

芦花两岸一朝霜——芦花寒雁图

《芦花寒雁图》以平远法描绘秋日水滨景色，水面微波荡漾，蒹葭苍苍，一双芦雁振翅飞起，渔父于舟头仰首凝视。画面空灵寒寂，形成了平淡清远的境界。吴镇的这幅作品不禁让人思考关于家的命题。漂泊在江湖中的渔父，并不急于寻找一个确定的真实世界里幻象中的家。渔父的家在月夜芦花深处，在寒雁惊飞处，在风波礁石处。梅花道人的漂泊，让他超越了分别心，超越了世俗眼中的家。读《芦花寒雁图》，读到的是梅花道人所要阐明的"芦花两岸雪，江水一天秋"的禅宗智慧，这智慧里即无分无别看待世界自然，在无分无别中寻心安之处，这心安之处，即为生命的归处。

这幅作品的构图与传统的三段式构图略有所区别，传统三段式构图中常见的样式为：前景河岸，并有成排高树，中景为水面，远景是一片河岸，河岸上方为群山丘壑。而《芦花寒雁图》则有意模糊了前景中的河岸，取而代之的是延伸至水面的芦苇丛。相比过去更加坚实的坡岸，吴镇此处的芦苇岸变得更加无所依靠，变得更加的具有不确定性。

因为整个画面都与水有关，所以我们看到的芦苇也好，或者芦苇所依附的水头也罢，无不充满了水的润泽，虽然画面中所呈现的是秋天的景象，但是却丝毫不会令人感到萧瑟荒疏。水墨晕染勾勒的石块，尽显荒野之野趣。涤荡尘世人群聚集的喧嚣，吴镇旨在构建一个无我无他的世界，一个纯粹的性灵优游的世界。

芦苇上方，一艘渔舟停在水面上，渔父端坐船头，船桨置于一旁。此刻的渔父，丝毫不关心水中是否有鱼，也并不在意是否要归去，而是抬头凝望着前方的天空。船下的水面，没有丝毫的水纹，平静的水面大抵是此刻渔父的心境，平静如水，没有丝毫的波动。渔父的抬头凝望，或许也是在享受此刻的宁静时光。一天的风波激荡，黄昏傍晚，渔村夕照芦花两岸，这正是吴镇始终所追寻的风波中的平静。

整个画面的中景并不是单一的水面，而是以芦苇为界限，将水面分割出几个区域。既增加了野趣，又拉近了观者与画面的距离。宽阔空无一物的水面

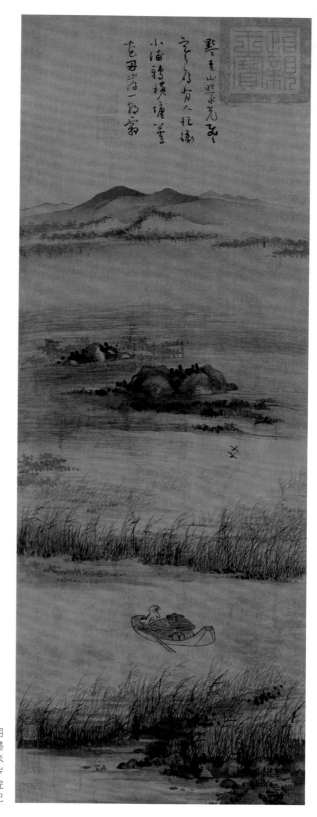

芦花寒雁图
材质：绢本水墨
尺寸：纵 83 厘米，横 29.8 厘米
创作时间：1336 年，吴镇 57 岁
收藏：北京故宫博物院
钤印：梅花庵、嘉兴吴镇仲圭书画记

会给人以遥远的感觉，而芦苇的出现，无疑可以让观者与水的距离更近。渔父上方的一排芦苇，正有这番效果，同时也更好地表现出了"转横塘"的逸趣，没有阻隔，何来"转"，因为有"转"，才有了生命的乐趣。

芦苇的右上方，吴镇精心描绘了两只惊飞的寒雁，中国文学、绘画艺术中常常以"暮鸦归鸿"表达"归家"之意，"暮色"与"鸿雁"所寓意的"归意"几乎是中国文学作品中的不变的意象，苏轼有词："归暮，归暮，长笛一声何处。"而这幅作品中的"暮色"与"鸿雁"，却并不指向"归家"，两只寒雁，分明是从"家"离去，以摆脱擅自闯入的渔父，有人的地方便离去，这似乎也很符合吴镇的性情。

画面再往上，是水中石堆砌而成的一处"岸"。在宽阔的水面上，这样的"岸"给了乐在风波中的渔父以依靠，渔父的依靠并不在真正的岸边，而是水中的岸。"长笛一声何处"的发问，或许在吴镇这里有了"芦花石中即为家"这样的答案。

远岸远山，和吴镇早年的《中山图》有几分相似，远山沉浸在一种永恒的宁静之中，没有丝毫的险绝和不安。淡墨用笔，均匀地染出山体的整体形态。吴镇的圆笔，也使得山势更加地稳定而从容。岸边的树和水中分明的树影，在元画中也极为少见。

整幅作品从近到远，尽显吴镇平淡秀润的特色，所呈现的是真实世界里的宁静，也是吴镇心灵世界里的纯净。观此画，仿佛在听一曲寒江月夜里的悠扬笛声，又似能听到渔父在空寂辽远的江湖山川中苍老悠扬的歌声。

"点点青山照水光，飞飞汗颜背人忙。冲小浦，转横塘，芦花两岸一朝霜。"画作上方的这首自题词，别有一番禅家智慧。禅家有"芦花两岸雪，江水一天秋"的禅悟，是芦花，是雪；是江水，是苍天。花与雪，无分无别，水与天亦无界限。这就是禅家的生命哲理，也是吴镇所要表达的生命禅思。

《芦花寒雁图》试图通过渔父、寒雁、江湖来讲述一个关于"家"的永恒生命命题。何为家？世人眼中，渔父的家是岸边的草屋。而吴镇显然不在于寻找这样的家，他的家在芦花丛中，在江湖风波处。

漂泊的路上，处处可以为家。黄芦叶乱处可以为家，孤篷小艇可以为家，江风静水处可以为家。心安处，是为家。梅花道人的家，始终在求得真正的生命宁静。

只钓鲈鱼不钓名——洞庭渔隐图

《洞庭渔隐图》是吴镇纸本立轴中最大的一件。画面采用"一河两岸"式的构图，风景则是江苏吴江东洞庭的湖山景色，近景画双松挺立，枯树横斜，隔岸则是迤逦的山坡，与水边荡桨的渔舟，秋峦葱郁，长松劲拔，渔舟细小如叶在水面漂浮，十分忠实地呈现出江南水乡泽国的景象。

这幅作品貌似平淡自然的画面中隐藏着画家对真诚、美好的渴望和热爱，隐藏着他不屈于世俗的倔强性格，让人不得不为之瞩目，为之陶醉。仔细观赏《洞庭渔隐图》可以发现，画面下面坡岸以干笔画三株松树，其中一枝藤蔓缠身，弯曲如弓，躲在后面。中间是湖水，有小舟载渔夫荡漾其中，往上是远山的坡岸、汀渚。山上木叶茂盛，岸边水草丛生，向两边披拂，浓墨湿笔点叶、点苔，生机勃勃。坡上的矶头以及坡石用湿笔长披麻皴，水草的弧曲，与树干的挺直刚柔相济，干湿对应，显示了吴镇师法自然的渊源。小舟置于画面的右边，略侧于水岸，形成小侧角，这对破除水线及树干造成的横平竖直的视觉极为有益。

通过对《洞庭渔隐图》的分析可以看出，吴镇山水画选材中有几种常见的元素值得重视：芦荡，长点苔，三角山，渔父。这些元素在吴镇作品中经常能见到，成为吴镇山水画的标志。

芦荡就是成片的芦苇，它既是水乡具有标志性的植物，同时其四散的姿态也适于描写，而且它无论聚集成片还是零散的几株皆可成立，成为画家笔下喜欢表现的元素。吴镇用他特有的秃笔在山头上点点戳戳，墨点时长时短，表现远处山头大大小小，高高低低的树丛。有时，这些墨点甚至像一截短线条，轻入重收，一拓直下，动作迅捷。苔点在吴镇的山水画中起到相当重要的作用，而吴镇对于点苔是极其讲究的，正如吴历在《墨井话跋》中所说："梅道人深得董巨点苔之法，每积盈筐，不轻点之。语人曰：'今日意思昏钝，俟精明澄清时为之也。'"就是说精力不足的时候吴镇宁可不点苔，要等到精神完足的时候才去落笔，这正是因为他将点苔看成山水画最后的点睛之笔。

三角山，是指吴镇笔下的山峰造型因概括而趋

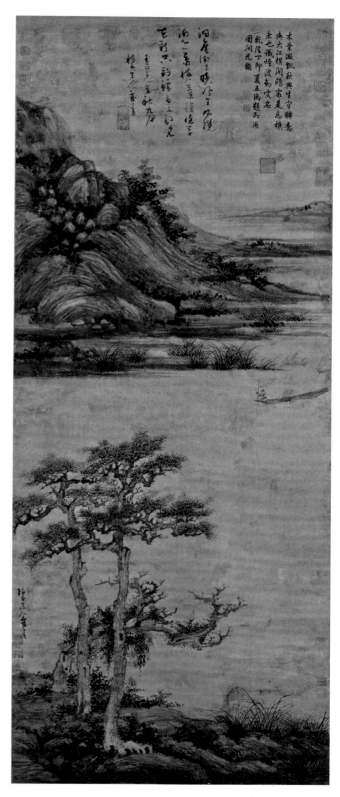

洞庭渔隐图
材质：纸本水墨
尺寸：纵 146.4 厘米，横 58 厘米
创作时间：1341 年，吴镇 62 岁
收藏：台北"故宫博物院"
钤印：梅花、嘉兴吴镇仲圭书画记

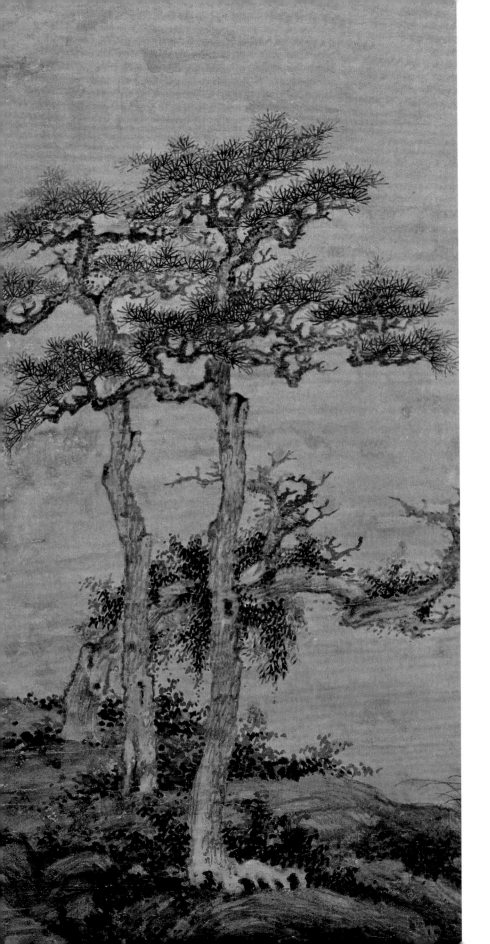

于符号化，呈大大小小的三角形状。这样的概括与画家生活的地域环境相关。嘉兴地区本来就没什么山，多是些小丘陵。简洁的三角山形抛却繁缛的细节，反而给人以稳重的体量感，也因此生出一种恒久、肃穆的气氛。他的山水作品大部分正是以表现家乡嘉兴一带的山水、人文为依托的。

渔父，是吴镇生活的太湖流域的常见人物。像"桃花源"一样，"渔父"也是一个与避世、归隐紧密相连的象征题材。以渔父为主题的诗歌、绘画作品也早有传统。吴镇的渔父可以说是继承了唐宋以来的流风余韵，同时又成为自己隐逸情怀的最好抒发。吴镇不是人物画家，对于人物的处理类似勾画符号一般，寥寥数笔却相当传神，因为人物小，所以是通过肢体语言来表现渔父的性情，他笔下的渔父是憨厚朴实的，一叶小舟，一柄轮子杵，一杆划水的桨，再加上一位优哉游哉的渔父，就构成了渔父的范式。

吴镇山水画除了表现元素的特别之外，在笔墨风范上也有着自己的鲜明特点。从其画面上可以看出他多采用圆笔、湿墨的技法来表现一种沉酣淹润之感。说到笔墨，就必须要研究赵孟頫倡导的"以书入画"的背景，"石如飞白木如籀，写竹还应八法通。若也有人能会此，须知书画本来同。"这是赵孟頫在《秀石疏林图》的题竹诗，他以此阐明了自己的绘画主张：用书法来归纳对客观事物的描绘。这实际上是对中国画技法进行的一次规范和完备，他用一种文人普遍掌握的技艺——书法来规范绘画的用笔。"以书入画"还有一层意思，即优秀的书法作品都反映了书家的学识、修养、人品等内在素质，绘画也不应把"形似"看成唯一目的，更重要

的是通过笔墨韵味来表现画家的学识、品格和思想感情。这种理论对元四家及后来明清画风的形成，都起着不可低估的作用，由此形成的画法对元代绘画影响重大。

关于此画的真伪，黄涌泉认为："这件作品虽历见著录，并经明代项元汴、清代吴其贞、安岐等名家鉴定，但我认为并非真迹。图中两株松树，笔力较弱，特别是前面那一株的树梢，偃蹇失体，隔岸山峦的披麻皴，线条刻滞乏韵。湖中丛丛芦草，聚散欠妥。两处落款也不伦不类。有比较才能鉴别，此图署款至正元年（公元1341），吴镇年已62岁，试与他的49岁《双桧平远图》、59岁《松泉图》、63岁《渔父图》真迹相对照，就不难看出问题，这是一件明代具有相当艺术水准的伪品。"

世向钓徒推逸品
——渔父图（佛本）

渔父图卷
材质：纸本水墨
尺寸：纵 32.5 厘米，横 565.6 厘米
创作时间：1342 年，吴镇 63 岁
收藏：美国弗利尔美术馆
钤印：梅花庵、嘉兴吴镇仲圭书画记

吴镇《渔父图》长卷共有两卷，此卷现藏美国弗利尔美术馆，又称《佛本渔父图》（弗利尔又译为佛瑞尔）。画面描绘浩渺宽广的江面，云山缥缈，欢快的渔人操舟往来。画仿荆浩笔意，下笔清奇，风神潇洒。山石用披麻皴，皴法细长而流畅，淡墨渲染，湿笔点苔，层次分明，有清雅隽永之致。陂塘上的数棵杂树，老枝槎桠，盘曲纵横，以秃笔中锋勾勒，树叶与树梢多作"介字点"与"蟹爪皴"，密处求疏、曲尽其态。所画渔舟十五只，渔父十六人，分布合适。参以优美的书法和诗词，取得诗、书、画三者相得益彰的效果。

从构图上看，图中所画为开阔的江面，坡石小丘起伏，横夹江流，画面中渔人有的抛杆垂钓，有的坦腹而坐，有的一睡方起，有的划桨欲归，有的悠然仰望……仪态各有不同。这些人物都只有两三厘米大小，吴镇却能将人物神态和仪表刻画得细致入微，个中意趣，活灵活现。由于配合了每艘小舟旁的题诗，十六个渔父及十五条小舟相对独立。

第一段：是画的起点。画一渔舟停泊江心，横棹于船，人坐船头面向画心。题词未明确描述人物动作，画面的含义也不明，图文不相配。

第二段：画一船半隐于坡石之后，人坐舱内，探出半身趴眠船头。题词中的动作，表示出"踏月眠"的场景。

第三段：画一船泊岸，一人抬手遮眉仰头眺望。

第四段：画一人坐船头，手持渔竿，但竿上无钓丝，动作含义不明。

第五段：画一人立船头，两手端起，也不明动作含义。

第六段：以疏点表示幽思满面，两手使劲拔楫。此处可以看出吴镇极力试图词与画的配合。至此，六渔舟大致聚成一椭圆形画面。

第七段：画一人跪坐船头，用楫划船，方向和前者相背，下接远山。

第八段：旁注无船。按周鼎跋云："非无船也，崖树掩之耳。"画面从此开始出现坡石。

第九段：画一人持楫坐船头，面对远山。船非

"藏深浦"，也非"系长松"。但此处绘出淡墨染过的山石与空白的江面，与题词前二句尚可意会。进而联想翘首作待月之举。

第十段：人物神态安闲，即便夜半潮至也不足虑，直可划进小港暂避风浪，从侧面点明词意。

第十一段：船的式样与前有异，以便画出一人休憩于篷下的形态。头微抬，似作专心倾听状，意

与题词末句相合。

第十二段：画一人坐船头，右手提起钓竿，左手拉扯钓丝，表示"鱼大船轻力不任"之意。

第十三段：渔父右手垂膝，左手笔直升将出去，紧握钓车，表现出"钓得红鳞拨水开"的神情。

第十四段：画一人踞坐船头，迎风扑面。但无法指明"五岭烟光"，词与画面不相属。

第十五段：题词原来表明动作，画面人物稍有"乐平生"之意。

第十六段：一船靠岸，并隐于蒲草丛中。船上搭篷，且有帏幔。船上画二人，小童居后，船头一人手持钓竿，力图表现"元来不是取鱼人"的意境。

吴镇表现渔隐题材的山水，不管构图怎样变化，给人的感觉，都是表现同一时间，同一地点发生的事情。但是《渔父图》中的每一个形象，由于所题之词暗示了与其相关的情境和时间，却好像各自能独立自足。诗与画相配合，每个单独的形象都给人这样的印象：渔父沉浸于当下的快乐悠闲之中，过去和未来从来非其所忧虑，诗境和画意因而被固定在一段有限的时间里，每一个画面，都仿佛是吴镇那些表现渔隐题材的独立山水画的一个缩影。

渔樵的诗词与图画在文学、艺术的含义上，通常象征着与世无争的隐居意象，像罗贯中在《三国演义》中的开卷诗那样："滚滚长江东逝水，浪花淘尽英雄。是非成败转头空，青山依旧在，几度夕阳红。白发渔樵江渚上，惯看秋月春风。一壶浊酒喜相逢，古今多少事，都付笑谈中。"所以渔父词与渔父图早就有其历史渊源。

吴镇在这幅《渔父图》的题跋中说，图是仿自五代荆浩所画的《唐人渔父图》。画上的题诗，也仿自唐朝诗人张志和等人的唱和之作。张志和的《渔

歌子》："西塞山前白鹭飞，桃花流水鳜鱼肥。青箬笠，绿蓑衣，斜风细雨不须归。"是一首极有名的描述渔父之乐的词。吴镇以此相唱和，可见其心志也意在渔父与世无争的隐居之乐。看他的这卷《渔父图》里的渔父形象，似乎悠闲的居多，他们正在享受江上清风，坐看云起，悠悠游游的清静之美油然而生。吴镇的绘画在明朝中叶经沈周、文徵明、董其昌等以"学问、隐居、志节"的评论而愈加高扬，由此可见，学问、隐居、志节等影响绘画表现的因素都早已是吴镇绘画的一部分了。吴镇此画虽说是仿自荆浩，但其实是元代山水画的风格，如空白的江面，其他如人物、山石、屋舍、树木的造型也都是吴镇自己的画风，与吴镇其他的作品都能联系得上。较特殊的是画卷上的题词较多，但并不影响画面的完整，这在其他画作上是很少见的。

此画经六百余年，均流传有绪。明代为书画家姚绶所藏，卷后有张宁、卞荣、周鼎三跋，至天启五年（1625）为徐守和所有，清末时归端方，1931年入庞元济之手，1936年为吴湖帆所藏，木盒盖上有当时的题签"吴仲圭仿荆浩渔父图虚斋珍秘"。1937年流出国外。

云散天空烟水阔——渔父图

吴镇山水画独多《渔父图》，反复描绘"一叶随风万里身"，以寄托他的隐逸情思。吴镇的这幅画一直被称作《渔父图》，但学者徐小虎认为，据画上的题跋应命名《渔父意图》。因为画家的落款是："至正二年春二月，为子敬戏作渔父意。梅花道人书。"还有就是画中小舟上没有渔父，也没有任何渔具，这显然与流行的渔父题材作品不同。

此幅《渔父图》其实是一幅山水画，从画上自题诗看来，所绘乃月夜江湖之景。画面采用"三段式"构图，将画面分成近景、中景、远景。中间是宽阔的水面，离我们最近的是平缓的山丘，还有两棵笔直的树，山丘的旁边有一些小石头和一些随风飘动的水草，在山丘的附近还有一座草亭，一排接一排的水草之后有一个船，尽管这幅画是"作渔父意"，画名也和渔父有关，但画面中没有任何的描绘与此有关，船头抱膝而依的是一位身着长袍的文人，船尾是一位静静摇桨的仆人。船头的人沉浸在美丽的风景中，船尾的仆人一声不吭地安静摇桨，给人一种宁静和谐之感，整个近景使人沉浸在一片平和的氛围中，小船、文人、仆人、山丘，草亭这些物象让整个画面好像处于一种相对静止的状态，把这一切美好的景象永远定格在这一刻。人物和船都画的很小，不会产生观者的情绪反应。或许只有微风吹过水草和树发出的声音以及摇桨激起的水浪声会传到船头的这位文人耳中吧。

近景之后的中景，是一片湖水，什么物象都没有，几乎是一片空白，水面将近景和远景这两部分巧妙地连接在一起，承下启下，使整个画面真实完整，和谐统一。水面的颜色是灰色，比天空的灰色淡一点，在水面的最左边有淡淡的波痕，虽然很微弱，但不可忽视。它和画面中的山丘、树木这些物象一样，有着无法替代的作用。其他地方什么都没有，观看中景，给人一种心旷神怡的舒适之感，瞬间把我们拉入其中，好像一切的烦恼都会消失，像在大海里遨游一般，无比自由，不被一切事务缠身，心灵得到净化，心如止水。我认为这也是画家当时的心境和他当时对生活的态度。远景由山丘和山峰构成，还有一些小房子。整幅画向我们呈现一个相

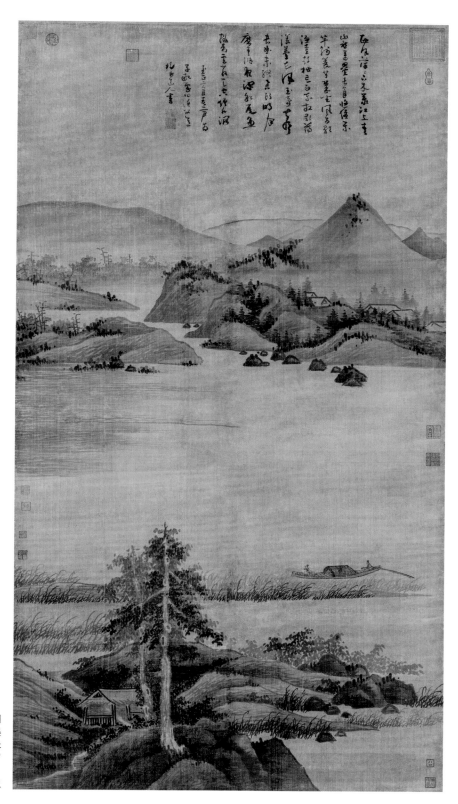

渔父图
材质：绢本水墨
尺寸：纵 176.1 厘米，横 95.6 厘米
创作时间：1342 年，吴镇 63 岁
收藏：台北"故宫博物院"
钤印：梅花庵、嘉兴吴镇仲圭书画记

当安逸的平缓夜景。

这幅画的技法和吴镇五十七岁时画的《渔父图》有类似之处，山石用柔润的线条勾勒，然后加以披麻皴，湿笔衬染，罩一层淡墨，墨分浓淡来区分山石的凹凸向背。在墨色的应用上，通过浓淡增强物象画面的立体感，近处的房子、水草和叶子都通过墨色的浓淡深浅，来突出它们之间的关系，增强画面感。远景山石上的苔点墨色深浅浓淡相宜，隐隐约约，让山体的形态更加突出。水面上的小船虽然笔墨不多，但也发挥了重要作用，点明渔父这一主题。这幅画的顶部有题诗，这是吴镇作品特有的，"西风萧萧下木叶，江上青山愁万叠"，秋风吹着，树叶落着，一片冷落凄凉的场景，江面上的重重山峰也处在这凄凉的氛围当中。"长年悠优乐竿线，蓑笠几番风雨歇"，常年以来都非常喜欢钓鱼，即使蓑衣和笠帽被风吹走了数次，被雨淋了无数遍，依然阻挡不了对钓鱼的热爱，喜欢钓鱼时的平静，心无杂念。"渔童鼓枻忘西东，放歌荡漾芦花风"，划船的人划着桨，忘记行驶的方向，唱着歌随着风游走在芦花中，这是一种自由，随心而动，不受约束。"玉壶声长曲未终，举头明月磨青铜"，酒壶跟着船的节奏在晃动，发出的响声很长时间都没有散去，抬头望着月亮。"夜深船尾鱼泼刺，云散天空烟水阔"，夜已深，船尾的鱼在不停跳动，发出扑通扑通响声，云渐渐散去，天空明净，水面辽阔。画家自己题诗的内容和画面相得映彰。诗画一体，表达出画家的平静淡泊。

《渔父图》是吴镇 63 岁时的作品，是一幅风情闲逸，清光宜人的佳作，已形成其代表性的风格。此画与诗可谓是他乐情山水、笑傲江湖的生活写照，

河岸中托身渔父的高士，或是其烟波钓徒的自况与隐逸情思的寄托。是一幅风情闲逸、清光宜人的佳作。

世传吴镇渔父题材的绘画有好几幅，可据徐小虎的鉴定，均非真迹。渔父题材的题画诗有数十首，都是后人辑录，也是真伪难辨。只有这幅《戏作渔父意》，是唯一可信的相关作品。这里既然提到"渔父"，想必与之有关，然而又只是"意"，显然主旨并不在此。

绝无一点尘俗气
——渔父图（沪本）

　　吴镇的《渔父图》有两个版本，此卷是《佛本渔父图》的姊妹篇，甚至可以说是双胞胎。现藏于上海博物馆，又称《沪本渔父图卷》，流传至今已逾六百年，是吴镇模仿荆浩的《渔父图》而作，卷首录柳宗元《渔父词》，图中题十六首《渔父词》，后以一跋结尾。卷后有吴瓘题跋及七绝诗二首，另有元陆子临、辛敬、释如璲，明文徵明（二跋）、周天球、彭年、陈鎏、袁尊尼、王谷祥（二跋）、黄姬水，近代吴湖帆、吴征、张大千、叶恭绰、俞子才等题跋。

渔父图卷
材质：纸本水墨
尺寸：
纵 33 厘米，横 651.6 厘米
创作时间：1345 年，吴镇 66 岁
收藏：上海博物馆
钤印：无

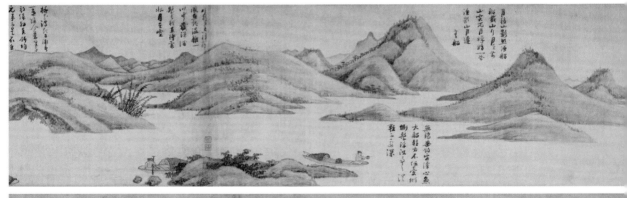

此图在一定程度上受到了禅宗思想的影响。整个画面构图宏大广阔，涉及人物和渔船各十四，但分配得疏密得当，既不显拥挤，也不显疏远，山以水为影，水以山为背，二者互相呼应。在1—5段中，渔父分别为坐船、听雨、望霞、调船、坐船。在第6首"无船"之后，第7—9段中，渔父分别为垂钓、背向坐船、面向坐船，这三个画面似乎是对垂钓的等待和尝试，第10段虽然出现了垂钓的画面，但从题词中的"忧倾测，系浮沉"来看，垂钓似乎并未进入佳境。紧接着画面被树石所分割，暗示着进入另一个阶段。在10—12段中，三个连续的画面均为渔父手持丝纶，最后一个画面则与第6段一样为后添的诗句，体现渔父垂钓阶段的成功。第13—16段，渔父又进入了如1—5段一样的坐船调船阶段，

象征着觉悟和自由，画卷最末的水村楼阁，则使16个画面得以结束。可见全画的图像有层层深入的进境，并非凌乱随意为之。除此之外，图像在细节上与题词关系密切，如第2首"听取虚蓬夜雨声"，渔船上画出支蓬；第3首"看白鸟"，渔父作举头观天状；第8首"藏深浦"，渔父背面坐船；第10首"钓得江鳞拽水开"，渔父作拽钓姿势；第15首"蚱蜢舟人无姓名"中船藏人不见。画面形象与题词之间是有很大关联的。

从技法上看，舟船、人物以墨笔勾勒出轮廓，淡墨渲染，山石的笔法流畅细致，大多用披麻皴，山坡上"之"形苔点分布坡面，直点、圆点混用，有浓有淡，有枯有湿，信手拈来，不拘一格。亭台楼阁的用笔纤细工整，甚至是屋顶的瓦片都表达的

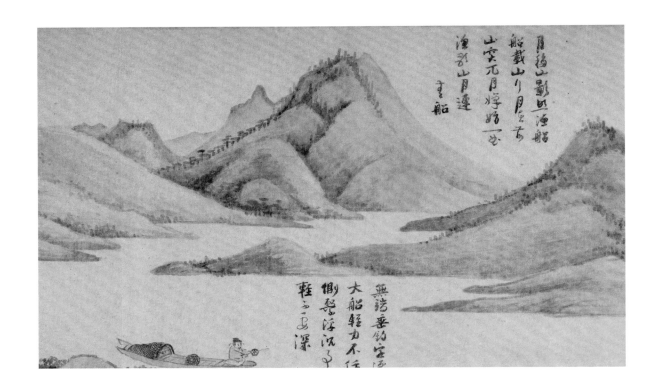

清清楚楚，几棵老树则是用秃笔勾勒，形态逼真细致。人物以极简笔线条钩出，不求形似，但求神韵。渔父们表情各异，但无论怎样的表情，都表达了他们置身于天地之间，是那样的欢快和潇洒，仿佛天地之间除了他们身边的山和水，再无其他。整幅画场景宏大，配以韵味悠长的诗、优美的书法，三者放在一起，相得益彰，无不显露出吴镇的绘画风格。

与《佛本渔父图》比较，两者均为纸本长卷，所画内容基本相似，卷首下方微露岸石，卷中山石树木，卷末草堂楼阁，其余空白作为江面。江上绘渔舟、渔父，旁配渔父词。不同的是，沪本题词在前，佛本自跋在后，渔父词次序小有变动。

关于此图的真伪，傅熹年认为："双胞案，此件书画均弱，无款印，疑是摹本。"徐邦达认为："非摹本，为真迹，字画模糊，字不可能假。"据吴湖帆题跋，吴镇画后即赠吴瓘，清时入内府，而后重还人间。1934 年归吴湖帆所有，有吴氏甲戌重装记一则，1936 年商务印书馆影印出版，后入藏上海博物馆。

挂起渔竿不钓鱼——芦滩钓艇图

吴镇画山水喜用湿墨，这与他欲借山水表达意境有极大的关系。元人以山水为媒，追求一种有我之景，笔墨除用表现形体外，更是充作了情感流露的媒介。吴镇用湿墨渲染出一种凄清、静穆之境，细观吴镇每一幅山水画，都给人以"水墨淋漓幛犹湿"的感觉。无论山、树、水，还是船、渔父、房屋，无论是近景还是远景，均如沐浴在水中，从而使远方景物有千里之遥，营造了一种凄清、幽旷、寂寥的艺术氛围。

吴镇最大的特点是他不仅取法董、巨、荆、关的画法，而且还吸收了时人一致排斥的马远、夏圭画风。当代著名山水画家、鉴定家谢稚柳先生说："元朝的画派中，只有吴镇组合了极端不同的技法，容纳了南宋的骨体。"南宋院体画在整个元代备受打击，特别在文人画家中很少有继承院体画。但是，在吴镇早期的作品中，我们发现多幅马、夏边角之景或类似边角之景的图式。1338年的《松泉图》，1334年的《秋江渔隐图》，特别是《芦滩钓艇图》为典型的马、夏边角构图。马、夏无论山石、树木等景物的画法处理，还是构图、布局的经营均以奇险取胜，追求奇险、表现气骨，这也成为了马、夏山水的突出特点。元四家其他三家均取平淡，唯有吴镇上承马、夏，于平淡中寄奇险。吴镇晚期作品中典型的马、夏画风是没有的，但马、夏的树法、石法倒是经常出现于画面，可以这样说：吴镇是取马、夏之骨而去其粗犷，融董、巨之气韵而取其平和，形成了清淳、蕴藉、平实的艺术风格。

《芦滩钓艇图》又名《红叶村西图》，图中绘

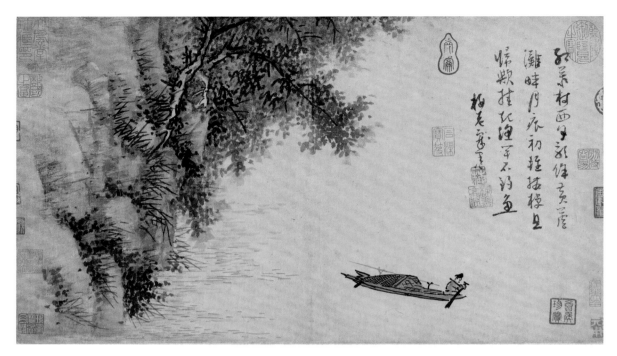

芦滩钓艇图
材质：纸本水墨
尺寸：纵 31.1 厘米，横 53.8cm 厘米
创作时间：1350 年，吴镇 71 岁
收藏：美国大都会艺术博物馆
钤印：一梅、梅花庵

山石一峰，渔舟一叶，渔父一人，景色荒寂，情致却很闲适，传达出"挂起渔竿不钓鱼"的隐逸高士襟怀。全画分为三个部分：左侧为崖壁古树，用笔率意粗犷；中间一片留白，景色荒寂，唯有一叶扁舟飘然江中，舟中渔父挂起钓竿，拨棹归去；右侧是平衡画面的自题诗。吴镇将自己化身成渔父的形象，驾一轻舟逍遥在自己心中唯美的山水之间，纵情山水，忘记坎坷不安的人生经历，依然积极面世，画中的渔人就是他抗简孤洁、高自标表的精神化身。作品构图简洁，用笔率意粗犷，墨色浓淡跌宕，风格雄放滋润，反映了他晚年成熟的面貌。

画上自跋："红叶村西夕影余，黄庐滩畔月痕初，轻拨棹，且归欤，挂起渔竿不钓鱼。梅老戏墨。"表达了吴镇远离尘俗，悠闲自得和淡泊名利的人生态度。此幅画虽然布局简略，但添加边角的签名，以及上方的题词之后，别具一番宁静典雅的情调。朱良志对梅花道人的渔父艺术有这样的解释："梅道人的渔父艺术，所表现的就是一个乐在风波、志在飘荡、不求归途的自在优游者，这江心，这船上，就是他的'家'，他的'家'正在无家处。他的渔父艺术在一定程度上就是对'家'的解构。"

吴镇的作品是完美的诗、书、画的结合。他的诗词自吐胸臆，感情真挚，有"孤舟蓑笠翁，独钓寒江雪"的情怀。他的书法取法怀素，而又独出机杼，自成一体。雄强的笔法辅以丰富的墨色，成就一种苍茫沉郁、古厚纯朴之气质。

墨竹（梅）篇

　　"竹"常被文人高士用来表现清高拔俗的情趣、正直的气节、虚心的品质和纯洁的思想感情。因此墨竹成了书、画、道（哲学）的综合体，成了人格、人品的直接写照，成为中国画史中千载不衰的题材。

　　自文同、苏轼而至元四家，墨竹之风大兴，成为单独的画科，从内在意蕴上与哲学意理融为一体。元代是墨竹在中国绘画史上最为辉煌的时期，这与文人士大夫的介入密不可分。当时的社会被蒙古族所统治，汉族人不论是在政治、经济还是社会方面，都受到了极其不公平的对待。在这样一个社会背景下，文人士大夫便以竹入画，借此来抒发清拔孤傲的思想情趣。吴镇便是在这一时期脱颖而出的大家。

高节凌云空自奇——高节凌云图

吴镇的墨竹作品出现时间相对较晚，目前最早且较可靠的是他至元四年即1338年画的这幅《高节凌云图》，此时吴镇59岁，基本上已快进入晚年。

《高节凌云图》又名《古木竹石图》。画面上有墨竹一丛，竹子前面横亘坡石一块，竹后衬以直立古木，凸现在视野中心的是墨竹形象，画中的墨竹、古木以及斜入的石坡都好像是巍然挺立，雄视万物，表现出一种世俗难以羁绊、常人难以匹敌的气概。它的孤傲、不同凡俗正是吴镇坚守高尚的情怀与志向高远个性的自喻，就像这幅画的名字一样高节凌云。这幅画展示了吴镇对古树、竹子和岩石画风的创造性改编，该技法被后来的文人画家所推崇。画面规模宏大，以重叠的形式和渐变的墨色营造出一种衰退的错觉，并以浓郁的湿墨唤起雨后树叶的外观，让人想起宋代的描述性自然主义。左上角有草书题跋："高节凌云空自奇，谁人识是鸾皇枝。至音已入无声谱，莫把中郎旧笛吹。至元四年夏五月梅花道人戏墨。"

存世的吴镇墨竹作品从风格上来看差异不大，包括书法上的面貌，不过这幅《高节凌云图》比较特殊，说其特殊主要是两个方面：一是此图画幅较大，题材丰富，属于典型的"枯木竹石"全景性的一类，主要的构图和表现形式与赵孟頫、李衎等非常接近；二是此画的题款，在画面上题款占了重要的位置，款字较大，这与赵孟頫和李衎完全不同，赵孟頫善书但很少在画上题，就算题跋也"字不占画位"，往往只书"子昂"二字，而李衎则不善书。

《高节凌云图》是吴镇存世墨竹作品中唯一一幅"全景性"的墨竹创作，其余虽形式上有手卷、册页、条幅，但皆是以"折枝"为主。"全景"与"折枝"的墨竹在绘画上有很大的区别。不仅题材丰富，对表现这些题材的能力和要求都比较高。"全景性"的墨竹画法主要脱胎于山水画，特别是元代这种墨竹、树石相兼的画法最具代表性。它属于全景花鸟画中的一类，其独特的艺术表现形式较之于设色全景花鸟画对于书法用笔的要求和格调都更高。从《高节凌云图》来看，吴镇59岁时画的竹子非常类似于赵孟頫、李衎一路的"全景大幅"的墨竹风格，

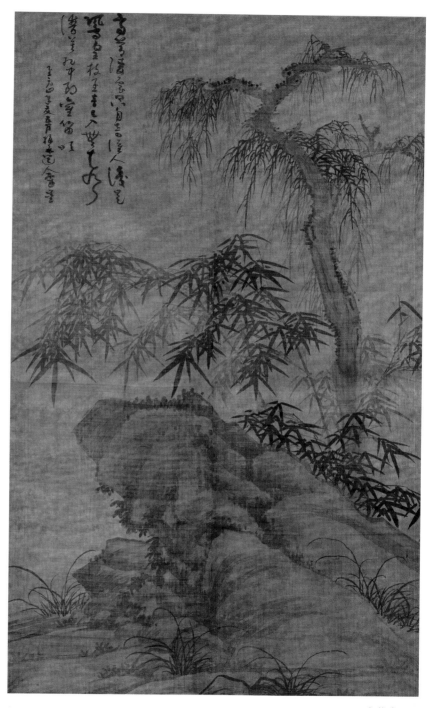

高节凌云图
材质：绢本水墨
尺寸：纵 166.7 厘米，横 97.8 厘米
创作时间：1338 年，吴镇 59 岁
收藏：美国大都会艺术博物馆
钤印：梅花庵、嘉兴吴镇仲圭书画记

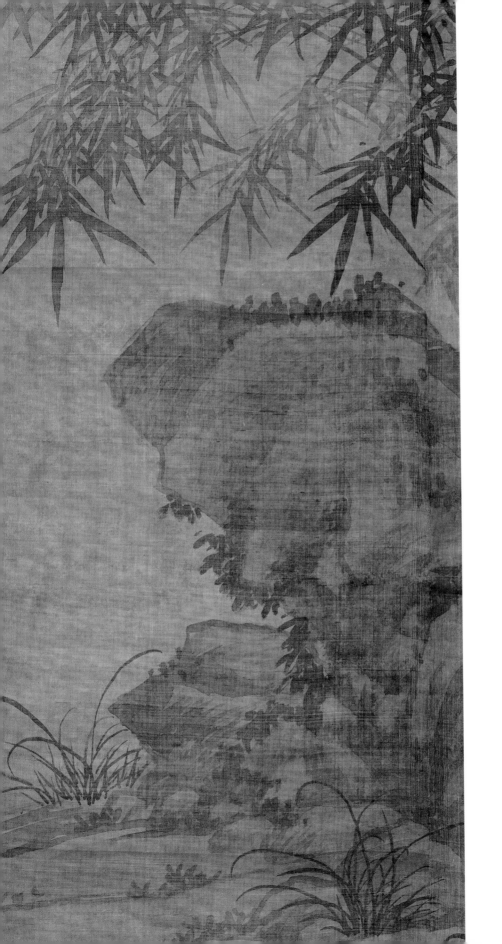

特别是画面的构图和结构，甚至连草的画法也极似赵孟頫，这说明吴镇早年受到赵孟頫和李衎画竹的影响，画风与晚年不相同的可能性。

此外，吴镇在这幅画上的题款意义不可小觑。明代沈灏曾说："元以前多不用款"，其主因是"有伤画局"。唐宋绘画皆求"形似"，以"写实"为主，崇尚"形神兼备"，很少有题款导致字占画位，喧宾夺主。在写实风格下，题款在画面上非常难以协调，所以元之前的题款一般都隐于角落或藏于石隙树干。不仅在绘画上如此，在理论上也一样，这与后来的文人画在审美追求上是极为不同的，文人画这种追求"诗画一律"表现手法，使得诗书画在画面位置经营上从内容到形式上实现了统一与和谐。

扶舆清气合此图——梅竹双清图

王冕墨梅、吴镇墨竹，皆名垂后世，两者合裱为一，墨竹白梅皆笔墨简洁，风韵清雅，故曰"双清"。王冕梅花以南宋画梅名家扬无咎的圈瓣方式画成，不染他色；吴镇则仿北宋大师文同以墨笔写竹。两位画家并于卷上加以题识，可供观者比对书法与绘画用笔，领略文人画的诗书画三绝合一。

通幅仅以两个色调画出，没有更多的墨色变化，枝淡而叶深。六对竹叶沿着如棍子一般的左右散布，叶丛由略小于九十度的 L 形的两笔构成，一大一小，前者"在风中扭转"，故叶尖与主体分离。每对竹叶大致由底下较小的一对竹叶支撑着，后者尺寸大致相等，彼此间的角度较小。所有笔触的形状近乎一致。竹枝使用单一的淡墨，没有竹节，仅在各节之间以略为不同的角度接合起来。在用笔上，整件作品都是以同样慢而谨慎的节奏来进行，与《筼筜清影》和《风竹图》相比，《双清图》的墨色显得淡而透明。

吴镇后期的墨竹画是潇洒而"刮利"的，但这幅作品却处处透出一种"生抽"的味道。枝干与竹叶的用笔缓慢，有篆书的特征。那些断续的旁枝以及叶片都是经过一番思索之后才落笔上去的，包括叶片梢部的细节处理，都显得匀停与妥当。画家画这幅画的笔似平有点秃，所以不能很畅快地画出尖峭的叶梢部分，包括叶子的边缘也缺少那种爽利的味道。但是无论是出于工具的限制还是作者自身画法的原因，这幅墨竹都显得非常独特。作者应当是以一种既平和又严谨的心态完成这件作品的。这幅画中的用笔以及安排都显得比较"经意"，整幅画面也因为画家的精心处理而呈现出宁静、古朴的意味。

梅花作为独立的绘画题材，兴自北宋，现在常见的"墨渍""圈瓣"两法，也在当时产生。相传仲仁和尚因偶见月光映梅于窗纸上得到启发，创以"墨渍法"，扬补之继承仲仁墨梅之风，常对庭园老梅写生，创"圈瓣法"，两位画梅大家对后世影响极大，王冕即是在他们基础上取得了成就。今传王冕作品多件，俱为水墨，"墨渍""圈瓣"画法皆有，以"圈瓣"法为多。其作品不宥于陈法，有

楳竹雙清　自樂

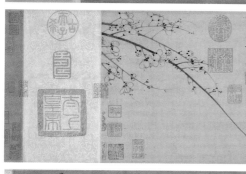

梅竹双清图
材质：纸本水墨
尺寸：纵 22.4 厘米，横 89.1 厘米
创作时间：1344 年，吴镇 65 岁
收藏：台北"故宫博物院"
钤印：梅花庵、嘉兴吴镇仲圭书画记

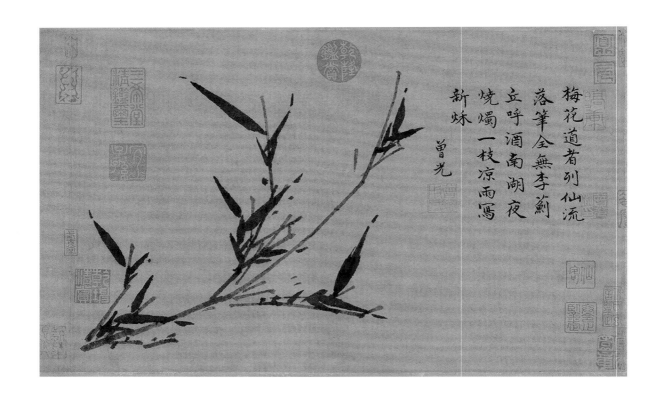

梅花道者列仙流
落筆全無李薊
立呼酒南湖夜
燒燭一枝涼雨寫
新竦

曾光

新的面貌，水平之高，或认为"不减扬补之"。他画的梅简练洒脱，别具一格。《墨梅图》横向折枝，笔意简逸，枝干挺秀，穿插得势，构图清新悦目。用墨浓淡相宜，花朵的盛开、渐开、含苞都显得清润洒脱，生气盎然。其笔力挺劲，勾花创独特的顿挫方法，虽不设色，却能把梅花含笑盈枝，生动地刻画出来。不仅表现了梅花的天然神韵，而且寄寓了画家高标孤洁的思想感情。

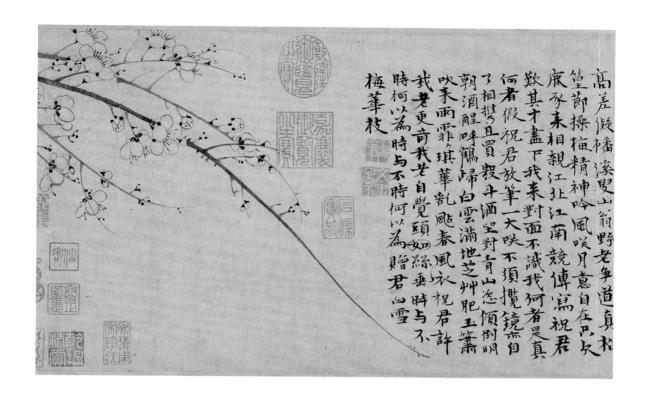

此画画心不大，有沈民则、曾光、周鼎、弘历、王世贞的题跋，数量较多，充分展示了在"梅竹双清"这样的意象组合中，诗、书、画、印四种艺术手法所共同营造的文人精神世界。实际上，也正是从吴镇、王冕开始，在画上题款开始蔚然成风，这与文人画势力崛起有密切关系，画作趣味超出了画面之外。

一拳怪石能相倚——竹石图

1347 年，吴镇虚岁 68，这年所作的《竹石图》题款中开宗明义自叙道："梅花道人学竹半生。"以一个累积画竹经验半生的人而言，此话不带任何炫耀技巧的意味，反而十分谦逊。这幅作品的气质与《梅竹双清图》有着巨大不同，而且与吴镇其他的墨竹作品也都不相同，这件作品的精致与典雅程度都大大超过了其他作品。

图上画修竹两竿，高低相参，著叶无多，旁有一拳石相衬，全局清雅可人。画面前景很平实，一块覆盖青苔的馒头状岩石，后方沿对角线往后罗列有修竹二竿及一簇新竹。竹与岩石是立在地上，石头与竹子的关系有些若即若离，不像在其他作品中那样直接地发生关系。地面以几笔淡淡的横线画出，间有小草。竹竿、竹枝皆下笔圆健，竹枝劲利，稍带回锋，尽管分枝多、发叶少，但叶随枝生，生机盎然。画面以淡墨为主，显现一种平淡冲和的感觉，在沉静之外不失生动。

图中的石头画得很充分，墨笔的皴擦渲染加上不同层次的苔点描绘出石头的厚重感，与竹子的清劲形成了良好的互补关系，整个画面呈现出非常平衡的视觉效果。劲秀的题跋更具画龙点睛之妙，如果少了这些题跋，画面就不太平衡。根据题跋的内容来看，这幅画应该是吴镇应友人之邀根据自己对文同、苏轼墨竹画的理解和掌握而画的。这幅作品或许是无意中成为典范之作，在后来的作品中再也没有出现过这般沉静典雅的气质。

画中的竹子除了形象上的"真实感"之外，还有一种环境上的真实感。作者在此图中通过对天空和地面的渲染营造出一种平和的氛围，竹子在空气中产生了呼吸的感觉。这种感觉十分微妙，欣赏者不去用心体察都会忽略掉。至于这幅画是否通过写生得来，尽管在题跋中没有说明，但我们依旧可以认为这不是一件完全来自写生的作品，因为此图已经显露出吴镇在描绘墨竹时使用的一些规律性方法：比如在两枝竹子中总共画出四组叶子，尽管大小、角度不同，但主体都是由五片叶子组成。这就反映出画家组织叶片时的习惯性思维。而且其中两组叶子以及下边小竹的几片叶子有着相同的组合方

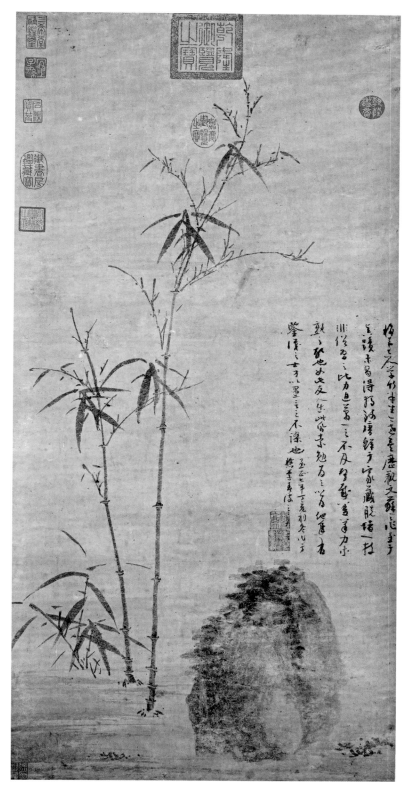

竹石图
材质：纸本水墨
尺寸：纵 90.6 厘米，横 42.5 厘米
创作时间：1347 年，吴镇 68 岁
收藏：台北"故宫博物院"
钤印：梅花庵、嘉兴吴镇仲圭书画记

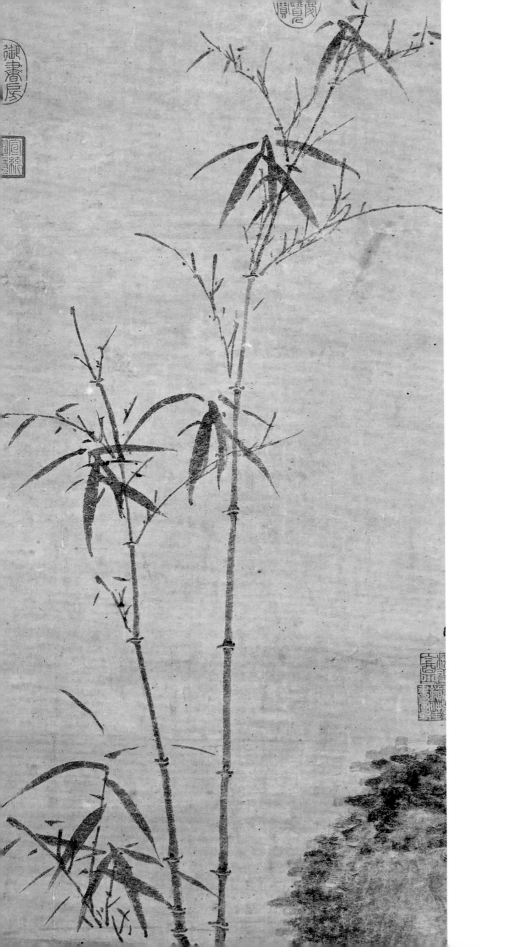

式，这种组合方式在《墨竹谱》中也时常出现。这些问题都能够说明，吴镇在学习墨竹画的过程中早已经形成了带有一定程序性的画法。他在这幅作品中虽然竭力表达竹子的"生意"，但习惯性的画法还是被不自觉地运用出来。所以这件作品是一件精心打造的艺术品，从题跋到钤印处处显示出作者的匠心。画中偶有几处因迟疑而导致的"败笔"，但无损整幅画作的精美。

通过阅读吴镇的墨竹画，我们大致能够总结出以下风格特征与美学价值：首先，吴镇"墨戏"的创作心态反映到他的墨竹画中，使他的作品表现出轻松、简率、明快的特征。吴镇说："写竹之真，初以墨戏，然陶写性情终胜别用心也。"他主张平淡、轻松的创作心态，真实自然地抒发自我情绪，这种略不经意的态度也致使他的墨竹给人一种难度不高的错觉。其实这些看似轻松的用笔背后经过了长时间的严谨训练，所以才能够做到轻松而不支离，简率而不空乏，明快而不轻佻。其次，吴镇在用笔方面很急促，并且有跳跃性，尤其是处理小枝的时候，他能够一口气画出许多很杂很碎的小枝，这些小枝整体上是统一的，但在细节上并不规则。他无论是画竹枝还是竹叶，都给人一种不很紧凑的感觉，这一点无论跟文同还是李衍比较，都有明显的不同。吴镇的墨竹更在意一种潜在的"势"，笔与笔之间很连贯，很有节奏，而且这种节奏是跳跃的，这种节奏感贯穿于那些小枝和叶片之中。吴镇的墨竹画很"活"，很随性，这种生动的感觉正是通过用笔的节奏体现出来的。还有一点，吴镇的画法原本是继承文同、李衍那种很古典、很有法度的画法，所以他的随意性是在一定的范围之内的。他的基本画

法并没有变，只是用笔、用墨的节奏变了。在这个问题上，他跟徐渭、李方膺那种完全个人化的处理方式是有着根本不同的。

款识自跋：梅花道人学竹半生。今老矣。历观文苏之作。至于真迹未易得。独钱唐鲜于家藏脱堵一枝。非俗习之比。力追万一之不及。何哉。盖笔力未熟之故也如此。友人出此纸索勉为之。以为他年有鉴识之士。方以愚言之不谬也。至正七年（1347）丁亥初冬。作于檇李春波之客舍。

一枝占画一番风——梅花图卷

　　梅，衔霜而发，映雪而开，被誉为"四君子"之一，很早就进入了画家的视野。北宋华光僧仲仁被称为墨梅画的始祖，他酷爱画梅，在寺中种植了很多梅花，梅盛开时，将床移至花下仔细欣赏，在月色中观察到梅树枝干虬曲、疏影横斜，尝试用墨笔来描绘，逐渐形成墨梅的技法。从此，墨梅成为花鸟画中的新画种。

　　"疏影横斜水清浅，暗香浮动月黄昏。"这是北宋林逋吟咏梅花的著名诗句，这位人称"梅妻鹤子"的诗人，与吴镇的性情灵犀相通。吴镇亦性爱梅花，他在家宅的四周遍种梅花，以林逋自比，并自号"梅花道人"，亦称"梅道人""梅沙弥"和"梅花和尚"。其书斋亦命名"梅花庵"。遗憾的是，

梅花图卷
材质：纸本水墨
尺寸：纵 29.6 厘米，横 35 厘米
创作时间：1348 年，吴镇 69 岁
收藏：辽宁省博物馆
钤印：
梅花庵、嘉兴吴镇仲圭书画记

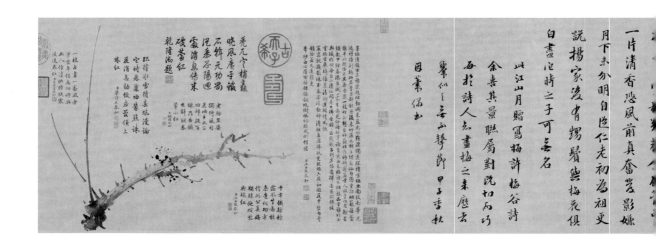

吴镇似乎很少画梅，今天我们能看到的只有这幅《墨梅图》和藏于台北"故宫博物院"的《以介眉寿·墨梅》册页。

1348年的冬天，唐明远[1]拿着南宋徐禹功的《雪景梅竹图》来到嘉善魏塘竹庄，向吴瓘[2]索画梅，吴瓘欣然应允。吴镇刚好也在，于是在卷后画了这一枝梅花，吴镇在题跋中说："余自弱岁，游于砚池，嗜好成癖，至老无倦，年入从心，极力不能追前人骥尾之万一。"

此图画法简单中透着灵气和飘逸，虽只画梅一枝，却丝毫不影响整个画面的整体感和生机盎然。笔意简洁率稚，梅花一笔画出，顿挫转折，花开数朵，新条一挥到顶，与老枝成鲜明的对比。虽为游戏笔墨，却能见出画家的深厚功底和苍劲坚挺的笔力。画家用意笔画老干发新枝，淡墨勾花点蕊，清气满乾坤，梅树的枝干颇有姿态，粗枝横生，在粗枝的起笔处补上两根竖生的枝条，求得枝干的平衡。笔法粗劲随意，尽得自然生态，上承宋代扬无咎、赵孟坚的笔意，下启元末王冕的墨梅画法。

在构图上，图中古梅老枝恰似一根向上翘起的秤杆，有意造成了一种倾斜不平之势，随后又通过新条、花朵、苔点的穿插点缀来破险，以求得平衡协调。这种造险而后破险的章法，更加强了全图简劲有力的印象。

墨梅流派的发展，从释仲仁开始，在写实形态上就以清淡疏简为主。至扬无咎，更把仲仁的"点墨成花"变为"白描圈线"，把仲仁的鳞皴枝干变为直率的或勾或扫，甚至带有飞白的用笔。吴镇显然是师承了扬无咎这一野逸的格调，而在气格上却显出他自己的沉郁超旷。在古梅的出干上，显示了能放能收、中锋扛鼎的笔力，用墨上带枯带润，浓淡迥然，两枝新条都是一挥到顶，与老干成鲜明的对比。疏落的梅花，三圈两点，则又显出他用笔的灵动而不流于轻薄。可以说，吴镇已将神与逸、扛鼎之力与贯虱之技融治为一炉，在笔墨操运上已尽遂其性，真正达到了笔精墨妙、炉火纯青的境界。相比之下，此图前面徐禹功的《雪中梅竹图》，在用笔上反倒显得拘谨了些，当然这要归之于彼此胸襟学养以及功力上的差异。吴镇曾评说王蒙的山水是"生平精力尽属于此，而稍露一斑"，其实用这

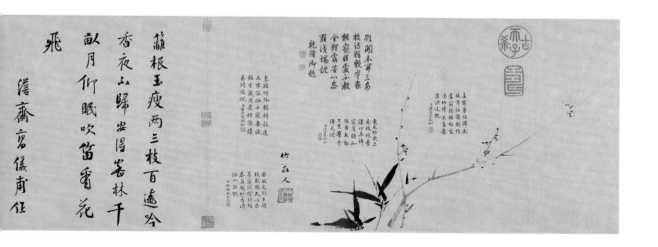

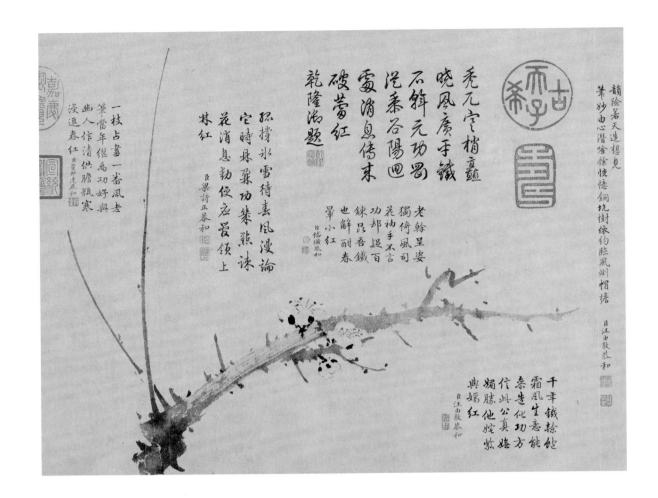

话来看待吴镇的这卷墨梅，也是十分贴切的。

吴镇以其郁茂的山水画列名于元季四大家，其画松梅之类不过是随兴墨戏，如他自己所说："墨戏之作，盖士大夫词翰之余，适一时之兴趣，与夫评画者流，大有寥阔。尝观陈简斋墨梅诗云：意足不求颜色似，前身相马九方皋。此真知画者也。"不过在这里吴镇要将自己的墨戏之作运于前人名迹之跋尾，戏而非戏，非戏而戏，那却是非要有手忘笔墨、目忘嫌素的博大气魄和遗貌取神的卓绝本领

不可，否则下笔稍有偏颇，不是画砸了无可收拾，便是风韵俱失，那寥寥数笔又岂是容易安顿的？

此图作为《雪中梅竹图》卷的跋尾辗转流传，大致经悟悦禅师、唐明远、张雨、袁泰、长洲郭氏、徐守和、吴舜升、安岐、内府收藏，高仪甫、钱曾或也曾收藏此卷，明末流出不少临仿本。全卷三段墨梅、数十段题跋自宋到清，洋洋大观，折射出"笔墨当随时代"的画风演变，也从中反映出元代江南文人交流和明清收藏家情况。

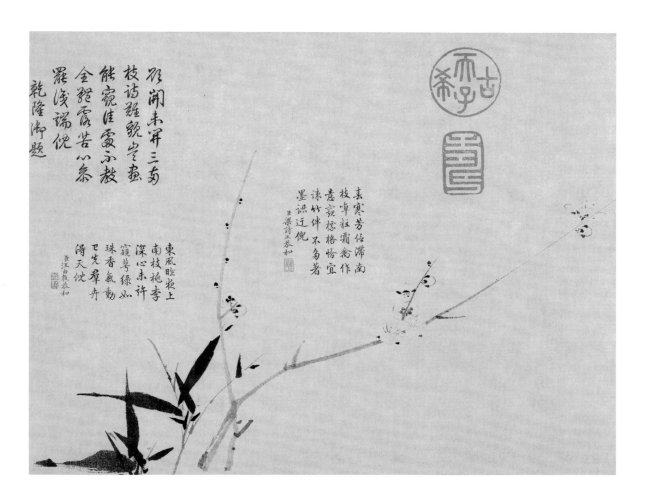

注释

1. 唐明远：钱塘（今杭州）人，生卒年不详。

2. 吴瓘：字伯阳，莹之，晚号竹庄老人，浙江嘉善人。他是吴镇堂弟吴汉英的长子，在辈分上是吴镇的侄子，但两人经常不以叔侄相称，吴镇称吴瓘为"竹庄老人"，而吴瓘称吴镇为"圭翁"，可见两人之间不是子侄长辈的关系，更像是一对高山流水遇知音的忘年之交。

戏扫清风五百竿
——墨竹谱

墨竹谱
材质：纸本水墨
尺寸：共二十二开，每开纵 40.3 厘米，横 52 厘米，
创作时间：1350 年，吴镇 71 岁
收藏：台北"故宫博物院"
钤印：梅花庵、嘉兴吴镇仲圭书画记

《墨竹谱》作于嘉兴春波陌室，时年吴镇 71 岁。整册共有 22 页，册首隶书"万玉丛"三字由明弘治间贡生王一鹏所书。吴镇在谱中将墨竹悠然自在的情态表现得淋漓尽致。这套竹谱分不同的时间段完成，记录了竹子十几种样式画法。每幅之间的形象变化很大，又能够各自独立成章，符合画谱的性质。此谱不仅在竹子的形态上极尽变化，而且有大量的题跋，将画家的绘画思想做了比较集中的表述。只是谱中文字谈画理居多，谈具体画法则绝少。此谱作为吴镇晚年的倾心之作，代表了吴镇墨竹画所达到的至高境界，也将吴镇的"墨戏"精神发挥到了极致。

前两页吴镇以草书抄录苏轼《题文同画偃竹记》，论述了苏轼重意不轻法的观点，后二十页画各种姿态的墨竹，新篁、嫩枝、老干、垂叶、雨竹、风竹、雪竹、坡地竹林、崖壁垂竹，或粗竿挺拔、竹叶清劲，或细枝临风、摇曳生姿，笔法古朴苍劲，笔墨浓淡有致。每页又以草书题写画墨竹的要诀、心得与诗句，可谓诸法悉备，洞察精微，得竹之真

性情，开"湖州竹派"诗画结合的先河，成为后世画家极好的借鉴。

《墨竹谱》每一页的构图都不一样，但有一个共同特点，那就是书与画结合，书和画在画面上相得益彰，使画面章法布局合理得当，气势十足。这种书画结合的构图关系大致可以分为三种：一种是绘画和书法各占一半，一种是绘画内容大于书法内容，还有一种是书法空间多，绘画空间少。二十幅墨竹画基本都是书画结合，但每一幅墨竹的大小、前后、叶子的姿态布局都不同，变化多端，且每幅都用草书题写画墨竹的心得和要诀，是书画合璧的佳作。

《墨竹谱》之二"拟与可笔意"是绘画和书法各占画面的一半，在这幅画的右边是用严谨端正的行楷书写的两则典故，节奏平稳，左边是单株墨竹，用笔平稳，竹子的方向是向右侧倾斜，和右边的题语相呼应。墨竹的姿态也相对厚重，叶子也很简单，不张扬，剩余画面就是大量的空白，这些留白衬托单株墨竹的稳重和独立，画面中书和画两部分的节

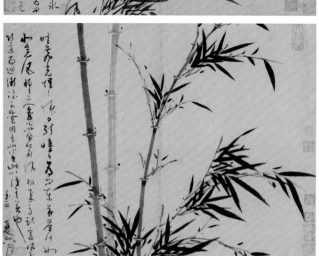

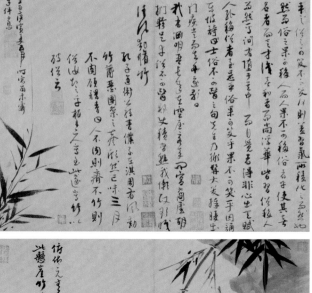

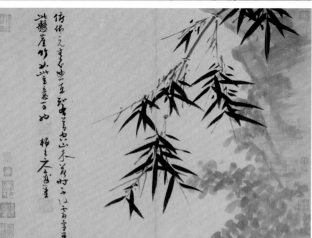

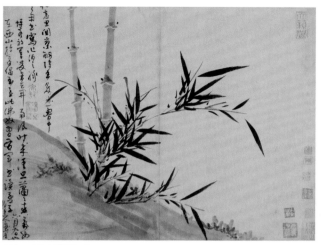
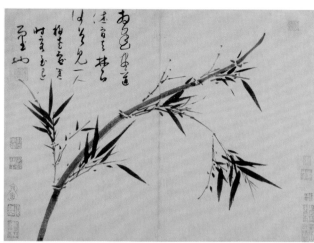

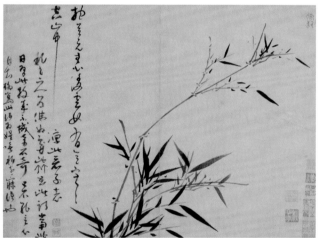
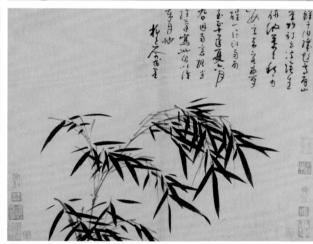

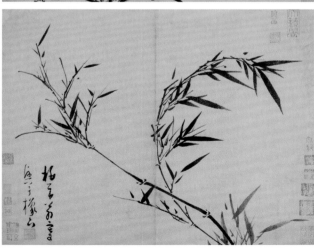
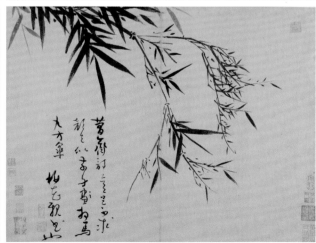

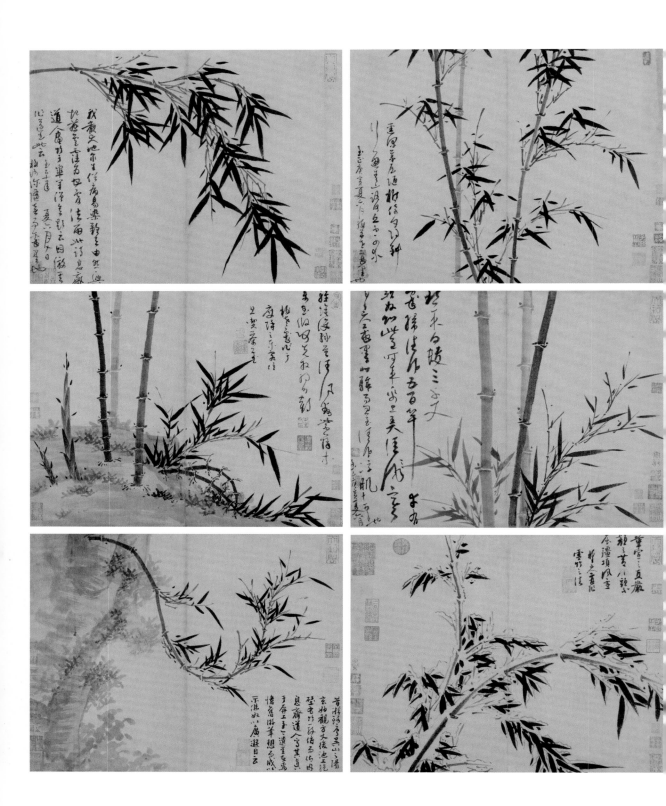

奏协调一致，整体给人一种平稳舒缓之感。之三"风雨竹"同样也是书画分布各为一半的构图比例，与之二相比，这幅左边是墨竹，虽然也是单株，但枝叶的安排相对紧密一些，错落有致，叶子的长度变长、变窄，收笔尖锐，叶子姿态更随意活泼，轻松自在，有一种随风飘动的趋势。左边是用行草书抄录的苏轼诗文，和右边墨竹一样，用笔相对奔放豪迈，速度和节奏比较快，空白相对少一些，字和画相对紧凑一些，和之二是两种不同的画面感，但都是书和画所占的空间是一样的。

第二种构图特点是绘画面积大于书法空间。在之七"晴霏晓日"中，右边大部分画面是墨竹，只有三行文字和一小行落款。最左边的墨竹朝着有文字的方向倾斜，墨色也比其他两株稍重，枝叶几乎没有，和最右边枝叶繁密的这株形成对比。这些枝叶朝着不同的方向飘动，使整个画面气势开放饱满，一些枝叶透过竹竿伸向左边的文字旁，好像在相互问候，形成书画紧密相连的画面感。之十三"梅花翁寄兴"和之七相比，绘画所占的面积更大一些，只在左下角留下几个字，整个画面以墨竹为主，突出墨竹的姿态。右边上下的枝叶相呼应，左下角的文字和上面的一片枝叶气势上相统一，如果文字放在这片枝叶的左边，将会变得拥挤，左下角也会变空旷，整个画面的构图也会黯然失色。《悬崖竹》这幅画中，画面右边大部分面积画的是悬崖边的墨竹，在悬崖边的竹子的竹竿细劲有力，竹叶形态各异，而且有一种随风飘动的自由感，不畏艰难。生长在绝处的竹子，没有因为恶劣的外在环境影响而失去自身的高洁，彰显了居简陋艰难之地却能保持平淡之心的君子风范。这也是吴镇的体会感受，远

离世俗，虽然悬崖危险，但还是不惧，在悬崖边顽强生存，展现出多姿多彩的墨竹神韵。题字在画面的左边，仅有两行，竹子形象的刻画占三分之二，书法占三分之一，这是《墨竹谱》中绘画大于书法的构图特点，也是主要构图形式，一半以上的画幅都是这样的构图安排。

还有一种构图特征是题语比较多，绘画只有一小部分，这也是最有意味的一种构图方式。之六"写竹破俗"画面内容分为五部分，第一部分和第二部分的文字内容是"世俗不可医""不竹则俗"之意，这两部分的书写是对之五的延续。第三部分是"孔子适卫"，是之六的主旨。第四部分在画面左边只有四分之一的空间是对墨竹的展现，两丛很小的墨竹。墨竹上面是稍微工整平稳的行楷落款，也是此画的第五部分。这幅和《墨竹谱》其他的画面有所不同，开端两部分的文字延续彻底打破了以墨竹画为主导的画面构成，书法占据主要位置。三段书法内容在画面中切割形成的空白各不相同，增强画面节奏感。第五部分的小字落款和这三大部分内容形成一种多与少，疏与密的对比。在大量文字内容的衬托下，两丛小的墨竹不会被忽视，反而更吸引注意，书法的用笔、节奏和墨竹动态协调一致，这样的构图同样能突出主题。

吴镇的《墨竹谱》注意枝、竿的层次变化，画家对竹叶的安排十分自然生动，对墨竹的布局，特别是枝、竿之间的穿插关系，也很恰当。在宋朝之前，画面中不会出现题字，北宋开始出现很小的落款，也仅仅是画家的名号和作画时间，到了元代题字渐渐变多，从吴镇开始将题跋和绘画内容在构图上平分秋色，相得益彰，承前启后，这样的

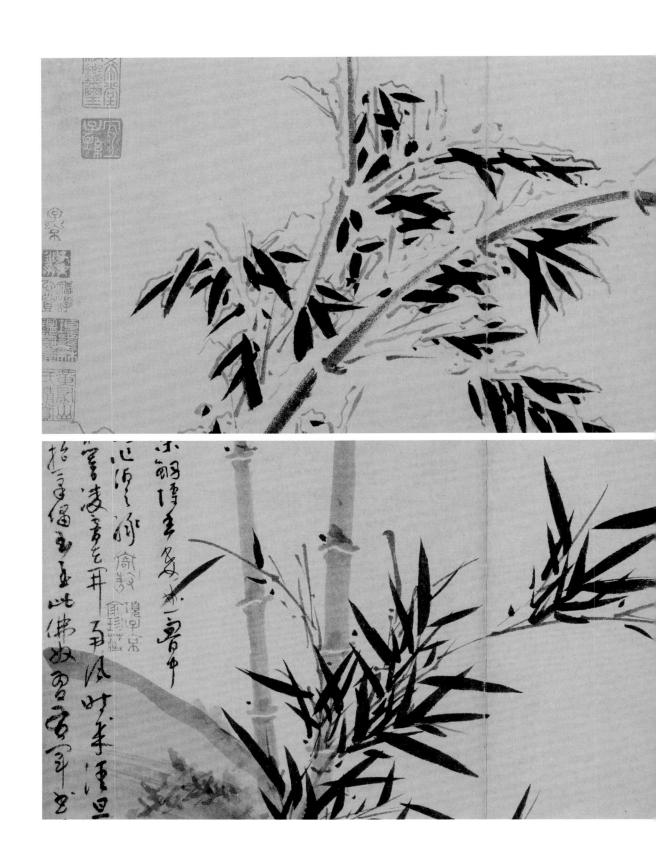

做法既是对前人的继承，又在此基础上创新改变，影响了后世画家。《墨竹谱》是吴镇毕生功力的体现，他把自己的情感倾注在竹子中，寄托着自己的理想。

《墨竹谱》题跋中写到"梅花道人为佛奴画竹谱"，全册题跋共有八处提到"佛奴"，其中还有一处称"佛奴"为"儿"。有人论定"佛奴"即是吴镇的儿子。这个论据尚嫌不足。首先，"佛奴"其名不见谱籍传记，仅见于《墨竹谱》，终属孤证，难为定论。再说称"佛奴"为儿，未必一定是儿子，按《说文》所训"儿"的本义是"孺子也"，泛指少年儿童。正如现代汉语中尚有"儿歌""儿戏""儿科"等词汇，这里的"儿"均不作"儿子"解。从《墨竹谱》提及佛奴的几则题识看，可以推测佛奴当时还是少年，尚在垂髫之中，如《墨竹谱》第三页题云："至正十年夏五月一日，梅道人年已七十一矣，试貂鼠毫笔。潘衡旧里，儿诵《论语》声声。"当然父已年逾古稀，子也必非童雅，但认定"佛奴"就是吴镇儿子，从年龄、称谓上看，也难免有"方枘圆凿"之嫌。

何如置此明窗前——筼筜清影图

吴镇传世的作品中有大量以竹子为题材的作品。其中就有作于至正七年的《竹石图轴》。画面中作者自题"梅花道人学竹半生，今老矣"。半生画竹！为何？元代，文人画成为画坛不可忽视的主流，画家面对蒙古外族的统治，往往取梅兰竹菊"四君子"、松柏等物象托物寄情。这类题材不仅仅追求画面的美，更在意的是其象征意义。文人雅客赋予竹子特别的节气，竹竿直节中空，这是道家与禅宗所言人心不可被欲望塞满的理想。而竹叶经冬不落，四季常青，令人感慨其强劲的生命力。它曲而不折，外表朴实却用途广泛。如此品格，当然为世人所好。东晋王徽之曾说："何可一日无此君"，后来"此君"还成为竹子的别称。此外令人津津乐道的"竹林七贤""竹溪六逸"，还有苏轼"宁可食无肉，不可居无竹。无肉令人瘦，无竹令人俗。人瘦尚可肥，士俗不可医"。历代高士爱竹，没有竹，人都俗不可耐。一生隐逸的吴镇也借竹子来呈现个人心性，其有诗句写道："俯仰元无心，曲直知有节，空山木落时，不改霜叶雪。"所谓"托物寓兴，则见于水墨之战"。

《筼筜清影图》是吴镇寄兴佳作之一，筼筜是一种生长在水边的竹子，竹节长，竿高，叶茂，这种竹子是江南水乡常见的植物，出现在江南画家吴镇的画面就不足为奇了。画面左下出枝，竹竿纤细，下端墨色较浓，竿尖稍淡，但笔法刚健，线条的弧度令观者感知到凌风劲节的骨气，同时也享受其极具韧性的意蕴之美。竹叶施以浓墨，浓厚而凝练，笔法上变化多端，阔叶生机盎然，新叶似针，笔墨收放体现胸有成竹，令观者视觉畅快，每一笔都挥洒自如，画家的技巧无懈可击，完全是信手拈来。两枝竹神采焕发，简单到不能再简单，画面的右上方，则用题跋来平衡和丰富画面构图。跋曰："陶泓磨松吐黑汁，石角棱棱山鬼泣。风梢呼梦暮雪冷，露颖溥空晓云湿。筼筜一谷老烟霏，渭川千顷甘潇瑟。何如置此窗前，长对诗人弄寒碧。梅花道人戏墨于晚风清处，至正庚寅夏六月。"款识中"筼筜一谷老烟霏"之句所言"筼筜一谷"的筼筜谷位在陕西洋县，谷中多竹，宋代画竹名家文同曾在此建

筑披云亭。而文同的竹，亦是吴镇所欣赏并极力模仿的。不同于文同的法度严谨，吴镇的竹子清淡洒脱，兼具具象美和意向美。此画的跋识在很多方面有一种清冷孤寂的隐居精神，读者从中能听到一种熟悉的声音，让人联想到寂静、雾气弥漫、飘着风雪的冬天早上。我们可以想象：篔簹谷中历经风霜的青竹，或许长于崎岖的山石之间，或许孤独地立在雾气苍茫的空间。

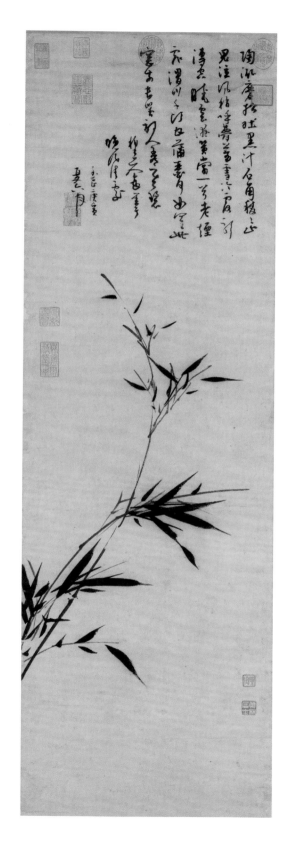

篔簹清影图
材质：纸本水墨
尺寸：纵 102.6 厘米，横 32.7 厘米
创作时间：1350 年，吴镇 71 岁
收藏：台北"故宫博物院"
钤印：梅花庵、嘉兴吴镇仲圭书画记

一枝独上纸屏来——仿东坡风竹图

苏轼是一位评画论画的高手，他的绘画成就远不及他在理论方面的影响力。吴镇不止一次抄写苏轼的《文与可画筼筜谷偃竹记》，他对苏轼在文中提及的"胸有成竹""庖丁解牛"以及"轮扁斫轮"等思想有着比较深切的感触。吴镇见过石刻的苏轼风竹，并多次凭记忆写其形状，流传下来的有两幅，一幅是至正十年（1350）夏五月十三日所作，另外一幅作于至正十年夏五月一日，为佛奴而作，在《墨竹谱》之中，两幅画是根据同一作品而完成，所以基本的体势是一致的。但由于是根据记忆的大致印象而作，所以二者在形象上又有比较大的出入。两幅作品的完成时间太过接近，所以这种差别应该是由于画幅的限制以及纯凭记忆默写而产生的。画家往往会根据画幅尺寸及形状的不同对物象的造型做出相应的调整，而仅凭记忆来作画，本身就存在一定的偶然性与不确定性。从风格上来看，前者整体形态更加舒展，用笔相对紧致一些，枝叶的安排都很见匠心。后者更加率意，"墨戏"的感觉更加突出。两幅画的题跋内容大致介绍了同样的情况，道出苏轼这幅墨竹在吴镇心目中的重要位置。根据文中"常忆此本，每临池辄为笔想而成仿佛万一"以及"归而每笔为之"的说法来看，这个本子吴镇一定画过不止两幅，它应该属于吴镇心目中固定的一个描绘题材。明代沈周有《梅花道人临东坡风筱》诗："千年故事白石在，梅庵载翻新墨香。捕风捉影老手健，凤骇鸾惊秋月凉。"对吴镇的画技给予相当高的评价。

画上左边有长长的题跋："东坡先生守湖州，日游河道两山，遇风雨，回憩贾耘老溪上澄晖亭，命官奴执烛，画风竹一枝于壁间。后好事者刻于石，置郡庠。余游雪上，因摩挲断碑，不忍舍去。常忆此本，每临池，辄为笔想而成仿佛万一，遂为作此枝，以识岁月也。梅花道人时年七十一，至正十年庚寅岁夏五月十三日，竹醉日书也。"大意是说苏东坡去湖州游山，途中遇雨而在某处休息，乃在壁上画风竹一枝，后好事者将之镌刻于石，因欣赏者众，常摩挲而断裂。事隔久远后，吴镇曾在湖州见到一块苏东坡风竹的残碑，乃摹写而成，那时吴镇71岁。

《风竹图》虽说是仿自苏东坡，但其实应是吴镇自写胸中情致挥洒而成。此图只画一竿修竹的尾端，自右下端因势向左上扬，但因迎风翻飞，致使叶片仍向右偏，而使笔锋有圆劲内蓄之感。这一竿修竹，竿细叶疏，感觉轻柔有劲，用笔粗细、墨色深浅浓淡而富变化，其态畅妙，竹叶似闻其声，迎风招摇却不失骨力苍劲，笔法利落简洁，风姿绝妙，富有动感。仿如苏东坡的咏竹诗："婵娟冰雪姿，散乱风日影。"清新动人。

《风竹图》细看之下，可以看出画得非常流畅，我们几乎可以感觉到画家笔锋快速滑过纸面的动作，所有笔划的抑扬顿挫都向一侧略作偏斜，但力量并不减弱，粗细随心所欲，但是始终顾及整体组织的紧密和动势的构成。此画可说是画家"寄兴"，或得风中捕捉"天真"神韵最成功的例子。

此图的碑刻与吴镇的另外七幅竹画，曾被晚明收藏家李日华勒石而成"八竹碑"，今安置在浙江嘉善吴镇纪念馆中。

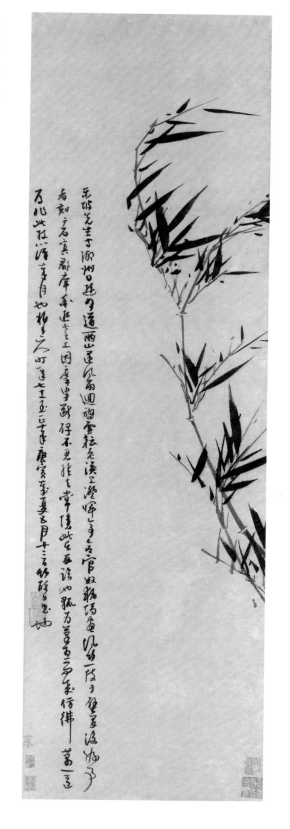

仿东坡风竹图
材质：纸本水墨
尺寸：纵 109 厘米，横 32.6 厘米
创作时间：1350 年，吴镇 71 岁
收藏：美国弗利尔美术馆
钤印：梅花庵、嘉兴吴镇仲圭书画记

戏写岁寒岩壑姿
——竹谱图卷

竹谱图卷
材质：纸本水墨
尺寸：纵 36 厘米，横 539.3 厘米
创作时间：1350 年，吴镇 71 岁
收藏：上海博物馆
钤印：梅花庵、嘉兴吴镇仲圭书画记

　　元代绘画中，文人画占据画坛主流。画家大多是身居高位的士大夫和在野的文人，他们的创作比较自由，多表现自身的生活环境、情趣和理想。山水、枯木、竹石、梅兰等题材大量出现，直接反映社会生活的人物画减少。作品强调文学性和笔墨韵味，重视以书法用笔入画和诗、书、画相结合。在创作思想上继承北宋末年文同、苏轼、米芾等人的文人画理论，提倡以貌求神，以简逸为上，追求古意和士气，重视主观意兴的抒发。与宋代院体画的刻意求工、注重形似大相径庭，形成鲜明的时代风貌，有力地推动了后世文人画的蓬勃发展。现藏于上海博物馆的吴镇《竹谱图卷》就是代表作品之一。

　　《竹谱图卷》分三节，图上古木竹石，相互依偎。左端绘老梅一枝，峭石一块，疏竹一丛。梅枝以重墨晕染，枝丫遒劲；峭石粗笔勾画兼稍加飞白，尖峭如削；竹枝竹叶浓墨勾画，尽显生机。中段以重墨勾勒峭石轮廓，复以淡墨加以皴染，笔墨浑厚苍润；峭石两端用浓墨绘有几茎竹枝斜斜相依，古朴清雅。右端绘平坡拳石，竹枝斜垂，细细兰草点缀石上，嫩叶新发，清韵可人。每段皆绘一丛野竹斜穿石罅，一叶一枝或如劲毫初篆，或如草书疾写，且其插入的角度与取倾侧之势与梅树呼应，使画面趋于平衡。此图欹中寓平，稳中求变，显示出吴镇控制全局的高超技巧。

　　此画还值得称道的是书与画"经营位置"的安排。宋之前，画上是不留文字的，甚至连作者名款都没有。从北宋开始，才逐渐有画家款题，但也是写的极小或者隐藏在画中。直至元代赵孟頫，强调以书入画，画上的所题文字、诗词才日渐增多，甚至为记事出现长题。而在这幅《竹谱图卷》中，我们能

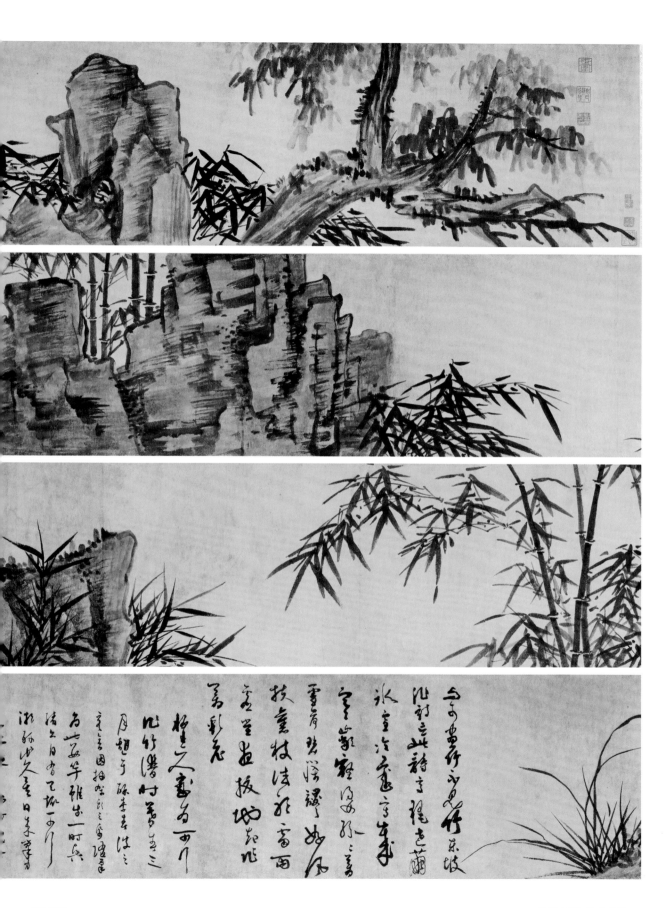

清晰感受到吴镇在作画前已为款题预留位置，书与画在画面上平分秋色，相得益彰，形成了中国画不同于其他艺术的最具文化意义的特色之一。

墨竹是吴镇除山水之外最主要的题材之一。他之所以对竹子情有独钟，显然是倾注了自身情感，寄托了人生理想的。《竹谱图卷》带着内在化的能量，给人以体验式的感受，一种孤寂与淡淡的忧郁弥漫其中，这种气质一直到最小的一片叶子上，是典型写意式认知的反映。绘画的写实性和描绘性已被写意趣味所替代，笔墨的作用如同书法，竹叶以剪影的样式描绘，有着明确的规则套用在吴镇的画作之中。这样的程式，与吴镇本人的心性密不可分。他曾写道："抱节元无心，凌云如有意。置之空山中，凛此君子志。"可见他性格高洁，因不得于时，故其英特之气，时溢为山水竹石。吴镇以竹喻人，表现其高洁不屈的儒家节操观。他心中没有愤世嫉俗、无可奈何的绝望，而是一种不愿与世俗相容的气节。

竹非草非木，或一二株临窗，或三五竿傍水，或万竿碧玉成林，吴镇把竹子的文学意蕴延续到了绘画表现之中，将竹影清韵与江南山水融为一体，开创了文人画抒情写意之风，起到了承前启后的重要作用。吴镇之后，姚绶、沈周、文徵明、唐寅等大家均不同程度受到了他的影响。

古木修篁石似云——墨竹坡石图

画竹历来是画家发挥主观意兴的较普遍的题材。竹为"全德君子"，以竹等物来喻人的品格，在文人画的创作中，这是常见的借喻手法，所以较多的画家画竹，多半还是画家情感的遣发。吴镇的《墨竹坡石图》，正是体现了典型的文人画家的创作心理。

此画曾经作为"千古风流人物——苏东坡大展"的配画在北京故宫博物院展出。整个画面的轻重布置得当，画上绘湖石一块，竹枝斜垂。平坡以淡墨晕染，拳石则重墨勾画轮廓，十分稳固，复以浓淡相间的墨色加以皴染，轮廓清晰而富于变化，笔墨浑厚苍润。画面上方几茎竹枝斜斜垂入画面，映衬了山石粗重沉稳之态。竹竿用笔浅淡，节节分明。竹叶纷披，用浓墨撇写，参以淡墨作新枝嫩叶，前后参差错落，活泼多变。

文同画竹，竹叶浓面淡背以尽形似，吴镇在表现技法上以墨色的浓淡变化表现自然的前后层次，使画面由局部变化发展为整体变化，产生了通灵丰富的空间感。细观图中叶片、枝、竿前浓后淡，层次分明，不仅得"意在画外"之趣，且其插入的角度与取倾侧之势的坡石相呼应，使画面趋于平衡。整体画面欹中寓平，稳中求变，表现出画家控制全局的高超技巧。

此图在行笔上用书法之意运毫濡墨，笔笔中锋，藏而不露，意蕴含蓄，情生象外。中国古代描绘雨中之竹，多以下垂叶表示。但是要表现细雨无风之状就显得非常困难。难就难在垂叶过多易犯画竹"重人"之忌，叶片显得排列如同"人"字相叠，缺少变化。而此图布叶疏密相间，穿插变化，显示出画家深厚之功力。

吴镇是擅长草书的画家，所以画竹的笔墨，就像写书法一样，表现得收放自如，好像无拘无束的信笔涂画，可以看出画家内心的情感和笔墨的功夫集中在竹子的生动形象上。画面构图十分简洁，仅画湖石和几丛竹叶，表现出一个清旷空灵的境界。

全画用笔圆劲精细，取景简洁，意境清幽，画面给人以充实秀美的感觉。正如时人孙大雅《墨竹记》中所云："……其趣适常在山岩林薄之下，故

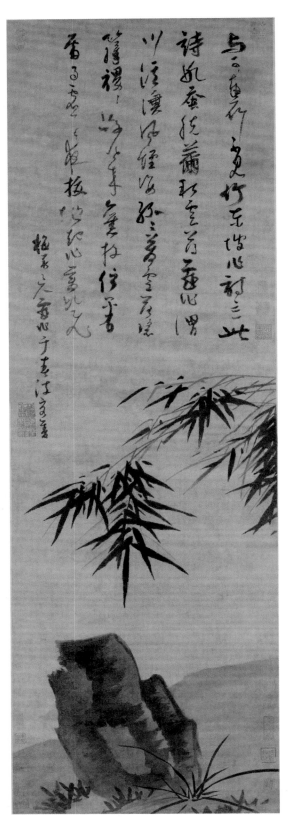

其笔类有幽远闲放之情，殊乏贵游子弟之气……"
道出了此图意趣之所在。

款识自跋："与可画竹不见竹，东坡作诗忘此诗。
冰蚕绕茧秋云薄，戏作渭川淇澳风烟姿。纷纷苍雪
落碧箨，谡谡好风来旧枝。信看雷雨虚堂夜，拔地
起作苍虬飞。梅花道人戏作于春波客舍。"

墨竹坡石图
材质：纸本水墨
尺寸：纵 103.4 厘米，横 33 厘米
创作时间：1350 年，吴镇 71 岁
收藏：北京故宫博物院
钤印：梅花庵、嘉兴吴镇仲圭书画记

与可画竹不挑此诗之此

诗其实萧疏秀劲略画之妙

川涯溪源径浴孙之莫尽天涯

堪礼以……余书挂伊平书

杳之……不拨以此萧此之文

枫未天宝以于書江文玉書

作品鉴赏

潇洒琅玕墨色鲜——竹枝图

中国文人将竹子作为一种坚定不屈的精神象征，认为竹筛风弄月，潇洒一生，清雅淡泊，是为谦谦君子。在画家的笔下，还赋予了新的思想和深邃意境。吴镇尤爱画竹，除了山水之外，墨竹是他的主要表现对象，成为吴镇冰霜之操的幻化，投射了他浓浓的思想与情感。

《竹枝图》全画寥寥二十余笔，就勾勒出了极为丰富的画面。画上两枝新竹，枝、竿细而挺，稍带弧曲，竹叶细、短而上挺，至梢头略有低垂，疏密有致，优美地展现了新篁秀嫩而生机勃勃的状态。全画着墨不多，仅二枝竹枝入画，竹叶亦不多，但枝顶的几片叶子浓墨勾画，显出竹子强劲的生命力。每一处用笔甚至细微到每一片叶子，都好像精心安排一样，但同时又不着痕迹，虽寥寥数笔，但亦有高风亮节之感。画面的空间留白也符合黄金比例，款识位置不可挪动分毫。款识自跋：空洞元无心，奉寒知有青，天寒日暮时，子复霜雪叶。梅花道人戏墨。

吴镇墨竹宗文同、李衎，但他的画法与文同、李衎相比较，已经有了很大的改变，文同画竹，竹竿纤曲，竹叶密集，以墨之浓、淡示叶面之正、反。吴镇画竹，却以墨色的浓、淡示竹竿之前、后，新篁以淡墨画枝，而以浓墨画叶。叶之长、短，似随意生发，但疏落简率，苍劲挺拔。短枝疏叶，笔不连而意贯，如其题款草书，纵横跌宕，一气呵成。

《竹枝图》曾经清人安歧、近人庞元济收藏，现藏于北京故宫博物院，为国家一级文物。

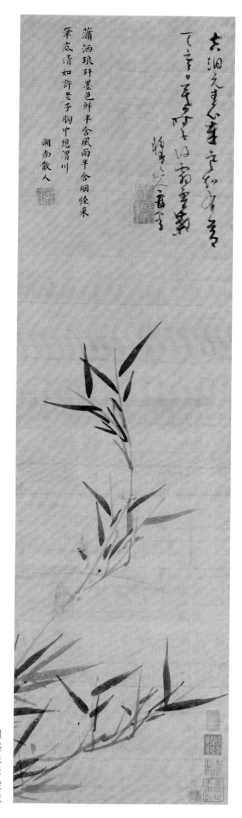

蒲洒琅玕墨色鲜半含风雨半含烟怪来
笔底青如许芼子胸中想渭川

湖南散人

竹枝图
材质：纸本水墨
尺寸：纵 90.3 厘米，横 23.6 厘米
创作时间：不详
收藏：北京故宫博物院
钤印：梅花庵、嘉兴吴镇仲圭书画记

虚心抱节山之阿——野竹图

《野竹图》画野竹两枝斜穿坡石，疏枝劲节，嫩叶新发，清韵可人。竹枝的枝干以淡墨中锋，速度均匀，起笔收笔之间略见藏锋之态，因而显得枝干俱圆，且笔意贯穿，主干于根部稍短，渐渐放长，至梢头节又短，此法应从李衎学来。又以浓墨写竹叶，以稍侧锋加之提按变化，显得含蓄而灵动，摇曳生姿。山石勾勒以尖锋直下，顺势而变，偏锋阔笔大斧劈皴擦，彰显巨石之立体感与厚重感，更与劲节嫩叶对比强烈，凸显野竹生命力之蓬勃向上之态。

画面貌简实丰，虽未见繁缛之笔，但超凡脱俗，秀逸绝伦。《野竹图》画的是"叶上扬"的晴竹或风竹，类似作品可见于吴镇与王冕合作的《梅竹双清》以及《多福图》等。此外，吴镇还注重画面效果与观画者的共鸣，加上题画诗所传达的深意，呈现出画家傲岸与为人之谦恭。众所周知，自黄休复《益州名画录》出，将"逸品"列于神、妙、能三品之上，从宋代以后，由于北宋文人画家及论者的推崇与阐发，直到当今时下，逸格之画，为上上之选，以此论之，此幅《野竹图》的意义更毋庸多言。

吴镇在《野竹图》中不仅继承了文、李画竹之学，更为主要的是其创造性的突破，李衎认为画竹最重要的是竹子枝叶的生态。"凡竹生于石，则体坚而瘦硬，枝叶多枯焦，如古烈士，有死无二，挺然不拔者。生于水则性柔而婉顺，枝叶多稀疏，如谦恭君子，难进易退，巽懦有不自胜者。惟生于土石之间，则不燥不润，根干劲圆，枝叶畅茂，如志士仁人，卓尔有立者。""笔笔有生意，面面得自然。四面团栾，枝叶活动，方为成竹。"这一论断吴镇是与之相同的。但吴镇更注重画竹的非写实性，更突出竹子的精神状态。

《野竹图》诗书画合一，画传诗意，诗写画情，画上题诗："野竹野竹绝可爱，枝叶扶疏有真态。生平素守远荆榛，走壁悬崖穿石罅。虚心抱节山之阿，清风白雨聊婆娑。寒梢千尺将如何，渭川淇澳风烟多。"最后两句写即使"寒梢千尺"的恶劣天气，"绝可爱"的野竹完全可以和"渭川淇澳"的竹子一样，随风飘舞。更为主要的是，作者更愿意作为

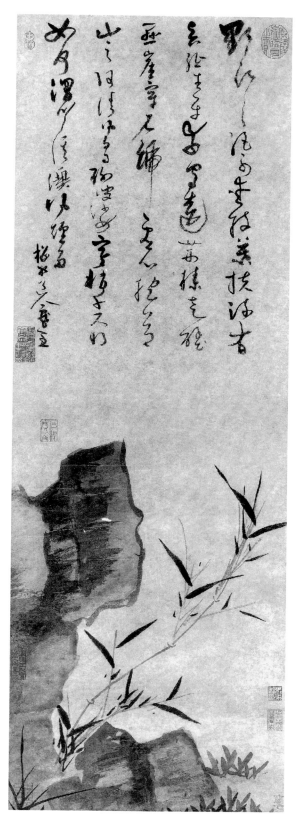

野竹图
材质：纸本水墨
尺寸：纵 100 厘米，横 33.5 厘米
创作时间：不详
收藏：上海苏宁艺术馆
钤印：梅花庵、嘉兴吴镇仲圭书画记

一丛野竹，虽然有巨大的岩石近身相促迫，但作为抱定隐居一生的高士，不委曲求全，穿过岩石缝隙，倔强傲然挺立于外界的压迫。

题跋书写流畅，顾盼生姿，汪洋恣肆却中规中矩，如首四字"野竹野竹"书写可谓"随心所欲不逾矩"，笔笔中锋，遒媚而奔放，上下连带关系准确自然，"远""罅"最后一笔如飘然洒落，天外飞仙。此作切合吴镇作画擅用湿墨之特点，墨气浑厚，如"叶""素""寒""谓"等字的书写，加之有干湿和浓淡的变化，更显笔力雄劲，苍茫高古。

《野竹图》的落款为"梅花道人戏墨"，虽然元初江南一带毁道兴佛，但一般读书人反而更亲近道家，这应该是一种文化上的叛逆。元朝的士大夫多半自号某某道人，如赵孟頫号水精宫道人、黄公望号一峰道人等等，吴镇则自号梅花道人。有学者认为，吴镇传世中最早的作品《双桧平远图》作于1328年，署款"吴镇"而未钤"梅花庵"印，此时的他还未自称"梅花道人"，到1336年创作的《中山图》，署款"梅花道人书"，且此后每幅作品都有"梅花庵"印章，可以推测至少自1336年，即吴镇57岁时，他开始用"梅花道人"这个字号。《野竹图》虽款书"梅花道人"，但没有明确纪年，据专家推测其书写方式与1344年创作的《嘉禾八景》《松石图》十分相似，故《野竹图》的创作年代与二者相近。

此画原是鉴藏大家张珩的旧藏之物，后由卢芹斋收藏，最后归于王季迁。张珩收藏的宋元名迹多是精品，《野竹图》收录于他在1947年出版的藏品集《韫辉斋藏唐宋以来名画集》中，后又在1960—1963年汇编《木雁斋书画鉴赏笔记》时详细著录这件作品，并说明来源："仲圭竹石今所传尚非绝少，率多潦草之作，此作虽非臻绝品，已自难得矣。孙伯渊为余得之粤中甘氏者。"张葱玉在1941年3月25日的日记中记载："至孙伯渊处，观梅道人画竹轴、戴文进……"其中，画竹轴可能就是《野竹图》。2016年6月，北京保利春拍"仰之弥高——中国古代书画夜场"，《野竹图》以6750万元落槌，7762.5万元成交，创造了吴镇作品拍卖纪录。

幽篁古木倚云根——枯木竹石图

　　枯木竹石是历代中国画家经常表现的内容，所谓"枯木竹石"就是将枯木、竹、石、草等内容结合于一体的画风，是一种"全景式"的表现手法，这样的题材对于画家综合绘画表现能力的要求极高。

　　历史上这样的画法集中产生于元代，其发展的高峰也在元代，这与当时的绘画大背景有很大关系。后世也有一些以此为题材的作品出现，但大多是偶尔为之，水平与元代相差非常大，究其原因不外乎元代"枯木竹石"中的墨竹基本是以文同一路较为"写实"的画风为主，多出于对自然形象的观察和体悟，而坡石背景承袭宋代山水，两者合作方才有此高度。而元之后的墨竹画法多出于主观，失之于对自然形象的"观察"，没有系统深入的研究，并且山水画与花鸟画"分科"的状况也日趋明显，所以，很难有像元代这样高水平的"枯木竹石"作品出现。

　　吴镇的《古木竹石图》在构图上错落有致，古木、竹、石既相互依偎、纠缠，又往两边分离。左侧的竹子向左倾斜，右侧枯木向右倾倒，产生了一种整体上视觉的张力。近处的劲竹清润，生机勃勃，远处的古木枝丫遒劲，古雅清逸。坡石尖峭如削，有如鬼斧神工般，展现了一幅枯中带润，苍翠兼具老意的意趣之美。图中竹子、兰花、枯木以干笔、浓墨为主，石和杂草以湿墨、淡墨为主，形成了强烈的虚实关系，既富有节奏的穿插、对比之美，又有一种苍茫沉郁、古厚纯朴之气。

　　在画家的笔下，枯树在岩石间或是风雨中依然顽强生长，努力突破环境的限制，让人感受到其中蕴含的勃勃不灭的生气。画家以枯树表达情感，枯树题材的审美价值，不仅体现在物态形式上，而且体现在人的情感中。文人画对枯树的描绘是更深层次的体现，超越了题材本身。而这些内涵价值，才是中国画的魅力所在。

　　元代夏文彦评吴镇的画："其临模与合作者绝佳，而往往传于世者皆不专志，故极率略。"赵孟頫画过一幅《窠木竹石图》，与吴镇的《枯木竹石图》相比，两者描绘的题材完全一致，画面内容也没有任何增减，但是由于技法的不同，表现出来的

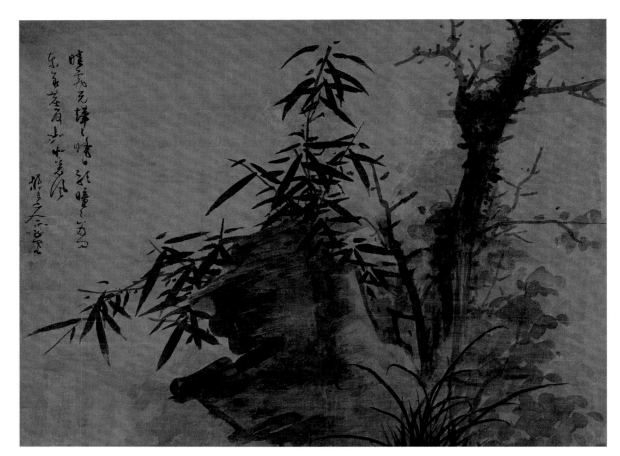

枯木竹石图
材质：绢本水墨
尺寸：纵 53 厘米，横 69.8 厘米
创作时间：不详
收藏：北京故宫博物院
钤印：模糊不清，无法识别

意趣也大为不同。我们试着作一比较，可以分析出吴镇作品的率略之处。根据赵孟頫此画中张仲寿的题跋，表明此作品也是赵孟頫的不经意之作。赵孟頫画路广阔，工笔、写意无所不能，此画则运用了典型的文人写意画风。石头用笔之枯淡与竹子用笔之丰腴形成鲜明比照，而枯木墨色之淡与竹子墨色之浓又产生强烈反差。画家非常巧妙地运用了水与墨色的变化来营造一个丰富的画面效果，画面于轻松中见工致，仪态雍容，很具大家风范。再看吴镇的《枯木竹石图》，行笔更快，而且加了一定的渲染，使得作品呈现出更加沉郁的气质。笔与笔之间的关系完全不似赵孟頫作品中那样清断而合度，而是在一种急促的犹如雨点打落的节奏下产生出半清晰半混沌的视觉效果。如果只看竹子的处理，也能够看出二人之间的明显区别。赵孟頫竹枝的用笔虽然放松，却是徐徐而出，连绵紧凑；吴镇笔下的

元　赵孟頫　窠木竹石图

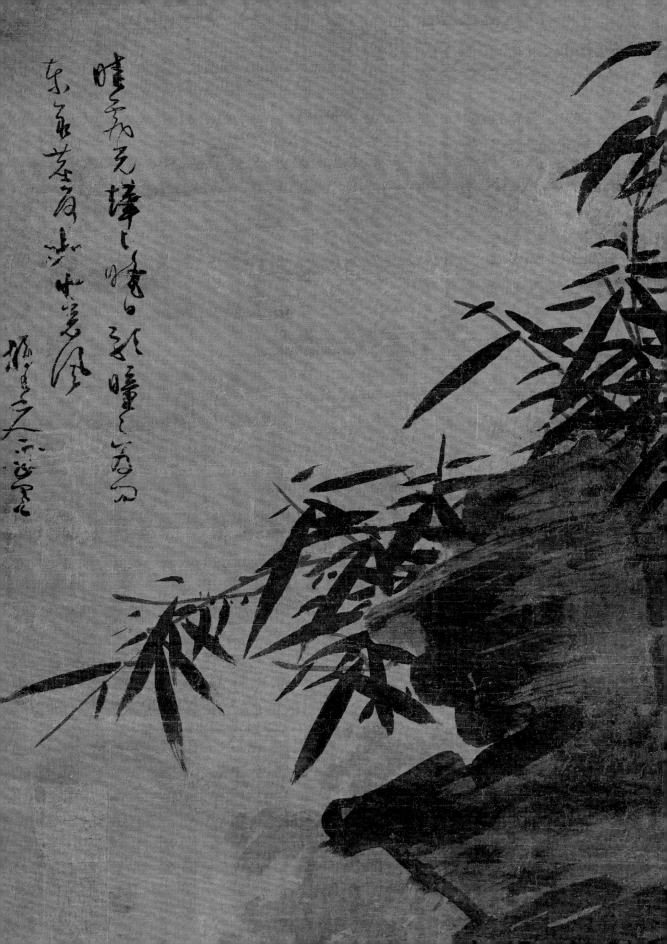

竹枝则采用跳跃性的用笔，好似忽起忽落，了无规范。赵孟頫画中的竹叶尽管有大小长短的变化，但是画家将这些叶子巧妙地分成若干组，组与组之间既有大小错落的变化，又能相互揖让，保持一个合理的秩序。再看吴镇画中的竹叶，虽然从大的疏密关系来看也能够约略地分成几组，但是组与组之间却是你中有我、我中有你，没有一条清晰的界线。他对竹叶的安排没有赵孟頫那样紧凑、稳定，而是呈现出散落、交错与斑驳的面目，画家似乎是被一种非常的情绪牵引着在一种忘我的状态下进行创作。正是在这种激昂饱满的情绪之下，画家似乎遗忘了技巧，忽略了章法，全凭一种下意识的冲动去完成画作。与赵孟頫的墨竹相比，吴镇的作品显然更具有"率略"的特征，也体现出更明显的"不专意""不专志"的创作状态。从艺术性上讲，吴镇这幅作品呈现出极强的笔墨张力，极富动感的笔触营造出画面的勃勃生机，有一种淋漓挥洒的畅快感觉。所以说"不专意""不专志"对于一个写意画家来说并不全是坏事，它有时反而能够激发画家创作出很不平凡的作品。如果说赵孟頫的作品体现出一种闲雅、萧散之美，那么吴镇的作品就体现出一种野逸、雄肆之美。

闲情无量福——多福图

竹在元代有"多福"意，由于大环境的改变，元代文人好写"三友图"，以松、竹、梅表达象征意义，或寄托情怀，吴镇亦有言"墨戏之作，盖士大夫词翰之余，适一时之兴趣也"。然仔细欣赏此画，实为笔墨娴熟之潇洒佳作，非一时随兴之墨戏。

《多福图》描绘的是古木竹石的题材，在画法上与《枯木竹石图》趋于一致。此画以水墨描绘树石丛竹，格调简率遒劲，画上老梅一枝，峭石一块，疏竹一丛，皆下笔圆健，画面墨色较浓却干净利落，底部丰富却不杂乱，显现一种平淡冲和的气质，为一幅清新疏简的画作。画家在画古梅的枝干时，显示了能放能收、力能扛鼎的沉郁超旷，技法上粗笔勾画的峭石稍加飞白用笔，梅枝以墨色晕染，竹枝竹叶浓墨勾画，信笔挥洒，墨色淋漓，布局错落有致，尽显生机勃勃。古木与石头的用笔迅捷而有力，勾皴与渲染的动作都带有"逸笔草草"的痕迹。在竹叶的安排、组织上用不同大小、不同方向的笔触相互交错、点缀，形成"乱而不乱"的效果。元代画家画竹皆有所宗法，虽然有个性面貌上的差异，但也都遵循一定的法度和规范。元代画竹名家中用笔迅捷的人有很多，但基本上没有打破枝叶组织的紧凑性，而吴镇是在这方面突破最大的。

画面右上角有画家的题跋："长忆古多福，三茎四茎曲。一叶动机舂，清风自然足。梅花道人戏墨。"前二句源自一个佛教公案，记载在《五灯会元》第四卷中，说的是宋代时有个僧人问杭州的多福和尚："如何是多福一丛竹？"和尚说："一茎两茎斜。"僧人说："学人不会。"和尚又说："三茎四茎曲。"这则公案问的是禅的消息。由此可见，此图非指"多福"，实为参禅体悟。后二句源自苏轼《与正辅游香积寺》诗："我惭作机舂，凿破混沌穴。"也有将"舂"作"春"解。

画幅左、右裱边有吴湖帆题跋两则，左裱边跋语题写于 1945 年秋，"沈石田题梅道人画诗云：梅花庵主墨精神，老我重修翰墨因。只恐淋漓无冶艳，淡妆端不媚时人。戏次其韵：意态萧森迥出神，石田衣钵溯前因。珍传五百余年后，犹有铭心刻骨人。乙酉秋日，正离乱动荡，偶得梅道人多福图小景，

气魄雄伟，亦道人晚岁绝诣也。丁亥潢治，识此志快，倩庵。"右裱边题写于1947年冬，曰："闲情无量福，医俗多栽竹。读书嚼梅花，快然应自足。丁亥大雪节，次仲圭原韵题此志感，吴湖帆。"表达了吴湖帆对于此画的喜爱之情。

2020年10月，浙江省嘉善县举办"寻善归乡——纪念吴镇诞辰740周年"系列活动。《多福图》在"虚心抱节·强项风雪——吴镇的墨竹情结"展览中展出。

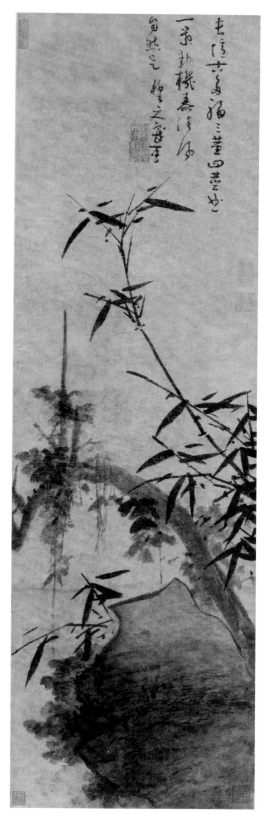

多福图
材质：纸本水墨
尺寸：纵96厘米，横28.5厘米
创作时间：不详
收藏：天津博物馆
钤印：梅花庵、嘉兴吴镇仲圭书画记

梅庵纵笔泻潇湘
——八竹碑

八竹碑
材质：碑刻
尺寸：每块纵约 77—100 厘米，横约 30 厘米。共 8 块。
收藏：浙江嘉善吴镇纪念馆

八竹碑是明代书画鉴赏家李日华于崇祯二年（1629）将家中所藏的吴镇八幅墨竹请人刻石后放置于梅花庵中。他在《味水轩日记》里有这样的记载："余爱吴仲圭墨竹在石室（文同）东坡（苏轼）间。盖苏有奇气似庄生，文以法胜似左谷，仲圭则法韵两参，苍郁轩簌无不有也。戊午（1618）伏日曝书画，石夔拊见仲圭诸迹，悉请勒石置魏塘梅花庵中，以助眎飨，余颔之。己巳（1629）二月因简出夔拊所选八帧，授名手践斯约。"清朝初年的时候，这些碑刻为宦游者尽数携去，不知下落。到了康熙二十四年（1685），嘉善人钱黯得到了原石的拓本请钱石耕重刻，现保存在吴镇纪念馆吴镇墓侧廊中。

一叶竹碑

碑高 77 厘米，阔 30 厘米。画面上，一竿断竹，凌空下斜，有多丛细竹，从断竿根部蓬勃伸展而出。一张硕大的竹叶游离细竹间，应该是从断竹上脱离下来的。"一叶落而知秋"，但整丛细竹细叶却是凌霜傲展，高洁清雅、充满生机。画面虽小，却画出了一曲生命的颂歌。

画面的左下方，画家题有五言诗一首："谁云古多福，三茎四茎曲。一叶研池秋，清风满淇澳。"这首诗的前两句是禅语，语出《传灯录》。僧人问："什么是多福一丛竹？"多福禅师答："一茎两茎斜。"僧人说："不懂。"多福禅师说："三茎四茎曲。"这话点悟了僧人，原来"禅"就是这样处于本真状态，好像一丛竹子，有斜有曲，不加修饰，一任自然。作者这首诗点出了这幅画的深刻内涵：虽然是用小小的砚池水画的一丛秋竹，但它的风骨气节，却是滔滔的河流。

浙江省博物馆藏有奚冈的抄录李日华《六研斋笔记》一札，记道："余家藏梅花道人一丛竹，题云：谁云古多福，三茎四茎曲。凉阴生研池，清风满淇澳。观者不解其语，不知沙弥引此一则公案，真以画说法者也。"说明这幅作品曾经被李日华收藏。

一叶竹

庭月竹

庭月竹碑

碑高 86 厘米，阔 30 厘米。画的是月下庭竹，虽然茕茕孑立，但依然挺拔俊秀。在静谧的清影中，挺起枝竿，舒展叶子，怡然自得，快乐地与磐石、兰草无语相伴。竹子左上方，画家题诗一首："东山月生光，照我庭中竹。道人发清啸，爱此茕茕独。"吴镇是一意隐居、甘于寂寞的高士，诗中的"道人发清啸，爱此茕茕独"就是他心志的写照。

碑刻右边有明代李日华入室弟子鲁得之的题跋，跋曰：眉公、竹懒两先生见余所作墨君，辄谓有梅沙弥风气，余深愧其言。然得此数片石，朝夕参对，或应有入路也，为之欢喜赞叹！

寒影竹碑

碑高 94 厘米，阔 30 厘米。秋天寒风中的竹子，风从左下方往右上方吹去，竹枝和竹叶都随风卷向右上方，似乎摩挲有声，轻舞而灵动。这些寒风中的竹子，不因秋风肃杀而萎靡，却因傲霜而更有精神。与下方磐石之坚韧、兰草之幽香，互相媲美。竹子左上方，作者题诗曰："野色入高秋，寒影照湘水。日午北窗凉，清风为谁起。"点出深秋清风中的竹子，依旧寒影摇曳，挺立在湘水之滨。

碑刻右下有李日华的题跋：余爱吴仲圭墨竹在石室、东坡间。盖苏有奇气似庄生，文以法胜似左谷，仲圭则法韵两参，苍郁轩簌无不有也。戊午（1618）伏日曝书画，石夔拊见仲圭诸迹，悉请勒石置魏塘梅花庵中，以助盷飧，余额之。己巳（1629）二月因简出夔拊所选八帧，授名手践斯约。竹懒李

日华识。

雨过竹碑

碑高 86 厘米，阔 30 厘米。碑上刻的是一丛雨后矮竹从磐石背面蓬勃明媚而出，其中一枝细劲的新篁，凌空向上，虽然是细竿细枝，梢部弯曲，但仍然优雅地生长着，正是雨后劲长之势。在这丛竹的右上方，横斜出几枝无叶的短梢，显然是从一株大树上斜伸出来的。这是一株落叶树，与四季常青的鲜活旺盛的竹子，互相依存，相辅相成。短梢虽然叶尽光秃，但一尘不染。矮竹绿叶密集、清影明洁。短梢和绿竹都是"高士"，经过雨水的陶冶，更加清雅。

在竹子的左上方，画家也题有一首诗："短梢尘不染，密叶影低垂。忽起推篷看，潇湘雨过时。"这首诗点出了竹子和短梢都是有灵性的，不仅生命力旺盛，而且品格高远。

风中竹碑

碑高 90 厘米，阔 30 厘米。墨迹原作现藏美国弗瑞尔美术馆。是八竹碑中唯一有原作墨迹的碑刻，作于 1350 年。

画面只画一竿修竹的尾端，自右下端因势向左上扬，但因迎风翻飞，致使叶片仍向右偏，而使笔锋有圆劲内蓄之感。这一竿修竹，竿细叶疏，感觉轻柔有劲，用笔粗细、墨色深浅浓淡匀当而富变化，其态畅妙，仿如苏东坡的竹诗："婵娟冰雪姿，散乱风日影。"清新动人。我们似乎可以从这风竹灵

寒影竹　　　　　　　　　　　　　　　　　　雨过竹

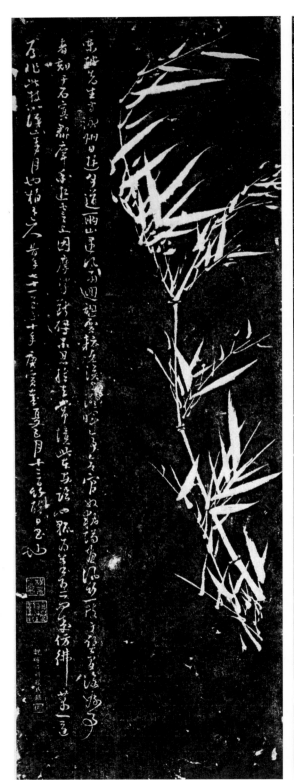

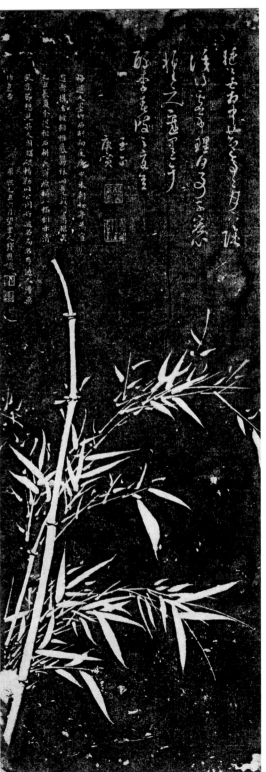

风中竹　　　　　　　　　　　　　　　　　　霜中竹

动中，听到风竹摇曳的飒飒之声。这株风竹和嘉兴南湖湖心岛《风竹图》碑上的风竹一样，把风画活了，把竹画活了，把竹的品格也画出来了。

画上左边有长长的题跋，说明作品是仿苏东坡的墨竹而来。大意是说苏东坡去湖州游山，途中遇雨而在某处休息，乃在壁上画风竹一枝，后好事者将之镌刻于石，因欣赏者众，常摩挲而断裂。事隔久远后，吴镇曾在湖州见到一块苏东坡风竹的残碑，乃摹写而成。那时吴镇71岁。

这篇题跋，写出了作者对风竹的喜爱，吴镇曾对苏东坡的风竹刻石摩挲不已，不忍舍去，于是常揣摩苏东坡画意，自己也画起风竹图来，形神兼备。

霜中竹碑

碑高87厘米，阔30厘米。这是一幅新陈代谢、涅槃重生的新老交替图，一株老竹虽在秋霜中枝叶脱尽，但依然傲立不倒，在它旁边，长在它根部的几竿新竹，一派生机，显出竹子和任何事物一样，生死乃是自然之事。有死才有生，这是一种涅槃过程。作者把这个过程放在傲霜的秋天，就更有意义了。竹子会一代一代传下去的，世世代代无穷无已。这个过程不是在美丽的春天，而是在肃杀的秋天，说明生命交替也是一件严酷的事情。

竹子右上方，作者题诗：挺挺霜中竹，亭亭月下阴。识得虚中理，何事可用心。他诗意地指出，生老交替乃是很自然的事，要"识得虚中理"，任其自然。左边有清代钱黯的题跋：梅道人墨竹石刻向庀庵中，本朝初年为宦游者携去，徒虽雅慕郁林，此竟毁同荐福矣。乙丑（1685）长夏，余从祖石耕

氏得原拓八幅相示，清风高节，想见其人，因购珉精勒，以公同好。逃名而名存，道人得无作色否？康熙乙丑六月望，里人钱黯识。

君子竹碑

碑高86厘米，阔30厘米。画面上，一竿修竹亭亭玉立、苗条秀丽，竹子的枝、梢间叶簇和腰间分枝叶簇以及从竹子左旁伸展出来的密集竹叶，均画得错落有致、清盈水润。竹叶似在微风中婆娑摇曳、雅美淡泊，呈现出君子风度。

在竹子左上方，依旧是题诗一首："菲菲桃李花，竞向春前开，如何此君子，四时清风来。"意思是说，桃花李花竞艳一时，但春去了也就零落了，而竹君子高风亮节，像清风一样，四时常青。

翻紫箨碑

碑高88厘米，阔30厘米。图中有双石，双石左上方的竹子和双石右后伸展出来的叶簇，都是脱笋衣而出的新竹。劲健的枝干、清亮的风节、鲜嫩的叶子，一派生机，欣欣向荣。画中，石上有绿苔，石边有兰草。新竹护着绿苔，兰草衬托新竹。把新竹的活力，画得淋漓尽致、生动张扬。

在竹子左上方，也有一首诗："轻阴护绿苔，清风翻紫箨。未参玉版师，先放扬州鹤。"犹如作者自己的气节，要像高洁的新竹一般，做清贫的放鹤高士。

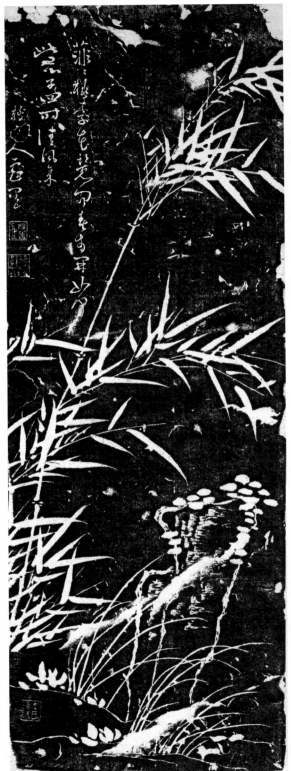

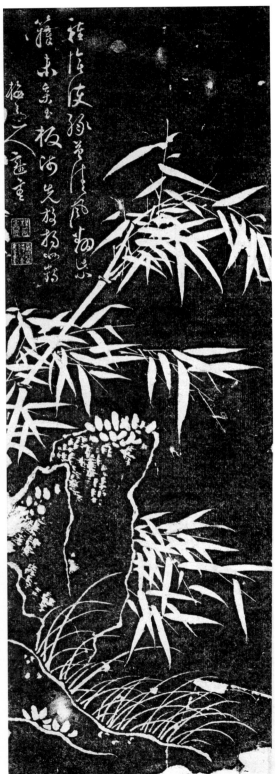

君子竹　　　　　　　　　　　　　　　翻紫箨

书法篇

　　元代隐士书法中，吴镇的草书上追晋唐，继承怀素一脉书风，颇有萧散古淡的意味，由于吴镇的身上同时拥有儒、释、道三种思想。因此他的草书在三种思想的融合下表现出孤高、淡泊、遗世独立的风格。其次，吴镇从绘画中借鉴多种技法用于书法当中，同时由于从小读书治学，为吴镇的文学修养打下良好基础，因此吴镇的绘画作品不仅诗书画印相融合，而且几乎都是自题自画。展现了他作为艺术家的高超技巧和作为诗人的文学底蕴。

萧淡之致，追步唐贤
——草书心经

《心经》全称《摩诃般若波罗蜜多心经》，是佛教经典，全文260个字。历代有很多书法家都曾书写《心经》，元代自太祖时期崇尚佛教，以后道教也一度盛行，所以当时抄写经文是很普遍的事情，但是书体一般是楷书或行书，用草书来抄写《心经》却不多见。吴镇的书法多见于画作题跋，《心经》是他保存下来唯一一幅单独的书法作品，吴镇当时与魏塘景德教寺长老来往甚密，此件落款"梅花道人奉书"，可能是应寺内某位高僧约请而书，是吴镇晚年寄托佛教禅宗思想的典型书作，成为了元代草书的一座高峰。

《心经》全篇一气呵成，一片生机盎然，如行云流水，有一泻千里之势。吴镇在下笔之前，对《心经》要旨，已领悟深刻，书写时心情极其放松，没有一点拘束和犹豫，从开卷起至结束，真正做到了心手两忘，略无凝滞，笔势遒逸，风味古澹，堪称炉火纯青。

全篇以秃笔使墨色产生强烈的虚实变化，起笔时，饱蘸浓墨，连书数字、数行，直至笔头墨渐尽。然后以枯笔行走，线条也渐细，在线条的纵横捭阖之间，显出水墨的浓涨、浅淡，其笔法在纵势中常有横笔崛出，能在圆转回锋中巧用折笔，收放自如，情绪跌宕，显得外露而不张扬。其笔力精绝、雄壮奇伟、浑厚华滋。仔细观察其笔画线条，与"屋漏痕"和"折钗股"相比，有过之而无不及。

吴镇的书法在元代有着完全不同时人的品格，他似乎全然不理会风靡的赵孟頫一派书法。陶宗仪在《书史会要》里说吴镇书法"草学晉光"，晉光为唐末僧人，书法受晚唐高闲影响，为怀素狂草一脉。从《心经》看，陶宗仪的这一记载是有根据的。在整个元代书史上，怀素一脉者寥寥可数。《心经》用笔气势磅礴，燥润相间，流贯清逸，笔迹苍莽而具道润之质，点画狼藉又显明快节奏。从落款看，为吴镇

草书心经
材质：纸本手卷
尺寸：纵203厘米，横29.3厘米
创作时间：1340年，吴镇61岁。
收藏：北京故宫博物院
钤印：梅花庵、嘉兴吴镇仲圭书画记

61 岁书，当是其成熟期的精品代表。卷后有清人杨守敬题跋："此卷有石刻本，忘其何人所镌。余见仲圭画题识皆超妙绝伦，不第此书抗行旭、素也。"评价甚高。吴镇多以草书题画，传世绘画作品如《渔父图》《墨竹卷》上，也可看到这种萧散古淡的草书题识，颇近怀素《圣母帖》《苦笋帖》，可窥其追踪晋唐遗风的书法渊源。然在他的草书作品中，给人留下最深刻的印象乃是人格精神。此外，细察其草书结体，似时有讹误，也使人想到其重神似不重形似的艺术观，但若以元代大草论，则无出其右者。

作为"元四家"，吴镇还将绘画技法以及诗歌融入草书作品中。首先，吴镇的身上同时拥有儒、释、道三种思想。吴镇是一位孤高的士人，"有道则仕，无道则隐"的儒道思想使他在面对国家灭亡时选择隐逸山林，晚年又崇尚佛教禅宗思想，追求禅宗空灵淡远的超脱意味，因此他的草书在三种思想的融合下表现出孤高、淡泊、遗世独立的风格。其次，吴镇从绘画中借鉴多种技法用于书法当中，例如绘画中对水墨变化的运用，对画面中意境深远的体现，对骨法用笔的相互借用等等，都是将绘画融入书法的表现。再次，由于从小读书治学，为吴镇的文学

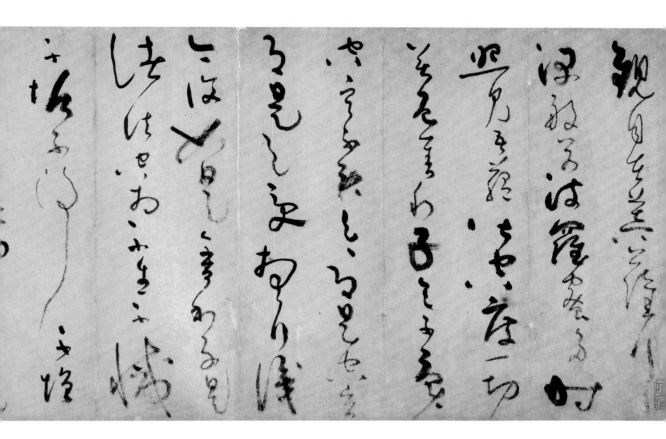

修养打下良好的基础，因此吴镇的绘画作品不仅诗书画印相融合，而且几乎都是自题自画，将自己创作的诗词用书法的形式展现出来，诗中融入的情感借书法得以表现，不同的感情展现不同的书法风格，诗书相映成趣，互补未尽之意，充分展现了诗书的融合。吴镇的草书作品，不论是《心经》还是他的题画诗，都展现了他作为画家的高超画技和作为诗人的文学底蕴。

吴镇其他作品图录
（含存疑和伪作）

墨竹册

【材质尺寸】纸本册页，纵 34.3 厘米，横 44.3 厘米，共 20 页。

【收藏】台北"故宫博物院"。

【钤印】画家印：梅花庵、嘉兴吴镇仲圭书画记。

收传印：项元汴、耿昭忠、耿嘉祚等三十方。

【著录】《故宫书画录》（卷六），第四册，第 17—20 页；《故宫书画图录》

第二十二册，第 120—125 页。

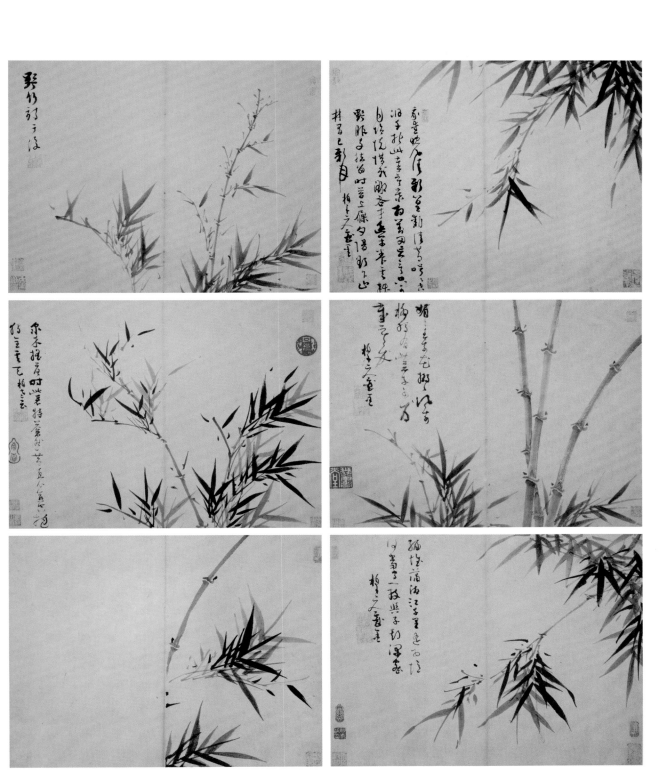

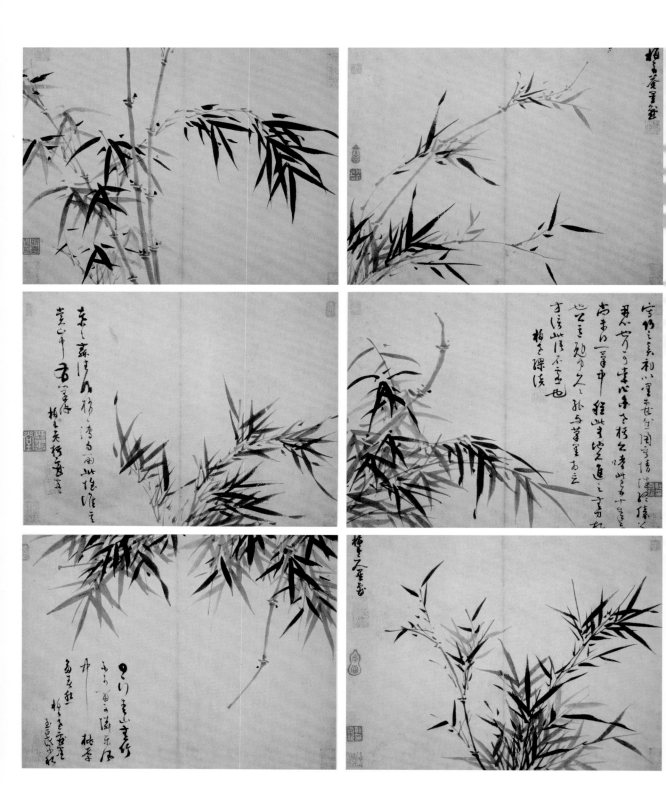

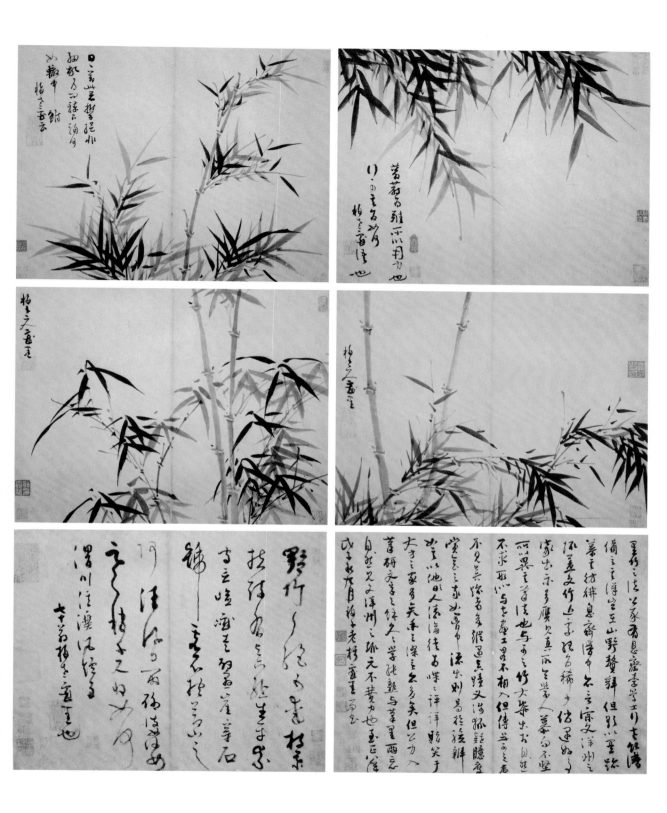

七君子图

【材质尺寸】纸本水墨，纵 29 厘米，横 64.3 厘米。

【收藏】苏州博物馆。

【跋识】梅道人戏墨。

【钤印】画家印：梅花庵、嘉兴吴镇仲圭书画记。

　　　　收传印：天籁阁、子京父印、虚朗斋、项墨林鉴赏章、吴翰印、吴廷、子
　　　　京、墨林秘玩、神游心赏、项子京家珍藏、陆革庭氏审定名迹、
　　　　甫元珍藏等。

【简介】此卷将元代画家赵天裕、柯九思、赵原、顾安、张绅、吴镇六人所画墨竹
　　　　裱于一长卷中，其中柯九思画墨竹两幅，故称《七君子图》。卷前有吴大
　　　　澂题签和三段引首。第一段引首是早期收藏者乔崇修所书，张廷济为其后
　　　　的藏家蒋生沐题写了引首，吴昌硕则为该图的最后一位藏家苏州顾麟士题
　　　　写了引首。此图流传有序，均为名家所藏，并著录于《过云楼书画记》。

　　　　吴镇在图中所绘竹叶，点划撇捺无处不显草书飘逸圆润、骨力内涵之
　　　　神韵。整幅书画，笔墨略显苍老，当为吴镇晚年所作。

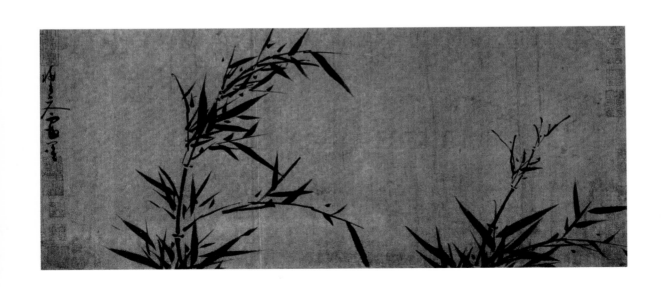

山水人物图

【材质尺寸】纸本水墨，纵 27 厘米，横 36.1 厘米。

【收藏】美国弗利尔美术馆。

【跋识】至正二年春梅道人戏墨。

【钤印】画家印：吴镇之印。

收传印：项元汴诸收藏印。

【简介】吴镇笔下的山水画有着江南山水的秀气，水墨清淡，山峰圆润，山
中有着氤氲之状，表现出一种苍茫沉郁、古厚纯朴之气。此幅稍显
板滞，款印亦不对，疑为后人临本。

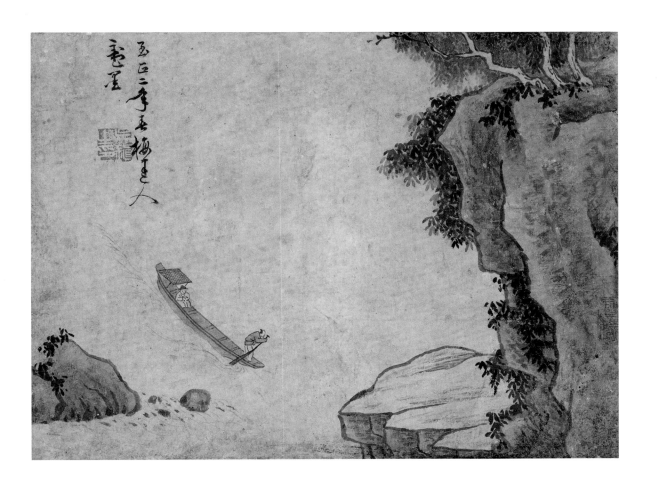

新凉图

【材质尺寸】纸本水墨，纵 96.5 厘米，横 34 厘米。

【收藏】张大千旧藏。

【跋识】新凉透巾毛发寒，攒眉阁眸鼻孔酸；疏襟
飘飘不复暖，饱风双袖何其宽。我欲赋《归
去》，愧无三径就荒之佳句；我欲江湘游，
恨无绿蓑青笠之风流。学稼兮力弱，不堪
供其耒粗；学圃兮租重，胡为累其田畴。
进不能有补于用，退不能嘉遁于休；居易
行俭，从其所好，顺生佚老，吾复何求也！
梅道人老矣戏墨，时年七十有一岁。

【钤印】画家印：嘉兴吴镇仲圭书画记。

收传印：徐颂平生真赏、湖帆审定、徐氏
颂家藏神品、季迁心赏、南北东
西只有相。

【拍卖】北京保利国际拍卖有限公司，2006 年春季
拍卖会，成交价 407 万元。

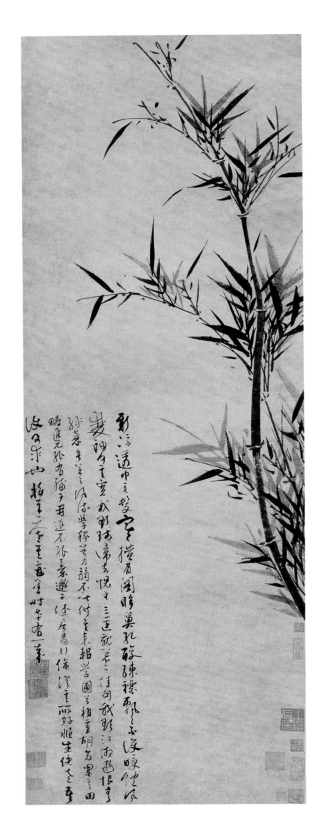

竹外烟光图

【材质尺寸】纸本水墨，纵 84.5 厘米，
横 34.3 厘米。

【收藏】张大千旧藏。

【跋识】汉成高士隐居求志于武水之
滨，七十优游，终日无一语，
毋生事灾哉。有堂扁楣全福。
予拈笔戏云：有客抱琴来，
调以全福吟。一激南歌发，
七弦此正音。竹外烟光薄，
松间月影沉。共如谢弦激，
观复天地心。梅沙弥稽首。

【题签】梅花道人竹石真迹，大风堂藏。
（张大千）

【钤印】画家印：梅、梅华庵。
收传印：何焯之印、藏之大千、
南北东西只有相随
无别离、别时容易、
敌国之富、球图宝
骨肉情、己丑以后
所得、王季迁氏审
定真迹、张大千长
年大吉又日利。

【著录】《大风堂墨迹》第四集图 20。

【拍卖】嘉德 2010 年秋季拍卖会，
中国古代绘画专场，成交价
929.6 万元。

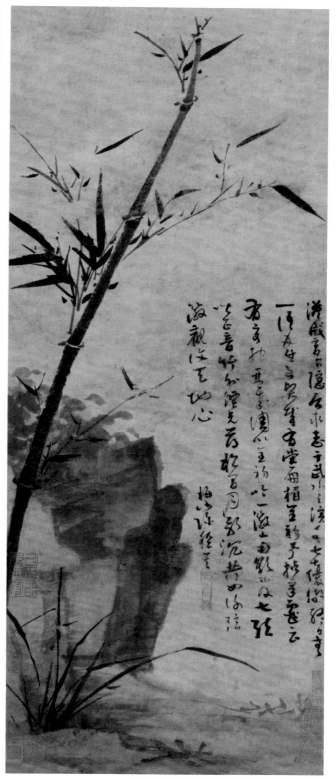

墨竹图

【材质尺寸】纸本水墨，纵 99.5 厘米，横 32.3 厘米。

【收藏】私人。

【款识】雅阴护绿苔，清风翻紫箨。未参玉版（脱师字），先放扬州鹤。禅梅道人戏墨。

【钤印】画家印：梅花庵、嘉兴吴镇仲圭书画记。

收传印：太上皇帝之宝、古希天子、乾隆鉴赏、寿、石渠宝笈、三希堂精鉴玺、宜子孙、乾隆御览之宝、寄敖、墨林山人、子京所藏、石渠定鉴、宝笈重编、樯李、项子京珍藏、项墨林鉴赏章。

【拍卖】上海朵云轩拍卖有限公司，2008 年春季艺术品拍卖会。

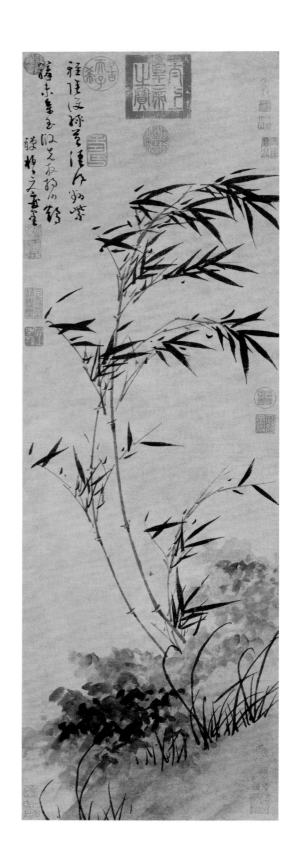

墨竹图

【材质尺寸】绢本水墨，纵 23.2 厘米，横 22.9 厘米。

【收藏】美国耶鲁大学艺术博物馆。

【款识】梅花道人戏墨。

【钤印】画家印：梅花庵。

囊琴怀鹤图

【材质尺寸】绢本水墨，纵 169.1 厘米，横 101 厘米。

【收藏】台北"故宫博物院"。

【著录】《石渠宝笈三编》（延春阁），第三册，第 1383 页；《故宫书画录》
（卷五），第三册，第 27 页；《故宫书画图录》，第一册，第 101 页。

【简介】此幅旧传为巨然之作，画上烟峦云岫，水榭林亭，笔致雄奇，墨晕
苍古，自有涤虑澄怀之感。倾斜的山头与淋漓的笔墨长皴更接近吴
镇的画风。

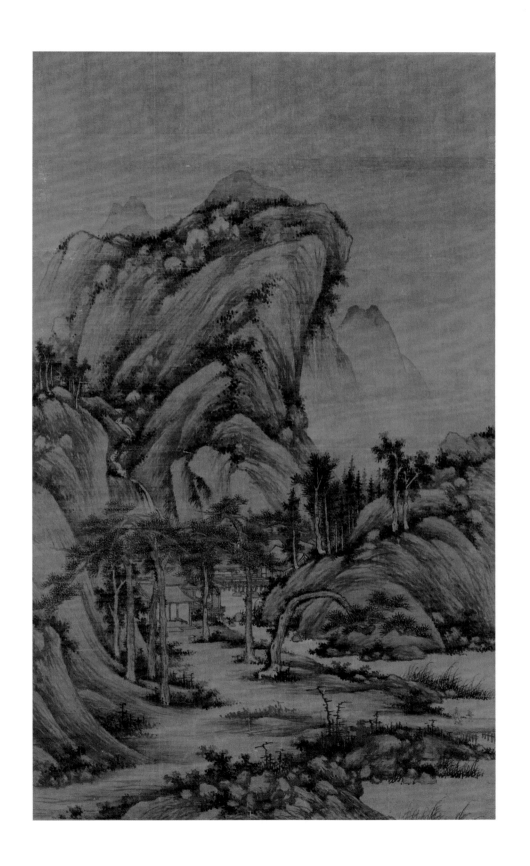

墨竹图

【材质尺寸】纸本水墨，纵 75.2 厘米，横 54.3 厘米。

【款识】抱节元无心，凌云如有意。寂寂空山中，凛此君子志。梅道人戏墨。

【收藏】美国波士顿美术馆。

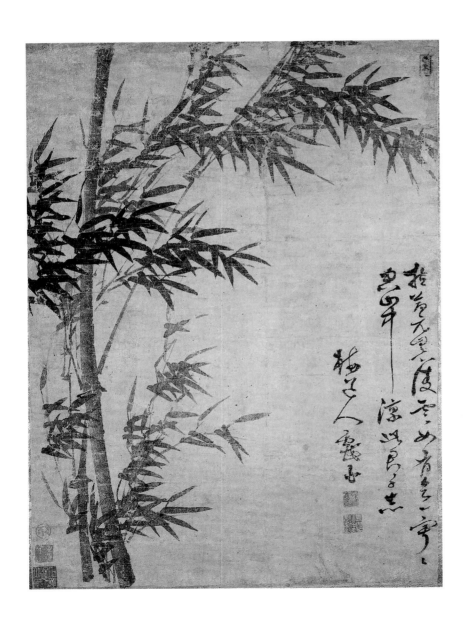

碧筱抱节图

【材质尺寸】纸本水墨，纵 88 厘米，横 40.8 厘米。

【收藏】日本东京国立博物馆。

【款识】碧筱抱奇节，空霏散泠露。十年青山游，得此清风趣。梅花道人戏墨。

【钤印】画家印：梅花庵、嘉兴吴镇仲圭书画记。

【著录】《中国绘画总合图录》卷三；《日本所在中国绘画目录》。

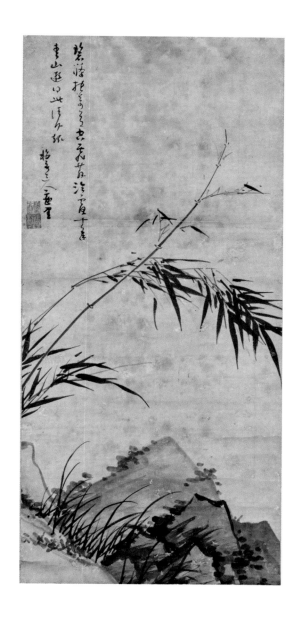

晴江列岫图

【材质尺寸】绢本水墨，纵 59.8 厘米，横 1065.4 厘米。拖尾纸本，
　　　　　　纵 59.8 厘米，横 318 厘米。

【收藏】台北"故宫博物院"。

【款识】至正辛卯秋日，梅道人写晴江列岫图。

【钤印】画家印：梅花庵、嘉兴吴镇仲圭书画记。

【著录】《石渠宝笈续编》（重华宫）。

【简介】此画有吴镇的款印和题记，因此归在吴镇名下。据题记所云，
　　　　系画与嘉遯先生，完成于至正辛卯年（1351）。嘉遯先生名
　　　　姓为何？有待考订。由于全卷笔墨韵味与传世吴镇画作有距
　　　　离，山石披麻皴结组的规律以及斧劈皴造形均与明人相近，
　　　　疑为明人托名之作。

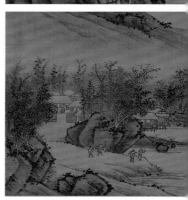

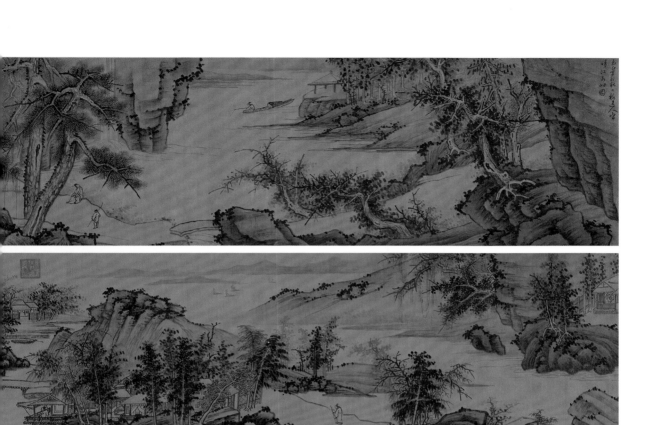

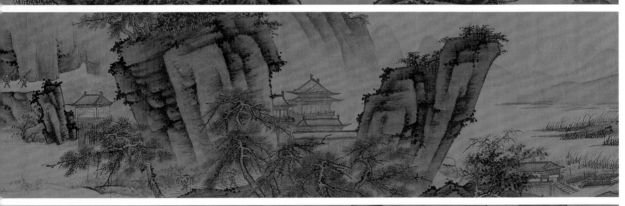

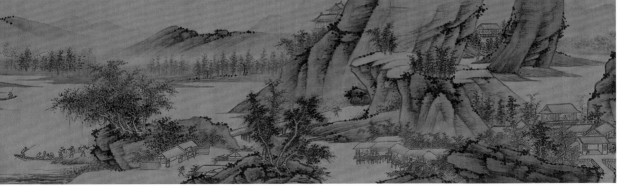

夏山欲雨图卷

【材质尺寸】绢本水墨，纵 47.2 厘米，横 451.6 厘米。

【收藏】台北"故宫博物院"。

【款识】夏山欲雨图，至正六年秋，七月既望，梅道人戏墨于西湖寓舍也。

【题签】吴镇夏山欲雨图真迹内府鉴定神品。（印记：乾隆宸翰）

【钤印】画家印：嘉兴吴镇仲圭书画记。

收传印：乾隆御览之宝、乾隆鉴赏、石渠宝笈、三希堂精鉴玺、宜子孙、重华宫鉴藏宝、乐善堂图书记、八征耄念之宝、古稀天子、五福五代堂古稀天子宝、太上皇帝之宝、嘉庆御览之宝、宣统御览之宝、柯九思（重一）、敬仲（重一）、郑元祐印、郑氏明德、郭畀天锡、危素之印、王元美鉴赏、二泉、史氏日鉴堂藏。

【著录】《石渠宝笈初编》（重华宫）下册，第 775 页；《故宫书画录》（卷八），第四册，第 38 页；《故宫书画图录》，第十七册，第 325—328 页。

夏山欲雨而雲先凝晴霭乍牵峦峤幽人杖策獨徘徊忘之涯徐荷长上層我时生而经春申披園賦颺雲漢貝賦飯龍筆底兗繪水有聲黃葦但叶起視宇明星烱燦峯無言祇三歎
乾隆甲子夏尚題

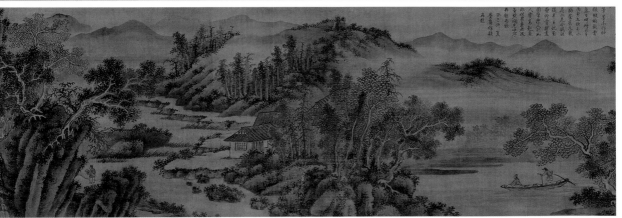

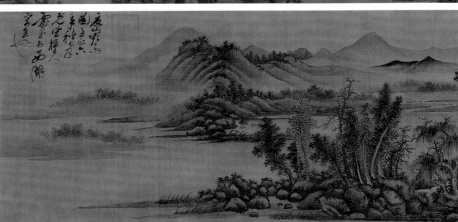

梅花點筆有神助雨餘颯颯蕙風凉巨
然去後無何有屈指於今獨擅長
仲圭品格高絕有晉人風裁王於詩之繪
理持其緒餘耳別來三載忽克畫卷不畫
見仲圭也因題短勾于左時
壬辰丙申七月晦日款芝山人俞和書

雨歇空山图

【材质尺寸】纸本水墨，纵 51 厘米，横 27 厘米。

【收藏】上海博物馆（编号 43817，国家二级文物）。

【款识】雨歇空山较倍清，新泉一道出林声。坐深不觉忘归去，无数乱云岩
下生。梅花道人镇。

【题签】庞莱臣自题签。

【钤印】画家印：梅花庵。

　　　　收传印：庞莱臣珍赏印、虚斋秘玩、袁灏。

【著录】《历朝名画共赏集》第三集；《名笔集胜》第三册；《虚斋名画录》
第七卷；《中国名画宝鉴》；《宋元明清名画大观》，第 61 页。

【拍卖】上海工美拍卖有限公司，2015 年 20 周年庆典拍卖会，成交价 3565
万元。

【简介】此图曾为近代庞元济所藏。画幅左上角草书七绝一首，落款"梅花
道人镇"，黄涌泉认为：书法水平类似《崇光送爽图》，定伪无疑。
画比字好，披麻皴带湿苔点，墨气沉郁，烟云空蒙，颇见功力。清
初王翚三十多岁时专学王鉴，其仿仲圭之作，就属于这种风貌，这
一件虽是伪品，仍具有很高的艺术欣赏价值。

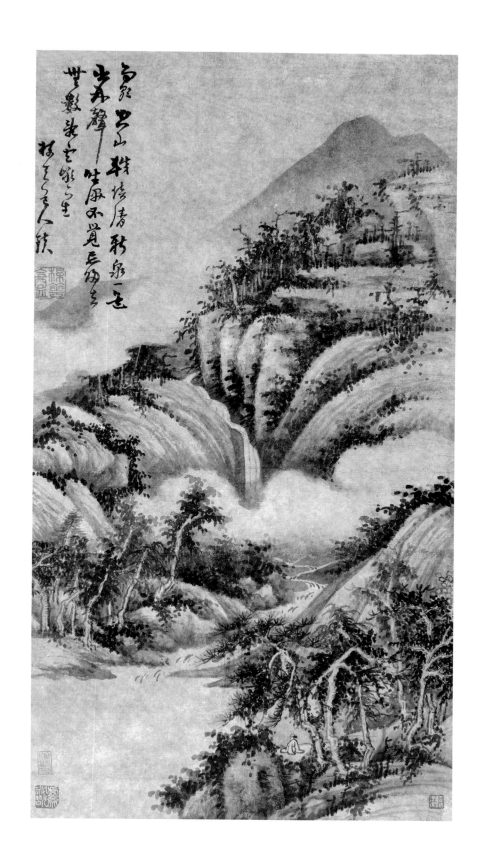

峦光送爽图

【材质尺寸】纸本水墨，纵 133 厘米，横 43 厘米。

【收藏】私人。

【款识】布谷声中雨乍晴，峦光送爽到轩楹。山家风物清幽甚，但作歌诗颂太平。梅道人戏笔。

【题签】乾隆御题元吴镇峦光送爽图。

【钤印】画家印：梅花庵、嘉兴吴镇仲圭书画记。

收传印：金匮宝藏陈氏仁涛、乾隆御览之宝、乾隆鉴赏、石渠宝笈、元济恭藏、三希堂精鉴玺、宜子孙、庞元济恭藏、虚斋审定、赐本、臣和恭藏、孟阳、慈舟秘笈、锡西华氏秘玩。

【著录】《清高宗御制诗文全集·四集》卷六十三，第 18—19 页；《虚斋名画续录》卷一；《唐宋元明名画大观》，第 183 页；《中国画家丛书—吴镇》，图版 13；《中国名画宝鉴》，第 354 页。

【拍卖】株式会社东京中央拍卖公司。东京中央 5 周年 2015 年 9 月拍卖会，估价 4000 万日元，成交价不详。

【简介】此图原是清宫旧藏，近代为庞元济所得。画本幅左上角题草书七绝一首，落款"梅花道人戏笔"。书法结体松散，转折浮滑，与吴镇大相径庭。图中峰峦山色，茅屋竹树，格调轻淡，带有清初时代风貌，可能出自清康熙年间画坛"四王"之一王翚之手。

秋江归钓图

【材质尺寸】纸本水墨，纵110厘米，横27厘米。

【收藏】陈半丁旧藏。

【款识】至元三年三月八日作于蘧庐之雨窗，梅华道人戏墨。

【题签】元吴仲圭秋江归钓，半丁老人题。

【钤印】画家印：吴氏仲圭。

收传印：陈年半丁老人、王元美氏、春草堂图书印、迪功郎、蓬莱山□、人生乐事、半丁审定。

【简介】图中渔父手持橹桨，独坐于一叶扁舟之上，身后云山缭绕，林木葱茏，江流沉静，水草丰茂。吴镇58岁绘，正是盛年时期，笔墨湿润雄秀，构图境界深远，富有顽强的生命力。作品经过元末大藏家陈彦廉、明代文坛盟主王世贞、近代大画家陈半丁递藏，流传有绪，特别是元末陈彦廉，几乎和吴镇同时代，为本件作品提供了保证。

竹石图页

【材质尺寸】绢本水墨，纵 26.6 厘米，横 52 厘米。

【收藏】台北"故宫博物院"。

【著录】《宋元集绘册》。

【简介】此图无款，收于《宋元集绘册》中。图中湖石一块，形状奇特，四
周数丛新篁、杂草围绕，石前左右各有一丛绿竹，枝干修长，枝叉
繁多，蓬勃成长，石后一棵树木耸立，让画面饱满且更有生气。

松雀图

【材质尺寸】绢本水墨，纵 19.6 厘米，横 20.4 厘米。

【收藏】美国弗利尔博物馆。

【款识】梅道人墨戏。

【简介】图上用水墨绘松树，树杈繁多，枝干遒劲，藤蔓枯萎下垂，枝头四
只鸟雀栖息。弗利尔博物馆认为可能是明朝的伪作。

溪山雨意图

【材质尺寸】纸本浅设色，纵 119.3 厘米，
横 46.8 厘米。

【收藏】台北"故宫博物院"。

【款识】石枕生凉菌阁虚。已应梅润入图书。
前山尚有云来黑。知是神龙送雨余。
笑俗陋室坐雨戏墨。至正辛亥夏五
月十又六日也。

【钤印】画家印：梅花庵、嘉兴吴镇仲圭书
画记。

收传印：嘉庆御览之宝、嘉庆鉴赏、
石渠宝笈、三希堂精鉴玺、
宜子孙、宝笈三编、宣统
御览之宝。

【著录】《石渠宝笈三编》(延春阁)，第四册，
第 1627 页；《故宫书画录》（卷八）
第四册，第 67 页;《故宫书画图录》，
第四册，第 179—180 页。

【简介】元代至正年间没有辛亥纪年，此幅
湿笔作雨意，看似笔墨淋漓，但细
笔处圭角硬生且刻露，可能非吴镇
真迹。

墨竹图

【材质尺寸】绢本水墨手卷，纵 34.3 厘米，横 527.7
　　　　　　厘米。

【收藏】美国大都会艺术博物馆。

【钤印】画家印：梅花庵、嘉兴吴镇仲圭书画记。

【简介】大都会艺术博物馆认为可能是明朝的仿作。

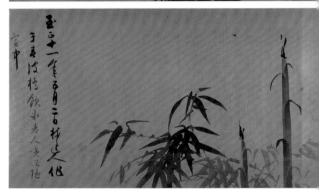

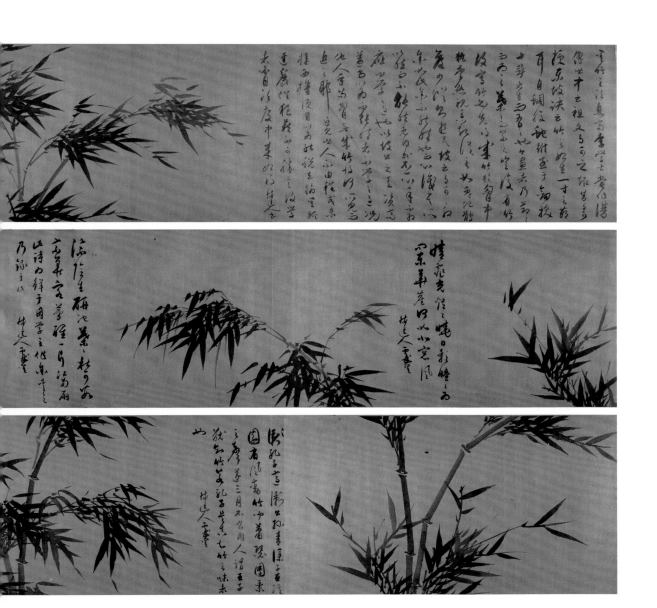

墨竹图

【材质尺寸】水墨绢本手卷，尺寸不详。

【收藏】台北"故宫博物院"。

【题签】元梅道人自题墨竹名迹，愚斋秘藏。

【钤印】画家印：梅华庵（七钤）、嘉兴吴镇仲圭书画记（七钤）。

　　　　收传印：乾隆御览之宝、石渠宝笈、永瑆印、皇十一子永瑆鉴

　　　　　　　　赏古画真迹珍藏之印、皇十一子、瑆真赏、十壹、汉

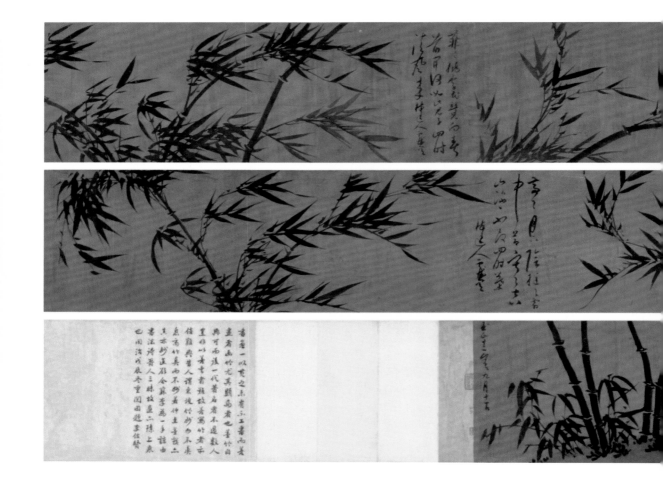

阳吴氏藏书画印记、欲知古问高君、延陵梅溪氏鉴赏之章、
吴梅溪氏鉴定、一□亭、一字□外、卷首尾各有半印一方。

【著录】《书画鉴影》（卷五）；《中国历代书画艺术论著丛编》第 35 卷，
第 300—306 页。

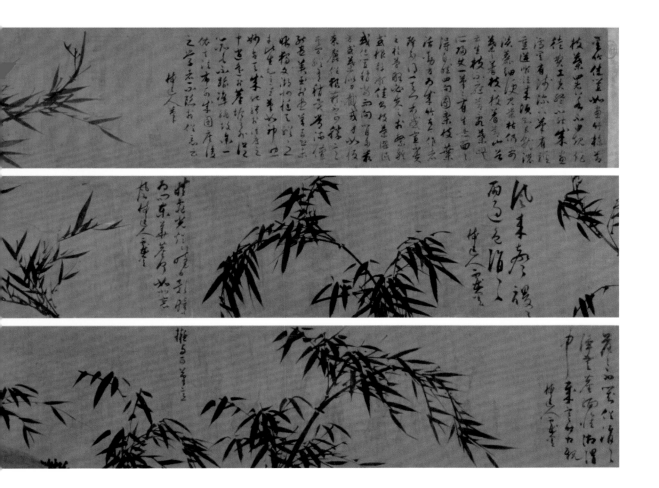

墨竹图卷

【材质尺寸】绢本长卷，纵 35 厘米，横 582 厘米。

【收藏】私人。

【简介】此幅卷首题"仲圭妙墨"四字，全卷分四节，书法与画相间。丛竹
蓊葱，雨后的嫩叶欲舒还卷，破土而出的新笋勃勃生机。竹竿饱满，

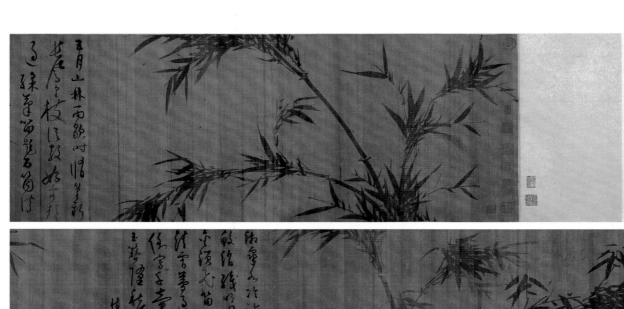

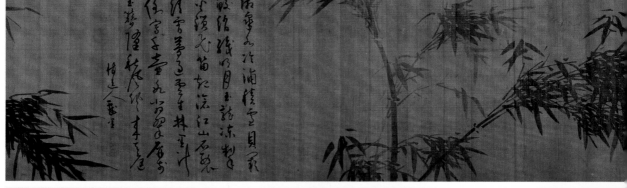

竹节一笔勾成，叶叶枝枝或如劲毫初篆，或如草书疾写，其掩映交织的天然之趣，若非成竹在胸，心手相合，不能至此，题句书法亦圆润洒脱。惜为绢本，墨色微脱。

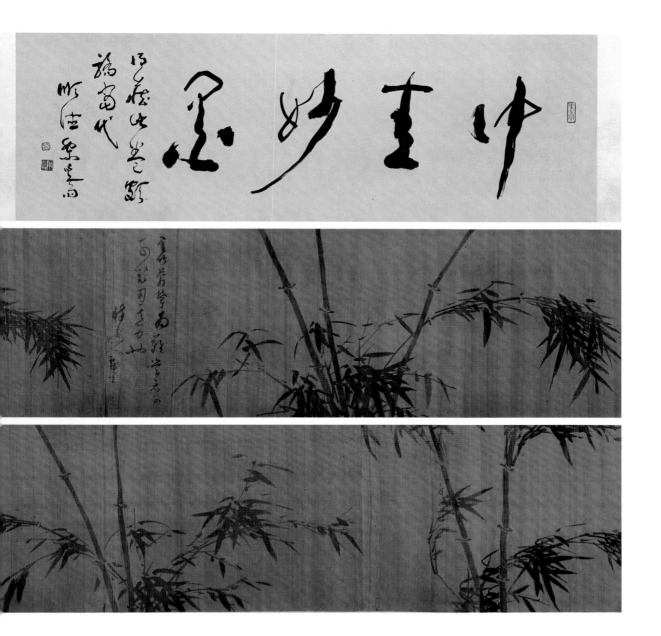

墨竹卷

【材质尺寸】绢本水墨手卷，纵 31.8 厘米，横 665.5 厘米。

【收藏】美国大都会艺术博物馆。

【钤印】梅花庵。

【简介】大都会艺术博物馆认为可能是明朝伪作。

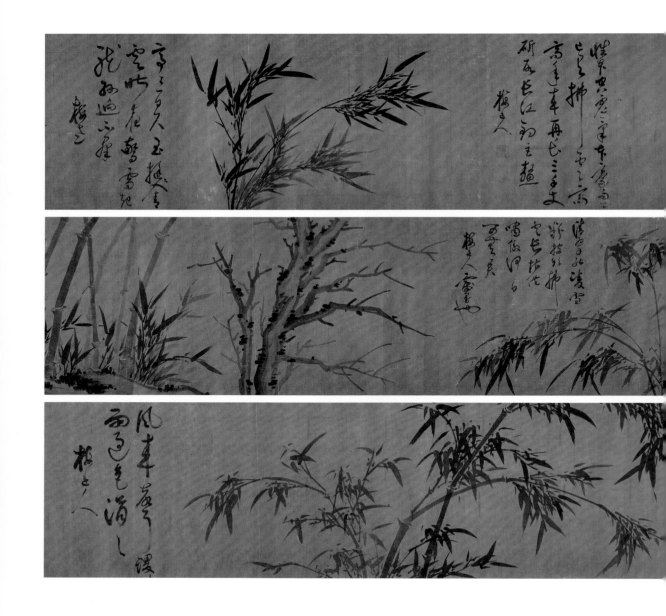

墨竹谱

一位置须用素秀绢宽作幛壁，不然豪素四穷……枝叶速摊楮墨……勤不勤画画无……枝叶亦……贵工夫殊不称意画长尾泻……画事泻沙笔首立根道……近叶枝仍含素笔枝枝蒼茂……岩岩生枝不住苦苦苦苦枝枝苍茂……减一笔之两面……面含自然四画……湖州集枝东坡……派生方画集竹叶叶……湖州枝东坡诀云竹首立一寸……三萌耳……而茂……胶松牌此玉手起根中寻……少枝勃起画苦之释火出生向上……正他苞绾的尚……浮之斯……生花苑……水化……吴坡之当以居不知释求少笔之重……竹必先了两仲方自中……笔于胸中……沉浮人本少信吾画竹有此……范祀道吾兄纪……作……短文游画的推至张……此张……与画有无……辞文游画推至张以先……松坡……石菴……坡抢一俄至泻……吴渊之少竹好以居不知释求志不……另之勝便儒之学志不能书作

无书面藏弱格
王此八莊夏子達
楷之人君莘周作

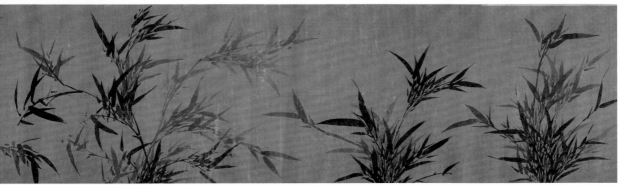

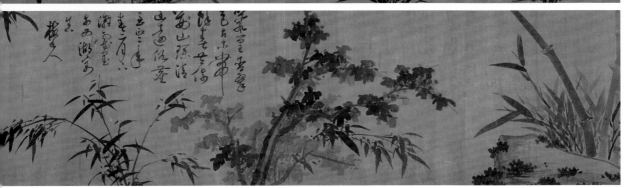

吴镇其他作品图录

墨竹卷

【材质尺寸】绢本水墨，纵 26 厘米，横 518.9 厘米。

【收藏】台北"故宫博物院"。

【钤印】画家印：吴镇、吴仲圭印。

收传印：项墨林珍藏，一印模糊不可辨。

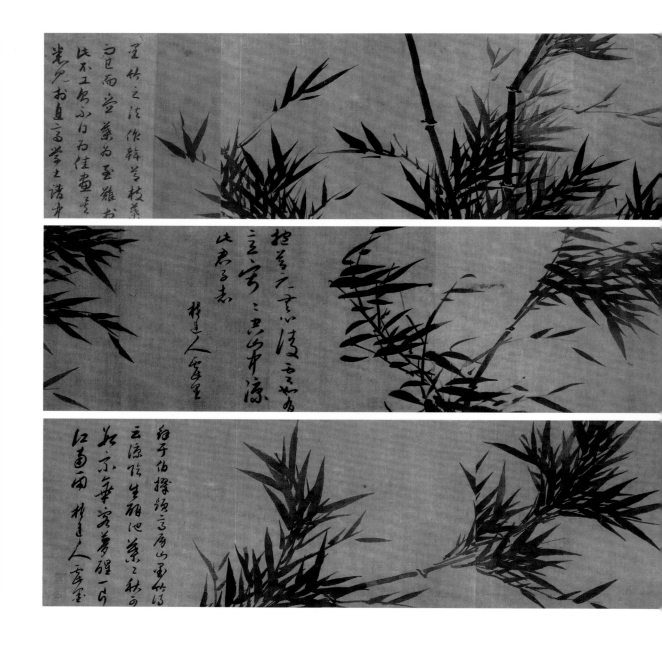

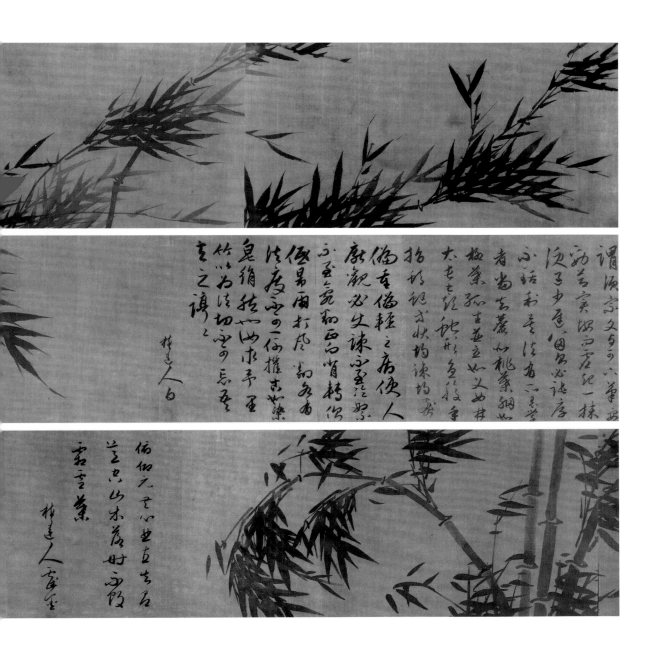

墨竹卷

【材质尺寸】本卷有六幅，均绢本。第一幅：纵 29.5 厘米，横 75 厘米。第二幅：
纵 29.5 厘米，横 123.7 厘米。第三幅：纵 29.5 厘米，横 121.8
厘米。第四幅：纵 29.5 厘米，横 121.7 厘米。第五幅：纵 29.5
厘米，横 124.4 厘米。第六幅：纵 29.5 厘米，横 71.8 厘米。

【收藏】台北"故宫博物院"。

【钤印】画家印：梅花庵、嘉兴吴镇仲圭书画记。

收传印：乾隆御览之宝、乾隆鉴赏、石渠宝笈、三希堂精鉴玺、宜
子孙、石渠定鉴、宝笈重编、重华宫鉴藏宝、嘉庆御览之
宝、宣统御览之宝。

【著录】《石渠宝笈续编》（重华宫）；《故宫书画图录》，第十七册，第
361—366 页。

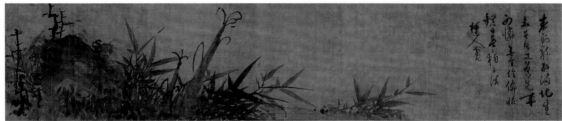

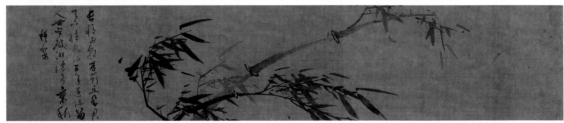

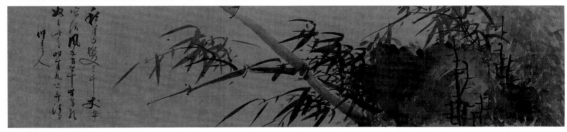

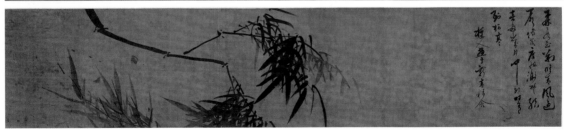

墨竹卷

【材质尺寸】绢本水墨，纵 33.5 厘米，横 487.4 厘米；
拖尾纸本，纵 33.5 厘米，横 251.8 厘米。

【收藏】台北"故宫博物院"。

【钤印】画家印：梅花庵、嘉兴吴镇仲圭书画记。

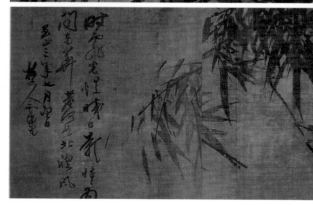

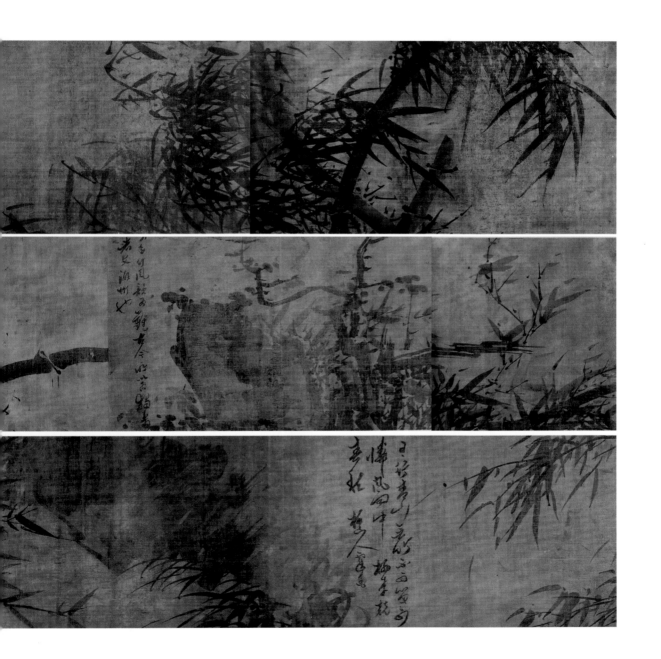

竹谱卷

【材质尺寸】绢本水墨，纵36.7厘米，横925.7厘米。

【收藏】台北"故宫博物院"。

【钤印】画家印：梅花庵、嘉兴吴镇仲圭书画记。

收传印：鉴藏宝玺三玺全、嘉庆御览之宝、

宣统御览之宝。

【著录】《石渠宝笈初编》（御书房）。

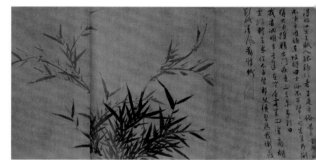

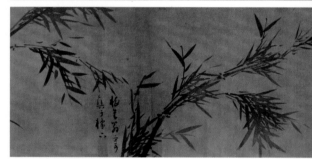

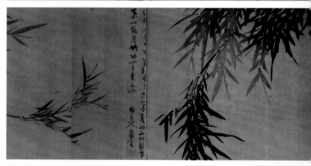

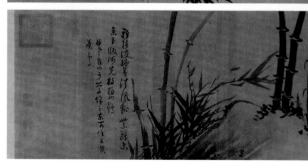

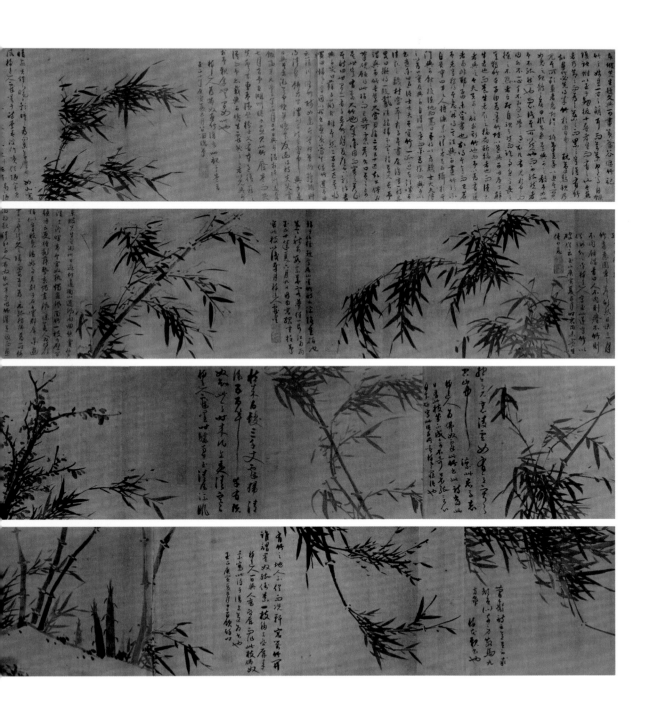

竹谱卷

【材质尺寸】绢本水墨, 纵34.4厘米, 横847.1厘米。

后隔水绢本, 纵34.4厘米, 横7.9厘米。

【收藏】台北"故宫博物院"。

【题签】元梅道人竹谱真迹神品。

【钤印】画家印: 梅华庵、嘉兴吴镇仲圭书画记。

收传印: 西雝王铎、记吴继□印木公吴明宸。

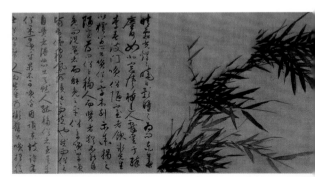

画竹卷

【材质尺寸】绢本水墨，纵34.8厘米，横208.8厘米。

【收藏】台北"故宫博物院"。

【款识】翠滴层檐四景亭，南连一带小山青。人间
信有蓬莱岛，白日清风凤展翎。梅道人。

荣瘁乾坤物有时，老夫情况淡相宜。
此君同是无心者，春去秋来总不知。至正
十九年四月上澣，友人持绢求余墨君，既
为录东坡公所作墨君堂记于前，复写风竹
于后，丑恶顿露，大可发笑也，梅道人识。

【钤印】画家印：梅华庵、嘉兴吴镇仲圭书画记。

收传印：鉴藏宝玺三玺全、乾隆御览之宝、
嘉庆御览之宝、宣统御览之宝。

【著录】《石渠宝笈初编》（养心殿）。

山水

【材质尺寸】绢本水墨，纵 48.7 厘米，横 567.7 厘米。

【收藏】台北"故宫博物院"。

【款识】山中一夜雨，滴破研池秋。至正二年八月既望戏墨也，梅道人。

【钤印】画家印：嘉兴吴镇仲圭书画记。

【著录】《石渠宝笈》三编（延春阁）。

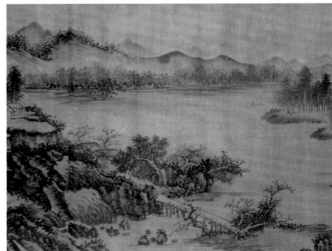

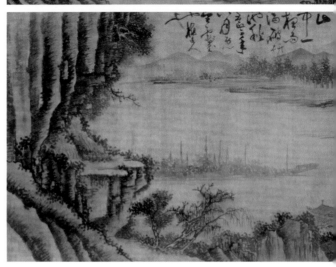

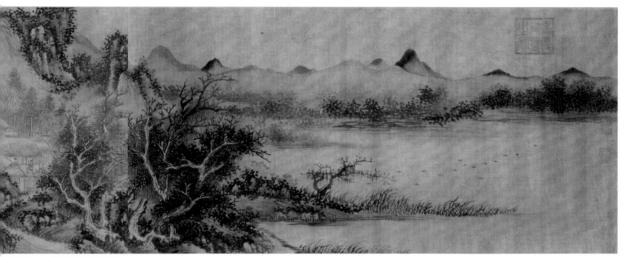

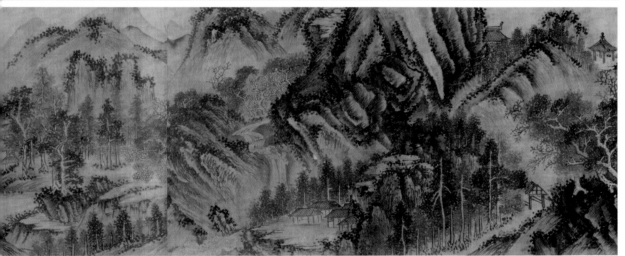

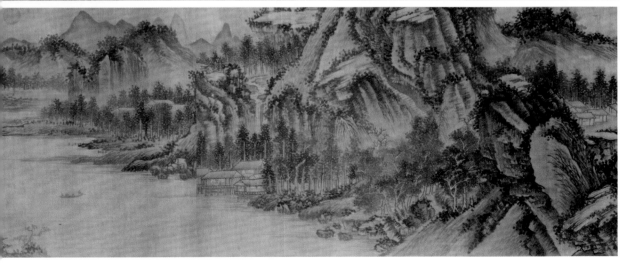

山水卷

【材质尺寸】纸本设色。纵 28 厘米，横 232.7 厘米。拖尾纵 28 厘米，横 51.8 厘米。

【收藏】台北"故宫博物院"。

【钤印】画家印：嘉兴吴镇仲圭书画记、梅花庵。

【著录】《石渠宝笈续编》（宁寿宫）。

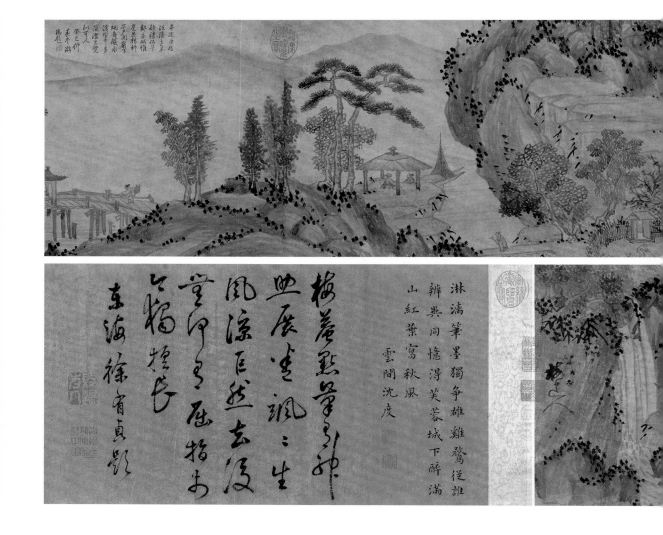

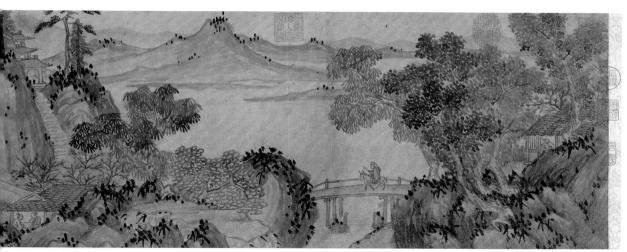

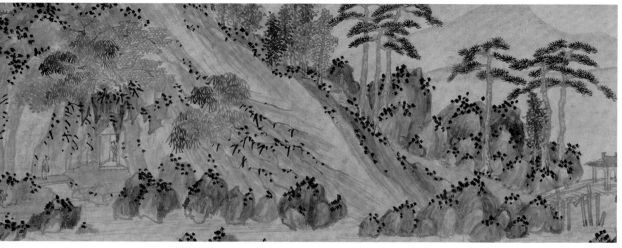

深溪客话图

【材质尺寸】绢本浅设色，纵 122.5 厘米，横 30.2 厘米。

【收藏】台北"故宫博物院"。

【款识】至正十二年（1352）五月三日，戏墨于西湖之寓馆，
梅花道人。

【钤印】画家印：梅华庵、嘉兴吴镇仲圭书画记。

收传印：乾隆御览之宝、乾隆鉴赏、嘉庆御览之宝、
嘉庆鉴赏、石渠宝笈、三希堂精鉴玺、宜
子孙、宝笈三编、宣统御览之宝。

【著录】《石渠宝笈三编》（延春阁）第四册，第 1628 页;《故
宫书画录》（卷八）第四册，第 67 页;《故宫书
画图录》第四册，第 171—172 页。

【简介】图绘山树溪桥，茅舍中二士子相对坐谈。林深树茂，
峻岭高远，林雾深杳，得江山深渺之图状。吴镇喜
作水榭之景，与他所居家乡之景相契合，也与其不
理世事，深隐画艺有关。

以介眉寿·墨梅

【材质尺寸】绢本水墨，尺寸不详。

【收藏】台北"故宫博物院"。

【钤印】画家印：梅花道人、仲圭。

秋江载酒图

【材质尺寸】纸本水墨，纵 133 厘米，横 46.5 厘米。

【收藏】私人。

【款识】至正三年八月，梅道人戏墨。

【钤印】画家印：梅花庵。

收传印：乾隆鉴赏、宝笈重编、宜子孙、
刘氏铁云、潞河张翼燕谋所藏、
潘氏珍藏、无闷道人、铁云审定
书画、定府友竹斋珍藏图书。

【拍卖】北京匡时国际拍卖有限公司，北京匡时
2016 精品拍卖会，古代书画专场，日期：
2016-04-29 09:30，流拍。

山水

【材质尺寸】纸本册页水墨，纵53厘米，
　　　　　　横33厘米。

【收藏】台北"故宫博物院"。

【款识】梅花道人戏墨。

【钤印】画家印：嘉兴吴镇仲圭书画记。

　　　　收传印：俞希鲁、项元汴诸收藏
　　　　　　　　印、清内府诸鉴藏玺。

【著录】《石渠宝笈初编》（御书房），
　　　　第845页；《故宫书画录》（卷
　　　　八），第四册，第163页；《故
　　　　宫书画图录》，第三十册，第
　　　　76—79页。

【简介】图绘江乡阔远，近处巨崖壁立，
　　　　草木华滋，渔夫棹舟。如此宁静
　　　　之景，观之使人滤去尘垢，是吴
　　　　镇笔墨已臻化境的一件佳作。

虚榭听泉

【材质尺寸】纸本水墨，纵 24.7 厘米，横 24 厘米。

【收藏】台北"故宫博物院"。

【题签】吴镇虚榭听泉。

【著录】《石渠宝笈三编》（延春阁），第六册，第 2548 页；《故宫书画录》

（卷八），第四册，第 161 页；《故宫书画图录》，第二十九册，

第 293 页。

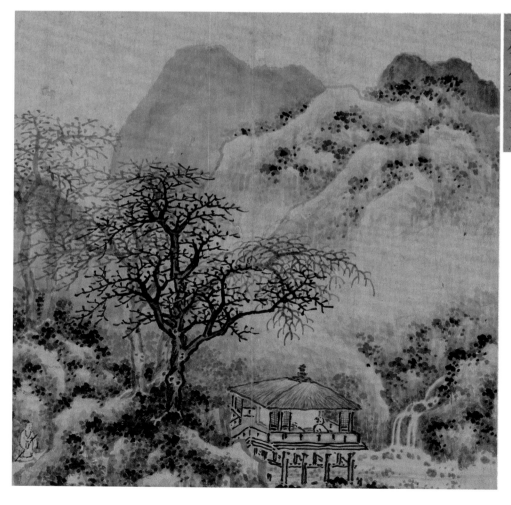

曲汋孤亭

【材质尺寸】纸本水墨，纵 27.7 厘米，横 58.6 厘米。

【收藏】台北"故宫博物院"。

【款识】至正元年（1341）春三月梅道人戏墨。

【题签】吴镇曲汋孤亭。

【钤印】画家印：梅华庵、嘉兴吴镇仲圭书画记。

　　　　收传印：嘉庆御笔、典学勤政。

【著录】《石渠宝笈三编》（绮春园喜雨山房），第八册，第 4054—4056 页；《故宫书画录》（卷八），第四册，

　　　　第 161 页；《故宫书画图录》，第二十九册，第 296—307 页。

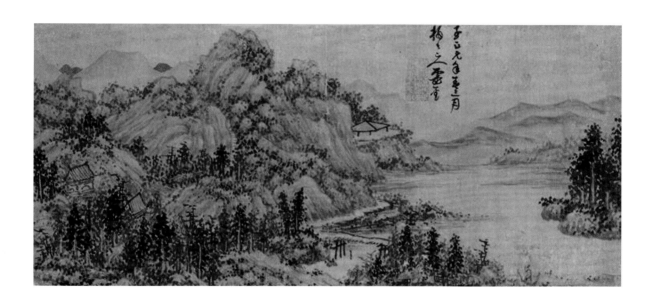

雨竹风兰

【材质尺寸】绢本水墨，纵 30.3 厘米，横 34.4 厘米。

【收藏】台北"故宫博物院"。

【款识】韵飘山翠冷，声和野泉清。仲圭。

【钤印】画家印：梅花庵。

收传印：世宝。

【著录】《石渠宝笈三编》（延春阁），第六册，第 2539—2540 页；《故
宫书画录》（卷八），第四册，第 162 页；《故宫书画图录》，第
二十九册，第 348—353 页。

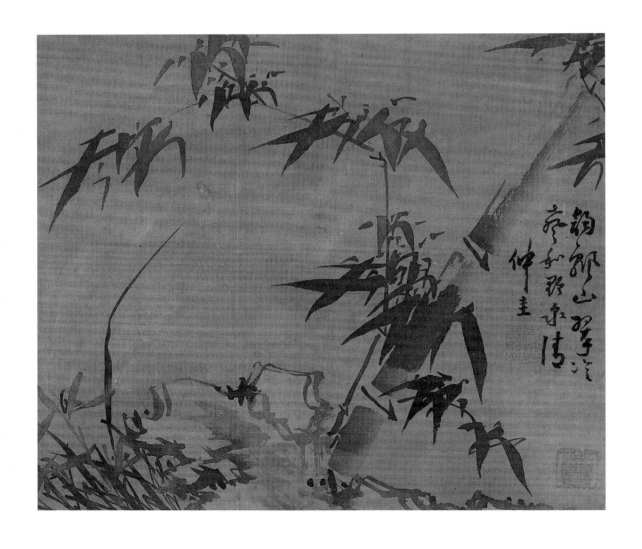

枯木竹石

【材质尺寸】纸本水墨，纵 27.5 厘米，横 25.3 厘米。

【收藏】台北"故宫博物院"。

【款识】梅道人戏墨。

【钤印】收传印：烈士暮年。

【著录】石渠宝笈初编（重华宫），下册，第 735 页；《故宫书画录》（卷六），第四册，
第 240—243 页；《故宫书画图录》，第二十八册，第 356—363 页。

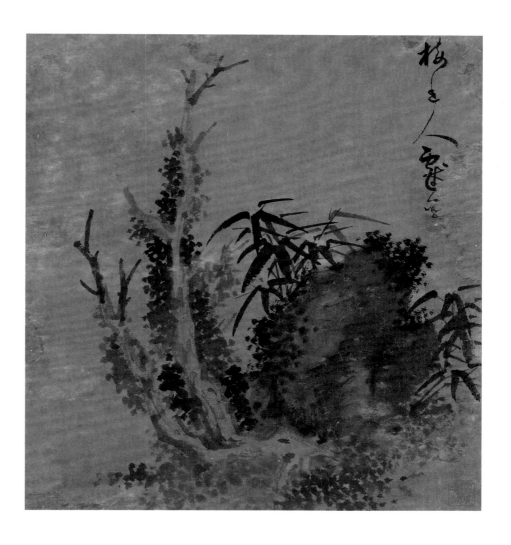

乔林萧寺

【材质尺寸】绢本水墨，纵 28.2 厘米，横 21 厘米。

【收藏】台北"故宫博物院"。

【款识】至正十二年（1352）四月梅道人画。

【题签】元吴镇乔林萧寺。

【钤印】收传印：嘉庆御笔、笔正心正、嘉庆鉴赏、三希堂精鉴玺、宜子孙

【著录】《石渠宝笈三编》（延春阁），第五册，第 2517 页；《故宫书画图录》
　　　　（卷八），第四册，页 160；《故宫书画图录》，第二十八册，第
　　　　284—289 页。

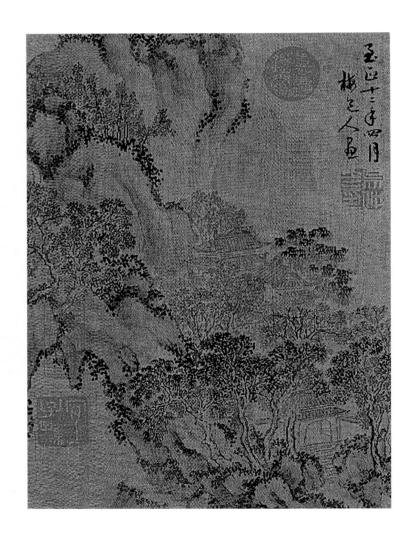

烟汀雨渡

【材质尺寸】绢本水墨，纵 29.1 厘米，横 22.9 厘米。

【收藏】台北"故宫博物院"。

【题签】吴镇烟汀雨渡。

【钤印】画家印：梅花道人。

收传印：至味寓澹泊、烟云舒卷。

【著录】《故宫书画录》（卷六），第四册，第 217 页；《石渠宝笈三编》（圆
明园清晖阁），第八册，第 3650 页；《故宫书画图录》，第二十九册，
第 266—275 页。

丛薄幽居

【材质尺寸】绢本水墨，纵 71.5 厘米，
　　　　　　横 32 厘米。

【收藏】台北"故宫博物院"。

【款识】梅道人画。

【题签】吴镇丛薄幽居。

【钤印】画家印：嘉兴吴镇仲圭书画记
　　　　收传印：摛藻为春、妙理得俯
　　　　　　仰、八征耄念之宝、
　　　　　　太上皇帝之宝、古希
　　　　　　天子。

【著录】石渠宝笈续编（御书房），第
　　　　四册，第 2058 页；《故宫书
　　　　画录》（卷八），第四册，第
　　　　161 页；《故宫书画图录》，
　　　　第二十八册，第 322—327 页。

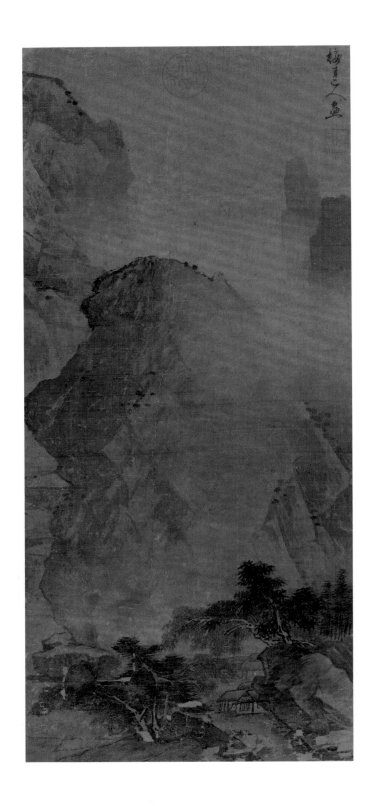

山水

【材质尺寸】纸本水墨，纵 34.8 厘米，横 28.9 厘米。

【收藏】台北"故宫博物院"。

【款识】芦荻萧萧两岸秋，山人冒雨漾扁舟。前溪烟霭看明灭，历遍山中一段幽。梅道人戏墨。

【钤印】画家印：梅花庵。

收传印：机趣静赏、嘉庆御览之宝、宣统御览之宝。

【著录】石渠宝笈初编（重华宫），上册，第 727 页；故宫书画录（卷六），第四册，第 250 页；故宫书画图录，第二十九册，第 314—319 页。

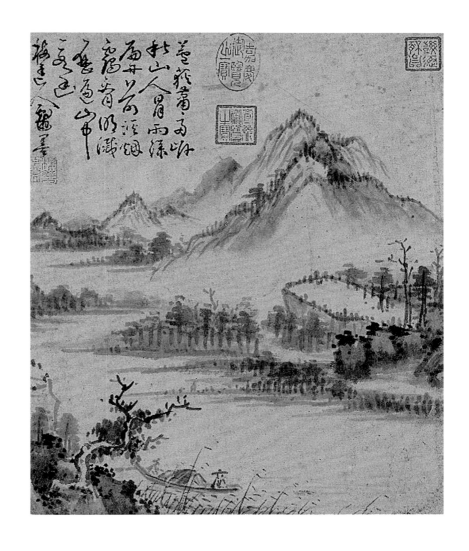

竹泉小艇

【材质尺寸】纸本册页水墨，纵 33.4 厘米，横 42.8 厘米。

【收藏】台北"故宫博物院"。

【款识】涓涓多近水，拂拂最宜山，吁嗟此君子，何地不容闲。梅花道人戏墨也。

【钤印】梅花庵、嘉兴吴镇仲圭书画记。

【著录】《石渠宝笈三编》（绮春园喜雨山房），第八册，第 4054—4056 页；

《故宫书画录》（卷八），第四册，第 161 页；《故宫书画图录》

第二十九册，第 304 页。

【简介】图绘一坡翠竹掩映下，高士于溪边小艇上闲眺，全幅构图奇，笔墨简。

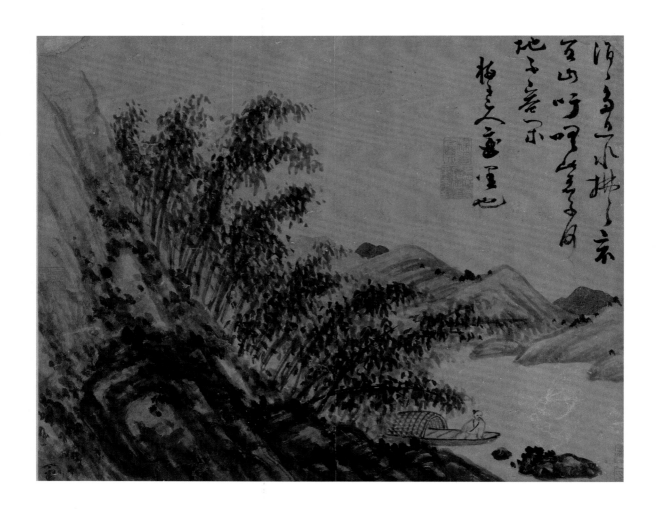

墨竹图

【材质尺寸】纸本水墨，纵37厘米，横54厘米。

【收藏】私人。

【款识】至正三年九月望，同程无我过周南翁悠然阁。时秋光爽洁，不觉流连数夕，为写二十册，以纪一时之兴。不满具眼者一笑也。梅道人戏墨。

【题签】梅花道人墨竹神品，长尾甲签。

【钤印】画家印：嘉兴吴镇仲圭书画记、梅花庵主。

收传印：甲印、雨山、长尾甲印、石隐审定、怡亲王宝、县清泉馆李氏所藏、孙木淮印。

【拍卖】北京保利国际拍卖有限公司，2021年12月17日北京保利十二周年秋季拍卖会，成交价115万元。

山居图

【材质尺寸】纸本水墨，纵 123 厘米，横 34 厘米。

【收藏】私人。

【款识】至元二年孟春二月，梅道人戏墨。

【题签】元吴仲圭山居图真迹，天真堂。梅花庵主真迹，天全主人鉴定。

【钤印】画家印：仲圭。

收传印：枚孙祁焦藻印、陶斋私印、王拯定甫之印、茂陵秋雨词人、
清净、午风堂书画印、苏氏伯安珍藏、定父珍玩、邹氏世
玩、正气斋鉴赏印、清净瑜鉴馆。

【著录】《荣宝斋·第九回清赏雅集》，第 165 页。

【拍卖】北京海士德国际拍卖有限公司，2011 年春季艺术品拍卖会，成交价
224 万元。

元吳仲圭山居圖真跡　天真堂

梅華庵主真蹟　天全主人鑒定

元世祖順帝俱以至元紀年仲圭生於世祖至元七年庚辰至順帝至元二年丙子作此畫時年五十有七矣系縣斥記

都咸梅我盦所畫山水近十品皆不能出此畫之右向神品也惟藏臣師長類筆絕相類知其有自未實端方記

竹石图

【材质尺寸】绢本水墨，纵 185 厘米，横 100 厘米。

【收藏】张大千旧藏。

【款识】不是梗楠作栋梁，幽闲合在白云乡。平生
无意夸虚术，却被风吹韵出墙。

【钤印】画家印：梅花庵。

　　　　收传印：项氏子京珍藏、怡亲王宝、天
籁阁。

【拍卖】北京保利国际拍卖有限公司，2007 年秋季
拍卖会，成交价 537.6 万元。

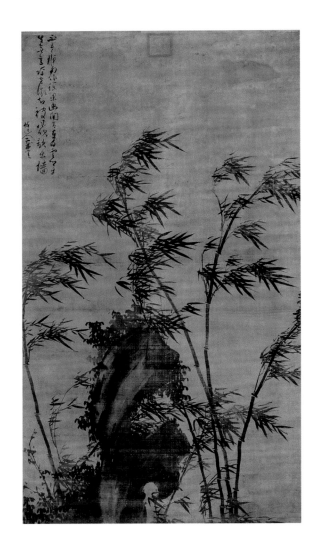

风竹图

【材质尺寸】绢本水墨，尺寸不详。

【收藏】私人。

【款识】有风时淅沥，无雨亦若凉。梅道人戏墨。

【钤印】作者印：嘉兴吴镇仲圭。

收传印：古滇萧寿民藏、滇东萧寿民珍藏

书画、萧寿民鉴赏榴花馆秘藏。

【著录】《中国古画集》第 127 图；《花鸟画全集》，

第 255 页；《中国美术史》，第 107 页。

【拍卖】西泠印社 2011 年春季拍卖会，中国书画

古代作品专场，成交价 747.5 万元。

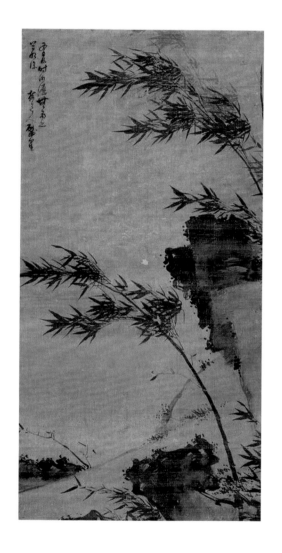

后赤壁赋图

【材质尺寸】绢本浅设色，纵 109.1 厘米，横 60.3 厘米。

【收藏】台北"故宫博物院"。

【款识】无款。

【钤印】无印。

【著录】《石渠宝笈续编》（养心殿），第二册，第 1002；《故宫书画录》（卷八），第四册，第 67 页；《故宫书画图录》第四册，第 177—178 页。

【简介】此画描写文学作品《后赤壁赋》中的一段，宋代文学家苏东坡与客人泛舟于赤壁之下，孤鹤横江，鸣掠而过。画崖石用大笔斧劈皴，画人物笔意苍劲老辣，皆有追法宋马远之意。画上无名款，旧题签上标为元代吴镇的作品，但是画风却与明代中期浙派丁玉川的《山水图》（日本私人收藏）相近，可能出自丁的手笔。

携琴访友图

【材质尺寸】不详。

【收藏】北京故宫博物院。

【款识】至正十年庚寅岁秋日，梅道人镇戏作。

【简介】画上落款为梅道人镇，画法却完全没有吴镇的风
格气息，疑是伪作。

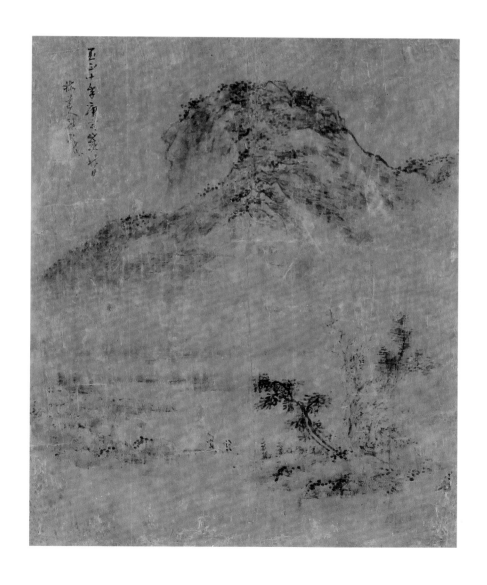

四友图

【材质尺寸】不详。

【收藏】私人。

【款识】至正十年庚寅岁夏五月，梅道人戏笔。

【钤印】画家印：吴兴、吴仲珪书画印。

　　　　收传印：汪季青珍藏书画印。

【拍卖】上海崇源艺术品拍卖有限公司，2008 年秋季大型艺术品拍卖会，成
　　　　交价 324.8 万元。

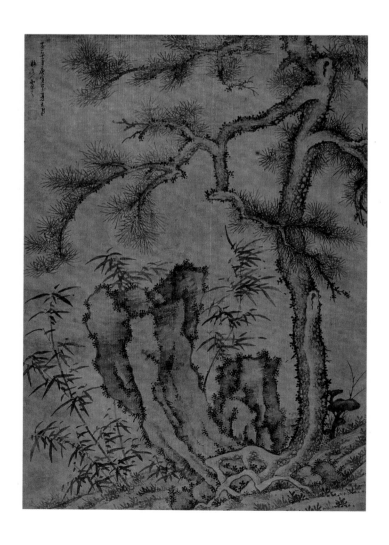

竹石图

【材质尺寸】绢本设色。纵 37.5 厘米，横 94.5 厘米。

【收藏】台北"故宫博物院"。

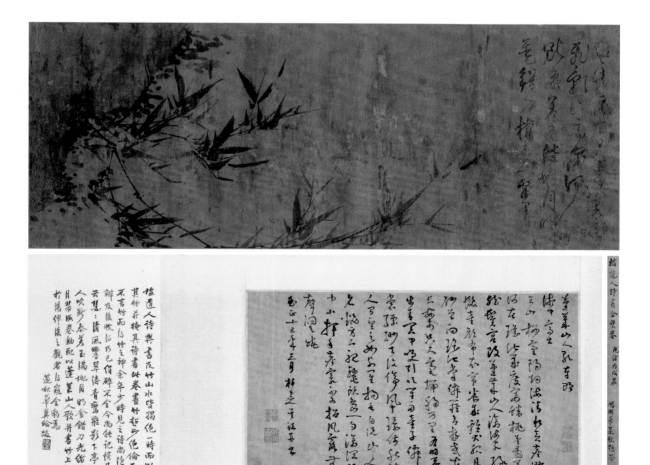

溪亭咨旧图

【材质尺寸】纸本水墨，尺寸不详。

【收藏】台北"故宫博物院"

【款识】树密多因雨，山空半是云。虚亭临绝巘，
烟水共氤氲。梅道人作。

【题签】元吴仲圭溪亭咨旧图真迹。戊寅（1938）
冬日，泉唐胡氏重装于沪。（胡佐卿）

题裱边：古人有言："用笔勿为笔所用，
使墨勿为墨所使，斯得画家三昧。"今观
梅花庵主此帧，虽取法巨然，而劲气峥嵘，
更若过之，诚不为笔墨所拘者矣。质之牧
仲先生以为然否。墨井道人历。（吴历）

【钤印】画家印：梅花庵。

收传印：吴历私印、墨井道人、东海徐元
玉父（徐有贞）、商丘宋荦审定
真迹（宋荦）、樨臣鉴赏、丁丑
兵焚后得、子湘珍赏。

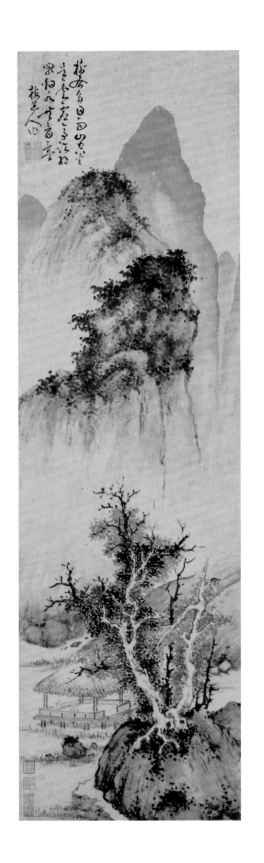

溪山书屋

【材质尺寸】纸本水墨，尺寸不详。

【收藏】台北"故宫博物院"。

【款识】碧筱体奇节，微雨湿华树。十年青山
游，得此幽贞趣。至正四年冬十一月
八日，梅花道人戏墨。

【题签】元吴仲圭溪山书屋图真迹，无上神品，
容膝斋珍藏。

【钤印】画家印：嘉兴吴镇仲圭书画记、梅花庵。
收传印：许氏收藏、墨林项氏藏画之
印、赵□之印、陈氏子有。

【著录】《自立艺苑》第 304 期；《自立晚报》，
第 8 页。

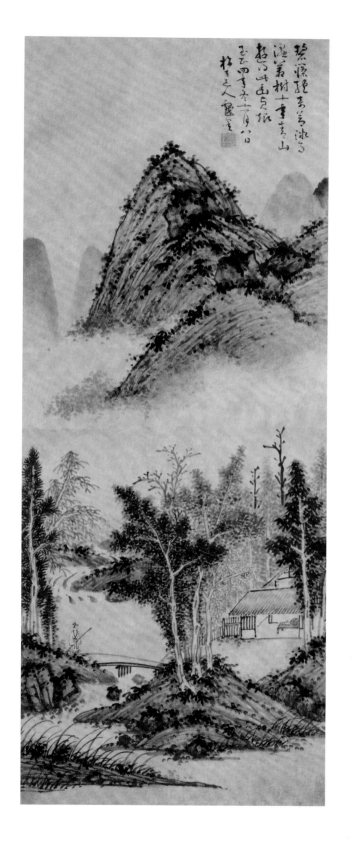

观潮图

【材质尺寸】绢本水墨，尺寸不详。

【收藏】台北"故宫博物院"。

【款识】移得山川胜，坐来烟雾空。窗中列远岫，
堂上见青枫。岩树参差绿，林花掩冉红。
鸟飞天路迥，人去野桥通。村晚留迟日，
楼高纳快风。微茫看不足，潇洒兴难穷。
中丞徐公好余拙笔，于其入都掌宪作此
为贺。梅道人。

【题签】元梅华道人观潮图。宣统丁巳（1917）
三月，雪堂罗振玉署题。

【钤印】画家印：梅花庵主。
收传印：罗振玉印、罗叔言、剑华阁、
陈献山、□□收藏书画、半印
漫漶不辨。

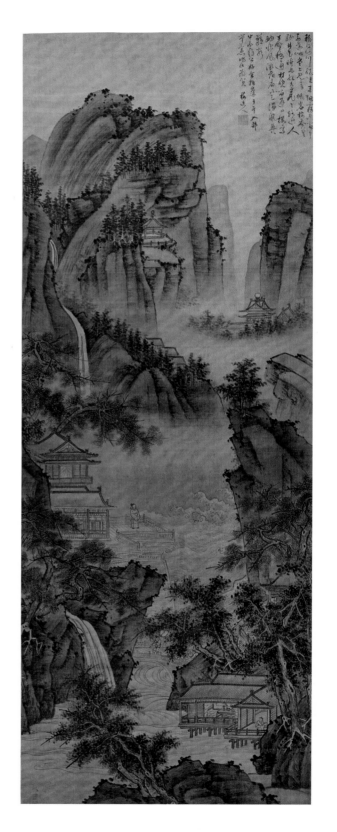

渔父图

【材质尺寸】纸本水墨,纵159.5厘米,
　　　　　　横71.5厘米。

【收藏】台北"故宫博物院"。

【款识】至元三年二月,梅花道人戏
　　　　作渔父图。

【钤印】画家印:梅花庵、嘉兴吴镇
　　　　仲圭书画记。

　　　　收传印:昧居士、张□印信。

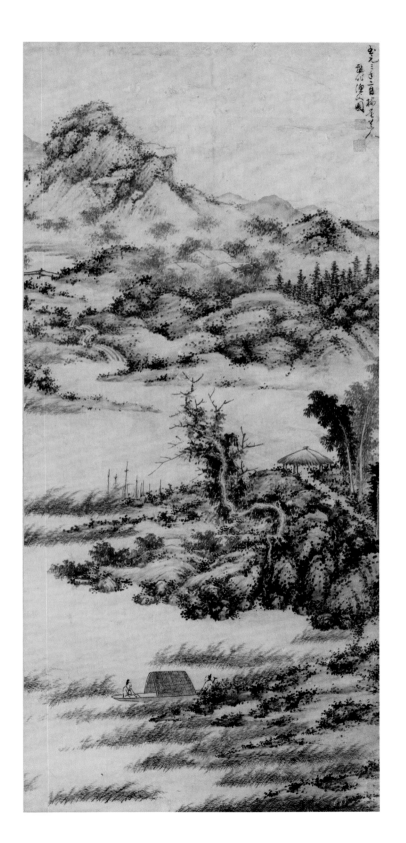

枯木竹石图

【材质尺寸】纸本水墨，纵 122 厘米，横 45 厘米。

【收藏】私人。

【款识】修篁含细香，微雨湿荒树。十年山中游，
得此幽贞趣。梅道人戏墨。

【钤印】画家印：仲圭。

收传印：马翔麟印、宜子孙。

【拍卖】2019 年 1 月 3 日，中鸿信国际拍卖有限
公司，"饕餮——中国古代重要书画专
场"，成交价 609.5 万元。

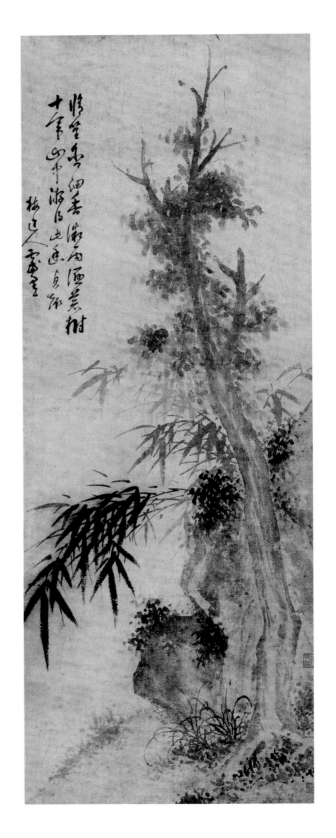

秋江独钓

【材质尺寸】水墨纸本，尺寸不详。

【收藏】曾被美国史蒂芬·琼肯三世（1978
年逝）收藏，现藏台北"故宫博
物院"。

【跋识】目断烟波青有无，霜凋枫叶锦模糊。
千尺浪，四腮鲈，诗筒相对酒胡芦。
至元二年秋八月，梅道人戏作并题。

【钤印】画家印：梅花庵、嘉兴吴镇仲圭书
画记。

收传印：陆氏叔平（陆治）、包山子、
王氏子新（王逢元）、秋
帆（毕沅）、虚轩过目（俞
廉三）、虚轩审定真迹、
番禺罗四峰审定、姜氏如
农、白华读过。

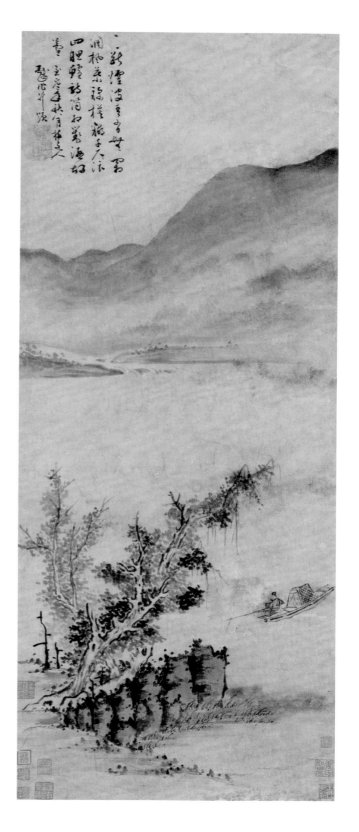

渔隐图

【材质尺寸】纸本水墨，纵 90 厘米，横 34 厘米。

【收藏】私人。

【跋识】至正五年谷雨日，梅道人戏墨。

【钤印】画家印：嘉兴吴镇仲圭书画记、梅花庵。

收传印：古滇萧寿民藏、昭通萧氏榴华馆藏印、巴陵方氏碧琳琅馆
珍藏书画印、柳桥鉴赏、方功惠审定、滇东萧寿民珍藏书画、
萧氏珍藏。

【著录】《中国古画集》；《心远》增刊。

【拍卖】上海嘉泰拍卖有限公司，2013 年秋季艺术品拍卖会，中国古代书画，
成交价 437 万元。

【简介】此画吴镇作于至正（1345）五年谷雨日，时年六十六岁。近景三五
株苍松翠柏，或直立挺拔、俯势向上；或倚斜偃蹇、欲倒还立；或
枝条倒挂、曲折盘桓，这种在近景处绘几株大树打破山石、云雾、
茅屋、芦草等的宁静平和，是吴镇山水画的独特风格，诸多作品中
均有该作类似的布局。中远景云吞雾绕，峰峦起伏跌宕，山顶矶头
层次分明。吴镇喜用湿墨，整体画面给人以"水墨淋漓幛犹湿"的
感觉，墨气润泽灵动，格调简率遒劲，营造了一种凄清、静穆之境。

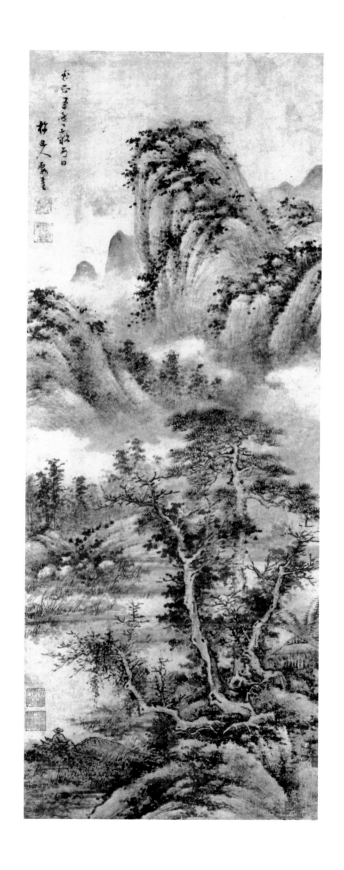

墨竹图

【材质尺寸】绢本水墨，纵 28.2 厘米，横 107 厘米。

【收藏】不详。

【款识】烛画风雨竹一枝于壁，闲题诗云：更将掀舞势，秉烛画风筱。美人为破颜，恰似腰肢袅。后好事者刻于石，今置郡庠余游雪上摩挲久之归，而每笔为之不能彷佛万一，时梅雨初歇，清和可人。佛奴出此册索作墨竹谱，遂因而画此枝以识岁月也。至正十年夏五月一日，梅道人年已七十一矣，试貂鼠毫笔潘冲旧墨呗诵论语登。董宣之烈，严颜之节。砍头不屈，强项风雪。梅花道人戏作雪竹之法。

【题签】梅道人墨竹真迹，己巳（1929）孟夏吴兴王震重题。（王震）

元梅道人墨竹卷，王一亭题。（王震）

【钤印】画家印：梅花庵（二钤）、嘉兴吴镇仲圭书画记（二钤）。

收传印：海云楼、王震长寿、一亭日利。

梅道人墨竹

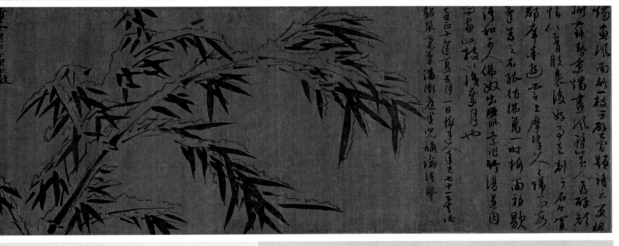

陶九成竹居诗画卷

【材质尺寸】纸本水墨，竹居：纵24.6厘米，横67.2厘米；墨竹：纵25.5厘米，
横68.5厘米；跋尾：纵23.6厘米，横44.7厘米。

【收藏】台北"故宫博物院"。

【跋识】天台陶九成来游醉李。一日会余精严僧舍。因出竹居诗轴相示。索
写墨竹一枝以娱。遂书松雪诗云。我亦有亭深竹里。也宜归去听秋
声。至正九年（1349）冬十一月望日。时李景先同发一笑。梅花道
人戏墨也。

野竹绝可爱。枝叶扶疏有真态。生平素守远荆榛。走壁悬崖穿石罅。

虚心抱节山之阿。清风白雨聊婆沙。渭川淇澳风烟多。梅花道人戏墨。

为九成作野竹居。至正己丑（1349）冬十一月望。梅花道人再书也。

【钤印】画家印：梅花庵、嘉兴吴镇仲圭书画记。

【著录】《艺苑遗珍》第二册；《石渠宝笈三编》（延春阁），第六册，
第 2709—2712 页；《罗家伦夫人张维桢女史捐赠书画目录》，第
54—63 页、第 156—159 页。

风竹图

【材质尺寸】碑刻，纵 168 厘米，
横 88 厘米。

【收藏】浙江嘉兴南湖烟雨楼宝
梅亭。

【跋识】山窗思寂寥，铜博香委
曲。客中乞丹书，写作
秋之绿。梅道人墨戏。

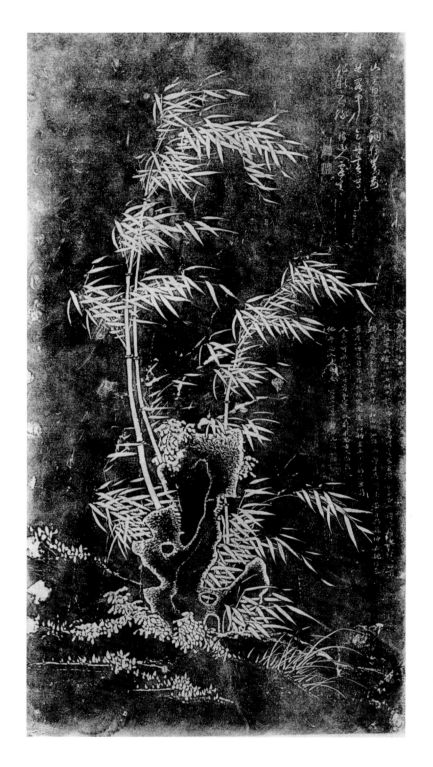

苍虬图

【材质尺寸】不详。

【收藏】日本。

【跋识】乱石堆头松子树，伏令千岁与之俱。
苍髯绿发谁相似，天目山前第四株。
梅道人戏墨。

【钤印】画家印：梅花庵、嘉兴吴镇仲圭书画记。

【简介】裱边有樊增祥、郑孝胥题跋。黄涌泉
说此画：图中两棵苍松，上不见顶，
下不露根，左边和下端的树干松针缜
密闭塞，画面布局不完整。就画而论，
接近清初"金陵八家"之一吴宏的艺
术风格。画本幅右上角题诗一首，落
款"梅花道人戏墨"，貌似吴镇书法。
此图当是牟利者裁割清初画家大幅绘
画，后添伪款冒充吴镇作品。

墨竹图

【材质尺寸】不详。

【收藏】日本。

【款识】至正三年冬十月二日，梅道人戏墨。

【简介】此图曾见日本影印，黄涌泉认为：
竹叶叠床架屋，漫无法度，竹竿软
弱无力。款题"至正三年冬十月二
日梅道人戏墨"草书一行，水平之低，
不堪入目。元四家中，吴镇的墨竹
成就独步艺林。他善于融书法入画，
信手写来，清森萧瑟，洒落多姿，
当时已名闻乡里，与盛子昭山水、
岳彦高草书、章文茂笔被称誉为"武
塘四绝"，这幅《墨竹图》是吴镇
伪品中的劣品。

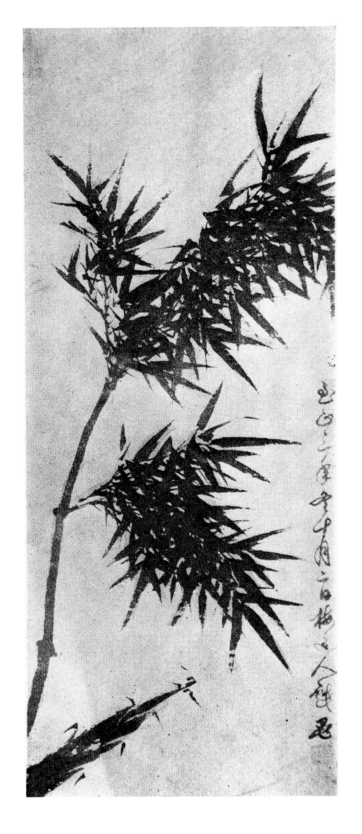

山水

【材质尺寸】不详。

【收藏】不详。

【款识】万树春深垂碧幔，双溪
雨歇泻飞流。杖藜来往
无拘束，为约山人汗漫
游。梅道人戏墨。

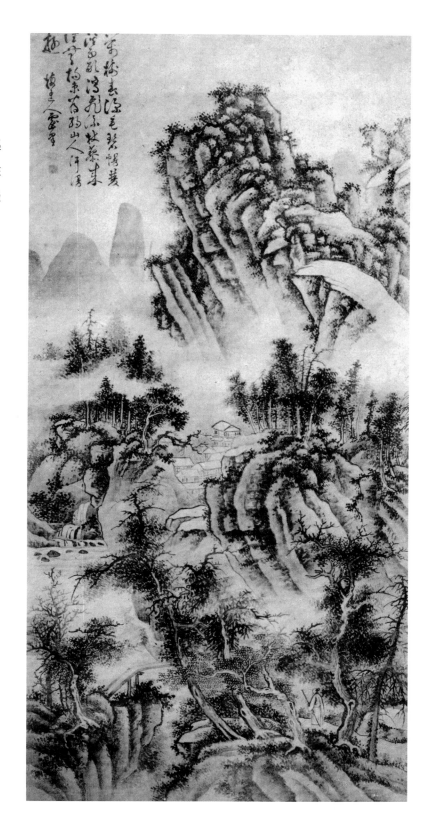

附　　录

题跋汇编

双桧平远图

（此跋录自台北"故宫博物院"藏《双桧平远图》）

【吴镇题跋】

泰定五年春二月清明节为雷所尊师作，吴镇。

郭忠恕仙峰春色图

（此跋录自明张泰阶《宝绘录》）

【吴镇题跋】

层轩缭绕绿云堆，坐把空青落凤台。一石负鳌三岛去，九峰骑鹤众仙来。越南翡翠无时见，洞口蔷薇几度开。春去春来花木好，溪头时听棹歌回。

恕先此图，绝去尘土气息，人传其尸解仙去，信有之乎。天历新元七月十二日，梅道人吴镇题于橡室。（《梅道人遗墨》章铨按：文宗天历元年，即泰定帝致和元年，是时，仲圭正四十九岁。）

曲松图

（此跋录自美国大都会艺术博物馆藏《曲松图》）

【吴镇题跋】

元统三年冬十一月因游云洞，见老松屈曲，遂写图此，以纪吾所见也。梅花道人戏墨。

【按】云洞：今江西省上饶市。

源头活水图

（此跋录自清吴其贞《书画记》）

【吴镇题跋】

问渠那得清如许，为有源头活水来。元统三年冬十月为德翁作，梅花道人。

【外录】

《书画记》云："德翁"二字是挖镶上者。此图下段水口原纸，后人复接上纸有二三寸，亦补其画，使水口高之。此画蛇添足作用也。

秋枫渔父图

（此跋录自北京故宫博物院藏《秋枫渔父图》）

【吴镇题跋】

目断烟波青有无，霜凋枫叶锦模糊。千尺浪，四腮鲈，诗简相对酒葫芦。至元二年秋八月，梅花道人戏作渔父四幅并题。

【他人题跋】

诗堂：淡秀古雅，鲜有其俪。吴镇笔不一，层嵋复嶂之外，复有此闲远者，更以润滋胜二弟。仲利善为护持此图，固不易也。丙戌（1646）正月廿七日，王铎题。（王铎）

中山图

（此跋录自北京故宫博物院藏《中山图》）

【吴镇题跋】

至元二年春二月，奉为可久戏作中山图。梅花道人书。

【他人题跋】

1. 爱新觉罗·弘历

与可竹掩画，仲圭画掩竹。倩谁下转语，竹画岂二物。醉墨写中山，淋漓逼眉目。庋藏戒中涓，恒恐自沾溽。御题

2. 刘统勋

落墨如雨云，使笔似风竹。峥泓复萧瑟，疑非腕底物。把卷重压手，对景光生目。宸藻烂星芒，赏兹清不溽。臣刘统勋恭和。

【外录】

《紫桃轩杂缀》载：尝见梅花道人为葛可久作《中山图》，四面皆高岭，而中以淡墨晕一峰尖，

反低于四山。观者咸不解其妙。余曰：孙兴公天台赋云：倒影重渊，匿峰千岭，此非所谓匿峰者耶？

山居图

（此跋录自私人藏《山居图》）

【吴镇题跋】

至元二年孟春月，梅道人戏墨。

【他人题跋】

1. 焦藻

元世祖顺帝俱以至元纪年，仲圭生于世祖至元十七年庚辰，至顺帝至元二年丙子作此画，时年五十有七矣，焦藻观并记。

2. 端方

鄙藏梅花庵所画山水近十品，皆不能出此画之右，洵神品也，惟藏巨师长卷笔笔绝相类，知有自来矣。端方记。

3. 王拯

东家车马何喧阗，丹青走乞铁限穿。笔端造化不矜惜，豪门贵戚输金钱。西家门巷迹寂然，案无珍食床无檀。老妻稚子相愁煎，人来一笔不轻与。十日五日榻壁眠。古来抱道多如此，闭户忍饥良友以，几人刮目破尘埃。真赏虽为俗夫喜，君不见鼠足昏昏尘网间。真精拂拭惊愚顽，高岩巨壁神巉岏，其下绝壑蛟蛇蟠，一峰萧瑟云林寒，不有鉴拔归天全。予昭饱死空悬头，我为此语心骨酸，千秋万岁纵空言。当时抗脏梅花叟，能将笼纱雪壁看。梅道人此帧得之厂肆审非耳目近玩，长歌志喜从为斋中宝藏，时在咸丰庚申龙壁山人书并识。

【题签】

1. 元吴仲圭山居图真迹。天真堂。

2. 梅花庵主真迹。天全主人鉴定。

秋江归钓图

（此跋录自陈半丁旧藏《秋江归钓图》）

【吴镇题跋】

至元三年三月八日，作于蘧庐之雨窗。梅花道人戏墨。

【题签】

元吴仲圭秋江归钓。半丁老人题。

汗漫游图卷

（此跋录自台北"故宫博物院"藏《汗漫游图卷》）

【吴镇题跋】

至元四年夏五月六日，梅道人为子洲戏墨。

【他人题跋】

1. 韩逢禧

引首隶书，"汗漫游"三字。

2. 柯九思

翠壁流泉下急湍，溪亭草阁镜中悬。枫林如锦凭栏外，一如晴峰锁淡烟。丹丘柯九思题。

3. 钱良右

避俗耽幽僻，逃名学古狂。江松无六月，草阁有余凉。策杖诗将就，看山意自长。何须寻绝岛，此地即仙乡。会稽钱良右题。

4. 沈周

梅花庵主是吾师，水墨微茫一一奇。此纸拾他余馥在，淡烟疏树晚离离。

5. 文彭

道人家住梅花村，窗下松醪满石尊。醉后挥豪写山色，岚霏云气淡无痕。三桥文彭。

6. 文嘉

青藜拄杖寻诗处，多在平桥绿树中。红叶没鞋人不到，野棠花落一溪风。茆苑文嘉。

7. 陈继儒

吴仲圭学巨然，自称梅花和尚，为得其衣钵如曹溪一派，自许不小。观此图，非妄也。

松泉图

（此跋录自南京博物院藏《松泉图》）

【吴镇题跋】

长松兮亭亭，流泉兮泠泠。漱白石兮散晴雪，舞天风兮吟秋声。景幽佳兮足静赏，中有人兮眉常青。松兮泉何所拟，研池阴阴兮清澈底。挂高堂兮素壁间，夜半风云兮忽飞起。至元四年夏至日，奉为子渊戏作松泉，梅花道人书。

【他人题跋】

1. 孙承泽

吴仲圭一代高士，绕屋植梅，隐居读《易》，知元之将乱也，自称梅花和尚，善画竹，而松尤妙。传兄孤高特立之。致《松泉图》向见沈石田临本，今见庐山真面目矣。退谷八十一老人记。

家有小室，入冬则居之，其中致杨补之所画《竹枝》、赵子固《水仙》、王元章《梅花》三卷，继得吴仲圭《古松泉石》，小幅长条，仿宣和装法改而为卷。余以八十之老，婆娑其间，名曰"岁寒五

友"。四贤皆奇特之士，余不得见其人，数百年后抚其遗墨以为友，呜呼！岁寒之友，岂易得哉？退道人再记。

2. 高士奇

吴仲圭得巨然画，天然真奇秀，生平深自靳惜，故传世绝少。俨斋少司农所藏此小幅，苍润郁勃，妙夺造化。展对之顷，如坐我于松涛涧。响间东坡所谓笔墨未到，气已吞者，斯其迎之。乙丑夏，五同励近公编修观于直庐并题。钱塘高士奇。

乙丑五月，于大内南书房题此，己巳十月归田拓上，壬申五月，有糟糠之痛，俨斋总宪时亦林居，知余独旦无聊，每以所藏名迹见，寄以相慰藉。甲戌九月，携之入都，王事驱驰三年，未一展阅，顷请养南归，舟中检视数，以及今日，既题扬补之《雪梅》，又观吴仲圭《松泉》二物，皆清高逸品，世不易得。总宪皆于壬申年见赠，可谓故人情重矣。今余归，而总宪尚留阙下，对此不觉有离别之慨云。康熙丁丑九月十六日，舟发德州午后记。

孙北海少宰，博物大雅请告，后构亭竹西山隆教寺。侧远俯秋林，周回，泉水名曰：退翁亭。著书其中，此来又得其所藏，王元章《墨梅卷》与向藏郑所南《竹枝》、杨补之《雪梅》、赵子固《水仙》并此《松泉图》，洁一小室，明窗净几，入冬则拥炉相对，名曰：岁寒斋。终此独旦之年，他日垂死。命两子仍以二卷归之。总宪亦林间佳话也。江村独旦翁高士奇并书。

3. 樊增祥

右梅沙弥所画《松泉图》。同治间王莲堂文得于京郊，因自号曰《松泉》，又以岁寒名堂摘孙，逯谷跋中《岁寒五友》语也。庚寅冬居京师，王文

敏公出示此卷，相与观赏不置。庚子之变，公家书画大半散佚，翰甫弟入都，得此卷于泥土中，膘锦制落，而图与跋并无恙，若有神物呵护者。则丈及文敏在天之灵欲以后涸之节俾，世世子孙永远绳继也。翰甫重付衰池属题其后。光绪癸卯重阳前，一夕樊山樊增祥拜观，谨跋。

4. 泽洲陈延敬同观。

5. 静海励杜讷同观。

高节凌云图

（此跋录自美国大都会艺术博物馆藏《高节凌云图》）

【吴镇题跋】

高节凌云空自奇，谁人识是鸾皇枝。至喜已入无声谱，莫把中郎旧笛吹。至元四年夏五月梅花道人戏墨。

山窗听雨图

（此跋录自私人藏《山窗听雨图》）

【吴镇题跋】

一林修竹护幽居，中有高人独晏如。坐爱小窗风日美，悠然不必问樵渔。至元四年夏五十日，梅道人。

【他人题跋】

1. 顾安

树色苍苍锁暮烟，水声汩汩流寒泉。幽人惯听闲来往，谓道山居日似年。迂讷道人顾安。

2. 唐元

云气早知雨，黳淡研苔滋。素飚惊闲幔，朱实

委清池。将整还山旆，复乱故园思。挐舟傂来远，弥棹一来兹。西郊唐元题。

3. 王穉登

右梅花道人《山窗听雨图》，笔力苍劲，全效董、巨二家法，妙入三昧。旧藏阳山顾大有先生家，先生化后，遂流传人间。新夏初霁，晴窗展阅，宛若南山飞翠沾人衣袂也。太原王穉登。

草书心经

（此跋录自故宫博物院藏《草书心经》）

【吴镇题跋】

般若波罗蜜多心经。梅花道人奉书。至元六年夏四月初吉。

【他人题跋】

1. 刘墉

鼎帖刻张旭书《心经》一卷，用笔简远，与《步虚词》不类，是唐人草书之佳者，又有一卷俗刻，目为右军书，乃驸马都尉某为其姊荐福者，旧跋谓其不能与怀素作奴，何言右军，未免诋諆太过，要是宋以后，人难到此。梅花道人书颇有萧淡之致，追步唐贤，采其遗韵，当与白阳山人《圣主得贤臣颂》颉颃伯仲。草体之难久矣，如此书已不易得，然仲圭不以书名，观者勿以名求则得矣。刘墉谨题。

2. 爱新觉罗·永瑆

仲圭人品甚高，与盛子昭同乡，时皆贵盛画而轻仲圭之，曰：后世当有知余者，自制生圹而题之，盖于死生之途有达观矣，此卷与世所传《竹谱》中草法不类，饶有旭、素之致，可免松雪随俗缴绕之讥也。皇十一子题。

3. 杨守敬

此卷有石刻本，忘其为何人所镌，余见仲圭画题识，皆超妙绝伦，不第此书，抗行旭、素也到，石庵谓仲圭不以书名，盖因画掩，然《书史会要》称其草书学晋光，《六研斋笔记》亦称其作藏真笔法，古雅有余，固已经名家品题，石庵未详考也。光绪丁未三月杨守敬。

4. 钱樾

梅华道人草书《心经》一卷，旧为诸城石庵相国所藏，后归诒晋斋。樾趋直尚书房，日侍左右，得窥邸中秘笈。此卷因樾与道人同里，举以见赐，俾乃返故乡持还，并广此意摹，泐上石，置之梅花庵中，更与道人结一重翰墨缘也。里后学钱樾识。

道人少好剑术，读《易》有悟，乃一意韬晦，效君平卖卜，既而厌之。潜迹委巷，绕屋植梅，日哦其间，因号梅华道人，预治生圹曰："梅花和尚之塔"。迨后兵乱，发墓几尽，独以和尚墓获免。元之有道隐君子，而后世乃以画掩之也。樾又书。

【外录】

姚际恒《好古堂家藏书画记》云："吴仲圭草书《心经》，笔法类画竹之风枝雨夜，而其画竹亦如此。草书可谓书画通灵，千古无两。陈眉公题签并跋后。尝见近时尤悔庵跋书法华后云："古今书法，独不可施之写经，蛇斗剑舞，钗脚漏痕，不过游戏三昧。噫！使见此当为怃然矣。""

题阎立本秋岭归云图卷

（此跋录自清孔广陶《岳雪楼书画录》）

【吴镇题跋】

峰色秋逾好，云容晚更亲。瀑泉落霄汉，霜树接居邻。静处耽奇尚，消闲觅旧因。悠悠桥畔路，终自少风尘。

展观此卷，如渔父入桃源，别有一番境界。区区后学，虽欲拟其糟粕，未能也。敬识，庚辰夏梅花道人吴镇并书。

曲汋孤亭

（此跋录自台北故宫博物院藏《集古名绘册·元吴镇曲汋孤亭》）

【吴镇题跋】

至正元年春三月梅道人戏墨。

【他人题跋】

山川蕴神奇，两间聚灵秀。浑厚结苍岩，回环抱青岫。曲汋达羊肠，下有清泉漱。坡陀皆密林，凝阴失昏昼。一径入杳冥，欣得虚亭构。遥睇山外山，只有云霞透。此身在画中，拈吟幻想逗。高秋驻仙庄，真境诚天授。（爱新觉罗·颙琰）

洞庭渔隐图

（此跋录自台北"故宫博物院"藏《洞庭渔隐图》）

【吴镇题跋】

洞庭湖上晚风生，风搅湖心一叶横。兰棹稳，草花新，只钓鲈鱼不钓名。至正元年秋九月，梅花道人戏墨。

【他人题跋】

木叶微飘秋兴生，牢骚意与大江横。闲鸥最是忘机者，也识烟波钓叟名。乾隆丁卯夏五御题即用图间元韵。（爱新觉罗·弘历）

【按】《洞庭渔隐图》所题渔父词《梅道人遗墨》未收，然《渔父图长卷》维本与瓘本均有此词（维本在第一首，瓘本在第五首），唯第二句第二字此作"搅"，而两本均作"触"。"草衣新"的"衣"字，此幅书似"花"。此词原为唐人所作，载《全唐诗》，吴镇仅将第三句"兰棹快"改为"兰棹稳"而已。

右丞辋川图

（此跋录自明张泰阶《宝绘录》）

【吴镇题跋】

右丞《辋川图》有二本，此即矮本也，画格高绝，尤有生意，展观良久，为赋短句：

诗中传画意，画里见诗余。山色无还有，云光卷复舒。前溪渔父隐，旧宅梵王居。千古风流在，披图俨起余。至正辛巳冬十一月五日，梅花道人吴镇书于天宁僧舍。

平林野水图

（此跋录自清卞永誉《式古堂书画汇考》）

【吴镇题跋】

平林方漠漠，野水正汤汤。苍茫日欲落，辛苦客异乡。草店月回合，村路迁更长。渡头人散后，渔父正鸣榔。至正二年壬午（1342）春王正月，

写于玄妙观之东轩以赠元初炼师,梅道人吴镇并赋。

【他人题跋】

1. 倪瓒

鸳湖在嘉禾,湖水春浩荡。家住梅花村,梦绕白云乡。防翰自清逸,歌诗更悠长。缅怀图中人,看云杖桃榔。

元初真士尝居嘉禾紫虚观,好与吴仲圭隐君游,故得其诗画为多。今年十月,余始识元初,即出示此帧,命仆赋诗,因走笔次吴隐君诗韵题于上。隐君自号梅花道人云。至正廿一年岁在辛丑,倪瓒记。

2. 郑洪

浣花溪头车骑发,镜湖影里画图开。有客相寻草堂去,何人却棹酒船回。是处山林有真隐,如此风尘无好怀。青袍不似黄冠乐,二老风流安在哉。

【外录】

《石田集》题梅花和尚之塔云:梅花空有塔,千载莫欺人。草证昙光妙,山遗北苑神。断碑犹卧雨,古橡未回春。欲致先生奠,秋塘老白苹。

马和之卷

(此跋录自明张泰阶《宝绘录》)

【吴镇题跋】

青峰互合若为群,中有高人卧白云。飒飒松风从涧出,萧萧竹色过桥分。闲来欲觅知音伴,睡起还探颂酒人。一段清幽离尘俗,不禁长笛起前喷。

壬午立夏日,太朴先生出示和之画卷,清俊可爱,不谓南渡中有此人物,吾侪当为之北面矣。梅道人吴镇识。

赵令穰秋村平远图

(此跋录自明张泰阶《宝绘录》)

【吴镇题跋】

大年此卷,秀发绝似王摩诘,高雅又似李思训,以一图而兼此二妙,诚不易有者乎。况大年心通经史,好文博雅,至于绘事,乃其绪余而复造诣,若此益见高人通才,无往而不可也。子章兄其慎蓄之时。至正壬午秋七月朔日梅道人吴镇拜手题。

在竹图

(此跋录自清卞永誉《式古堂书画汇考》)

【吴镇题跋】

至正二年秋日,张兄来仪,访予醉李,因写《在竹图》以赠之。梅花道人。

山水

(此跋录自清张照《石渠宝笈三编》)

【吴镇题跋】

中山一夜雨,滴破研池秋。至正二年八月既望戏墨也,梅道人。

清溪垂钓图

(此跋录自清张照《石渠宝笈》)

【吴镇题跋】

至正二年夏六月,梅花道人戏墨。

【他人题跋】

1. 王士熙

兼葭渺无际，远水接平川。闲云曳归鸟，影落镜中天。若人载书画，彷佛米家船。遵彼灌木阴，对此佳山前。谁能结鸥社，忘机终淡然。至正三年秋七月题。拥翠山人王士熙。

2. 王绂

春云作阴知几日，春雨连朝疏更密。浦树含滋山气昏，杜若生香溪水溢。霏微润物听无声，霡霂如膏似有情。多处人家逾冷节，几村榆柳变清明。山塘路转林亭侧，贾舶渔艖尽停息。鹁鸠声歇鹧鸪啼，滑滑深泥行不得。东山痴客兴尤佳，冒雨从容立水涯。短屐绿溪粘碧藓，飞盖张油映绿槐。浮沤满汀波不起，唤得渡边舟欲舣。应过隔岸野人家，相约晴来看桃李。闻说高人住处清，九峰三泖在檐楹。还忆东郊劝农日，时将蓑笠饷春耕。九龙山人王绂。

3. 于思绪

江云漠漠晓寒生，出户行唫傍水行。沙鸟底缘栖不定，背人飞过柳边鸣。黄叶西风古屋秋，雪溪南去记曾游。年来为减寻诗兴，常对青山懒下楼。洪武十年秋九月钱塘于思绪。

4. 董其昌

元时梅花道人与盛子昭俱工画，望衡对宇，求子昭绘者屡相接，梅花道人之居闻如也。子弟以为言，梅花道人曰："待之二十年。"及二十年，盛氏之门亦阒如，而梅花之名始振。至今称"四大家"。此卷乃其得意时笔，苍劲有董、巨遗意。昔沈启南先生云："梅花庵里客，端的是吾师。"信然。丙寅夏五，董其昌识。

5. 爱新觉罗·弘历

一江春水如油绿，满目春山看不足。春水春山

共我三，南华二篇不须读。淳渊清泚犹堪掬，聊把丝竿寄幽独。扁舟不系任去来，谁与为群鸥鹭鸶。颇知水清本无鱼，亦令人识求缘木。

渔父图

（此跋录自台北"故宫博物院"藏《渔父图》）

【吴镇题跋】

西风萧萧下木叶，江上青山愁万叠。长年悠优乐竿线，蓑笠几番风雨歇。渔童鼓枻忘西东，放歌荡漾芦花风。玉壶声长曲未终，举头明月磨青铜。夜深船尾鱼拨刺，云散天空烟水阔。至正二年春二月为子敬戏作渔父意。梅花道人书。

李昭道画卷

（此跋录自明张泰阶《宝绘录》）

【吴镇题跋】

人爱山居好，何如此际便。家规仍小异，幽致更超然。暮霭映高树，柴扉绕细泉。新图不可再，展阅忆唐贤。

吾见李昭道画，悉多宫室富艳景象，唯此图则为山林幽逸之趣，其声价益贵重矣，披阅数过，既识而复赋以短句。至正二年嘉平月之三日，梅花道人吴镇书。

溪流归艇图

（此跋录自台北"故宫博物院"藏《名画琳琅册·元吴镇溪流归艇》）

【吴镇题跋】

至正二年八月画于梅花庵。

【他人题跋】

1. 爱新觉罗·弘历

近水茅斋倚石几，幽人蓑笠放船归。底须世上通名姓，别号天随是也非。

2. 金士松

水阁依山，生烟羃树。泛泛轻舟，迢迢春浦。不辨溪声，惟闻柔橹。延缘竟穷，略彴半俯。罢钓归来，斜风细雨。臣金士松敬题。

3. 刘统勋

暮色霭苍茫，波流澹容裔。一艇趁溪风，渺然自天际。放艇欲何归，苍山翳薿木。侧径野桥通，临溪指茅屋。臣刘统勋敬题。

4. 于敏中

昔闻魏塘间。吴盛居望衡。子昭工巧早擅誉。二十年后仲圭独得名家名。流传尺幅竞珍弄。梅花庵字题识犹分明。岩壑窈而深。溪流往复曲。扁舟不系机淡忘。春山苍苍春水绿。山之阿水之湄。草阁结构临风漪。此中清旷世罕知。自写胸臆无尘姿。青乎蓝乎一参巨然师。臣于敏中敬题。

5. 观保

碧水青菰白石桥，一溪风景入松寮。渔竿箬笠生涯足，泛泛平波橹自摇。潭影初澄水阁深，忘机相伴有沙禽。如何便动归挠兴，咫尺仙源好重寻。臣观保敬题。

6. 王杰

何处探幽客，侨庐水一湾。兴来随近远，境辟得宽闲。林密穿青霭，机忘驯白鹇。行常拏小艇，卧亦看群山。前浦涵空阔，浮云任往还。归时惟载月，底事更相关。臣王杰敬题。

7. 沈初

数椽小阁临清流。晴峦倒影浮云浮。水风飒然凉于秋。叩舷何人汗漫游。沿洄来去随轻鸥。烟波钓徒差其俦。道人隐居花竹洲。得毋自写神夷犹。斜阳挂树柴扉幽。几声欸乃回扁舟。候门稚子相招不。臣沈初敬题。

维本渔父图

（此跋录自美国弗利尔美术馆藏《渔父图》）

【吴镇题跋】

洞庭湖上晚风生。风触湖心一叶横。兰棹稳，草衣轻，只钓鲈鱼不钓名。

重整丝纶欲棹船，江头明月正明圆。酒缸倒，草花悬，抛却渔竿踏月眠。

残阳浦里漾渔船，青草湖中欲暮天。看白鸟，下平川，点破潇湘万里烟。

如何小小作丝纶，只向湖中养一身，任公子，龙伯人，枉钓如山截海鳞。

极浦遥看两岸斜，碧波微影弄晴霞。孤舟小，去无涯，那个汀洲下是家。

雪色髭须一老翁，欲将短棹拨长空。微有雨，正无风，宜在五湖烟水中。

绿杨湾里夕阳微，万里霞光浸落辉。击棹去，未能归，惊起沙鸥扑鹿飞。

月移山影照渔船，船载山行月在前。山突兀，月婵娟，一曲渔歌山月连。无船（原迹旁注）。

风揽长江浪揽风，鱼龙混杂一川中。藏深浦，系长松，直待云收月在空。

舴艋为舟力几多，江头云雨半相和。殷勤好，下长波，半夜潮生不那何。

残霞返照四山明，云起云收阴复晴。风脚动，浪头生，听取虚篷夜雨声。

无端垂钓定潭心，鱼大船轻力不任。忧倾侧，系浮沉，事事从轻不要深。

钓得红鳞拽水开，绿鳞斑较逐钩来。摇赪尾，噞红腮，不羡严陵坐钓台。

五陵风光绝四陵，满川凫雁是交亲。云触岸，浪摇身，青草烟深不见人。

舴艋舟人无姓名，葫芦提酒乐生平。香稻饭，滑莼羹，棹月穿云任性情。

桃花波起五湖春，一叶随风万里身。钓丝细，香饵均，元来不是取鱼人。

余昔喜关仝山水，清劲可爱，原其所以，出于荆浩笔法。后见荆画《唐人渔父图》，有如此制作，遂仿而为一轴，流散而去，今复见之，乃知物有会遇时也，一日，维中持此卷来命识之。吁！昔之画，今之题，殆十余年矣。流光易得，悲夫。至正十二年壬辰秋九月廿一日，梅花道人书于武塘慈云之僧舍。

【他人题跋】

1. 张宣

仲圭效荆浩画《唐人渔父图》，笔力老苍，风致高古，虽不事工致而品格异常，气韵良具。含余味于清淡之中，寄妙想可挥染之外，当与古文字并观，非俗目能及。公绶鉴赏珍爱，间携访予方洲草堂，因留置累月，展玩之久，手模其大闲，以娱迟莫。用识数语，敬以奉还。老友张宣跋。

2. 卞荣

谷庵示予以梅花道人《仿唐人渔父图》并诗。时啜龙井茶，因诵坡仙"崎岖烂石上，得此一寸芽，缄封勿浪出，汤老客未嘉"之句，予于是图是诗亦云然。谷庵慎勿与泛泛观者。成化丁酉夏五上浣，江阴卞荣识。

3. 周鼎

《渔父图》一卷。唐帽者六人。一坦腹伸一足坐，手抚枻而不钓。一立而望家欲归。一横置枻，手据船坐而回顾。一俯睡仓口而身在内。一睡方起，出半体蓬下。一坐钓而丫角者操枻在尾。冠者五人。坦而仰视，忘所事者。卧而高枕，蓬窗洞开者。不钓而袖手坐者。坐而钓，或钓而跪者。幔头而力不胜鱼，撑两足掀臂收钓者一人。危坐而栧，欲亟归者一人。露髻而抱栧，坐睡待月而后归者一人。笠而拽且髯胡者一人。人自为舟，独一舟有操者焉。人为志和词一，凡十六首。一首注其旁曰"无船"，吁，非无船也，崖树掩之耳。此梅华庵所画，词亦其所自填，匪诚有其人，使诚有之，而词句则一手出，何耶？世亦乌有若是之聚而渔，皆志和之能言也耶？此卷当载之。《沧江虹月舟》方称，非梅沙弥不能画，非丹丘主人不能有画中意、词中景也。卞民部诵坡仙"客未佳"之句，正桐村牧不在坐耳。牧自谓狂不减志和，丹丘以为何如？立秋后八日，桐村周鼎，客云东书屋，时年七十又七。

4. 徐守和

画中荆关，犹诗中李杜，挂人齿牙，千载啧啧。

关全，余及见之，且复藏之，《溪山云木图》是也。至于荆浩，所睹不下五六帧，皆伪本赝作，政如麟角凤毛，毕世难构，每恨为缺陷事。乙丑冬，得吴仲圭手摹荆浩《渔父图》，浑雄高古，逸趣欲飞。寥寥洪谷，窥见一斑，濯濯梅庵，仿佛面目。老年何幸，多此奇遇耶？辄赋长歌以发胸中磈磊。烟波钓叟偷闲汉，庵主梅花好事人，胸藏渭水孤竿趣，写出桐江一派神。细雨绿蓑鸥鹭梦，片帆短棹随风送，醉来仰卧数飞鸿，明月当头横笛弄。玉关金屋俏无眠，羁旅扁舟魂魄颠，划然孤咽芦汀起，处处秋声落枕边。吹者无情听有意，浮生碌碌真如寄，大块劳我两字尘，清闲输却渔人智。三五填词不可赓，二七渔舟任纵横，昔喜关全求简略，兹摹荆浩得渔情。岳阳楼。云梦泽，潇湘云水供埔客，风涛雪浪视坦途，泉石烟霞成痼癖。姚公自是豪濮徒，撇却冠簪买钓图，当时宝爱如和璧，今日飘零似墨凫。流传有绪归曹氏，余得快睹手捻须，十载因循劳梦想，濯缨无处寻川辋。珠还合浦客携来，欸乃未鸣生技痒，不惮倒汇更倾囊，顿使名函入清奖。秘笈中藏万顷湖，渔翁乱刺疑潮长，艰难契阔不敢遗，雪水兰亭同此赏。崇祯改元人日，清癯老逸朗白父徐守和识。

5. 陈伯陶

君不见，张志和，雪溪湾头披绿蓑，吴兴刺史尚高节，短章特和渔人歌。歌成画就萧闲甚，世向钓徒推逸品（《唐朝名画录》：颜鲁公典吴兴，知志和高节，以《渔歌》五首赠之。志和为卷轴，随句赋象，曲尽其妙），一纸流传六百年，谁其摹者洪谷仙，梅花和尚更好事，挥洒醉墨题新篇（《清河书画舫》称贾似道家藏名迹，有张志和《渔父图》。

李君实《恬致堂集》称梅沙弥《渔父图》仿荆浩，而浩亦得自唐人，知此图实出志和，仲圭不见张图，转相放耳）。我入陶斋书画舫，得见此图神倍王，湖中炸艋各东西，菰蒲风细鱼苗上。西塞山前道士矶，波浮鳌背生治衣，钓车箬笠明夕晖，横眠兀坐相忘机。图边草树藏渔屋，不见诗翁皮与陆，知君寄托有深心，浮家要向湖中宿。卷旁小印姚丹邱，当年临仿知神谋（《图画宝鉴续纂》：姚绶画法吴仲圭）。沙坳水曲妙点缀（《六研斋笔记》：姚云东小景好作沙坳水曲，孤钓独吟），宝压沧江虹月舟。云烟过眼谁能记，守溪缄縢自珍秘（董香光《容台集》称王文恪家藏仲圭《渔乐图》入妙品，当即此卷）。后来收入钤山堂，所幸未污分宜章（《严氏书画记》载有仲圭《渔父图》，亦当即此卷）。

陶斋珍重讵为此，为怅伊人溯中沚，君不闻越州筑室远相招，深惧洞庭风浪起（用张松龄招志和事）。

宣统元年闰二月晦日，东莞陈伯陶。

按李君实集中有此图跋云：姚丹邱有一舟名"沧江虹月"，故周伯器跋中及之。今卷有伯器跋，无君实跋，疑当时未写入卷中也。伯器跋云：客云东书屋，盖姚丹邱所居。同日又记。

6. 李日华

余昔于戴上舍敬雯所得睹一卷，景物与此正合，题云：姚丹丘临梅沙弥。沧洲渔舫、烟波浩渺之趣，常在梦中，盖三十年所矣。今得沙弥此卷，又云仿荆浩笔，而荆浩亦得自唐人，乃知绘事惟创意之难，如其成就，今古相师，所不讳也。唐人重摩诘《辋川》，皆乞本传写，士大夫家有一本。惟元人贵气韵而轻位置，以为一临仿即失生动耳。姚御史名绶，

别号丹丘子，吾郡魏塘人，半生云水烟林，不为圭组所困，吾师也，有一舟名沧江虹月，故周伯器跋中及之。对此不能不忆姚临，为之三叹。竹懒日华。

7. 董其昌

梅花道人画，都仿巨然。此又自称师荆浩，盖画家酝酿，顾无所不能，与古人为敌，乃成名家也，其昌。

8. 陈继儒

梅道人家武塘，摹渔翁烟波景色，如笠泽丛画，又以荆、巨笔力出之，遂成大卷。就中似有张志和辈，呼之不得，得此便可共逃名于菰芦之间。不复呼渔丈人矣。

【外录】

《书画舫》云：梅道人纸本《唐人渔父词图》，作于至正壬辰冬，凡为渔舟十有五，而其题词十有六。一词渔舟以隔山不画尤高，布景极异，笔势纵横，乃是广荆浩遗法而成。前后题识娓娓，旧为姚公绶所藏，有张萱、卞荣、周鼎、董其昌跋，今在青浦曹重甫家，真奇品也。

又云：吴镇仲珪书法瘦光，画师董、巨，而尤工篇咏，故所制笔墨淋漓，风流尔雅。青浦曹氏藏其《唐人渔父词图》一卷，乃是仿效荆浩之作。树石奇古，辞翰俱精，真尤物也。（按：仲圭生时与盛懋同里闬，懋画远近着闻，求者踵相接也。然仲圭之笔绝不为人知，以坎□终其身。今则仲圭遗迹高者价值百千，懋图至废格不行。古今好尚不同，必俟久而论定如此。）

《六研斋笔记》云：甲子十二月十有七日，过项公定，出观书画卷二十余函。内有梅花道人竹石题句："不可一日无此君"云云。有客携梅道人临

荆浩《渔乐图》一卷见视，凡作渔舫十四，中流傍岸，沙际树坳，或驾或泊，舫皆样厚方阔，上具轩窗。渔者皆唐帽道装，知为关中渭川风物。士大夫脱樊笼，以自放于沧波浩渺者，江南真渔，叶舟笭笠，无是布置也。其出洪谷所营，似可无疑。然余昔于戴上舍敬零所见一卷，景物于此正合，题云"姚丹丘临梅沙弥笔"，盖三十年所矣。今睹此卷，又云梅沙弥临荆笔，荆又仿自唐人，乃知绘事唯创意之难，如其成就，今古相师，殊不讳也。唐人重摩诘《辋川》，皆乞本传写，唯元人重气韵而轻位置，以为一临仿即失生动耳。

又云：梅道人仿荆浩写渔舫十五，中段树石一丛，前后山屿，远近出没四五叠。余两见临本，至今壬申三月，始见真者，气象焕如也。梅老题云："余最喜关全山水，清劲可爱。观其笔法，出自荆浩。后见浩画唐人《渔父图》，有如此制作，遂仿为一轴，为人求去，今复见之，不意物之有遇时也。一日，惟仲持此卷来，命识之。时昔之画，今之题，殆十余年矣。流光易谢，悲夫！至正十二年七月十日，梅道人书于武塘慈云之僧舍。"又画上方，每舫题一《渔歌子》词，潇洒超逸，逼真玄真子口吻，亦道人所制，书作藏真笔法，古雅有余，词云：碧波千顷晚风生云云，共十五首。

墨竹

（此跋录自清金瑗《十百斋书画录》）

【吴镇题跋】

阴凉生研池，叶叶秋可数。东华客梦醒，一片江南雨。至正二年九月，梅道人写。

渔父图

（此跋录自清谢鉴《书画所见录》）

【吴镇题跋】

唐荆浩《渔父图》一出，开后人无限法门，烘染烟峦，若远若近，在唐以前未尝有法。散点树叶，疏疏落落，笔笔带烟云气韵。全从展子虔《江村雨霁图》中得来，当从何处探讨。余自从此入门，至晚而方窥其奥兹，为曼硕揭君来索余画，意其诚至，故为之写图并录词以与之。至正二年八月望日，梅道人镇。

【他人题跋】

梅花和尚胸襟洒落，眼界高旷，故动笔辄入神化，而时之人不知也。古人云："不读万卷书，不知道理之渊博。不行万里路，不知天地之广大。"彼绘事家，特见井底之天耳。此巷为揭文安公宝爱，不啻如国琛命跋数语于卷端，故愿为赝笔焉。（黄公望）

【外录】

《唐伯虎全集·补辑》卷第六《自跋》云：唐寅复记之曰："余自正德庚午暮春之初，移居金阊之吴趋坊，相传即顾辟疆之旧居也。房易数主，前后俱经改造，独南厅一处，历来未更。庭前蓄老梅一树，高已覆屋，每遇花开，香闻数里，坐卧其下，暗香扑面，栩栩然如游婕之飞入众香园。忽一日，房之东顶板飕飕有声，僮子窃视之，似有一匣，堆尘数寸，两鼠为之争嚼。急命取下，启而视之，乃梅花和尚手制《渔父图》也。真令人喜之欲狂。由是谢绝尘事，刻意临摹，不啻数十卷，遂觉画学少进。若征仲辈一与一见也，密诸箧中，宝为秘本。但思此卷，藏自何人何代？若此尘封高厚，自是百年前所遗。倘此房一经修改，则卷不知落于谁氏手矣。可见一物之得失，盖有数焉，何况功名富贵，真如烧萝蕉鹿，人可认真耶？暇日偶出卷展玩，为述其所由来，倘我后人守而勿失，羹墙痞瘭，如见汝翁于眉睫间矣。望之望之，六如居士识。"余既重其画，复重其文而并录之。

墨竹卷

（此跋录自清方浚颐《梦园书画录二十五卷》）

【吴镇题跋】

海中铁网珊瑚树，石上银钩翡翠梢。乌夜乱啼江月白，檀乐飞影小窗坳。至正二年七月望日，梅道人戏墨。

枯木竹石画

（此跋录自清金瑗《十百斋书画录》）

【吴镇题跋】

挺挺霜中节，亭亭月下阴。识得此中理，何事可客心。至正三年七月望日，梅道人戏墨。

墨竹

（此跋录自清方濬颐《梦园书画录二十五卷》）

【吴镇题跋】

至正三年二月十有六日，若虚道兄过梅花庵索写墨竹，相与谈至夜分，戏成一卷，可发笑也。梅道人戏墨书。

文与可十竹

（此跋录自明张泰阶《宝绘录》）

【吴镇题跋】

前人工于画竹，不可指屈，唯与可已称入神，舍此则为异端矣。其真迹流落人间甚少，镇向见一二小笔，未尝不为之磅礴，竟日曷若此十竹之众体，具备诸法毕臻也。镇生平酷好此艺，劳神苦思，益觉峻绝，乃知与可则生而知之者乎。展阅数过，复自叹曰：不若让此老一步。至正三年，岁在癸未夏五月十有七日，梅道人吴镇题于橡室。

江山渔乐画

（此跋录自清金瑗《十百斋书画录》）

【吴镇题跋】

目断烟波清有无，霜雕枫叶锦模糊，千尺浪，四腮鲈，诗筒相伴酒壶芦。至正三年冬十月，为信卿戏作《江山渔乐》四幅，各题以歌辞，梅花道人书。

墨竹二帧

（此跋录自清姚际恒《好古堂家藏书画记》）

【吴镇题跋】

其一诗曰：野竹野竹绝可爱，枝叶扶疏有生态。生平素守远荆榛，走壁悬崖穿石隙。虚心抱节山之阿，清风白月聊婆娑。寒梢千尺将如何，渭川淇澳风烟多。至正三年冬十月十日，似之来游武塘，下访，出帧索拙作，匆匆行意，秉烛而之，老草率易，以塞其请。俟他日，泛蒸溪造竹所再作也。梅花老镇顿首。

其二诗曰：忆昔相逢武水头，行行送上木兰舟。遥怜日落蒸溪上，野色风声几许愁。梅花人吴镇顿首。至正四年春二月二十一日也。

松崖图

（此跋录自清高士奇《书画总考》）

【吴镇题跋】

丑石半漾下山虎，长松倒卧涧中龙。感君眼力知多少，知在雪山第几重。至正三年春三月八日，为平林居士作于蘧庐之雨窗。梅花道人戏墨。

墨竹图

（此跋录自私人藏《墨竹图》）

【吴镇题跋】

至正三年九月望，同程无我过周南翁悠然阁。时秋光爽洁，不觉流连数夕，为写二十册，以纪一时之兴。不满具眼者一笑也。梅道人戏写。

【他人题跋】

元人善墨竹者，李息斋、吴仲圭尤有重名。息斋学黄华老人，得其法不出蹊径。仲圭另开门庭，纯主逸气，高寒潇洒，尽得风流。其所作竹谱，传摹行世者不少，近人获其断片，犹以宝若尺璧，则真迹之难获可知矣。此帧至正三年九月望，过周南翁悠然阁，喜秋光爽洁，兴到所作二十册之一也。叶含凝露，枝重低垂，气韵横溢，风神独绝。湖州、眉山面目，去人不远矣。己未（1919）岁杪，长尾甲识。

【题签】

梅花庵主墨竹神品。长尾甲签。

江村渔乐图

（此跋录自清吴升《大观录》）

【吴镇题跋】

青山窅窅攒修眉，下浸万顷青玻璃。斜风细雨襄笠古，茅屋两两枫林低。扁舟欲留去还止，水心扑鹿惊鸥起。渔兮渔兮不汝期，渔中之乐那能知。此渔此景定何处，长啸一声出门去。梅花道人戏墨题，至正四年秋八月三日也。

【他人题跋】

水外青山山外天，疏林茅屋数归船。垂纶罢纲相忘处，还羡逃名乐世贤。我乐渔而知渔之乐，盖远尘乐命之志同耳。介庵示此图，适符此意，遂为之书。东郭素庵钱挹素稽首。

苍松图

（此跋录自北京故宫博物院藏《苍松图》）

【吴镇题跋】

苍髯复槎牙，老藓点石笋。竹窗晚风清，涛声为谁起。至正四年秋七月一日雨过。梅花道人戏墨。

【他人题跋】

诗堂：梅花庵主苍松图，董文骥题。（董文骥）

梅竹双清图

（此跋录自台北"故宫博物院"藏《梅竹双清图》）

【吴镇题跋】

图画书之绪，毫素寄所适。垂垂岁月久，残断争宝惜。始由笔研成，渐次忘笔墨。心手两相忘，融化同造物。轩窗云霭溶，屏障石突兀。林麓缪槎牙，禽鸟翯翰翩。可怜俗浇漓，模摹竟纷出。装褫杂真赝，丹粉夸绚赫。千金易敝帚，十袭宝燕石。米也百世士，赏会神所识。伶伦世无有，奇响竟寥寂。良乐难再遇，抱怀长太息。左图右书，取其怡悦瞻视，陶写情性。近好事者以为市道商贾，真赝为事，反害情性，盲目聋耳，哀哉。至正甲申梅花道人戏墨而书。

【他人题跋】

1. 沈度

引首：梅竹双清，自乐。

2. 王冕

朔风撼破处士庐，冻云隔月天模糊。无名草木混色界，广平心事今何如。梅花荒凉似无主，好春不到江南土。罗浮山下蘼芜烟，玛瑙坡前荆棘雨。相逢可惜年少多，竞赏桃杏夸豪奢。老夫欲语不忍语，对梅独坐长咨嗟。昨夜天寒孤月黑，芦叶卷风吹不得。骷髅梦老皮蒙茸，黄沙万里无颜色。老夫潇洒归岩阿，自锄白雪栽梅花。兴酣拍手长啸歌，不问世上官如麻。君不见汉家功臣上麒麟，气貌岂是寻常人？又不见唐家诸将图凌烟，长剑大羽联貂蝉。龙章终非尘俗状，虎头乃是封侯相。我生山野无能为，学剑学书空放荡。老来晦迹岩穴居，梦寐未形安可模。昨日冷飙动髭须，拄杖下山闻鹧鸪。乌巾半岸衣露肘，忘机忽落丹青手。器识可同莘野

夫，孤高差拟磻溪叟。山翁野老争道真，松篁节操梅精神。吟风笑月意自在，只欠鹿豕来相亲。江北江南竞传写，祝君叹其才尽下。我来对面不识我，何者是真何者假。祝君放笔一大笑，不须揽镜亦自了。相携且买数斗酒，坐对青山自倾倒。明朝酒醒呼鹤归，白云满地芝草肥。玉箫吹来雨霏霏，琪华乱飐春风衣。祝君许我老更奇，我老自觉头垂丝。时与不时何以为，赠君白雪梅花枝。

3. 曾光

梅花道者列仙流，落笔全无李蓟邱。呼酒南湖夜烧烛，一枝凉雨写新秋。

4. 周鼎

王山农之写梅自出新意，梅花庵之写竹自得真趣，皆入妙品。具二妙于一卷中，又各有长诗皆自写其情于画意之外，可观也，竹上曾德用一绝句，梅之前一七言古诗，不名而尤可观。前辈但落笔便自不凡，近时沈民则侍读隶书"梅竹双清"四字亦不俗，今此卷藏阛阓坊柳子学所，又可谓具四美矣。乙巳三月丙午，与黄日升、王惟安、惟颙同观。嘉禾周鼎时年八十又五。

5. 爱新觉罗·弘历

今秋问俗，燕赵以南豫以北，颇慰观民富孳息。浮洛祠嵩诸务毕，攀跻直揽华盖峰尖碧。驻跸淇澳前，回跸广平后。一时余事寄翰墨，却喜携得双清友。旋归温室未踰旬，日日来往吾心神。似欲倩吾写生面，不须假藉虬松鳞。因检石渠宝笈所葆秘，恰得吴王合作手迹真。仲圭学得仙人缩地千里为咫尺，竟置清淇在几侧。元章更以文贞铁石肝肠作胸臆，居然邓尉传本色。明窗日嫩小阳春，是一是二烦参论。后来好事琅琊君，雄材丽句驱纷纭。我无

元美便便经史籁，又谢吴王落笔光射屋。乃今抚其合作赓其吟，翻愧当前对珠玉。梅香竹韵总道腴，词坛艺苑有是夫，都来荟萃成吾双清图。窗外十八公省乎，相看伯仲原不孤。乾隆御笔

6. 王世贞

野夫策杖村南复村北，处处东君齐消息。瞥然缟素一枝横，又见琳琅数竿碧。一枝春之先，数竿冬之后。俯仰天地间，与尔成三友。衡门掩卧不一旬，淇园大庾无精神。樵青已侵翠凤尾，飓母吹散玉龙鳞。赖得吴镇及王冕，前与二友传其真。虚堂展看仅盈尺，二友居然侍吾侧。问之不言对以臆，眉宇萧萧吐佳色。吾不能学范詹事，西遣关中使，却寄江南春，消芳悴粉何足论。吾不能学家骑曹，不可一日无，所至植此君，封篱护箨何纷纭。二友寓我籁，俨若洛下东西两头屋。一头剪得潇湘云，一头小贮罗浮玉。镇也九咽吐吸天浆腴，冕亦磊砢节目非凡夫。扶舆清气合此图，快矣乎，快矣乎，此图此友吾不孤。

梅独为百花魁，而竹能离卉木而别，自成高品者，以其精得天地间一种清真气。故也，竹自文湖州、苏端明，后有梅道人吴仲圭，以至近代王孟端。而梅则杨补之外，独推山农王元章，然吴子辈谓其命旨涉浅为境易穷，而往往下其品，几于无处生活。今年六月，信阳王太史祖嫡，以元章梅仲圭竹合一卷寄余，开卷时，令人鼻端拂拂有玉清，蓬莱想遂乞休承，诸君为诗歌美之。而余继焉。或谓戴凯之、范致能所撰二谱，至数百千种，且以大庾万树渭滨千亩，而此寥寥一枝，胡取也是。不然正复以简贵胜耳。卷首为沈民则学士题元章、仲圭各有诗，弇尾而梅前有一歌，亦自粗豪、周疑舫伯器跋。第赏

其语，不能辨其人，考印章有所谓会稽外史，似杨维祯而词气，亦类之第，不闻其别号竹斋，阙疑可也。卷后收藏有东吴文学世家印，岂故为吴中物太史偶得之耶，似有不偶者故附记于于后。乙卯王世贞识。

嘉禾八景图

（此跋录自台北"故宫博物院"藏《嘉禾八景图》）

【吴镇题跋】

胜景者，独潇湘八景，得其名广其传，唯洞庭秋月、潇湘夜雨、余六景，皆出于潇湘之接境，信乎其真为八景者矣。嘉禾吾乡也，岂独无可揽可采之景与？闲阅图经，得胜景八，亦足以梯潇湘之趣。笔而成之图，拾俚语，倚钱唐潘阆仙《酒泉子》曲子寓题云。至正四年岁甲申，冬十一月阳生日，书于橡林旧隐。梅花道人镇顿首。

空翠风烟：在县西二十七里，檇李亭后三过堂之北。空翠亭四围竹可十余亩，本觉僧刹也。万寿山前，屹立一亭名檇李。堂阴数亩竹涓涓，空翠锁风烟。骚人隐士留题咏，红尘不到苍苔径。子瞻三过见文师，壁上有题诗。

龙潭暮云：在县西通越门外三里，三塔寺前，龙王祠下。水急而深，遇旱则祈于此，时有风涛可畏。三塔龙潭，古龙祠下千年迹。几番残毁喜犹存，静胜独归僧。阴森一径松杉夜，楼阁层层耀金碧。祈丰祷旱最通灵，祠下暮云生。

鸳湖春晓：在县西南三里，真如寺北，城南澄海门外。湖合鸳鸯，一道长虹横跨水，涵波塔影见中流，终日射渔舟。彩云依傍真如墓，长水塔前有奇树，雪峰古瓐冷于秋，策杖几经游。

长水法师塔前有仁杏，叶长生果实。

春波烟雨：在嘉禾东春波门外，旧日高氏圃中烟雨楼。一掌春波，蠹蠹醉帆闹如市。昔年烟雨最高楼，几度暮云收。三贤古迹通歧路，窣堵玲珑插壕罟。荷花袅袅间菰蒲，依约小西湖。

三贤者，陆宣公、陈贤良、朱买臣。

月波秋霁：在县西城堞上，下嵌金鱼池，昔李氏废圃也。粉堞危楼，栏下波光摇月色，金鱼池畔草蒙茸，荒圃瞰楼东。亭亭遥峙梁朝桧，屈曲槎牙接苍翠，独怜天际欠青山，却喜水回环。

三闸奔湍：在嘉禾北望吴门外，端平桥之北杉青闸。三闸奔湍，一塘远接吴淞水，两行垂柳绿如云，今古送行人。买妻耻醮藏羞墓，秋茂邮亭递书处，路逢樵子莫呼名，惊起墓中灵。

胥山松涛：在县东南十八里德化乡。山约百亩余，荷锸翁墓，其下子胥古迹也。百亩胥峰，道是子胥磨剑处，嶙峋白石几番童，时有兔狐踪。山前万个长身树，下有高人琴剑墓，周回苍荟四时青，终日战涛声。

武水幽澜：在县东三十六里武水北，景德教寺西廊。幽澜井泉品第七也。一瓻幽澜，景德廊西苔藓合，茶经第七品其泉，清冽有灵源。亭间梁栋书题满，翠竹萧森映池馆，门前一水接华亭，魏武两其名。

幽澜泉乃嘉禾八景之一，而亭将摧，在山师欲改作，而力不暇给，唯展图者思有以助之，亦清事也。梅花道人镇劝缘。

【他人题跋】

1. 金湜

引首：嘉禾八景。太仆寺丞前中书舍人直文华

殿赐一品眼四明七十四翁，金湜。

2. 辛敬

拖尾一：次第古诗八章奉题嘉禾八景用呈在山老师一粲。大梁辛敬顿首。

【按】大梁辛敬及桐村老牧，为吴镇《嘉禾八景》图卷题诗（诗见郁氏《书画题跋记》），兹录如下：

空翠风烟秋阴覆野水，暝色带高城。万古风雨余，满轩空翠生。昔人会心处。叶落徒纵横。胜事叹千载，焉用此高名。

龙潭暮云清溪驶奔湍，神物出其下。浩劫上浮云，中宵走雷雨。吾尝隐庐阜，飞瀑孤绝处。对此发幽期，长吟度秋浦。

鸳湖春晓落日湖上行，风吹湖水明。芙蕖未出水，鸳鸯空复情。佳人翠袖薄，公子彩舟轻。暗忆题诗处，花絮满春城。

春波烟雨昔贤读书处，今人采樵路。烟雨暗春波，江鸥迷处所。山径数峰出，洲隐千去。应有倚楼人，天长碧汀树。

月波秋霁孤城何迢迢，飞栋上咫尺。初月照江波，吴舠夜吹笛。秒清野寺静，露下频洲碧。不见放鱼人，疏钟起遥夕。

三闸奔湍怒涛来修渠，西出吴门道。官家严水利，蓄泄何草草。洞庭霜桔晚，震泽鲈鱼早。从此共扁舟，长学渭中老。

胥山松涛榜舟趋南山，飞盖转赋甸。登高望吴越，击敲驰觞豰。灵飚振岩角，飞雨洒石面．欲吊子胥魂，长歌泪如霰。

武水幽澜古寺秘幽敞，清凉生道心。澄源既不昧，万象自浮沉。龙吟珠光晓，鸟渡菱花深。上人散华处，时复一来寻。

3. 周鼎

拖尾二：武水幽澜亭。泉品在第七。新开县衙好。当作景之一。维南有胥峰。突起平田中。是谁磨剑石。化此青芙蓉。城阴古三陆。既废尚遗址。细雨远帆来。持钱揖津吏。风光水西头，黄衣岂缁流。惟余此陈跳。千古爽溪楼。春波绕城缘。行舟乱鸥登。宣公石梁在。畴能继芳躅。重湖浸南陌。飞来双锦鸳。棹歌惊不起。烟雨自江村。龙渊三窣堵。灵祠挟其右。钟声隔林蔕。行人重回首。檇李古明郡。作亭当寺门。题诗三过后。爽气犹生存。怪底梅沙弥。多写僧房景。问我诗中禅。都成影中境。云东仙馆里。一纸千金酬。况皆此乡人。扁舟忆同游。而今同口画。此景亦增价。群鸭翻墨池。斜阳未西下。久乏志乘书。徒有八者名。谁当捕其逸。因之良感情。

成化十五年，己亥秋七月廿六日，书于江南水竹村上。桐村老牧时年七十有九。

4. 李日华

竹懒曰：仲圭此制，全学范宽《长江万里图》，以点簇作小树，借树作围绕，其间断续远近，层数稠密，一以树为眉目。而城堞楼台，特标帜之。所以生发秀润，真有百里见纤毫之意，古今作图法也。然写近景，如《网川草堂》《独乐园》等图，则又须作树石真态。不同此法矣。

【外录】

顾复《平生壮观》曰：嘉禾八景。牙色纸，上连画八图，长丈有半，逐处皆题其桥寺之名，其名胜如三塔湾、鸳湖、烟雨楼之地。但写塔尖殿角、桥梁村落、小点叶树、长沙短坡而已。中有一土山，亦无皴法。末幅九峰，惟水墨一抹，淡淡远山几重

耳。辛敬题八诗，桐村老牧诗题。

不当作元画观，乃北宋高人三昧。董其昌观因题。

赵大年秋村暮霭

（此跋录自明张泰阶《宝绘录》）

【吴镇题跋】

曲磴平冈外，遥峰落照沉。人家三径僻，烟树几村深。渔唱流寒碧，樵歌步夕阴。悠然怀旧侣，山馆散清音。

大年此卷，清润秀发，无不兼之，宗室中工画者虽众，大年可居其？矣。因览此卷，叹羡久之。时至正乙酉夏五月十一日，梅花道人吴镇书于吴山舟次。

松风飞泉图

（此跋录自私人藏《松风飞泉图》）

【吴镇题跋】

远山含翠树苍苍，六月松风洒面凉。坐觉已忘尘世虑，飞泉时引紫芝香。至正甲申夏日，梅花道人戏墨。

【他人题跋】

1. 沈周

梅花庵主是吾师，水墨微茫一一奇。此纸拾他余馥去，淡烟松树晚离离。

2. 吴志淳

道人家住梅花村，窗下松醪满石尊。醉后挥豪写山色，岚霏云气淡无痕。曹南吴志淳。

3. 董其昌

梅华道人真迹，巨然衣钵唯吴仲圭传之，此图

瓘本渔父图

（此跋录自上海博物馆藏《渔父图》）

【吴镇题跋】

《渔父图》，进士柳宗元撰：《庄书》有《渔父篇》，《乐章》有《渔父引》。太康浔阳有渔父不言姓名，太守孙缅子能以礼词屈。国有张志和，自号为烟波钓徒，著书《玄真子》，亦为《渔父词》，合三十二章，自为图写。以其才调不同，恐是当时名人继和，至今数篇录在《乐府》。近有白云子，亦隐姓字，爵禄无心，烟波自逐，当（尝）登舴艋舟，泛沧波，挈一壶酒，钓一竿风，与群鸥往来，烟云上下，每素月盈手，山光入怀，举杯自怡，鼓枻为韵，亦为二十一章，以继烟波钓徒焉。

舴艋为舟力几何，江头云雨半相和。殷勤好，下长波，半夜潮生不那何。

残霞返照四山明，云起云收阴复晴。风脚动，浪头生，听取虚篷夜雨声。

斜阳浦里漾鱼船，青草湖中欲暮天。看白鸟，下平川，点破潇湘万里烟。

绿杨湾里夕阳微，万里霞光浸落晖。击棹去，未能归，惊起沙鸥扑鹿飞。

洞庭湖上晚风生，风触湖心一叶横。兰棹稳，草花轻，只钓鲈鱼不钓名。

月移山影照渔船，船载山行月在前。山突兀，月婵娟，一曲渔歌山月连。无船（原迹旁注）。

无端垂钓定潭心，鱼大船轻力不任。忧倾侧，系浮沉，事事从轻不要深。

风搅长空浪搅风，鱼龙混杂一川中。藏深浦，系长松，直待云收月在空。

桃花波起五湖春，一叶随风万里身。钓丝细，香饵均，元来不是取鱼人。

钓得江鳞拽水开，锦鳞斑较逐钩来。摇頳尾，噞红腮，不羡严陵坐钓台。

五岭烟光绝四邻，满川凫雁是交亲。云触岸，浪摇身，青草烟深不见人。

如何小小作丝纶，只向湖中养一身。任公子，龙伯人，枉钓如山截海鳞。

雪色髭须一老翁，能将短棹拨长空。微有雨，正无风，宜在五湖烟水中。

极浦遥看两岸斜，碧波微影弄晴霞。孤舟小，去无涯，问那个汀洲不是家。

重整丝纶欲棹船，江头明月正明圆。酒瓶侧，蓼花悬，抛却渔竿踏月眠。

舴艋舟人无姓名，葫芦提酒乐平生。香稻饭，滑莼羹，棹月穿云任性情。

【他人题跋】

1. 吴湖帆

右辛好礼敬一题，应与吴仲圭、吴莹之等为同时作，必辛氏逊书卷后，前空余楮粤若干年，而陆黄二题补空也。据仲圭《嘉禾八景》卷，亦有辛氏诗题，可知年与仲圭为同时人，且有文字往还，其不应在黄氏洪熙年跋之后，纸缝有莹之钤记，故不便更易，按吴子敏《大观录》所录题字及黄氏而止，误辛敬起以后为明人而遗。从来著录书画，书不可信如此。重装竟事，拈记于此。吴湖帆藏于双修阁。

以后周公瑕、彭孔嘉、陈两泉、袁鲁望、王录之、黄淳父诗九首皆次衡翁此诗韵。湖帆。

元四家年事子久居首，仲圭次之，皆生于宋季，叔明云林则皆元人也，而殁于明初矣。子久画虽号称《富春图》尚在人间，究不断言。叔明、云林真迹所传尚多，唯仲圭画堪与子久相并论，而真迹较叔明、云林为罕。偶一寓月，亦纸松竹游戏笔，如此巨卷而名著，盖代实仲圭生平第一，亦天下第一仲圭画也。卷长丈许，摹荆浩刻本，凡题渔父辞十六首及柳宗元记一篇，仲圭并未署名，而名见于吴莹之和词并跋中。莹之所书即画后空处，后如陆子临、黄黼、辛敬等题纸与画者志同而每节有莹之印以钤记，若合同水光竹色皆是也。可知此卷乃仲圭画赠莹之者，莹之自题之，并乞辛敬等为之题，并用同样之纸而钤章押缝。莹之之郑重又何如也。况越今六百年，完好无缺，其间曾入内府，重还人间，余之缘幸更何如也。甲戌中秋重装，吴湖帆识。

读吴莹之题，知仲圭曾获洪谷子渔父图原迹，乃精心摹之，此卷是也。据吴子敏《大观录》录吴仲圭渔父图凡二卷，一即此本，作于至正五年，一本有周鼎、董其昌、李日华等题字者，作于至正十二年。余又获见清宫所藏仲圭真迹若干者，惟清宫绢轴及此卷耳。此卷亦曾入内府，又得元明贤诗题十余家，可谓海内仲圭画之冠，无愧也，与宋米元章《多景楼诗墨迹册》，宋拓孤本《梁萧敷敬太妃双志》，宋刻《梅花喜神谱》定为吴氏四宝什袭珍藏之。戊寅元宵湖帆又识。

戊寅冬日，得收黄子久《富春山居图》，余残本一节存二尺许，有康熙己酉广宁王师臣一跋，知即吴氏云起楼旧藏之品。后半丈许，亦归王俨斋，继入内府与仲圭此卷相同。余曾获王叔明松窗读易卷真本，今并富春残卷，与此而三合贮之，不识云

林生画卷，有墨缘际会否，记此志别。

甲午初冬养病索居，戏将黄大痴《富春山居图》之前节接摹完成长卷，后复检仲圭是卷，亦临一本为侣。盖二卷在清初时皆藏于华亭王俨斋许。余今幸得是卷，而汲黄卷前节，自足快赏，因藏之二十余年，因临二卷合贮，以为他日无缘见黄、吴真迹者之资。孜焉助余影摹，费半月工，为俞生子才也。吴倩记。

2. 吴瓘

荆浩作渔父图拓本传于世者多矣。仲圭既得其本，遂作此卷。风神潇洒，绝无一点尘俗气味，使人便有休官去家之兴。其落笔命意之时，岂感张志和、越范蠡之意度也哉，亦佳，曾作渔父词数章书于此。

波平如砥小舟轻，托得纶竿寄此身。忘世恋，乐平生，不识公侯有姓名。野色山光水接天，云烟缥缈思长川。收此景，老梅仙，万顷湘江笔底传。至正乙酉秋，莹之。

3. 陆焘

吴山杂清苔，千鬟照蓝浆，逶迤会深雪，川郭纷低昂。我昔游吴兴，经旬入渔乡，悬曾半烟水，出入皆鸣榔。于时方新秋水，木含苍凉陂湖涨，新雨荷美浮秋香，渔人劝我饮扁舟，隐菰蒋酾酣，藉青蓑，绘滑茄丝长，岂谓老瓦盆，竟狎诗书肠，尚想张志和，千载皆清狂，别来霜满领，回首嗟黄粱，寻源觅桃溪，此意无时忘，岂料梅花翁，半幅开沧浪，如闻鼓棹声，数里烟苍苍。卷图独长叹，尘途愈苍黄，从此但清梦，与尔同徜徉。右题渔父图樗斋陆子临。

4. 黄黼

武塘吴仲圭善画山水竹木，号梅花道人，性孤高抗简。片楮戏墨，虽势力不能取，人知其性，预置佳纸笔于几案，需其自至随所为乃可得耳。昔唐末荆浩尝作《渔父图》拓本传于世，仲圭得其本，遂作此卷。笔力清奇，风神潇洒，有幽远闲散之情，若放傲形骸之外者。观其云山缥缈，波涛渺茫，树木扶疏，楼阁盘郁，渔父操舟往来其间，或舣舟荒滨寂徼，或泊远渚清湾，或鼓楫烟波深处，或刺棹岩石溪边，或得鱼收纶，或虚篷听雨，或浩歌明月，或醉卧斜阳，态千状万，无不自适要。皆仲圭胸中丘壑发而为幽逸疏散之情，自非高人清士窥其以岁月未悉其意也，噫，仲圭之画，世不多见，今虽墨竹亦不可得。此图盖绝无而仅有者，村乐善珍藏之，慎勿使食寒具者观焉。洪熙元年龙集乙巳夏蒲节后，瀼东赎翁黄黼识。

5. 辛敬

渔人食业秋江水，网罟生成命如纸，波涛万里幸全身，尺泽何由致云雨。鱼忧鱼乐渔不知，日日诛求无己时。何如写此沧洲趣，不受人间得先期。大梁辛敬。

6. 释如瑜

乱山矗长草茸茸，谁识寒江避世翁。万事无心庸懒散，扁舟生计逐西东。歌声断续烟波里，飘影参差夕照中。今夜月明何处泊，夹堤杨柳荻苍从。

7. 文徵明

病抛人事久忘思，老对楸枰当有机。静画绿荫学钓语，晚凉芳草□交飞，物情旧箧悲团扇，此能□空变白衣。一唤虚舟堪引钓，底须江海问渔矶。征明顿首。斯植尊兄。

渔父词十二首

白鹭群飞水映空，河豚吹絮日融融，溪柳绿，野桃红，闲弄扁舟锦浪中。

笠泽鱼肥水气腥，飞花千片下寒汀，歌欸乃，叩筌箐，醉卧春风酒自醒。

湖上杨花捲雪涛，湖鱼出水掷银刀，春浪急，晚风高，前山欲雨且迴桡。

四月新波锦浪平，青天白日暎波明，风不动，雨初晴，水底闲云自在行。

江鱼欲上雨萧萧，楝子风生水渐高，停短棹，驻轻桡，杨柳湾头避晚潮。

白藕花开占碧波，榆塘柳陂绿荫多，抛钓饵，枕渔簑，卧吹芦管调吴歌。

月照蒹葭夜有光，木兰轻楫蒺头航，烟漠漠，水苍苍，一片蘋花十里香。

黄叶矶头雨一簑，平头舴艋去如梭，桑落酒，竹枝歌，横塘西下少风波。

霜落吴淞江水平，荻花洲上晚风生，新压酒，旋炊秔，网得鲈鱼不入城。

败苇萧萧断渚长，烟消水面日苍凉，鱼肥赤，蟹膏黄，自酿村醪傍雪霜。

雪晴溪岸水流澌，闲罩冰鳞掠岸归，收晚钓，傍寒矶，满蓬斜日晒簑衣。

陂塘夜静白烟凝，十里河流泻断冰，风飐笠，月涵灯，水冷鱼沉不下罾。徵明录赠忘机野老。

8. 周天球

回首风烟世路非，逃虚消尽箭锋机。闲心亦任群鸥集，浮运将同一鹤飞。碧楼？门胜山色，素琴照壁润苔衣。五湖自若客高逸，不放缁尘上钓矶。群玉山人周天球次。

9. 彭年

避世狂歌笑接舆，论心真息汉阴机。青山随处无劳买，白鸟相看自不飞。千首瑶华轻带砺，一簑琼雪胜朝矶。忘形更得鸥夷子，时放扁泊钓矶舟。

颜乐当年兴不违，翛然物外远危机。洞庭烟浪浮家住，缥缈峰峦任鸟飞。洲次木奴供晚税，林间萝女制春衣。闲吹玉笛成三弄，放鹤归来月满矶。

荏苒风尘叹昨非，羡公先识镜玄机。濠边澈澈游儵乐，天外冥冥独雁飞，浊酒素琴聊岸倾，落花轻紫许沾衣。却怜城市浮休客，清梦频繁绕石矶。彭年奉次

10. 陈鎏

当途昨是忽今非，耻作周客巧关机。沙鸟不随离棹去，汀花闲拂钓廷飞，吟成陆渚闻饺泣，啸入中流见编衣。自是少微光照处，清风吹梦卧苔矶。陈鎏次。

11. 袁尊尼

矐然白首列仙儒，□物澄怀览化机。久卧长林甘栋寿，平栖斥鷃□雄飞。忘玄懒着潜夫论，遗世常披羽士衣。□向行藏□踪迹，五湖隐处有渔矶。汝南袁尊尼敬次。

12. 王谷祥

尘世□心定是非，栖迟烟相啸鸟□。杯前任尔飞沙鸟，缔盟随□艇芦花。以恕□荷衣。玄真自是仙人逸，萧散江湖泊钓矶。太原王谷祥次。

休论今昔是邪非，野老年来久息机。醒眼笑看玄鹤舞，闲身常狎白鸥飞。行藏山水双蓬击，依乾坤一布衣。抛却纶竿坐终日，清风明月伴渔矶。甲子八月□尊次前韵，谷祥。

13. 黄姬水

世路遭回日已非，羡君抱瓮久忘机。玄真五湖栖隐处，七十二峰云自飞。鸿雁稻粱聊卒岁，秋风荷艾可裁衣。元知画貌云台上，不换湘江一钓矶。江夏黄姬水。

14. 叶恭绰

此卷一见即可断为梅花和尚真迹，所谓床头提刀，人乃英雄也。宜为四欧堂重镇之一，识者坚之。叶恭绰获观目题。

15. 吴征

己卯抱绢居士吴征观于沪上。

16. 陈莲

甲戌之岁，客有携仲圭此卷，过定垒，欲收之而未果。已而湖兄歌得宝招予观之，赫然此卷也。戊寅春日复得子久《富春剩山图》，遂与此卷合成双璧，永为梅影双修供养之物。

己卯秋有骑省之悲，展卷怀人，盖增永感，属余题记用者姻缘。

己卯九月六日，定山居士蝶野陈莲。

17. 张大千

同岁十一月十日灯下重观于四欧堂。大千张爰

18. 十一月十六日子才俞绍爵拜读识。

郭忠恕十幅
（此跋录自明张泰阶《宝绘录》）

【吴镇题跋】

昔宋太宗召郭忠恕为博士，匪独重其才，亦以爱其绘事也。此册树石屋宇，布置经营，无不妙绝。子久谓其仿卢鸿，吾又谓其模晋人，若摹唐乃是掌

中事耳。奚足为忠恕多也，子虚素称博雅。，当以余为知言。至正五年正月，梅道人吴镇识。

梅松兰竹四友图
（此跋录自清卞永誉《式古堂书画汇考》）

【吴镇题跋】

第一段梅花（按题年月系后补入）

至正六年冬至日，来见古泉，出此卷，俾画梅花一枝，以续岁寒相对之意也。梅华老戏墨。

第二段山坡松

研池漠漠墨吐汁，苍髯呼风山鬼泣。涛声破梦铁骨冷，露影薄空翠毛湿。徂徕百亩老云烟，湖山九里甘萧瑟。何当置此明窗前，长对诗人弄寒碧。古泉讲师索画松，遂书此塞请也。梅华道人戏墨。

第三段山坡竹

野竹野竹绝可爱，枝叶扶疏有真态。生平素守远荆榛，走壁悬崖穿石罅。虚心抱节山之阿，清风白月聊婆娑。寒梢千尺将如何，渭川淇澳风烟多。至正五年乙酉岁冬十月四日，梅华道人为古泉老师戏作野竹于橡林旧隐梦复窗下。

第四段兰

舶棹风下东吴舟，抔土移入漳泉秋。初疑紫荁攒翠凤，恍如绿绶萦青虬。猗猗九畹易消歇，奕奕百亩多淹留。轩窗相逢与一笑，交结三友成风流。梅花道人戏墨。

第五段折枝竹

与可画竹不见竹，东坡作诗忘此诗。高丽老茧冰雪古，戏成岁寒岩壑姿。纷纷苍雪落碧筱，谡谡好风扶旧枝。狰狞头角易变化，细听夜深雷雨时。

梅华道人游戏墨池间仅五十年，伎止于此，古泉老师每以纸索作墨戏，勉而为之。一日，出此卷属之，欲补于后，以供清玩，遂作以补之。古泉呼童汲幽澜泉，瀹凤髓茶，延之于明碧轩，焚香对坐终日，略无半点俗尘浼人，聊书此以识岁月也。至正五年冬十月四日，梅花道人书。

【他人题跋】

梅华道人尝卖卜于春波里，所谓笑俗陋室者，仿佛在我家左右也。余有小诗，以志企慕云："先生风格在林丘，鹤去云沉几百秋，欲识君平曾隐处，至今虹月射溪楼。"此《四友图》乃作于武水景德教寺幽澜泉畔，而又为吾里项氏所藏。以及于余得不谓梅华道人，清梦犹时时在我春波耶。我家旧藏，道人为子佛奴写竹谱《万玉丛册》廿四帧，又为可行写《竹石谱》长卷，又为葛可久作《中山图卷》又写一叶竹，又散轴山水竹树十余帧。可谓伙矣。近复得此于项氏，道人与吾家有缘，洵不诬耳。戊子四月既望，醉鸥李肇亨题。（行书纸本装后）

【外录】

《御制诗三集》卷九载弘历诗曰：岁寒三益一增前，生面将云开别传。谁识道人为墨戏，我心先已获同然。

题黄筌蜀江秋净图卷
（此跋录自清潘正炜《听帆楼续刻书画记》）

【吴镇题跋】

暮烟漠漠一江秋，疏树依稀见远舟。风度钟声来古寺，人随雁影过前洲。云销碧落天无际，波撼苍山地欲浮。应识个中清绝处，成都画史笔端收。

蜀人黄要叔山水为五季画家之首，虽师李升而更过之，岂后世规于步趋者可比。此《蜀江》尤为精妙，吾欲彷佛一二，然终未有得也。至正五年谷雨日，梅花道人吴镇敬题并书。

李成江村秋晚图
（此跋录自明张泰阶《宝绘录》）

【吴镇题跋】

咸熙画图无与共，传世希微爱者众。二李之后已寥寥，宣和当日尤珍重。新图一旦落人间，神宫寂寞何时还。经营意匠出尘表，上下五百谁能攀。水回中有渔舟泊，山顶崇台招白鹤。篱根浮出水潺潺，万竹琳琅奏天乐。霜飞木落一天秋，栖禽向晚声啾啾。柳溪错认渊明宅，过桥岂是王弘俦。景色萧条如太古，路僻村深贮烟雾。分明再见辋川人，芜词何敢轻为附。清容自是鉴赏家，持将却向天之涯。几回试展未能去，落尽庭前无数花。

清容先生近得李成卷于京国，一日致书请余题识，而益见其珍重之，无已也，为赋长句。至正五年春三月上浣，梅道人吴镇书。

山水
（此跋录自清卞永誉《式古堂书画汇考》）

【吴镇题跋】

奉为太无錬师观静堂作墨戏四幅，永为青云山中传诸不朽云。至正五年乙酉岁冬十月，梅花道人题。

为伯理十幅

（此跋录自明张泰阶《宝绘录》）

【吴镇题跋】

至正六年五月为伯里友兄墨戏。梅花道人吴镇。

【外录】

元柯九思题《梅道人为伯理十幅》：云溪吴仲岂凡俦，写得湖山数幅秋。良夜漏沉呼剪烛，不知风雨下前洲。

王晋卿十幅

（此跋录自明张泰阶《宝绘录》）

【吴镇题跋】

晋卿绘事诚无匹，尺素能参造化功。碧树依微春水润，苍山缥缈暮云笼。幽深自觉尘芬远，闲淡从教色相空。更喜涪翁遗墨好，草堂何必独称工。

至正丙戌七月，过元度读书房，得见王晋卿画册，兼有山谷老人题识，足称二妙。梅花道人吴镇敬观并书。

附山谷题句

晋卿为象江作此数幅，笔秀法奇，可爱可玩。固知高山流水之掺。非钟期莫能赏也。山谷老人题。

夏山欲雨图

（此跋录自台北"故宫博物院"藏《夏山欲雨图》）

【吴镇题跋】

夏山欲雨图，至正六年（1346）秋，七月既望，梅道人戏墨于西湖寓舍也。

【他人题跋】

1. 爱新觉罗·弘历

夏山欲雨云先凝。晻霭乍失峰峻嶒。幽人杖策独归去。巴湿绿荷衣上层。我时望雨经春半。披图聊慰赋云汉。见说蛟龙笔底飞。绘水有声兹岂但叶。起视空宇明星烂。掩卷无言只三叹。乾隆甲子夏御题。

笔墨未作神韵凝。故致云气生崿嶒。因之雨势亦欲至。不辨崇峦凡几层。此是全提讵提半。王倪对垒仰霄汉。画固简洁人则如。人实高超画非但。界画者流金碧烂。见此宁弗惭而叹。癸巳（1773）仲夏叠旧作韵再题。

2. 俞和

梅庵点笔有神助，开卷飒飒薰风凉。巨然去后无何有，屈指于今独擅长。仲圭品格高绝，有晋人风裁，至于诗文绘理，特其绪余耳。别来三载，忽见画卷，不啻见仲圭也，因题短句于左。时至正丙申七月晦日，紫芝山人俞和书。

3. 危素

吴梅庵吾之至友也，有高世之行，书无不读，而绘事更精，所谓鲁之原宪、晋之陶潜，殆其俦乎，予固爱其画，而更爱其人，予每有所请，无不应之，而悉佳妙，就中画卷种种入神，即使王洽复起，董巨再生，亦何过焉，书于卷后，使梅庵见之，必以予为知言。是岁四月十有一日。临川危素。

4. 元明善

元明善观于此静轩。

5. 邵宝

元季画家，不胜指屈，而散漫四方，唯江左为最，若吴仲圭其一也，仲圭居诸家之右，独得董家

正传，至于竹石写生，又称妙绝，所谓淡而不厌，简而文，仲圭有之矣。此卷今属吾友史明古所藏，观其画，想其人，固可重，而人尤足重，后之览者，若止以画视之，其亦浅之乎知仲圭矣。二泉邵宝。

6. 松陵史氏家藏之宝。

【题签】

吴镇《夏山欲雨图》真迹，内府鉴定神品。

竹石图

（此跋录自台北"故宫博物院"藏《竹石图》）

【吴镇题跋】

梅花道人学竹半生，今老矣。历观文苏之作，至于真迹未易得。独钱塘鲜于家藏脱堵一枝，非俗习之比。力追万一之不及。何哉？盖笔力未熟之故也如此。友人出此纸索，勉为之，以为他年有鉴识之士，方以愚言之不谬也。至正七年丁亥初冬，作于槜李春波之客舍。

草亭诗意图卷

（此跋录自美国克利夫兰美术馆藏《草亭诗意图》）

【吴镇题跋】

依村构草亭，端方意匠宏。林深禽鸟乐，尘远竹松清。泉石俱延赏，琴书悦性情。何当谢凡近，任适慰平生。至正七年丁亥冬十月，为元泽戏作草亭诗意，梅沙弥书。

【他人题跋】

1. 沈周

我友梅花翁，巨老传心印。修此水墨缘，种种

得苍润。树石堕笔峰，造化不能吝。而今橡林下，我愿执扫汛。后学沈周。

2. 陈仁涛

予求梅道人画二十年不可得，所见多赝鼎。即故宫所藏山水数轴都不可靠，传世真迹唯《渔夫图》《嘉禾八景》与此《草亭诗意》而已。壬辰十月十四日，余大病初愈，居家休养，（李）研山师忽持此图相赠，展卷披览，顿觉精神沛振，如服仙药。同日又得宋拓柳公权《神策军（纪圣德）碑》及群玉堂藏真草千字文，皆海内孤本。一日得数宝，欣喜何如。书以志幸。陈仁涛识。

此画作于至正七年丁亥，特年六十八盖其晚年神品也。涛又识。

【外录】

书画舫云：梅花道人《草亭诗意》一卷，画仿巨然僧，纯用淡墨图写。左方题五言诗一律，而署名称梅沙弥，亦甚奇特。后有启南古诗题咏，备述画学源流，攀元提巨，真不诬也。

山水轴

（此跋录自清邵松年《古缘萃录》）

【吴镇题跋】

白云冉冉树阴阴，隔嶂松泉奏玉琴。最爱幽人读书处，数声啼鸟落花深。至正七年冬日，梅道人戏墨于鸳湖精舍。

跋王晋卿万壑秋云图卷

（此跋录自清潘正炜《听帆楼续刻书画记》）

【吴镇题跋】

众山互回绕，芳丛满苍壁。野猿啼树红，林鸟巢筼碧。云来拥翠鬓，泉泻激古石。吟翁自拘拘，行人徒役役。归舟向东去，炊烟上空灭。前村未掩门，不知日将夕。

王晋卿画最为罕有，鉴赏家每每扼腕，而徐元度一旦得之于维扬友人之手，足称希世之珍矣。漫系短句。至正七年五月廿七日，梅花道人吴镇题并识。

梅道人为莹之十幅

（此跋录自明张泰阶《宝绘录》）

【吴镇题跋】

莹之君与予叔友善，一日以佳纸数幅命予作画，置之案头。期年，莹之已促之再三矣。雨中无事，检出，遂为涂抹，犹淹滞月余方始就绪。莹之得无谓老人有菅生之懒乎？放笔一笑。至正七年九月五日，梅道人吴镇记。

【外录】

张泰阶《宝绘录》录沈周云：吴仲圭先生，名镇，因用笔古劲，世称铁崖公，后人即为先生号是也。绘事甚于王右丞，能辨笔墨，染色精微。宋北苑、米南宫精于墨者，马远精于笔者，元吴先生笔墨具精。周总角时侍外大父斋头，笔法师仲圭，每回视真迹，悚愧无状。今幸得守翁王君文持得先生十册，种种神奇，令予放目不暇，如见宋诸明贤翻身出世矣。自愧老朽不能为学道耳。并系短句于洞

庭舟次：梅花庵主墨精神，七十年来目见真。落日晚山秋水上，扁舟惭愧白头人。辛酉秋八月十六日长洲沈周识。（沈周）

梅庵纵笔泻潇湘，醉墨淋老更苍。鉴画要知如鉴马，但看神骏略骊黄。（袁凯）

修篁苍石雨溟濛，难惊从谁辨异同。忆得芙蓉城下醉，满山红叶写秋风。（沈度）

赵干山居叠翠图

（此跋录自明张泰阶《宝绘录》）

【吴镇题跋】

至正八年八月既望，过访李中秘斋头，以南唐赵干《山居叠翠图》出示。予往观唐宋名笔颇多，唯此幅尤最精细，及阅其运笔，宛如真境，深得山林逸韵，反覆不能释手，玩之竟日为题。梅花道人吴镇。

游心竹素墨竹册

（此跋录自台北"故宫博物院"藏《墨竹册》）

【吴镇题跋】

之一：梅花人戏墨。

之二：叶叶舞清风，梢梢溥白雨。此怀谁其赏，山中有巢许。梅花老朽戏墨

之三：野竹诗于后。

之四：我爱晚风清，新篁动清节。嘤嘤空洞身，抱此岁寒叶。相对两忘言，只可自怡悦。惜我鄙吝才，幽闲养其拙。野服支扶留，时时苔上屦。夕阳欲下山，林间已新月。梅花道人戏墨。

之五：众木摇落时，此君特苍然。节直心愈空，抱独全其天。梅老云。

之六：媚媚春前花，袅袅风前柳。独有此君子，可为岁寒友。梅花道人戏墨。

之七：缅怀潇湘江，千里遥相忆。何当写一枝，与子期深密。梅花道人戏墨。

之八：无款。

之九：无款。

之十：梅花庵墨戏。

之十一：涓涓多近水，拂拂最宜山。吁嗟此君子，何地不容闲。梅花戏墨也。

之十二：写竹之真，初以墨戏，然陶写情性，终胜别用心也。行可索作，余老朽，亦嗜此已五十年矣，尚未得一笔中程，此无他，亦进之无力故也。公其勉力，久久能与笔墨相忘，方信此语不虚也。梅老谬谈。

之十三：日日行青山，无竹不可留。可怜东风中，桃李多春愁。梅花老戏墨，至正戊子秋。

之十四：梅花道人墨戏。

之十五：日日对此君，攀挹非细故。为问辕下驹，何如辙中鲋。梅老戏云

之十六：蓊蔚为难，所以用力也。行可其为如何？梅老戏语也。

之十七：梅花道人戏墨。

之十八：梅花道人戏墨。

之十九：野竹野竹绝可爱，枝叶扶疏有真态。生平素守立嵁巇，走壁悬崖穿石罅。虚心抱节山之阿，清风白雨聊婆娑。寒梢千尺将如何，渭川淇澳风烟多。七十翁梅老戏墨也。

之二十：墨竹之法，公家有息斋李学士行世《竹谱》，备言其详，岂在山野赘词，但欲以墨迹慕其仿佛，息斋谱中亦言宗文洋州之趣。盖文竹近处绝为稀少，倘遇好事家出示，多赝欠真，辄令学人慕而不坚，所以异其笔法也。与可之竹，大概出于自然，不求形似，与世画工略不相入。但传与可之名，不见真迹者多。纵遇真迹，又涉狐疑臆度。赏会之家，如胸中流出，则易于验辨。如其以他（日，点去）人议论，徒为喋喋评详，贻笑于大方之家多矣。余之谬言亦多矣。但公力入笔研，文字之余，久久学能熟，与笔墨两忘，自然见文洋州之趣，元不费力也。至正八年戊子秋九月，梅花老朽戏墨而书。

墨梅图

（此跋录自辽宁省博物馆藏《宋元梅花合卷》）

【吴镇题跋】

墨戏之作，盖士大夫词翰之余，适一时之兴趣，与夫评画之流，大有寥廓。写竹拟梅，自石室先生、华光大士发扬妙用，时所宗尚者众。独逃禅老人变黑为白，自成一家。后人虽云祖述，巧以形似，流连忘返，渐近评画写生，务求逼真。尝睹陈简斋墨梅诗云："意足不求颜色似，前身相马九方皋。"此真知画者也。历百年后，唯彝斋先生有题己作云："逃禅一派，流入浙西，唯赵子固继而似之。"又题云："试欲自由，又衍法度，及守绳规，龃龉无取。"武林唐明远持禹功梅来，联子固题识，诗中详备家数，信乎古人之作，命意岂苟然哉！吾乡达竹庄老人，得逃禅鼎中一脔，咀之嚼之，餍之饫之，深有所得，写竹外一枝，索拙作继和。余自弱岁游于砚池，嗜好成癖，至老无倦。年入从心，极力追

前人骥尾之万一，自笑东邻之颦，丑矣哉！庄子曰："朝菌不知晦朔，蟪蛄不知春秋。"岂可执寒冰而语夏虫者哉！后之览者得无诮焉。至正八年冬十月，梅花道人吴镇顿首。

【他人题跋】

1. 爱新觉罗·弘历

逃禅老人梅性谱，派衍华光青出蓝。弟子禹功称入室，艺林声价蜚江南。偶拂东绢写梅雪，梅香雪白三昧兼。老人缩手不复作，权吟小令指月拈。因参同异哦俊逸，率更书法清而严。村梅见诮薄当代，蜂蝶却见纷依帘。从来盛名显后世，无限吊古深情添。王孙外史皆逸士，识语饱玩钗脚尖。二吴此道乃私淑，澄心堂纸光如缄。蓓蕾欲开寒更勒，老干破萼霏清馣。高杨黄徐四作者，各出手眼资丛谈。妙哉梅事叹观止，三复常使幽怀忺。如入孤山香雪海，随其所会酬清恬。笑予时亦貌疏影，爱忘其丑徒无盐。清秘阁中谁氏子，碎金拣得名偏潜。春窗日嫩生意足，无须索笑重巡檐。乾隆丁卯御题。

2. 爱新觉罗·弘历

卷中梅花三幅，第一幅徐禹功作，杨无咎书十词其后，后有赵孟坚两跋，张雨和词附书其下。第二幅吴瓘作，瓘字莹之、竹庄其号。自书《柳梢青》词于前，而高仪甫题其后，并书《江山月》七律一首。第三幅吴镇作，镇自题长跋，而莹之再题其后，至卷尾有吴宽诗，杨循吉、黄云二跋，最后徐守和诗并序，及追和《柳梢青》十词，再题二词，其卷首题笺曰：小清秘阁者，未详何许人，所标书画亦未分晰，计其收藏当在徐守和之前。乾隆御识。

3. 徐朗白

梅花三昧甲观，宋徐禹功、杨补之、赵子固、元吴瓘、张伯雨、高仪甫、吴仲圭，书画国朝吴匏庵、杨循吉、黄云跋，无上逸品。小清秘阁珍藏。

4. 爱新觉罗·弘历

丁卯冬，得右军《游目帖》真迹，后有徐守和赞自署小清秘主者，乃知是卷即为徐守和所藏。附笔识之，以释前疑。

5. 梁诗正

只应六出让天工，姑射仙姿许略同。窗影分明怜玉瘦，不须更借月光笼。臣梁诗正恭和。

6. 汪由敦

画工渲染合天工，雪压疎梅讶许同。恰似孤山幽绝处，冲烟放鹤正开笼。臣汪由敦恭和。

7. 嵇璜

妙领逃禅落墨工，不缁羌许素心同。年来邓尉幽寻遍，如雪繁花著雪笼。臣嵇璜恭和。

8. 爱新觉罗·弘历

评量香色语虽工，谁识原来气味同。未必陶翁腰便折，管教荀令袖难笼。乾隆御题。

9. 董邦达

不信豪端有化工，疎花古干貌来同。忆曾踏雪西泠畔，和靖门前香雾笼。臣董邦达恭和。

10. 梁诗正

暗香疎影吴侬谱，往往写作留云蓝。偷将春信贮腕下，一枝先驿传江南。禹功远矣擅高格，延陵竞爽成三兼。园林半树想清冷，平章总听骚人拈。乍开冻蕊耐风劲，孤撑老干争霜严。只如映月在窗纸，清芬早觉通毡帘。名流鉴赏杂题识，错落时傍苔须添。谁与好事解收拾，累甓还合浮图尖。流传秘府辉宝笈，品藻岂必殊琮瑊。我皇笔底回橐仑，横斜点逗浮醽馣。更参妙迹尽生态，却溯远派资误

谈。似闻逃禅谢青笑，让出头地掀髯忺。分题未已大篇继，盘空硬语吟情恬。独惭赓和进里曲，煎茶无乃加姜盐。重为兹卷庆遭遇，无名并得光幽潜。梅魂缥缈应招取，香雪正复含章檐。臣梁诗正敬和。

11.扬无咎题《柳梢青》词十首

傲雪凌霜，爱他梅蕊，挽借春光。步绕西湖，兴余东阁，可奈诗肠。娟娟月转回廊，悄无处、安排暗香。一夜相思，几枝疏影，落在寒窗。

雪艳烟痕，又要春色，来到芳尊。忆昨年时，月移清影，人立黄昏。一番幽思谁论，但永夜、空迷梦魂。绕遍江南，缭墙深院，水郭山村。

茅舍疏篱，半飘残雪，斜卧低枝。可更相宜，烟藏修竹，月在寒溪。宁宁伫立移时，对瘦损、无妨为伊。谁赋才情，写成幽思，画入新诗。

月堕霜飞，隔窗疏瘦，微见横枝。不道寒香，解随羌管，吹到帘帏。个中风味谁知，睡乍起、乌云任敧。嚼蕊授英，浅颦低笑，酒半醒时。

月转墙东，几枝寒影，一点香风。清不成眠，醉凭诗兴，起绕珍丛。平生只个情钟，渐老矣、无愁可供。最是难忘，倚楼人在，横笛声中。

玉骨冰肌，为谁偏好，特地相宜。一段风流，广平休赋，和靖无诗。绮窗睡起春迟，困无力、菱花笑窥。嚼蕊吹香，眉心点字，鬓畔簪时。

为爱冰姿，画看不足，吟看不足。已恨春催，可堪雪裹，飞英相逐。只应标格孤高，似羞对、妖红媚绿。藏白收香，放他桃李，漫山粗俗。

水曲山傍，寒梢冷蕊，隐映修篁。细细吹香，疏疏沉影，恼断回肠。为驻马横塘，漫立尽、烟村夕阳。空袅吟鞭，几多诗句，不入思量。

天赋风流，相时宜称，著处清幽。雪月光中，烟溪影里，松竹梢头。生憎人在高楼，羌篷怨、惊催鬓秋。不道明朝，半随风远，半逐波流。

屋角墙隅，占宽闲处，种两三株。淡月微云，嫩寒清晓，香彻庭除。群芳欲比何如，癯儒岂、膏梁共途。因事顺心，为花修史，须纪中书。

右《柳梢青》十首，平生与梅有缘，既画之，又赋之，自乐如此，不知观者以为如何也，然老境对花，时一歌之，岂欲投他人耳目，非知音不可以示也。无咎。

12.赵孟坚

余数年前，因康节庵作墨梅，曾题长句曰："逃禅祖花光，得其韵致之清丽，闲庵绍逃禅，得其潇散之布置。回观玉面而鼠须，已自工夫欠精致。枝枝例作鹿角曲，生意由来端若尔。第传正印有由自，舍此的传皆妄耳。僧定花工枝则粗，梦良意到花则未。女中却有鲍夫人，能守师绳不轻坠。可怜闻名未识面，更有江西毕公济。季衡丑俗恶札祖，弊到雪篷觞滥矣。所恨二王无臣法，多少东邻效西子。此中有秘岂莫传，要以眼力求其旨。枝（笔，点去）分三叠墨浓淡，（赐攒蕊则三点眼名□鼠梢尾攒成辩，点去）花有正背多般蕊。须飞七出蒂则三，点眼名椒梢鼠尾。夫君已自悟筌蹄，重说偈言吾亦赘。谁家屏幛得君画，更以吾诗疏其底。"此诗之作谓学梅江西止尔，初不知禹功之能也。今观悟悦颐师所藏徐君禹功之作，盖于诸人之外，最得逃禅之体者，惜余前未闻知，后人吟更清，岂可少之？然禹功不自标名氏，第曰：辛酉人，不知淳熙前辛酉，或是庆元后辛酉也。逃禅生于绍圣之丁丑，殁于干道之己丑，禹功云:得之面授，受法其淳熙辛酉人欤。及逃禅之终，已年廿八岁矣，何五六十年间，爱尚

如余，未之知若人哉。信古今人物名氏，不得彰闻者有矣，片楮尺缣，傥未败腐，知音者存，于是重加三叹，慧辨清勤茶罢，短烛未残，为书此。宝佑丁巳孟夏甲子，赵孟坚子固书于善住方丈之西室。

13. 赵孟坚

自识禹功所画，其年冬，又识江右谭季萧花韵，画如鲍安人亦工枝，稍不清畅耳，远胜刘梦良也，刘有名流落江湖间，禹功季萧得罕闻，虽余前曾以诗述逃禅宗派，未及二君，世间有艺学不得闻于人者何既哉。丁巳仲冬望日，子固又记。

14. 张雨

面目冰霜。逃禅正派，只让华光。怪底徐卿，为渠描貌，萦损柔肠。有谁步屧长廊。更折竹声中吹细香，酒半醒时，雪晴寒夜，月上西窗。大元至正己丑，后学张雨谨次首篇柳梢青韵。

15. 吴瓘

墙角孤根。株身纤小，娇羞无力。蟹眼微红，粉容未露，不禁春色。待东君，汩没芳姿。渐迤逦，檀心半拆。缓步回廊，黄昏月淡，那时相得。至正戊子孟冬，竹庄梅已蓓蕾，因赋《柳梢青》词，而明远适来索余作，故写梅就书之。竹庄人。

16. 梁诗正

春寒芳信滞南枝，啅粒霜禽作意窥。标格恰宜谏竹伴，不多著墨认迂倪。臣梁诗正恭和。

17. 爱新觉罗·弘历

欲开未开三两枝，诗难貌岂画能窥。佳处不教全体露，苦心参罢识端倪。乾隆御题。

18. 汪由敦

东风昨夜上南枝，桃李深心未许窥。萼绿如珠香气动，已先群卉得天倪。臣汪由敦恭和

19. 董邦达

东坡竹外数斜枝，逸品宁容俗士窥。要识梅生藏用处，好凭读易问端倪。臣董邦达恭和。

20. 嵇璜

番风先到半开枝，数点天心未易窥。试傍梢头参鼻观，妙香清悟入无倪。臣嵇璜恭和。

21. 高仪甫

篱根玉瘦两三枝，百绕吟香夜不归。安得密林千亩月，仰眠吹笛看花飞。淡斋高仪甫作。

22. 高仪甫

梅花易写极难精，全在胸中一片清。香恐风前真奋发，影嫌月下未分明。自从人老初为祖，更说杨家后有甥。鬓与梅花俱白尽，他时之子可无名。此江山月赠写梅许梅谷诗，余喜其景联属对，既切而巧，每于诗人知画梅之来历者，举似之无不击节。甲子季秋因笔偶书。

23. 汪由敦

墨梅清韵古未谐，边赵但解调朱蓝。禹功点染独远探，积雪低亚南枝南。华光逃禅推创格，此君笔力都能兼。后来竹庄亦能手，坡翁仙句凭重拈。烟笼蓓蕾才半吐，超悟不异参香岩。一枝竹外态自好，藐姑绰约斜窥帘。道人放笔作老干，苔缠龙甲经春添。自成一家生意足，俗谱枉事论员尖。由来绝诣不相袭，品垂难判玉舆硙。作朋合自小清秘，开卷已拂香孅孅。留题数子列左幅，发挥意匠纵横谈。云窗坐展辨谁某，清词逸翰情为忺。宸藻亲题散珠玉，春姿浮动神清恬。直庐捧玩光照水，六花初彻庭中盐。句奇韵险若天造，想见笔妙由心潜。吟余恍意铜坑树，依约临风侧帽檐。臣汪由敦恭和。

24. 汪由敦

千年铁干饱霜风，生意能参造化功。方信此公真妖媚，胜他姹紫与嫣红。臣汪由敦恭和。

25. 爱新觉罗·弘历

秃兀寒梢矗晓风，广平铁石幹元功。刚从黍谷阳回处，消息传来破蕾红。乾隆御题。

26. 嵇璜

老干呈姿独依风，司花袖手不言功。却疑百炼昆吾铁，也解酣春晕小红。臣嵇璜恭和。

27. 梁诗正

孤撑冰雪待春风，漫论它时鼎鼐功。几点疏花消息动，便应管领上林红。臣梁诗正恭和。

28. 董邦达

一枝占画一番风，老笔当年继禹功。好与游人作清供，胆瓶寒浸逗春红。臣董邦达恭和。

29. 吴瑾

余之作梅聊自吟啸，噫在悦人心目。适明远求所作，写一枝以赠。今置之禹功卷后，何堪依附古人。且云欲道其出处而圭翁已自序之，何用赘疣故一诗以复题之。吴瑾莹之。

逃禅亲授写梅法，二百年来徐禹功，竹外一枝清绝处，孤山风雪夜濛濛。

30. 吴宽

写尽南枝又北枝，山林冰雪共襟期。谁能好事寻梅祖，更着花光与补之。吴宽为戒卿题。

31. 杨循吉

补之梅已为乌有，其门人徐禹功，又能使孙叔敖复生，亦善幻哉。若其抵掌笑谈，不俟假服而具者，则十词有焉。子固二跋，其书如劲弓之遇勇士，发发破的，信乎为松雪之家兄也，得者宝之，勿等

闲视也。弘治七年六月望日，吴郡杨循吉题。

32. 黄云

逃禅老人深入梅花三昧，铸辞置象，象逐云化。徐禹功追摹之游戏，得自在者，赵彝斋、吴仲圭，顿悟超领，言言相证，雪月风神，想见于千载之下。乙卯岁冬十月。昆山黄云敬书。

33. 徐守和

题宋元梅竹卷后。前为徐禹功，雪压梅竹，枝叶错综，积雪点缀，有蔡中郎飞白意。自题竹根云：辛酉人禹功作，盖杨无咎之高足子弟也，宜其画之，精绝若此，赵子固二跋详之矣。后有无咎《咏梅》十词，清新婉丽，一唱三叹，直是千秋绝调。张伯雨和韵一章，蕊珠乱落，瑶草纷披，信为神仙。□角云庄老人，竹外一枝，更为清绝，第恐广平难赋耳。梅道人自谓：有梅癖戏写枯根，仅四枝三花一蕊，而具罗浮万树之态，可谓能于法外取巧，笔与梅花殆，此公长技耶。夫禹功之精绝，云庄之清绝，仲圭之奇绝，一卷三绝，堪称鼎足。吾无间然，闲窗展玩，忽寒香扑鼻，环佩声徐，恍若姑射玉人，自空飞下，不觉心骨俱冰矣。情托乎词，走笔赋之。

竹梅元自岁寒客，后凋不让松与柏。枝穿叶错任纵横，玉树相依寒弗易。六花瞥赠绨袍来，百节七须咸受泽。杀青五瓣浑难辨，碎玉琅玕元围积。此中清味谁得知，只有林逋结冷癖。抵死欲觅顶门针，罗浮走下徐无藉。出入逃禅翻三昧，一枝直透西泠魄。子固二题花解颐，补之十调梅蹙额。句曲冷语挟霰飞，竹庄嫩梢烟外白。仲圭自号梅道人，枯槎老桥大破格。竹粉雪香惜玉心，小词长赋阳春拍。蹇驴何处唤诗神，庾岭梁园空费展。忽对此图揩老眼，陇头驿使来前席。吟髭半枯肌粟起，消我

热肠十二尺。己巳长至日徐守和。

冬至后三日，天作薄冷，微飘雪花，朗吟逃禅十词，清兴如洗，夜坐更豪漫，剪烛追和：

不爱芳春，无花可侣，有竹为邻，不受红尘，清回俗驾，幽结高人，热心至是，几泯已往事，都付吟唇，枯尽修髯，白涧双鬓，此际凝神。

清畏人知，白甘自淡，春隙先窥，忙趁寒光，急逃蝶蜂，偷发南枝，宁耐冰霜，贯脾冷笑他，车马驱驰，镜里年华，梦中富贵，闪赚依谁。

山居未成，猿啼鹤怨，兀坐思清，忽睹玉英，斜枝点缀，雪里香生，不觉寒魂，暗惊春到也。陇使已行，莫待花残，孤日无影，一水盈盈。

独自黄昏，咏罢招隐，雪花闭门，秉烛寒窗，萧萧疎影，向我温存，无计可解，愁魂争些儿，忘了清樽，寻个知心，玉人千古，有客姓袁。

时兮岁寒，老矣心冷，梅竹粗安，朔风有情，同云四起，六出漫漫，迢迢此夜，为难烹雀舌。雪汁如兰，涤去宿肠，浇去魂磊，只剩诗肝。

万树非多，一枝非少，是处堪歌，赏罢生悲，清绝成怨，老当奈何，以夜为昼，可么对寒葩。细酌低哦，庄兮蝴蝶，我也罗浮，谁辨真讹。

才赋归来，问松成盖，问竹成栽，偏喜梅花，不趋炎热，乍冷先开，折向胆瓶，敲推则恐怕。春雷暗催，待得飘零，广平兴尽，有赋无才。

花白春先，头白春后，影到窗前，尔移庭庑，我来城市，同调相怜，撩我清兴，翩翩满腔里。香云素烟，呼出成冰，喷出成霰，呕出成璇。

雪剥霜凌，几番磨折，精神反增，幽香不绝，薄粉还匀，虚心曲承，妙合法书，可凭（端）倾倒了。墨客骚僧，秦篆飞白，汉隶八分，响拓寒灯。

冷落偏幽，萧疎宜韵，清瘦相俦，断桥村店，野寺渔矶，有人倚楼，谁谓有酒，无愁消魂也。暮雪悠悠，推琴一啸，玉人千里，白发盈头。清癯老逸徐守和。

好清成癖，三友岁寒，吾独怜白，孤山风味，庾岭高标，不殊今昔，快雪时晴，小屋半山间。点缀奇石，落晖香醉，淡月香醒，疎烟香迫。

乙丑元旦，展玩赏心，漫和逃禅《柳梢青》一首，工拙莫论，期得梅神而已。清真居士徐守和。

诗中有画，逃禅孟坚，深入玄解，画中有诗，禹功得韵，竹庄得派，笔底仲圭，生怪端不负。梅君佳话，淡斋嚼玉，句曲琢冰，雪香露瀁。前词赋毕，犹有余情，未尽复拈一章，所谓一解不如一解也，辄举椒觞，以浇愧云。守和重题。

水竹山居图
（此跋录自清卞永誉《式古堂书画汇考》）

【吴镇题跋】

结茅山阴溪之曲，最爱轩窗对修竹。四时谡谡动清风，三迳萧萧夏寒玉。也知一日不可无，彼且恶乎免尘俗。夜深飞梦绕湘江，廿五清弦秋水绿。梅道人戏作《水竹山居》至正戊子。

小李将军秋山无尽图
（此跋录自明张泰阶《宝绘录》）

【吴镇题跋】

奇峰倒映青冥立，绝壑高悬白雾开。万里无云见秋末，千林有雨向春回。王孙妙笔本无尘，万叠

云山总逼真。长卷未应人世有，虎头今识是前身。

　　昭道此卷，不减思训，而秀发更过之。虽王子敬之雄视一世，示未之过也。至正戊子七夕前一日，梅花道人吴镇题。

秋江独钓图

（此跋录自明汪砢玉《珊瑚网》卷三十三）

【吴镇题跋】

　　空山兮寂历，石气蒸兮笼葱。人家兮木末，望鸡犬兮云中。水流花谢淹，冬春兮无穷。江亭兮石漱，霭霭兮深松。山中人兮归来，飒长啸兮天风。彦敬尚书弄襄阳墨戏作此图。沙弥老人仿招仙之辞作此赞。白日寒冰，手皴龟坼，云川居士应笑我多事饶舌。至正戊子正月。

【他人题跋】

　　1. 倪辅

　　空山灌木参天长，野水溪桥一径开。独把钓竿箕踞坐，白云飞去复飞来。倪辅。

　　2. 李东阳

　　秋落寒潭水更清，钓竿袅袅一丝轻。斜风细雨谁相问，破帽青鞋却有情。长沙李东阳。

　　3. 沈周

　　枫叶芦花送晚晴，三江秋气逼青防。相看自信鲈鱼美，不为羊裘是客星。沈周。

　　4. 姚绶

　　南山旧宅早来归，红叶苍松白石矶。今日钓鱼真取适，海鸥还讶未忘机。姚绶书于水竹邨。

　　5. 吴宽

　　策策霜林映水丹，重重云岫鑠轻寒。西风斜日空江暮，无限秋光属钓竿。匏庵吴宽。

　　6. 彭年

　　木落秋容淡，江空水气寒。长安有尘土，不上钓鱼竿。龙池彭年。

秋江濯足图

（此跋录自清张照《石渠宝笈》）

【吴镇题跋】

　　古木垂萝一老夫，乱山苍霭入看无。不知多少城居者，谁解《秋溪濯足图》？至正八年戊（原书缺一字）九月，梅道人戏墨。

竹卷

（此跋录自明郁逢庆《郁氏书画题跋记》）

【吴镇题跋】

　　春到龙孙满地生，未曾出土节先成。可怜无个伶伦眼，镇日垂垂独自清。低垂新绿影离离，倚石临泉一两枝。忆得昔年今日见，凤凰池上雨丝丝。墨竹，文湖州妙入神品，余为此谱，悉推其法，不知赏趣富人耳。梅道人识。

　　与君俱是厌尘氛，一日不堪无此君。更喜龙孙得春雨，自抽千尺拂青云。梅道人戏墨。

　　动辄长吟静即思，镜中渐见鬓丝丝。心中有个不平事，尽寄纵横竹几枝。至正八年四月十日，梅道人写。

陶九成竹居诗画卷

（此跋录自台北故宫博物院藏《陶九成竹居诗画卷》）

【吴镇题跋】

天台陶九成来游醉李，一日会余精严僧舍，因出竹居诗轴相示，索写墨竹一枝以娱，遂书松雪诗云："我亦有亭深竹里，也宜归去听秋声。"至正九年冬十一月望日，时李景先同在，一笑。梅花道人戏墨也。

野竹野竹绝可爱，枝叶扶疏有真态。生平素守远荆榛，走壁悬崖穿石罅。虚心抱节山之阿，清风白雨聊婆娑。（此处似少一句）渭川淇澳风烟多。梅花道人戏墨，为九成作野竹居。至正己丑冬十一月望，梅花道人再书也。

【他人题跋】

1. 赵雍

竹居，仲穆。

2. 天𦕎子

吴楚东南气候清，此君贞节范长生。月中忽见云留影，雨外不闻风作声。老鹤夜寒惊露下，蛰龙春暖听雷行。去年记得碞碞上，万叶一秋天地轻。天𦕎子。

3. 王冕

小桥流水路萦纡，竹里茅茨是隐居。慷慨不同时俗辈，清高多读古人书。好山入坐情无限，明月穿帘兴有余。我亦山阴旧溪曲，一庭潇洒政相如。王冕题于西湖之巢居阁。庚寅（1350）秋七月朔日也。

4. 钱惟善

长揖上官归旧庐，此君无恙碧窗虚。平生诗瘦宁无肉，终日神清为读书。秦地沃饶称陆海，晋人旷达爱林居。远游一一观殊胜，雪后山阴恐不如。曲江钱惟善。

5. 汪泽民

万竹连云着此身，下开三径四无邻。深居自有闲风月，不用敲门问主人。汪泽民叔志。

6. 曹道振

蒙蒙烟雨笕笪谷，中有诗人结茅屋。春风一径入疏篱，新绿亭亭森万玉。平生我亦王子猷，何当卜筑依林丘。此君风致政不俗，莫说渭川千户侯。延平曹道振。

7. 应才

君家元爱菊，却向竹间居。苍雪飘云外，绿烟生雨余。一庭交翠草，万卷杀青书。我欲赋淇澳，清风还穆如。钱唐应才。

8. 蒋堂

溪上林深处士家，参差十亩翠成霞。书声夜夜三更月，鹤梦惊回石径斜。蒋堂。

9. 王渐

地仙居处万竿齐，四面青山水一溪。毕竟此君高节在，露梢留得凤凰栖。王渐玄翰。

10. 卫仁近

萧萧竹里屋三楹，流水当门净复明。桥外风清无俗驾，林间月落有书声。翠旆团影瑶琴润，粉节飞香石几横。我欲从君谢尘鞅，结庐松下过余生。卫仁近再拜。

11. 陶凯

溪上人家爱此君，森然苍玉伴闲身。不知门外东流水，但见青山似故人。天台陶凯谨题。

12. 李德元

一榻清风满架书，烟稍露叶野人居。从教苍玉堪栖凤，未拟逃名与世疏。北平李德元。

13. 黄瑾

南村陶九成先生竹居诗一卷。皆元季文雄诗伯名笔书画。今虽片楮行墨。犹不易得。而况萃会于此乎。里彦刘汝深。早游先生之子南纪门。虑其失守而属之一展观。则先朝遗老。南村雅望。如可想觌而挹其清风已。岂不快人目之所未睹哉。向使不属有知。则为风雨虫鼠之所毁败而沦于覆瓿也久矣。恶能十袭秘宝而藏之乎。是亦南村之一幸也耶。成化丙申（1476）。海人黄瑾跋。

14. 朱彝尊

吾乡梅花衲。画竹如箭藂。但留烟雨丛。不必定娟好。一叟南村来。林泉互幽讨。为写径尺图。篱落皆意造。两书至正年。其体近章草。题句十一翁。一一尽遗老。我友淀湖湄。竹居等邻保。真迹储箧中。启示藉文缫。孟夏风始薰。新篁小亭抱。彷彿秋声闻。可以除热恼。道人述松雪诗有归听秋声之句。故及之。康熙庚辰（1700）四月。过雅山书屋。书崖长兄出梅花道人竹居图见示。漫题十韵于后。竹垞朱彝尊。时年七十有二。

15. 罗家伦

此卷见明张丑清河书画舫著录。其午集所载云。梅道人野竹居卷。纸本水墨。画草草而成。极有天趣。按题识盖为陶南村作。后有诗跋十余人。大半多名士。始于钱惟善。讫于王冕。又小注云。此卷在震泽王氏。张青父草草而成。极有天趣之语。允为定评。钱王诸跋原系分纸写就。装裱时当可更动次序。梅道人补作墨竹及重题长句。尤为精妙。陶宗仪字九成。著南村诗集辍耕录说郛诸书。声名籍甚。东南书画家多与交游。此卷题识集一时文坛之盛。良非偶然。自赵仲穆书端。至朱竹垞跋后。连

梅道人在内。计书画家十五人。纸十三幅。多属藏经笺。实可宝玩。此卷于嘉庆朝入宫。编入石渠宝笈三编。题笺为元人合笔陶九成竹居诗画。溥仪于出宫前。以赏溥杰名义。移置宫外。见故宫所存赏溥杰书画名单中。民国三十四年日本关东军投降。伪满皇朝瓦解。此卷复散入民间。流徙来台。幸免浩劫。爰志概略。以告来兹。一九五四年十一月一日。罗家伦书于台北。

竹石

（此跋录自清陆时化《吴越所见书画录》）

【吴镇题跋】

晴霏光耀耀，晓日影瞳瞳。为问东华尘，何如北窗风。至正九年冬十月，梅花道人戏墨于武陵之客舍。

竹谱跋

（此跋录自明钱棻《梅道人遗墨》）

【吴镇题跋】

墨竹虽一艺，而欲精之，非心力之到者不能，故古今唯文与可一人而已，他无闻也。余力学三十秋，始可窥与可一二，况初学者耶！然不知后之能视余笔者几人乎？至正九年，二月望后二日书。

墨竹卷四段

（此跋录自清李佐贤《书画鉴影》）

【吴镇题跋】

第一段：文与可授东坡《墨竹诀》云：竹之始生，一寸之萌耳，而节叶具焉。自蜩腹蛇蚹至于剑拔十寻者，生而有之也。今画者乃节节而为之，叶叶而累之，岂复有竹乎？故画竹必先成竹于胸中，执笔熟视，乃见其所欲画者，急起从之，如兔起鹘落，少纵即逝矣。与可之教余如此，余不能也，而心识其所以然。而不能然者，内外不一，心手不相应，不学之过也。且坡公天资迥异，尚以为不能然者不学之过，况它人乎？故画竹必先得成竹于胸中，然后可以执笔熟视以追其所见，不然，徒执笔熟视，将何所见而追之耶？古今作者虽多，得其心者或寡，不失之于简略，必失之于繁杂，厅俗狼藉，不可胜言。惟与可挺天纵之才，笔有神助，妙合天成，聚散得中，繁简合度。故学者必自法度中来始得。梅华道人录。

第二段：画风竹两竿并题。

意足不求颜色似，前身相马九方皋。此简斋之诗也，可谓知其道者也。梅华道人。

第三段：画风竹五竿并题。

风来思无限，雨过有余凉。眷彼古君子，猗猗在沅湘。梅花道人。

第四段：画土坡上竹四竿，露下根节，不露枝叶，又小筱及笋各二，并题。

未出土时先有节，便凌云去也无心。梅华道人戏墨，至正九年五月十三日也。

广与可笔

（此跋录自清卞永誉《式古堂书画汇考》）

【吴镇题跋】

翠羽风前叶，秋声雨一枝。诗题春粉节，绷脱玉婴儿。忽见不是画，近听疑有声。落落不对俗，涓涓净无尘。吾以墨为戏，番因墨作奴。当年若莽卤，何处役潜夫。色经寒不动，声与静相宜。只为岁寒心似铁，也宜烟雨又宜晴。我亦有亭深竹里，也思归去听秋声。

阴凉生研池，叶叶秋可数。京华客梦醒，一片江南雨。此鲜于学士题纸上竹，爱之，故录于此耳。至正九年三月廿九日，梅道人广与可笔于橡林精舍。

李公麟诸夷职贡图

（此跋录自明张泰阶《宝绘录》）

【吴镇题跋】

圣主仁风沃九州，遐方纳贡拥皮裘。山珍罗列夷输款，海错兼陈虏进周。礼乐万年瞻盛治，河山一望识神邱。野人何幸当斯世，快觌熙明上国游。

至正九年七月，偶从子章斋头，得观龙眠所画《职贡图》，不胜仰羡。此非笔底神工，安得有此精妙。世无盛德之君，亦不能睹此景象也。展阅之后，为赋短诗，并识若此。梅花道人吴镇书。

李晞古关山行旅图

（此跋录自明张泰阶《宝绘录》）

【吴镇题跋】

南渡画院中人固多，而惟李晞古为最。体格具备古人，若此卷，则取法荆关，盖可见矣。近来士人有画院之议，岂足谓深知晞古者哉。一日子章持示，漫书教语于左，为晞古吐气。至正九年初冬，梅道人吴镇识。

墨菜图

（此跋录自清卞永誉《式古堂书画汇考》）

【吴镇题跋】

菘根脱地翠毛湿，雪花翻匙玉肪泣。芜蒌金谷暗尘土，美人壮士何颜色。山人久刮龟毛毡，囊空不贮挪揄钱。屠门大嚼知流涎，淡中滋味吾所便。元修元修今几年，一笑不直东坡前。

梅花道人因食菜糜，戏而作此，友人过庐索墨戏，因书而遗之，聊发同志一笑也。至正己丑。

【他人题跋】

墨菜铭（并序）

菜，草类也，其熟否与五谷同丰馑，以可食也，故羞。王公荐鬼神奉宾老供民食，防不需是而具。然味薄，肉食者贱之，甘之者必有守有为之士也。或者图是亦岂亡意乎？云间陆居仁阅而为之铭曰：

惟土之生，厥草万汇。可荐可羞，乃汇之贵。其色病如，非有舜华之丽，其芳韬如，寂甚芝兰之气。嫩甚漂摇，玉食者弃。薄甚藜藿，尚德者嗜。民固不可一日有此色，士可一日亡此味。摘不厌稀者为情亲，龁不厌根兮为厉志。啜箪菽而饮瓢水

者不必具其茹，拔家葵而却园钱者奚忍攘乎利。坐牖外而致饱，于以见其有容。食其老而舍心，于以存其生意。固宜入学者持是以合舞，见师者执是以为贽。形万乘之菁寐，可以齐九重之玉陛。奉宗庙之宾祭，可以和盐渍于硼器。菜乎菜乎，又孰为至？吾将蒩之以享上帝。

1. 倪瓒

肉食固多鄙，菜羹元自癯。晓畦含露气，夜鼎煮云腴。春醪时一进，林荀与之俱。游戏入三昧，披图聊我娱。倪瓒。

2. 黄玠

江南何有，秋末晚菘。欲知此味，请问周颙。颙其逝矣，物犹在是。口腹累人，幸勿过侈。真率之防，莫非耆贤。时作菜羹，何取腴鲜。

3. 邵贯

雨苗风叶绿堇堇，纤手青丝出汉宫。满眼苍生总如此，忍看涂抹画图中。

4. 黄公望

其甲可食，既老而查。其子可膏，未实而葩。色本翠而忽幽，根则槁乎弗芽。是知达人游戏于万物之表，岂形似之徒夸？或者寓兴于此，其有所谓而然耶？大痴学人平阳黄公望书于云间客舍，时年八秩有一。

5. 钱惟善

晚菘香凝墨池湿，畦菜摘尽春雨泣。梅花庵中吴道人，写遍群蔬何德色。怪我坐客寒无毡，床头却有买菜钱。四时之蔬悉嘉味，乃知此味吾尤便。有客忽携画卷至，一笑落笔南风前。曲江钱惟善用仲圭韵。

6. 吴璋

天泻乳膏沐黄壤，老圃嘉蔬日应长。菁青苣紫韭苗黄，白酒初熟与君尝。由来此味良不俗，清真绝胜庙堂肉。酒酣耳热歌采薇，倚阑注目江云飞。

7. 曹绍

吾家疏庵瀼水滨，老圃生涯不计春。食肉何如食鲑好，从渠自说庾郎贫。

8. 吴温

鱼有腥兮肉有膻，庾郎滋味正相便。山中雨后春云暖，饱向松窗榻上眠。

9. 北禅德宝

已有食肉相，青菘且自栽。丈夫成事业，都是菜根来。天台自悦。小园新雨后，旋摘晚菘香。尽道羊羹美，谁知此味长。北禅德宝。

10. 申屠衡

嗜味无常珍，适口以为美。箪瓢与列鼎，达者同一视。纷纷彼何人，奉养务崇侈。设具穷水陆，解割弊刀几。吾闻古昔言，厚味有累已。羊朵叔群颐，鼋染子公指。腹果在一饱，过分我何喜。幽人富嘉蔬，五侯那足比。韭菹十八品，木鱼三百尾。俎豆杞菊瓯，肉食诚可鄙。逍遥玩真味，淡泊有妙理。为问眉山翁，元修无乃是。吴郡申屠衡。

11. 倪枢

读书南山下，朝夕供齑盐。鱼肉非不美，嗜味将无厌。秋风饱畦蔬，采掇或得兼。学业嗟未成，疏食宁不甘。华亭倪枢。

12. 徐达道

广州刺史甘清淡，常食无过菜与鱼。雨过小畦供晚摘，短苗嫩甲味何如？

13. 王务道

披卷忆山中，故人何日逢。邻墙赊浊酒，小圃摘新菘。会稽王务道。

14. 张颛

只宜滋淡泊，安足奉膏粱。食肉非无辱，何如此味长。嘉禾张颛。

15. 王纶

食荠肠独苦，食肉众所鄙。终当根以嚼，冈俾私欲累，嘉兴王纶。

16. 邵亨贞

画法贵形似，山水为首科。花木与写生，自古品汇多。难能在兴趣，宁论工拙何。菜为群蔬长，隽永久不磨。所以山林间，脍炙不啻过。图之匪适目，过意期无他。艳岂比苑芳，秀难并林柯。重之在真味，甘苦无偏颇。对此恒自况，淡泊适太和。抚卷若有得，行当老山阿。邵亨贞。

17. 夏文彦

气含风露满深秋，真味由来胜庶羞。若使孔融曾见此，品题当不到元修。

18. 李明复

嗤彼膏粱徒，岂知蔬食乐。所以士大夫，滋味甘淡泊。天台李明复。

19. 杨弦孙

食肉仍易厌，菜根滋味长。黄虀三百瓮，日日是家常。永嘉杨弦孙。

20. 顾舜举

朱门尽日多珍味，贫士终年只菜羹。请语当朝食肉者，由来此色在苍生。

21. 章炯

厚味生五兵，彩色瞀双目。所以山林人，食菜胜食肉。

22. 游至

谁识柔蔬味，坡仙咏入诗。君无忘此意，淡泊见操持。啜霭游至。

23. 元本

茅屋浙江东，春深多白菘。披图成一笑，清味野人同。丹丘元本。

24. 寿智

短短青菘菜，春风细作花。不须夸鼎鼐，清味在吾家。

25. 谢德俊

至人多不事膏腴，四月山中樱笋厨。久客栖园饱风味，何如今日又披图。

26. 叶谦

淡中风味甚珍羞，自分藜羹不外求。无限大宛春苜蓿，如何只合饱骅骝。

27. 王贞

若有人兮山中居，朝夕抱瓮灌春蔬。春蔬渐长翠羽疏，摘入冰壶作寒菹。滋味自与肉食殊，刳龙肝，斫凤腊，昨日欢宴今日悲，淡泊味久谁能识。鹤上仙王贞。

28. 钱应庚

老吴嗜好素淡泊，戏画晚菘三尺强。江南物价正腾踊，山中此味偏悠长。冰壶立传贵适口，碧涧作羹聊塞肠。自古食焉难怠事，吾儒莫羡大官羊。

29. 谢礼

青菘淡中味，一日宁堪无。甘为藜藿肠，食肉者不如。

30. 潘应辰

彝齐采山薇，四皓歌紫芝。丈夫乐此味，百事诚可为。

31. 八礼台

时人尽说非甘美，咬得菜根能几人。莫笑书生清苦意，比来食淡更精神。蒙古八礼台。

32. 佚庵老人

道人写菜墨犹湿，空山雨后山鬼泣。秋菘叶老何离离，莫使苍生见其色。我今京都坐锦毡，太仓日给贯朽钱。食前方丈固不欲，三湌此味吾竟便。偶题此卷寄乡友，柳花飞堕金门前。佚庵老人自洪武庚午岁始仕刑部主事，吾友忽携梅花道人《墨菜》过行邸，喜爱曲江先生所和诗韵，遂步而识之。

竹木泉石十幅

（此跋录自明张泰阶《宝绘录》）

【吴镇题跋】

予于绘事，固所夙耽，每当风晨雨夕，长目无聊，聊用以遣拨。今年春，舟过云闲，访泽民高士，连为风雨所阻，舟中寂寞，漫写竹木泉石，合得数帧。写毕随置箧中，亦不之顾览者，亦知老人兴味之所至，而不必复计其画之工拙矣。至正九年十月望后，梅道人吴镇记。

墨竹

（此跋录自明郁逢庆《郁氏书画题跋记》）

【吴镇题跋】

野色入高秋，寒影照湘水。日午北窗凉，清风为谁起。梅道人戏写于晚风阁。至正庚寅夏六月。

新凉透寒图

（此跋录自张大千旧藏《新凉透寒图》）

【吴镇题跋】

新凉透巾毛发寒，攒眉阁眵鼻孔酸；疏襟飘飘不复暖，饱风双袖何其宽。我欲赋《归去》，愧无"三迳就荒"之佳句；我欲江湘游，恨无绿蓑青笠之风流。学稼兮力弱，不堪供其耒耜；学圃兮租重，胡为累其田畴。进不能有补于用，退不能嘉遁于休；居易行俭，从其所好，顺生佚老，吾复何求也！梅道人老矣戏墨，时年七十有一岁。

墨竹卷

（此跋录自《故宫书画图录》卷十七）

【吴镇题跋】

第一书序：墨竹之法，作干、节、枝、叶而已。而叠叶为至难，于此不工，不得为佳画矣。昔见于（点去）息斋谱中，谓法宗文与可，下笔要劲节，实按而虚起，一抹便过，少迟留则必钝利矣，法有所忌，学者当知，粗比桃叶，细如柳叶，孤生并立，如叉如井，太长太短，蛇形鱼腹，手指蜻蜓等状，均陈得密，偏重偏轻之病，使人厌观。必使疏不至冷，繁不至乱，翻正向背，转侧低昂，雨打风翻，各得法度，不可一例涂去，如染皂绢然也。汝求予墨竹以为法，切不可忘吾言之谆谆。古今墨竹虽多，而超凡入圣，脱去工匠气者，唯宋之文湖州一人而已，近世高尚书彦敬，甚得法，余得其指教甚多，此谱一一推广其法也。梅道人志。

第二画新竹：春到龙孙满地生，未曾出土节先成。可怜无个伶伦眼，镇日垂垂独自清。梅道人戏作。

第三画秋竹：长忆前朝李蓟丘，墨君天下擅风流。百年遗迹留人世，写破湘潭梦里秋。梅花和尚。

第四画老竹：秋来白发三千丈，戏写清风五百竿。幸有颖奴知此意，时来几上弄清寒。仲圭老人。

第五画雪竹：森森如玉万条青，风过声传几度听。激楚结音多岁月，中郎时有到柯亭。梅道人画于新亭精舍。

第六书识：曹孟德感桥玄知己，及后经过玄墓，自为祭文曰："承从容誓约之言，徂殁之后，路有经（过点去）由，不以斗酒只鸡相沃酹，车过三步，腹痛勿怨。"虽临时嬉笑之言，非至亲笃好，胡肯为此哉？余与芝田作竹谱而不倦者，亦此意也。

陈简斋诗云：意足不求颜色似，前生相马九方皋。可谓知道者耶？家鸡野鹜同登俎，春蚓秋蛇总入庖。此余少有不足之锂之叹，至正十年六月望日，梅花老朽戏墨。

竹谱图

（此跋录自上海博物馆藏《竹谱图》）

【吴镇题跋】

与可画竹不见竹，东坡作诗忘此诗。高丽老茧冰雪泠，戏写岁寒岩壑姿。纷纷苍雪落碧筱，谡谡好风扶旧枝。试听雷雨虚堂夜，拔地起作苍虬飞。

梅道人为可行作《竹谱》，时暮春三月，憩于醉李春波之客舍，因抽架头之纸，随笔为此数竿，虽出一时兴绪，亦自有天趣。可行游研池久矣，日来笔力想亦健矣，他时观此拙作，亦可发笑而已，以《竹谱》言之，则吾岂敢？至正十年春三月，杜鹃花发，梅道人顿首。可行以为何如？

嘉靖三十六年春既望，墨林项元汴得于吴门文氏。（项元汴）

万玉丛墨竹谱册

（此跋录自台北"故宫博物院"藏《竹谱册》）

【吴镇题跋】

之一、之二：东坡先生《题文与可画筼筜谷偃竹记》：竹之始生一寸之萌耳，而节叶具焉。自蜩蝮蛇蚹以至于剑拔十寻者，生而有之也。今画者乃节节而为之，叶叶而累之，岂复有竹乎？故画竹必先得成竹于胸中，执笔熟视，乃见其所欲画者急起从之，振笔直遂以追其所见，如兔之起，鹘之落，少纵即逝矣。与可之教予如此，予不能然也。而心识其所以然也而不能然者，内外不一，心手不相应，不学之过。故凡有见于中而操之不熟者，平居自视了然而临事忽焉丧之，岂独竹乎！子由为《墨竹赋》以遗与可，曰："庖丁解牛者也，而养生者取之；轮扁斫轮者也，而读书者与之，今夫夫子之托于斯竹也，而予以为有道者则非耶？"子由未尝画也，故得其意而已。若予者，岂独得其意并得其法。与可画竹，初不自贵重，四方之人持缣素以请者，足相蹑于其门，与可厌之，投诸地而骂曰："吾将以为袜。"士大夫传之以为口实。及与可自洋州还，而余为徐州，与可以书遗余曰："近语士大夫，吾墨竹一派近在彭城，可往求之。袜材当萃于子矣。"书尾复写一诗，其略曰："拟将一段鹅溪绢，扫取寒梢万尺长。"予谓与可："竹长万尺，当用绢二百五十匹。知公倦于笔砚，愿得此绢而已。"与

可无以答。则曰："吾言妄矣，世岂有万尺竹也哉？"余因而实之，答（曰，点去）其诗曰："世间亦有千寻竹，月落庭空影许长。"与可笑曰："苏子辩则辩矣，然二百五十匹，吾将买田归老焉！"因以所书画《筼筜谷偃竹》遗予曰："此竹数尺耳，而有万尺之势。"筼筜谷在洋州，与可尝令予作洋州二十韵，《筼筜谷》其一也。予诗云："汉川修竹贱如蓬，斤斧何曾赦箨龙。料得清贫馋太守，渭川千顷在胸中。"与可是日与其妻游谷中，烧笋晚食，发函得诗，失笑喷饭满案。元丰二年正月二十日与可没于陈州，是岁七月七日，予在湖州曝书画，见此竹，废卷而哭失声。昔曹孟德祭桥公文有"车过腹痛"之语，而予亦载与可畴昔戏笑之言者，以见与可于予亲厚无间如此也。梅花道人为佛奴画竹谱，书此记于卷首。至正十年庚寅夏五月一日雨窗笔。

之三：东坡先生有诗云，老可曾为竹写真，小坡（东坡子迈）今与石传神。至正己丑间，有客自天申来，持小坡竹石为余观，得见真迹，因诵简斋诗云："意足不求颜色似，前身相马九方皋。"书至此陡觉意趣似有所得。夫画竹之法，当先师意，然后以笔法求之可也。倘得意在笔前，则所作有天趣自然之妙；如其泥于笔法，求其形似者，岂可同日语耶。因作此纸为佛奴宝之。吾老矣，惜其所学欠精，后生者当有精力之时，饱食终日，无所用心，略亲于研池游戏，终胜别用心。亦不可终焉溺于此，但能玩而不流，斯可矣。至正庚寅夏五月一日，梅花人戏墨于醉李春波陋室。

之四：曹操字孟德，感太尉桥玄知己，及后经过玄墓，自为祭文曰"承从容誓约之言，徂逝之后，路有经由，不以斗酒只鸡相沃酹，车过三步，腹痛

勿怨。"虽临时戏笑之言，非至亲之笃好，胡肯为此哉。

宋元君将画图，众史皆至，舐笔和墨，在外者半。有一史后至者，僵僵然不趋，受揖不立，因之舍。公使人视之，则解衣般薄裸。君曰："可矣，是真画者也。"

拟与可笔意。

之五：东坡先生守湖州，日游河道两山遇风雨，回憩贾耘老溪，上澄晖亭，命官奴执烛画风雨竹一枝于壁间，题诗云："更将掀舞势，秉烛画风篁。美人为破颜，恰似腰肢袅"。后好事者刻于石，今置郡庠。余游雪上，摩挲久之。归而每笔为之，不能仿佛万一。时梅雨初歇，清和可人。佛奴出纸册索作竹谱，遂因而画此枝，以识岁月也。至正十年夏五月一日，梅花人年已七十一矣。试貂鼠毫笔、潘衡旧墨，儿诵《论语》声声。

之六：有竹之地人不俗，而况轩窗对竹开。谁谓墨奴能倒景，一枝移上纸屏来。梅花道人一日与人写纸屏而作此枝。佛奴索写此诗于谱上，遂为书也。至正庚寅夏五月十三日竹醉时。

之七、之八：晴霏光煜煜，晓日影瞳瞳。为问东华尘，何如北窗风。梅花道人戏墨于醉李春波门笑俗陋室者。饮冰先生以樗翁（吴汉英，系吴森长子）所书笑俗二字木刻示余，揭之陋室。为问俗之移人而贤者犹不能自免，而况愚者而能免乎？（之，点去）俗之可笑不可笑，何则？盖习气所积化之而然也。然而俗之果可移人，而人果不可移俗者乎？使其喜名者而乏才识，喜利者而尚浮华，皆习俗移人而然焉。间有堕于其中而自觉者，得非心出天赋，人能移俗者至是乎！俗果可笑乎，果不可笑乎？因

诵东坡诗（曰，点去）士俗不可医之句。先生乃掀髯大笑，捧腹出门疾走而去。余遂歌曰："我有渊明琴，长年在空屋。客来问宫商，卢胡扪轸足。幸俗不可医，那使积习熟。我懒政欲眠，清风动修竹。"

孔子适卫，公孙青仆。子在淇，周有风动竹。萧瑟团栾之声，欣然亡味，三月不肉，顾谓青曰："人不肉则瘠，不竹则俗，汝知之乎？"梅花道人写至此，遂写竹以破俗云。至正庚寅夏五月，时窗雨未霁，笔倦少息。

之九：晴霏光煜煜，晓日影瞳瞳。为问东华尘，何如北窗风。梅花道人戏作此纸，时南风初来，高卧，窗风到竹边而回，微凉可爱，因有此作，书此以识其美也，至正（庚寅）夏六月。

之十：俯仰元无心，曲直知有节。空山木落时，不改霜雪叶。此悬崖竹，如此立意可也。梅花道人戏墨。

之十一：竹窗思阒寥，铜博香委曲。胸中无用书，写作湘之绿。蝉声初响，凌霄花开，南风时来，清旦潇潇爽气，如在西山。拈笔偶书至此，佛奴习右军书，读《孟子》。六月九日也，梅花道人戏墨。

之十二：相逢尽道休官去，林下何曾见一人。（此句出自唐灵彻《东林寺酬韦丹刺史》诗）梅老戏墨。时客至退而书也。

之十三：抱节元无心，凌云如有意。寂寂空山中，凛此君子志。梅花道人为佛奴戏此竹，书此诗，当此日，习此枝，成不成，奇不奇，口不能言心自知，聊写此语相娱嘻。梅老痴语也。

之十四：鲜于伯机题高房山墨竹诗云："凉阴生研池，叶叶秋可数。京华客梦醒，一片江南雨。"至正十年夏六月九日，因南窗孤坐，拈笔写此纸，

以识岁月也。梅道人戏墨。

之十五：梅花翁寄兴于橡下。

之十六：简斋诗："意足不求颜色似，前身（画，点去）相马九方皋。"梅花亲书也。

之十七："我观大地众生，俗病易染难去。由然兴起慈云，霍为甘露法雨 ."此诗息斋道人画竹于皋羊僧舍题云。因仿其作，遂书此云。至正十年夏六月十日，梅沙弥随喜而戏墨也。

之十八：径深茅屋陋，树倚夕阳斜。行遍青山路，何丘不可家。至正庚寅夏六月梅花老戏墨也。

之十九：轻阴护绿苔，清风翻紫箨。未参玉版师，先放扬州鹤。梅老戏作于度余之东客位，且吃茶一盏。

之二十：愁来白发三千丈，戏扫清风五百竿。幸有颖奴知此意，时来纸上弄清（风，点去）寒。梅花道人戏墨，时骤雨忽至，清风凉肌。至正庚寅夏六月十也。

之二十一：昔游钱塘吴山之阳，玄妙观方丈后池上绝壁，有竹一枝，俯而仰，因息斋道人写其真于屏上，至今遗墨在焉。忆旧游笔想而成，以示佛奴，以广游目云。

之二十二：董宣之烈，严颜之节。斫头不屈，强项风雪。梅花道人戏作雪竹之法。

【他人题跋】

文与可竹，以尺许而具千寻之势，子瞻所谓有成竹于胸者也。梅道人不仑以画竹名，而此卷为道人最得意笔。题竹书法骏驳入晋室，予不知绘事而目有真竹，但觉斯卷得真竹趣而已。宜乎瑞光斋主人珍为三益之至友也。（李长焜）

【外录】

《六研斋笔记》卷四载：庚午秋，购得项氏所藏梅花道人竹谱一册。首幅题"万玉丛"三字，王西园一鹏所书也。笔势遒古可爱。

竹懒曰：梅华道人尝寓居春波里，正与予家同门闬，所谓春波客舍、梦觉窗、笑尘陋室者，仿佛在咫尺间也。予前后所收竹十余轴，昨岁命工镌其最入意者八帧于石，搨而装之，可成小屏，可公同好。今又得此谱，梅老画竹法，可谓大备矣。恨予老懒，不复能学，独有精神相为往来耳。

筼筜清影图

（此跋录自台北"故宫博物院"藏《筼筜清影图》）

【吴镇题跋】

陶泓磨松吐黑汁，石角棱棱山鬼泣。风梢呼梦苍雪冷，露影溥空晓云湿。筼筜一谷老烟霏，渭川千顷甘潇瑟。何如置此（此处漏一字）窗前，长对诗人弄寒碧。梅花道人戏墨于晚风清处。至正庚寅夏六月。

题吴莹之所藏郭忠恕画册八幅

（此跋录自清章铨《梅道人遗墨续集》）

【吴镇题跋】

春山仙宅　桃溪龙舸　琼馆松风　江阁清吟　灵沼荷香　溪阁元言　兰舟闲钓　霜林杰阁

余避暑斋居，门无辙迹，竹阴桐影，甚适也。忽吾友莹之过访，持示郭忠恕画册八幅。余阅之，宛然朱楼画栋、龙舸仙舟、高林崇嶂之致，各极其妙。余不觉风生而两腋恍若置身于十洲三岛间也。余谓

莹之曰：镇也赋性，朴拙绘事，不能精工，而徒以拙墨粗篆，趁情涂抹，回思忠恕之工妍雅致，众妙毕臻，相去奚啻天壤哉，令人不胜热中漫书以志，吾愧焉。至正十年六月廿一日，梅道人吴镇拜手书。

仿巨然江雨泊舟

（此跋录自清吴升编纂《大观录》）

【吴镇题跋】

梅道人戏作《江雨泊舟图》，至正庚寅秋七月也。

墨竹卷

（此跋录自日本藏《墨竹卷》）

【吴镇题跋】

之一：有客抱琴来，为我调清商；曲终抱琴去，夜深竹叶落。梅道人戏墨。

之二：雨过推竹窗，阑槛低可凭。奈此风叶何，潇潇不能定。梅道人戏墨。

之三：石上白云起，揽之不可留。无端作霖雨，使我生闲愁。梅道人戏墨，时老矣，七十有一也。

之四：竹窗思阒寥，铜博香委曲。客中乞丹书，写作湘之绿。梅道人戏墨。

之五：叶密凉气深，苔短石角露，一枝浮松阴，荡几潇湘趣。梅道人戏墨，时秋八月也。

竹石

（此跋录自明李日华《味水轩日记》）

【吴镇题跋】

有客抱琴来，为我弹云和。曲终抱琴去，潇洒当如何。至正十年（中用小印"庚寅"二字），秋八月。

为王国器十二幅

（此跋录自明张泰阶《宝绘录》）

【吴镇题跋】

闲中漫兴。

王君国器索拙笔几三载，余未有以应也。一日，持此册致之几上，且诉云："索久而报迟，得非吾子有意拒我乎？"余不苔。遂援笔作疎木片石，竟日稍就一幅。越数日，始周其册之半。国器复持云："以期后会毕焉。"逾月，国器又持之来，比前辞甚和，色甚夷，盖有知绘事之不易，而怜余之为苦也。又十日，方辍笔，因识其所劳如此，观者当因其劳而不计其拙矣！时至正十一年春二月望后二日，梅花道人吴镇识。

【他人题跋】

仲圭品概甚高，余前后所得凡数卷，皆磊落不凡。谨什袭藏之试一，披阅觉烟云满座也。崇祯辛未七月二十五日，云间畸人张泰阶题。（张泰阶）

米元晖云山图

（此跋录自明张泰阶《宝绘录》）

【吴镇题跋】

烟光与山色，缥缈想为容。不知山色淡，为复烟光浓。虎儿断入图画中，凭阑展卷将无同。但令绝景长在眼，从渠绝霭随春风。

元晖此卷，少变若翁法，而一种清润，尤觉可爱，人皆谓："虎儿扛鼎。"信不诬也。至正十一年四月望后二日，梅道人吴镇题。

晴江列岫图

（此跋录自《故宫书画图录》卷十七）

【吴镇题跋】

至正辛卯秋日，梅道人写晴江列岫图。

镇僻处穷居，寡营敛迹，孑立独行，谢绝世事，非有意存乎其间，懒性使然也。暇则焚香诵书，游戏翰墨，时作短幅小方，稍不惬意，即投之水火。或交知见爱之，遂以相赠，当于人心者，十有八九矣。往岁嘉遁先生，以长缣数幅索画，岂以余画为足重乎？予何敢辞，不谓淹滞二载，而先生亦不我咎，真有以知我也。今年秋，乃竟其卷，为书若此，惟先生略其妍端而并忘其罪愆，则镇幸甚。八月下浣，梅花庵吴镇识。

【他人题跋】

1. 爱新觉罗·弘历

得胜解非积学成，萧山跋语致精评。长江欲共秋空远，列岫如烘皓日晴。鼎峙四家真不愧，筌忘六法有谁京。溯源应近金川地，迩日军机正缱情。癸巳中秋节御题。

2. 邓文原

长江亭亭桑落洲，青山独傲苹花秋。边声已逐鼓声尽，水气欲挟渔榔浮。谪仙骑鲸五柳老，真景变灭随沙鸥。空余秦筝与羌管，断续不洗琵琶愁。梅花庵中解苍佩，宴坐得意毫端收。空青点云碧痕湿，方诸取月寒光流。江上老人在何许，似觉颔首相迟留。佳峰棱棱铁钩锁，千树点点铜浮沪。要知翰墨洒清气，俗子政尔劳雕镂。山空无人息机事，青眼不与王公酬。挥毫汗漫凛太古，拟跨独鹤游矶头。人在江湖贵适意，底用绝俗藏林丘。披图览卷重叹息，天际杳霭疑归舟。

蒲城孙世英编修，与余同舟南下，出其嘉遁翁所藏梅道人晴江列岫卷相示，笔意高古，墨气淋漓，真不在董巨之下，因作长歌题之，不能赞其八法之工也。文原识。

3. 吴全节

世之貌山水者，曰妙于生意，能不失真，如是而已，又问如何是生意，曰殆谓自然矣，问自然，曰能不失真古，斯得之矣，夫天地生物，特一气运化尔，其功用宜物莫知为之者，故能成于自然，今画者信妙矣，方且晕形布色，求物比之，似而劾之，皆人力之后先也，岂能令其自然哉，仲圭此卷，神凝智解，得于心而发于外，解衣盘礴时，正与山林泉石相遇，故能揽须弥尽于一芥，气振而有余，尽得山川之精蕴耳，彼含墨咀毫，受揾入趋者，可执工而随其后耶。看云老人吴全节。

4. 魏骥

昔人评梅道人画，为天然第一，其得胜解者，非积学所致也，夫山水之奇崛神秀，奥妙难穷，画家欲夺其造化，非饱游饫览，历历罗列于胸中，目

不见绢素，手不知笔墨，磊磊落落，杳杳漠漠，莫非吾画，此怀素夜闻嘉陵江水声，而草圣益佳，张旭见公孙大娘舞剑器，而笔势益俊者也，今此卷不下堂筵，坐穷泉壑，山光水色，混漾夺目，观者即拟之旭素书谱，夫谁曰不可。资善大夫南京吏部尚书萧山魏骥识。

5. 文徵明

元季画家，不胜指屈，虽散漫四方，而惟江左为最，若仲圭其一也。仲圭居诸大家之右，独得董、巨正传，至于竹石写生，又称妙绝。所谓淡而不厌，简而文，仲圭有之矣，然未能见知于人，处室屡空，而松柏后凋之操，未尝少谢，又为元季第一流人，谁为绘画之事，足以尽其平生梗概乎。此卷昔为嘉遁翁所作，传至今日，又属吾友默庵所藏，观其画，想其人，画固可重，而人尤足重，后之览者，若止以画视之，其亦浅之乎，知仲圭矣。时嘉靖十一年壬辰秋七月望后二日。文徵明书于悟言室。

6. 王世贞

右仲圭晴江列岫图，余从柘湖何氏以善价购得之者，生平阅历此公墨妙，凡二十卷轴矣，无若此卷之苍老郁秀，展之如可餐挹，几忘画境，昔年曾获一峰道人长卷，及黄鹤山樵《秋山图》，迂翁《海岳庵图》，皆尽神逸之致，最后得此，遂成元季四大家之合，吾知四公之迹流传兹世渥矣，欲求如是之完美者鲜甚，子孙其善藏之，当识吾之一段苦心也。己未七月下浣记，天弢居士世贞。

7. 于敏中

吴镇《晴江列岫图》一卷，元人跋二，明人跋三，卷长三丈三尺有奇，气势苍浑，笔墨淋漓，山石草树，舟屋人物，悉以书家中锋运之，精力圆足，神韵有余，想见解衣盘礴之乐，邓文原跋谓其不在董巨下，董源巨然之是否相合，虽不敢知，然辨其结构蹊径，尚存北宋矩度，以臣目中所见吴镇画，似无出其右者，故当是镇生平杰作，臣尝疑镇何以能与黄公望、王蒙、倪瓒相匹，今观此卷，诚不愧四大家并称矣，至文原跋所云嘉游翁，盖姓孙氏，其名不可考，但镇人品极高，索其画者，虽片楮不易得，而嘉遁翁以如此长缣属之，曾不相拒，意必高尚者流，与镇同志，故不惮经营渲染欤，其柘湖何氏名亦不著，按柘湖在嘉兴华亭之间，何氏殆不过随意收藏，非真赏鉴者，及归王世贞，是卷始得定评耳。乾隆癸巳仲秋月中澣，臣于敏中敬识。

【外录】

《石渠随笔》云：吴镇《晴江列岫图》，绢本。纵一尺九寸，横三丈三尺五寸。笔力圆足健拔，天趣奔放，合马、夏、董源、巨然为一手。山石用浓墨，点苔如指头大，松干皆放直笔，楼阁用界画法。内府藏镇画极多，从无此长幅巨笔者。

题画卷

（此跋录自明张泰阶《宝绘录》）

【吴镇题跋】

雨歇重林烟树湿，风来虚阁晚窗凉。幽人倚遍阑干久，始识山中兴味长。至正十一年季夏之初，避暑于水云阁中，写此并题。梅道人吴镇。

山水

（此跋录自清谢诚筠《贵贵斋书画记》）

【吴镇题跋】

独坐船头秋瑟瑟，鬓毛似叶晚风前。借时直要三百首，又见落霞开远天。至正辛卯七月廿有八日，梅道人戏墨。

陆探微层峦曲坞图

（此跋录自明张泰阶《宝绘录》）

【吴镇题跋】

六法斯图见，神奇指掌分。万峰凝翠霭，一水弄清纹。树密猿啼苦，桥回鸟唤群。溪边有茅屋，处处挂斜曛。

至正壬辰春三月，舟过玉峰，善夫先生出示探微画卷。余数年前曾有小句为题，余已忘之矣，今日复得展阅，一何幸也，第年光易逝，妙卷难遭援笔之余，有依依不忍解维之恋。吴镇再识。

乔林萧寺

（此跋录自台北故宫博物院藏《宋元集绘册·元吴镇乔林萧寺》）

【吴镇题跋】

至正十二年四月梅道人画。

【他人题跋】

高岩缀丛樾，寻径叩招提。峻岭矗层宇，乔林隐复蹊。门无俗客到，境有上人栖。净土心常念，超凡路不迷。乙亥冬至御题。（爱新觉罗·颙琰）

深溪客话图

（此跋录自台北"故宫博物院"藏《深溪客话图》）

【吴镇题跋】

至正十二年五月三日，戏墨于西湖之寓馆。梅华道人。

【他人题跋】

远山近树萃萧辰。山作麻皴树不皴。生面别开弗龙旧。迎眸送爽镇如新。野桥静致谢过客。溪阁清谈对雅宾。一一设如寻姓氏。殷谟周党定其人。庚戌秋御题。（爱新觉罗·弘历）

万峰幽壑图

（此跋录自清张照《石渠宝笈》）

【吴镇题跋】

野桥新雨足，夏木转多阴。欲就迎凉处，时为散发吟。月来湖空阔，风入树萧森。一倍添幽赏，溪山称此心。至正十二年秋八月，得万峰幽壑之想，因为戏墨于西湖寓舍，梅道人吴镇。

仿荆浩唐人渔父图

（此跋录自《故宫书画图录》卷十七）

【吴镇题跋】

收却丝纶歇钓船，江头明月正团圆。酒瓶侧，岸花悬。□领青簑踏月眠。

轻风细浪漾渔船，远水斜阳欲暮天。看白鸟，下平川。点破潇湘万重烟。

闲情聊尔寄丝纶，处处江山着我身。波似练，鬓如银。懒钓如山载海鳞。

极目乾坤夕照斜，清波微影弄晴霞。舟有伴，趣无涯。那个汀洲不是家。

近日何人是我邻，满景凫鸟最相亲。云淡淡，水鳞鳞。青草烟深不见人。

绿杨初睡暖风微，万顷澄波浸落晖。鼓枻去，唱歌归。惊起沙鸥朴鹿飞。

风揽长江浪拍空，轻舟荡漾夕阳红。归别浦，系长松。正是风恬浪息中。

一个轻舟力几多，江湖随处戏渔簑。撑明月，下长波。半夜风生不奈何。

残霞返照四山明，云起云收阴复晴。风脚动，浪头生。听取虚窗夜雨声。

白头垂钓碧江深，忆得前身是姓任。随去住，任浮沉。鱼少鱼多不用心。

钓掷萍波绿自开，锦鳞队队逐钓来。消岁月，寄幽情。恰似严光坐钓台。

桃花水暖五湖春，一个轻舟寄此身。时醉泊，感无纶。江北江南适意人。梅花道人戏墨。

余喜关仝山水，清劲可爱，观其笔法出于荆浩，后见荆画《唐人渔父图》，有如此制作，遂仿而为一轴。流散易去，今复见之，乃物有会遇时也。一日维中持此卷来，命识之，吁！昔之画，今之题，殆十余年矣，流光易谢，悲夫！至正十二年壬辰秋九月廿一日，梅道人书于武塘慈云之僧舍。

米芾画卷

（此跋录自明张泰阶《宝绘录》）

【吴镇题跋】

元章笔端有奇趣，时洒烟云落缣素。峰峦百叠

倚晴空，人家掩映知何处。归帆直入青冥蒙，曲港荷香有路通。更爱涪翁清绝句，相携飞上蓬莱宫。

米老此卷，余生平所未见也，岂象江素为二公所知，爱而有是耶，不尔何其精妙，一至于此也。梅花道人吴镇题，时至正十二年仲冬廿有八日。

【他人题跋】

附：黄庭坚题句，皆散题画上。

欲雨欲晴苔色里，山光断处见人家。

四月园林初雨后，树阴苔静绿茫茫。

云河容小艇，天地着闲人。

楚屋临江处，春波正渺茫。

人家隔烟树，帆影落空江。

松响半天环珮，润鸣满耳笙簧。

木叶阴中听鸟语，荷花香里下渔钩。

墨法自知山骨在，朝岚未解逐时观。

云横日落处，一方楚峰青。

跋王维春溪捕鱼图卷

（此跋录自清庞元济《虚斋名画续录》）

【吴镇题跋】

前滩尝罾后滩网，鱼兮鱼兮何所往。桃花锦浪绿杨村，浦溆忽闻渔笛响。我行笠泽熟此图，顿起桃源鸡犬想。不如归向茅屋底，老瓦盆中醉春酿。

时至正十三年三月小尽日，梅道人吴镇题于垂虹舟次。

赵仲穆仿古十幅

（此跋录自明张泰阶《宝绘录》）

【吴镇题跋】

仿王晋卿，仿李成早年笔，仿吾家大年，仿曹霸，仿韩干，仿李昭道，仿吾家千里，仿马和之，仿周文矩，仿米元章。

吾友赵仲穆，所作十画幅，或为山水，或为人物仕女，以至诗题景象，间有云山洗马、牧马之类，而复系以摹唐某、摹宋某，此非仲穆不能自创也，而顾若是，亦以其好古不倦之念所不能已耳。余于仲穆交知有年，得见制作，匪一而曷，若此册之工且妙耶，真所谓神酣笔畅，心颖腕灵，方得有此，吾恐仲穆斯时亦不自知其遂入不思不勉之乡矣，敬羡敬羡。至正十三年夏四月，梅花道人吴镇书。

题画册

（此跋录自明李日华《味水轩日记》）

【吴镇题跋】

第一幅作《宋人诗意图》

南陵水面漫悠悠，风紧云轻欲变秋。正是客心孤回处，谁家红袖倚江楼。梅道人戏作，时至正癸巳秋九月也。

第二幅作《董源寒林重汀》

红叶村西夕影余，黄芦滩畔月痕初。轻拨棹，且归欤，挂起渔竿不钓鱼。董源画《寒林重汀》，笔法苍劲，世所罕见其真迹。因观此图，摹其万一，与朋友共元用，当为著笔。

第三幅作《削壁临水》

野竹野竹绝可爱，枝叶扶疏有真态。生平素守远荆榛，走壁悬崖穿石罅。虚心抱节山之阿，清风白雨聊婆娑。长梢千尺将如何，渭川淇澳风烟多。老梅戏墨。元用以为如何？

第四幅作《枝竹》

梅花道人戏墨于晚风清处。

顾恺之瑶岛仙庐图跋

（此跋录自明张泰阶《宝绘录》）

【吴镇题跋】

夫画，心华也，亦性灵也。苟心华性灵之不超，则下笔自沾尘俗，有滞气，曷所贵乎？乃顾长康丹青笔法如春蚕吐练，宜乎以绝称矣。细观之六法兼备，此非超尘绝俗之才焉。能有此《瑶岛仙庐卷》，尤觉迥异，余按图摹之者，三日殊未有得，亦限于力之不逮，质之不同耳，大抵晋人诗文书画以逸胜，以格胜，当世代之下，而人之趣益下矣，焉可得哉？吾于斯图不能不兴仰止之叹。至正甲午之冬，梅花道人吴镇敬书于橡室。

墨竹卷

（此跋录自清李佐贤《书画鉴影》）

【吴镇题跋】

第一段，雨竹三竿，枝叶下垂。题在后。

孔子适卫，公孙仆子在渭园，有风动竹，萧瑟团乐之声，欣然亡味，三月不肉。顾谓青曰："人不肉则瘠，不竹则俗。汝知之乎？"梅道人写至此，遂写竹以破俗云。

第二段，亦雨竹二竿。

题云：移居每爱竹为邻，见画无端思入神。自是橡林多雅趣，胸中往往出清新。此国器詹进士题余《墨竹诗》，漫录于此也。梅道人戏墨。

第三段，晴竹一竿。

题云：海岳庵中夜醉过，纸粘雪壁兴如何。一竿从地不见节，惭我学人难似坡。老坡尝夜过米元章海岳庵中，米出澄心堂纸一幅，求作墨竹。坡乘醉令粘纸于壁，以笔蘸墨，一笔从地直扫至上，竿不用节。米问何以无节。坡曰：望竹何曾见节。写毕米珍藏，品为名画。后为都尉王晋卿易去。梅道人戏墨，至正十五年八月晦日。

赵松雪山居图
（此跋录自明张泰阶《宝绘录》）

【吴镇题跋】

予于绘事，游心有年，历观前人遗迹，悉皆领略旨趣，及阅赵魏公画卷，不觉敛手叹服。尝与子久论画，三百年来唯公一人，此图之谓也。时至正十六年中元日，梅花道人吴镇题于谢氏浣花庄之书室。

古木竹石图
（此跋录自清吴其贞《书画记》）

【吴镇题跋】

至正十七年六月盛暑日作此，奉寄河南老人。梅花道人戏墨。

李思训寒江晚山图
（此跋录自明张泰阶《宝绘录》）

【吴镇题跋】

余闻宣和内府所藏画轴画卷，其最上者，必亲为标出，或题句以识爱重之意。此卷端有御书御玺，概可知矣。思训为唐初画中山水第一，金碧青绿又为百代之宗，奚俟区区宣和题识而后其赏哉。元度珍此，诚有得我心敬羡。至正丁酉正月，梅道人吴镇沐手书。

米芾八幅
（此跋录自明张泰阶《宝绘录》）

【吴镇题跋】

米老之性，旷达放浪，不羁遇顽石乎，为石丈必束带整冠而拜世，因以"米颠"称之。凡作书画虽万乘前，亦必解衣脱带，未尝为官守而改其落魄，其生平兴致如此，所谓云山烟树，实宗王洽法门，然洽也太嫌简略，而米老能于严重中著逸趣，点笔破墨，种种入神，三百年来无有能匹偶者。余每见其书画，摹仿竟日，辄掷笔曰："不若让此老一头地。"吾友任元朴所藏画册八幅，政如浑金璞玉。无可置啄于其间。余谓元朴曰："君所藏颇富，若有此册，余皆长物矣。"元朴一笑而首肯之。时至正丁酉日短至后二日，梅道人吴镇谨书。

范宽江山秋霁

（此跋录自明张泰阶《宝绘录》）

【吴镇题跋】

沧江遥带碧云流，紫翠凝峦万叠秋。阁倚蛟宫飞雨湿，人依鸟道动离愁。帆归极浦苍山合，木落千林暮霭浮。岂是笔端分造化，无穷岩壑一缣收。

范宽此卷，即一木一石，无不可为师法，当出李营邱之右矣。至正丁酉中元后一日，梅道人吴镇识并题。

画竹卷（凡六段，卷前署画竹谱三字）

（此跋录自清张照等编纂《石渠宝笈》）

【吴镇题跋】

自识云：昔文湖州受东坡诀。云竹之始，生一寸之萌耳，而节叶具焉。自蜩腹蛇附，至于剑拔十寻者，生而有之也。今画者乃节节而为之，叶叶而累之，岂复有竹乎？故画竹必先得成竹于胸中，执笔熟视，乃见其所欲画者，急起从之，振笔直遂，以追其所见。如兔之起，鹘之落，少纵则逝矣。与可之教余如此，余不能然也。而心识其所以然而不能然者，内外不一，心手不相应，不学之故也。且坡公尚以为不能然者，不学之故，况后人乎？人徒知画竹者不在节节而为、叶叶而累，却不思胸中成竹自何而来，慕远贪高，躐级蹂躐，放驰情性，东抹西涂，便为脱去。翰墨蹊径，得乎自然，既非上智，何有良能。故当一节一叶，措意于法度之中，时习不怠，其积力久，至于无学，自信胸中真有成竹，而后可以振笔直遂，以追其所见也。不然徒执笔熟视，将何所见而追之耶？苟能循规矩，则自无

瑕矣，何患乎不至古人哉！况初若若于物，久之犹可至于所不拘之地，若遽放佚，吾恐其不复可入规矩而无所成矣。故学者必自法度中来始得。

第一段题云：湘妃祠下竹，叶叶著秋声。鸾凤清霄下，吹笙坐月明。

第二段题云：晴霏光煜煜，晓日影瞳瞳。为问东华尘，何如北窗风。

第三段题云：风来声谡谡，雨过色涓涓。

第四段题云：凉阴生研池，叶叶秋可数。京华客梦醒，一片江南雨。

第五段题云：轻阴护绿苔，清风翻紫箨。未参玉版师，先放扬州鹤。

第六段自识云：文湖州有此作，奇绝可爱。余因每笔仿之，不能仿佛万一，可愧耳。至正十九年七月廿九日，梅道人识。

竹

（此跋录自清张照《石渠宝笈》）

【吴镇题跋】

翠滴层檐四景亭，南连一带小山青。人间信有蓬莱岛，白日清风凤展翎。

又题识云：荣瘁乾坤物有时，老夫情况淡相宜。此君同是无心者，春去秋来总不知。至正十九年四月，上浣友人持绢求余画墨。君既为录，东坡公所作《墨君堂记》于前，复写风竹于后，丑恶顿露，大可发笑也。梅道人识。

墨竹图

（此跋录自清卞永誉《式古堂书画汇考》）

【吴镇题跋】

解箨初闻粉节香，拂云又见影苍苍。凤皇不至伶伦老，无奈荆榛特地长。

长忆前朝李蓟丘，墨君天下擅风流。百年遗迹留人世，写破湘潭梦里秋。

愁来白发三千丈，戏扫清风五百竿。幸有颖奴知此意，时来几上防清寒。

五月廿四日，竹窗孤坐，清兴遄发，戏写此枝，且看果有文公法否？至正十九年也。

山水轴

（此跋录自清梁章钜《退庵所藏金石书画跋尾》二十卷）

【吴镇题跋】

舴艋中人无姓名，胡庐世事过平生。香稻饭，细莼羹，棹月穿云任性情。至正庚子秋日，梅道人作。

王叔明为危太朴二十幅

（此跋录自明张泰阶《宝绘录》）

【吴镇题跋】

短嫌几许容丘壑，郁郁乔林更著山。应识王郎胸次好，未教消得此身闲。

吾友王叔明，为太朴先生作此二十幅，高古清远，无不兼之。人有谓其生平精力画属于此，吾又谓其稍露一斑，不徒止此而已也。梅道人吴镇题，时辛丑三月六日。

古木竹石轴

（此跋录自清孔广陶《岳雪楼书画录》）

【吴镇题跋】

初画不自知，忽忘笔在手。庖丁及轮扁，还识此意不。至正廿有二年秋七月既望，梅花道人戏墨。

题八竹碑

（此跋录自吴镇纪念馆藏八竹碑）

【吴镇题跋】

之一：谁云古多福，三茎四茎曲。一叶砚池秋，清风满淇澳。至元四年冬十月廿七日，奉为竹叟讲师戏作。梅花道人镇顿首。

之二：东山月出光，照我庭中竹。道人发清啸，爱此苦苦独。至正戊子秋七月，梅花道人戏墨。

之三：野色入高秋，寒影照湘水。日午北窗凉，清风为谁起。梅花道人晚兴佳哉。

之四：短梢尘不染，密叶影低垂。忽起推篷看，潇湘雨过时。梅花道人戏墨。

之五：东坡先生守湖州，日游河道两山，遇风雨，回憩贾耘老溪上澄晖亭，命官奴执烛，画风竹一枝于壁间。后好事者刻于石，置郡庠。余游雪上，因摩挲断碑，不忍舍去。常忆此本，每临池，辄为笔想而成仿佛万一，遂为作此枝，以识岁月也。梅花道人时年七十一，至正十年庚寅岁夏五月十三日，竹醉日书也。

之六：挺挺霜中节，亭亭月下阴。识得虚中理，何事不容心。梅花道人戏墨于醉李春波之客舍，至正庚寅。

之七：菲菲桃李花，竞向春前开。如何此君子，

四时清风来。梅花道人戏墨。

之八：轻阴护绿苔，清风翻紫箨。未参玉版师，先放扬州鹤。梅花道人戏墨。

【他人题跋】

1. 钱黯

梅道人墨竹石刻向庋庵中，本朝初年为宦游者携去，徒虽雅慕郁林，此竟毁同荐福矣。乙丑（1685）长夏，余从祖石耕氏得原拓八幅相示，清风高节，想见其人，因购珉精勒，以公同好。逃名而名存，道人得无作色否？康熙乙丑六月望，里人钱黯识。

2. 李日华

余爱吴仲圭墨竹在石室、东坡间。盖苏有奇气似庄生，文以法胜似左谷，仲圭则法韵两参，苍郁轩簌无不有也。戊午（1618）伏日曝书画，石夔拊见仲圭诸迹，悉请勒石置魏塘梅花庵中，以助晒敛，余额之。己巳（1629）二月因简出夔拊所选八帧，授名手践斯约。竹懒李日华识。

3. 鲁得之

眉公、竹懒两先生见余所作墨君，辄谓有梅沙弥风气，余深愧其言。然得此数片石，朝夕参对，或应有入路也，为之欢喜赞叹！钱唐鲁得之孔孙甫。

4. 平子

梅华庵主仿东坡《风竹》一枝，用笔劲而雅，深得长公遗意。先君子藏庵主画佳者，为绢本山水一轴、纸本山水手卷一，及此而三，今均在余处。病起展视，追想当年与南弟侍立时，评论三者之高下。事隔三十年，南弟去世而已三年，惟此画无恙，不禁慨然。平子题，丁卯正月。

【外录】

《珊瑚网》云：冯司成具区与客游魏塘，谒道人墓，慨然慕其风致，有"遗迹零落不可多得"之叹。坐客有言里人藏此竹者，公访之，遂掇以赠。画旧白笺上，长可三尺，阔尺许余。竹梢从左方倒垂，丛筱纵横，笔法清异，墨叶一片缀其上，长几三寸许，真奇作也。

《墨君题语》云：题鲁千岩仿吴仲圭墨竹，己巳岁，孔孙为予摹勒梅道人墨竹八种，刻之石将置梅花墓庵，以垂不朽勾填之。余逐精心以窥笔妙，凡所横出，无非梅老精神相为出没。予戏谓：孔孙有此活，手腕便可椎碎顽石矣，梅老有知亦应拊掌。李日华。

竹枝图

（此跋录自北京故宫博物院藏《竹枝图》）

【吴镇题跋】

空洞元无心，岁寒知有节。天寒日暮时，不改霜雪叶。梅花道人戏墨。

【他人题跋】

潇洒琅玕墨色鲜，半和风雨半含烟。怪来笔底清如许，老子胸中想渭川。湖南散人。

枯木竹石图

（此跋录自北京故宫博物院藏《枯木竹石图》）

【吴镇题跋】

晴霏光烨烨，晓日影曈曈。为问东华尘，何如北窗风。梅花道人戏墨。

墨竹坡石图

(此跋录自北京故宫博物院藏《墨竹坡石图》)

【吴镇题跋】

与可画竹不见竹，东坡作诗忘此诗。冰蚕脱茧秋云薄，戏作渭川淇澳风。烟姿纷纷苍雪落，碧箨谡谡好风来。旧枝信看雷雨虚，拔地起作苍虬飞。梅华道人戏作于春波客舍。

秋江渔隐图

(此跋录自台北"故宫博物院"藏《秋江渔隐图》)

【吴镇题跋】

江上秋光薄，枫林霜叶稀。斜阳随树转，去雁背人飞。云影连江浒，渔家并翠微。沙鸥如有约，相伴钓船归。梅花道人戏墨。

【他人题跋】

1. 笪重光

诗堂：梅道人秋江渔隐图。壬子秋日观于青岩之近园。

2. 爱新觉罗·弘历

乐饥洋泌碧波浔，方寸应无一物侵。欲问持竿垂钓者，羡鱼岂不是贪心。戊申春仲月御题。

秋山图

(此跋录自台北"故宫博物院"藏《秋山图》)

【吴镇题跋】

无款

【他人题跋】

诗堂：僧巨然画，元时吴仲圭所藏，后归姚公

绶，姚尝临此图，予并得之。雪川朱侍御之弟，见余所藏云东临本，因以古画易去，即巨然关山小景也，二轴皆入神。（董其昌）

【外录】

《书画舫》云：项氏藏梅花庵主《秋山图》，绢本巨幅。轻描细染，不类平时。纵逸之笔，惜乎无诗，仅有款识一行耳。

《妮古录》云：己未三月十一日，得《法书通释》《翰林要诀》钞本于武塘市肆，因念梅道人戢身撮土，市腥相匝，反不若此书袭余芸蕙中，为洗尘以庆其遭。

清江春晓图

(此跋录自台北"故宫博物院"藏《清江春晓图》)

【吴镇题跋】

清江春晓，梅花道人戏墨。

【他人题跋】

梅花道人画巨轴绝少，此幅气韵生动。布置古雅。大类巨然。非王蒙所能梦见也。董其昌藏并鉴定。

【题签】

辛巳仲冬望日，以五十金易之王越石，张觐宸识。

溪山雨意图

(此跋录自台北"故宫博物院"藏《溪山雨意图》)

【吴镇题跋】

石枕生凉菌阁虚，已应梅润入图书。前山尚有云来黑，知是神龙送雨余。笑俗陋室坐而戏墨并题。

至正辛亥夏五月十又六日也。

后赤壁赋图

（此跋录自台北"故宫博物院"藏《后赤壁赋图》）

【吴镇题跋】

无款

【他人题跋】

1. 爱新觉罗·弘历

诗堂：陈迹长新。

2. 逢庆

诗塘：东坡后赤壁赋图。绢素断烂。都南濠定为梅道人笔。乃颇近马、夏篱援。何也。要其苍厚处。自非余子所有。壬申二月六日装成因记。

3. 爱新觉罗·弘历

磔烈奚妨缠地陈，可传事旧亦如新。倦乎只合髯居士，识者定为梅道人。返放中流听所止，飞鸣过我是何因。无须姓氏辨一再，求剑守株总未真。乙未孟冬月，御题。

疏林远山图

（此跋录自台北"故宫博物院"藏《疏林远山图》）

【吴镇题跋】

疏林远山，梅道人戏墨也。至正（戊午二字朱印）秋九月。

竹泉小艇

（此跋录自台北"故宫博物院"藏《集古名绘册·元吴镇竹泉小艇》）

【吴镇题跋】

涓涓多近水，拂拂最宜山。吁嗟此君子，何地不容闲。梅花戏墨也。

【他人题跋】

远山已抹渺无迹，崇冈过雨多润泽。修竹成阴幕半岩，篑笀茂密结石碧。波光层叠含晴烟，乱石临汀漱暗泉。在山清兮出山浊，鉴此应防形役牵。众绿从中放小艇，岚黛浮筠摇滓溟。寄身云水托萍踪，江天万里游心逈。（爱新觉罗·颙琰）

【题签】吴镇竹泉小艇。

松石图

（此跋录自上海博物馆藏《松石图》）

【吴镇题跋】

苍藤蟊露梢，寒影照湘水。凉阴动研池，雷雨虚堂起。梅花道人墨戏。

雨歇空山图

（此跋录自上海博物馆藏《雨歇空山图》）

【吴镇题跋】

雨歇空山较倍清，新泉一道出林声。坐深不觉忘归去，无数乱云岩下生。梅花道人。

野竹怪石图

（此跋录自上海苏宁艺术馆藏《野竹怪石图》）

【吴镇题跋】

野竹野竹绝可爱，枝叶扶疏有真态。生平素守远荆榛，走壁悬崖穿石罅。虚心抱节山之阿，清风白雨聊婆娑。寒梢千尺将如何，渭川淇澳风烟多。梅花道人戏墨。

多福图

（此跋录自天津博物馆藏《多福图》）

【吴镇题跋】

长忆古多福，三茎四茎曲。一叶动机春，清风自然足。梅花道人戏墨。

【他人题跋】

吴湖帆二则

沈石田题梅道人画诗云：梅花庵主墨精神，老我重修翰墨因。只恐淋漓无冶艳，淡妆端不媚时人。戏次其韵：意态萧森迥出神，石田衣钵溯前因。珍传五百余年后，犹有铭心刻骨人。乙酉秋日，正离乱动荡，偶得梅道人多福图小景，气魄雄伟，亦道人晚岁绝诣也。丁亥潢治，识此志快，倩庵。

闲情无量福，医俗多栽竹。读书嚼梅花，快然应自足。丁亥大雪节，次仲圭原韵题此志感。

【外录】

《六研斋笔记》云：《传灯录》载：僧问多福院长老曰："如何是多福一丛竹？"多福曰："一茎两茎斜。"曰："不会。"曰："三茎四茎曲。"余家藏梅花道人一叶竹，题云："谁云古多福，三茎四茎曲。凉阴生研池，清风满淇澳。"观者不解

其语，不知沙弥引此一则公案，真以画说法者也。

芦滩钓艇图

（此跋录自美国大都会艺术博物馆藏《芦滩钓艇图》）

【吴镇题跋】

红叶村西夕影余，黄芦滩畔月痕初。轻拨棹，且归欤，挂起渔竿不钓鱼。梅老戏墨。

墨竹图

（此跋录自美国耶鲁大学艺术博物馆藏《墨竹图》）

【吴镇题跋】

梅花道人戏墨

【他人题跋】

道人洒墨生清润，数尺新梢如玉抽。昨夜西□霜月重，可怜翡翠不胜愁。张玉。

【题签】

元吴仲圭

碧筱抱节图

（此跋录自日本东京国立博物馆藏《碧筱抱节图》）

【吴镇题跋】

碧筱抱奇节，空霏散泠露。十年青山游，得此清风趣。梅花道人戏墨。

苍虬图

（此跋录自日本藏《苍虬图》）

【吴镇题跋】

乱石堆头松子树，伏令千岁与之俱。苍髯绿发谁可似，天目山前第四株。梅花道人戏墨。

竹外烟光图

（此跋录自张大千旧藏《竹外烟光图》）

【吴镇题跋】

汉成高士隐居求志于武水之滨，七十优游，终日无一语，毋生事灾哉。有堂扁楣全福。予拈笔戏云："有客抱琴来，调以全福吟。一激南歌发，七弦此正音。竹外烟光薄，松间月影沉。共如谢弦激，观复天地心。"梅沙弥稽首。

【题签】

梅花道人竹石真迹，大风堂藏。（张大千）

竹石图

（此跋录自张大千旧藏《竹石图》）

【吴镇题跋】

不是梗楠作栋梁，幽闲合在白云乡。平生无意夸虚术，却被风吹韵出墙。梅道人戏墨。

峦光送爽图

（此跋录自私人藏《峦光送爽图》）

【吴镇题跋】

布谷声中雨乍晴，峦光送爽到轩楹。山家风物清幽甚，但作歌诗颂太平。梅道人戏笔。

【他人题跋】

远岫云归腻雨晴，一川新爽拂檐楹。乔松谡谡鸣幽籁，试问因何不得平。己亥暮春中游，御题。

（爱新觉罗·弘历）

观潮图

（此跋录自私人藏《观潮图》）

【吴镇题跋】

移得山川胜，坐来烟雾空。窗中列远岫，堂上见青枫。岩树参差绿，林花掩冉红。鸟飞天路迥，人去野桥通。村晚留迟日，楼高纳快风。微茫看不足，潇洒兴难穷。中丞徐公好余拙笔，于其入都掌宪作此为贺。梅道人。

【题签】

元梅华道人观潮图。宣统丁巳（1917）三月，雪堂罗振玉署题。

山水

（此跋录自台北故宫博物院藏《元四大家名迹册·元吴镇山水》）

【吴镇题跋】

梅道人戏墨

【他人题跋】

1. 俞和

吴仲圭山水得董巨正脉，此图笔墨淋漓，气运生动，宜顾仲瑛呕赏之也。紫芝生。

2. 爱新觉罗·弘历

溪村待渡无轻舟，略彴支波当人脚。寒烟漠漠野塘秋，似有行人隔丛薄。渔儿一棹破沧浪，短笛无腔随意乐。纷纷名利付青云，爱此萧闲兴所托。御题。

雨竹风兰

（此跋录自台北故宫博物院藏《云烟揽胜册·元吴镇雨竹风兰》）

【吴镇题跋】

韵飘山翠冷，声和野泉清。仲圭。

【他人题跋】

猗猗劲节四时荣。雨洗箪筜态益清。净濯浮筠绝尘垢。落含凤管韵琮琤。花中君子琬兰芳。披拂清风飓国香。自趁轻飓舒雅致。岂同凡卉任飞扬。

（英和）

丛薄幽居

（此跋录自台北故宫博物院藏《宋元明集绘册·元吴镇丛薄幽居》）

【吴镇题跋】

梅道人画。

【他人题跋】

崇山为郭树为邻，落落疏峰淡淡皴。无闷幽居堪遯世，有怀太古自超尘。殊他罗雀翟门诮，谢彼驰烟孔橄嗔。不似文家竹掩画，故知吴画实通神。

（爱新觉罗·弘历）

题画

（此跋录自明钱棻《梅道人遗墨》）

【吴镇题跋】

晚节先生道转孤，岁寒惟有竹相娱。粗才杜牧真堪笑，唤作军中十万夫。坡公题诗，可谓旷达者耶！

竹卷跋

（此跋录自明钱棻《梅道人遗墨》）

【吴镇题跋】

昔文湖州授东坡诀云："竹之始生，一寸之萌耳，而节叶具焉。自蜩腹蛇蚹，至于剑拔十寻者，生而有之也。今画者乃节节而为之，叶叶而累之，岂复有竹乎？故画竹必先得成竹于胸中，执笔熟视，乃见其所欲画，急起从之，振笔直遂，以追其所见，如兔起鹘落，稍纵则逝矣"。与可之教予如此，余心识其所以然，而手不能然者，内外不一，心手不相应耳，不学之过也。且坡公尚以为不能然者，不学之过，况后人乎！人能知画竹者不在节节而为，叶叶而累，却不思胸中成竹，何自而来？慕远觅高，逾级躐等，放驰性情，东抹西涂，自谓脱去翰墨蹊径，得乎自然。原非上智，何能有此？故当一节一叶，措意法度之中，时习不息，真积力久，因信胸中真有成竹，而后可以振笔直遂，以追其所见；不然徒执笔熟视，将何所见而追之耶？若能就规矩，初尚苦于物，久之犹可至于不物。物地若遽放纵，吾恐不复可久，终归无所成也。故学者必自法度中来始得。

为松岩和尚画竹

（此跋录自清卞永誉《式古堂书画汇考》）

【吴镇题跋】

枝枝有参差，叶叶无限量。不根而自生，换却诸天想。至正庚寅，梅沙弥奉为松岩和尚助喜。

【他人题跋】

1. 文信

吴郎平生真不俗，千亩琅玕在渠腹。有时写出与人看，叶叶枝枝动寒绿。之子爱之如千金，袖中戛戛鸣玉音。莫教风雨化龙去，明日葛陂何处寻。洪武二年七月二十一日，写于凝翠楼，雪山文信题。

2. 赵奕

虚心待我不嫌贫，斋下从来独此君。风送萧骚和雨响，月将浓淡向窗分。森森碧玉垂苍葆，郁郁寒梢拂翠云。昼静清阴消溽暑，凉生枕簟更殷勤。古汴赵奕题。

吴仲圭墨竹，初学文湖州，运笔虽熟，而野气终不化。此轴为松岩禅师所作，岩之族孙弘宗藏主请题，予与仲圭、松岩皆故人也，天游既久，览此不能无慨。然宗虽族孙，生苦晚而不及见，今宝此轴，其能永思者欤？系之以诗。

3. 彝简

梅花庵里散花天，翠袖佳人色共妍。居士不缘曾示疾，此君端解替谈禅。眉山派自湖州出，淇澳诗从卫国传。回首百年成一梦，三生莫问旧情缘。延陵释彝简题。

4. 惠鉴

怀人几度咏淇诗，空向琅玕节下题。想见百年承雨露，绵绵防到子孙枝。湛然静者惠鉴。

【外录】

《六研斋笔记》云：吴仲圭为松岩和尚写竹枝一卷，简淡萧远，有天成之趣。自题："枝枝有参差，叶叶无限量。不根而自生，换却诸天相。至正庚寅，梅沙弥奉为松岩和尚助喜。"雪山文信题云："吴郎平生真不俗，千亩琅牙在渠腹。有时写出与人看，叶叶枝枝动寒绿。之子爱之如千金，袖中戛戛鸣玉音。莫教风雨化龙去，明日葛陂何处寻。洪武二年七月二十一日写于凝翠楼。-古汴赵奕题云："虚心待我不嫌贫，斋下从来独此君。风送萧骚和雨响，月将浓澹向窗分。森森碧玉垂苍葆，郁郁寒梢拂翠云。昼静清阴消滤暑，凉生枕簟更殷勤。"延陵释夷简题云："梅花庵里散花天，翠袖佳人色共妍。居士不缘曾示疾，此君端解替谈禅。眉山派自湖州出，《淇澳》诗从卫国传。回首百年成一梦，三生莫问旧情缘。"又有湛然静者释惠鉴着语云："吴仲圭墨竹，初学文湖州。运笔虽熟，而野气终不化。"以仲圭妙境，而疵为"野气，何此衲之横议若是耶！岂呵佛骂祖于艺事场中，亦作无面汉耶？再三阅之，殊为之不平。

竹图并题卷

（此跋录自清卞永誉《式古堂书画汇考》）

【吴镇题跋】

墨竹位置，如画干节枝叶四者，若不由规矩，徒费工夫，终不能成画。濡墨有深浅，下笔有轻重，逆顺往来，须知去就，浓淡粗细，便见荣枯，仍要叶叶着枝，枝枝着节。山谷云：生枝不应节，乱叶无所归。使笔笔有生意，面面得自然，四向团栾，

枝叶活动，方为成竹。古今作者虽多，得其门者或寡，不失之于简略，必失之于繁杂，或根干颇佳，则枝叶谬误。或位置稍当，而向背多乖方。或叶似刀截，或身如板束，粗俗狼藉，不可胜言。其间纵有稍异流，仅能尽美。至于尽善，良恐未暇。独文湖州挺天纵之才，比生知之圣，笔如神助，妙合天成，驰骋于法度之中，逍遥于尘垢之外，从心所欲，不逾准绳。故余一依其法，布列成图，庶后之学者不隐于俗恶云。梅道人笔。

（后四段诗各一首）

菲菲桃李花，竟向春前开。如何此君子，四时清风来。

晴霁光煜煜，晓日影瞳瞳。为问东华尘，何如北窗风。

亭亭月下阴，挺挺霜中节。寂寂空山深，不改四时叶。

落落不对俗，涓涓净无尘。缅怀湘渭中，岁寒时相亲。

水石竹枝图

（此跋录自清卞永誉《式古堂书画汇考》）

【吴镇题跋】

野色入高秋，寒影逝湘水。日午晚风凉，清风为谁起。梅道人晚兴佳哉。

【外录】

《珊瑚网》云：此幅余得之青浦曹氏，后以易高明水乳窖纸槌瓶。历崇祯戊午秋，见石刻仲圭墨竹八纸，为李氏鉴藏，而此其一焉。因忆昔年尚有梅沙弥推篷竹，亦为先荆翁易吴益之汉玉麻姑仙，

并去黄鹤山樵《双笋图》，每开帘风动，追忆恍然。今崇祯壬午秋，得梅花老人翠竹黄华真迹。觉顿还旧观。

古涧长松图

（此跋录自清卞永誉《式古堂书画汇考》）

【吴镇题跋】

长松生风吹不歇，古涧出泉鸣自幽。玉屑饭余移白日，紫芝歌动振高秋。雨窗秃笔，无事而书。仲圭。

菜图

（此跋录自清卞永誉《式古堂书画汇考》）

【吴镇题跋】

菜叶阑干长，花开黄金细。直须咬到根，方识淡中味。梅道人戏墨。

云山竹石图

（此跋录自清卞永誉《式古堂书画汇考》）

【吴镇题跋】

中峰和上赞云：云山竹石水沉沉，一道灵光亘古今。童子望崖空合掌，不知蹉过古观音。梅花道人画并书。

竹下泊舟图

（此跋录自清卞永誉《式古堂书画汇考》）

【吴镇题跋】

涓涓多近水，拂拂欲宜山。吁嗟此君子，何地

不容闲。梅道人戏墨也。

题柯丹丘山水
（此跋录自清卞永誉《式古堂书画汇考》）

【吴镇题跋】

闻有风轮持世界，可无笔力走山川。峦容尽作飞来势，太室居然掷大千。吴镇。

竹枝图
（此跋录自清卞永誉《式古堂书画汇考》）

【吴镇题跋】

有竹之地人不俗，而况轩窗对竹开。谁谓墨奴能倒景，一枝独上纸屏来。梅道人。

松图
（此跋录自清卞永誉《式古堂书画汇考》）

【吴镇题跋】

幽澜话别汗沾衣，飒尔西风候雁飞。我但悠悠安所分，谁能屑屑审其微。钓竿不插山头路，猎网宁罗水际矶。独有休心林下者，腾腾兀兀静中机。

青云山中太玄道人，隐者也，时扁舟往来茜武之上，与游从则樵夫野老而已。余拙守衡茅橡林有年矣，夏末会于幽澜泉山主常师，方啜茗盌，忽若□气逼怀，黄帽催行甚急。别后流光迅速，惜哉！因就严韵，戏成四首，书于画松之上，且发一笑而别。梅花道人。

墨竹
（此跋录自清金瑗《十百斋书画录》）

【吴镇题跋】

陂塘水暖芹吐芽，橡摇软绿啼乳鸦。晴天白日清画永，绕篱开遍荼蘼花。竹窗无尘几研复，熏炉枭臭行青蛇。懵腾睡眼开复合，松涛沸鼎浮葭口。人生营营不厌足，闲业虚誉贤浮庄。佳时良遇不易得，汲汲万里徒尘沙。江湖贱贫不足道，彭泽杨柳东陵瓜。慨然长啸谢绮角，紫芝晔晔同蒿麻。清酤尘爵宽献酢，勿近局促生吁嗟。梅老戏墨。

关山秋霁图
（此跋录自清吴升《大观录》）

【吴镇题跋】

梅花道人戏墨。

【他人题跋】

巨然衣钵惟吴仲圭传之，此图不当作元画观，乃北宋高人三昧。董其昌观因题。（董其昌）

竹
（此跋录自清迮朗《三万六千顷湖中画船录》）

【吴镇题跋】

第一段《风竹》题曰：风竹之态若此，乃广与可之意邪。

第二段《晴竹》题曰：晴霏光煜煜，晓日影瞳瞳。为问东华尘，何如北窗风。梅道人戏墨。

第三、四段题曰：雨过色涓涓。梅道人写意。

山水

（此跋录自清张照《石渠宝笈》）

【吴镇题跋】

芦荻萧萧两岸秋，山人冒雨漾扁舟。前溪烟霭看明灭，历遍山中一段幽。梅道人戏墨。

元人君子林图

（此跋录自清张照《石渠宝笈》）

【吴镇题跋】

萧萧木叶落欲尽，渺渺洞庭生白波。虞舜不还秋事晚，幽篁斜日倚湘娥。梅道人戏墨。

墨竹卷五幅

（此跋录自清张照《石渠宝笈》）

【吴镇题跋】

之一：竹窗思闲寥，铜博香委曲。客中乞丹书，写作湘之绿。梅道人识。

之二：梅道人作。时蝉声初影响，凌霄花开，南风时来，清旦萧萧，爽气如在西山。招章绣玉至此，佛奴习右军书，读《孟子》。

之三：梅道人为佛奴戏作此竹，当此日，有此枝，成不成，奇不奇。聊写此语相娱嬉，此寐语。

之四：愁来白发三千丈，戏扫清风五百竿。幸有颖奴知此意，时来纸上弄清寒。时骤雨忽至，清风凉肌。梅花道人戏墨。

又题：梅道人戏作《竹谱》，窃文湖州笔意也。

之五：墨竹虽工，位置不宜，亦不堪人谛观。未落笔之前，须看绢幅宽窄，横直可容几竿，根梢向背，枝叶远近，或荣或枯。及土坡水口地面高下厚薄，自意先定。然后落笔，庶几无后悔。然画家

自来位置为至难，盖凡人情尚好，才品各有不同，所以虽父子至亲，亦不能授受。况笔舌之间，岂能尽之！惟画法所忌，不可不知。所谓卫天、撞地、偏重、偏轻、对节、挑竿、鼓架、胜眼、前枝、后叶，此为十病，断不可犯，余当各从己意。梅道人戏墨。

头白开卷图

（此跋录自清张大镛《自怡悦斋书画录》卷三十）

【吴镇题跋】

老人头白还开卷，时有书声杂鸟啼。梅花道人并题。

竹棘

（此跋录自清陆时化《吴越所见书画录》卷六）

【吴镇题跋】

霏霏桃李花，竞向春前开。如何此君子，四时清风来。梅花道人戏墨。

山水

（此跋录自明李日华《味水轩日记》）

【吴镇题跋】

树石苍蔚淋漓，缘坡作小竹，含雨意。

竹

（此跋录自明李日华《味水轩日记》）

【吴镇题跋】

不可一日居无竹，摇著数竿青有余。何似写归图画里，清风露月在吾庐。梅道人戏墨于橡林下。

【他人题跋】

写竹如写字法方妙，笔到则已，故非摹拓手所能也。自文苏后，若赵松雪、高房山、王淡游、吴梅庵、倪云林，各臻妙处。以其写法迥出流辈非庸常可及也，此幅顾君德润所藏，其运笔虽不经意，然一种风气，使人敛衽，顾君宜宝之。九龙山人王孟端。（王孟端）

枯木竹石

（此跋录自明李日华《味水轩日记》）

【吴镇题跋】

树大高于屋，竹长清如人。生平何所修，静与为比邻。梅花道人戏墨。

墨竹

（此跋录自明李日华《味水轩日记》）

【吴镇题跋】

翠涛借月生秋润，苍雪因风入夏寒。

末段作素云：以上笔笔学文湖州，不知后来同余趣者几何人也。盖此老洒然满意如此。

风竿图二段

（此跋录自清孔尚任《享金簿一卷》）

【吴镇题跋】

前题云：愁来白发三千丈，戏扫清风五百竿。幸有顽奴知此意，时来窗下弄清寒。梅道人戏墨。

后题云：广文湖州笔意。

山水册

（此跋录自明汪砢玉《珊瑚网》）

【吴镇题跋】

古藤阴阴抱寒玉，时向晴窗伴吾独。青青不改四时容，绝胜凌霄倚凡木。梅花道人戏作并题。

【按】《渔父图册》三诗不在前卷内。

红叶村西夕照余，黄芦滩畔月痕初。轻拨棹，且归欤，挂起渔竿不钓鱼。

点点青山照水光，飞飞寒雁背人忙。冲小浦，转横塘，芦花两岸一朝霜。

醉倚渔舟独钓谣，等闲入海即乘潮。从浪摆，任风飘，束手怀中放却桡。梅老戏笔。

古木竹石图

（此跋录自清高士奇《书画总考》）

【吴镇题跋】

劲节凌清霜，柔枝溥窗雨。山中谁其赏，相忆有巢许。梅花戏墨也。

山水图

（此跋录自清吴其贞《书画记》）

【吴镇题跋】

溪流中断石，树老半横枝。忆昔同游者，空山新见时。梅花道人戏墨。

竹卷

（此跋录自清庞元济《虚斋名画录》）

【吴镇题跋】

墨竹之法，备于文与可，故息斋李学士作《谱》传世，亦言宗其趣。但其真迹日亡日少，人皆不能辨真赝，而学者多背而违之，粗俗狼藉，不可胜言。既识而从之，又须用功而后得。昔与可授东坡诀云：竹之始生，一寸之萌耳，而节叶具焉。今画者乃节节而为之，叶叶而累之，岂复写竹？必先成竹于胸中，执笔熟视，乃见其所欲画者，急起振笔直遂，以追其所见，如兔起鹘落，少纵则逝矣。东坡曰：余不能然也，而心识其所以然而不能然者，内外不一，心手不相应，不学之过也。且坡翁天资高迈，识见过人，尚以为不能然者，不学之过，况他人乎？学者必由规矩，真积力久，自有所得。梅道人戏墨。

水竹卷

（此跋录自清梁廷枬《藤花亭书画跋》卷四）

【吴镇题跋】

古木修篁石似云，纵横八法自成文。何当裁作韶华管，吹落春天紫凤群。梅道人戏墨。

墨竹卷

（此跋录自清潘正炜《听帆楼续刻书画记》）

【吴镇题跋】

五月山林雨歇时，修篁新长凤凰枝。从教好客频频过，彩笔留题百个诗。梅道人戏墨。

写竹菶郁为难，学者不可以不用其心力也。梅道人戏墨。

湘泉水冷浦积雪，贝阙蛟绡织明月。玉龙冻掣金锁飞，笛起沧江山石裂。清霄暮过云生林，墨汁倒泻千壶冰。翡翠屏前玉簪堕，秋风飒飒来天庭。梅道人戏墨。

梅道人戏墨于橡林下。

墨竹卷

（此跋录自清陆心源《穰梨馆过眼录》）

【吴镇题跋】

我亦有亭深竹里，也思归去听秋声。梅道人戏墨。

愁来白发三千丈，戏扫清风五百竿。幸有阮奴会此意，时来几上弄清寒。梅老戏作。

亭亭月下阴，挺挺霜中节。寂寂空山中，不改四时叶。愁来白发三千丈，戏扫清风五百竿。幸有阮奴会此意，梅道人戏墨。

凉阴生研池，叶叶秋可数。京华客梦醒，一片江南雨。梅道人戏墨。

墨竹卷

（此跋录自《故宫书画图录》卷十七）

【吴镇题跋】

片片落花心，悠悠飞絮意。清风明月中，此风不可企。仲圭记。

墨竹风韵为难，古今所以为独步者，文湖州也，日日行青山，无竹不可留，可怜风雨中，桃李竞春秋。梅道人戏墨。

晴霏光煜煜，晓日影瞳瞳。为问东华尘，何如北窗风。至正三年七月望日，梅道人戏墨。

【他人题跋】

1. 方方壶

阿香怒鞭箨龙尾，班鳞蚀去痕未洗。天风吹作万琅开，翠压修林收不起。林深有客栖寒烟，玉版已悟禅中禅。人间赤日迥不到，著我六月秋泠然。青云欲飞霖雨既，佩环声，双娥泣。玉箫惊起老龙眠，夜深潇湘半江碧。上清羽客方壶题。

2. 邓文原

万山深锁翠云寒，中有衡茹竹万竿。粉破烟梢龙出跃，清翻幢影凤栖翰。琴床稳处风生袂，茶白敲时叶堕阑。独鹤不鸣双兴发，漫将诗句写琅环。巴西邓文原。

3. 倪瓒

余每好写竹枝，然仅能得其清劲之致，至于纵横奇妙如龙游凤舞，则让吾仲圭，今观此卷，那得不宝。云林生倪瓒。

4. 张雨

素节自虚植，苍顾无古今。静存仁者体，清得此君心。笏润浥朝爽，尊凉借午阴。投簪时得造，舒啸一披襟。句曲外史张雨题。

5. 俞和

仲圭山水，固自不凡，间写竹枝，尤称绝品，直可驾东坡而并可与矣，细观此卷，当自得之。紫芝山人俞和。

6. 沈周

吾闻渭川南，千亩富修竹。烟梢拂云霓，风叶披崖谷。古来贤达士，爱此鄙粱肉。居焉弗可无，凛凛常在目。何年风雨夜，分此万苍玉。仲圭真能事，点缀乱山曲。翛然对此君，挺拔出尘俗。淇园有遗咏，千载继芳躅。石田老人沈周。

7. 董其昌

墨竹之始，画谱载五季李夫人写于月夜竹影中，嗣后有陈公储、王摩诘、张嗣昌、毛信卿皆能写竹，或有兼擅，或有独能，墨迹存者，亦未多见、迨及宋元文与可、苏子瞻、李息斋、吴仲圭、柯丹丘，是皆天姿高迈，游戏翰墨，为世所重，今之写竹者，笔力未到，非失之于粗，则失之于弱，或能稀少不能重密，或能写其似不能写其意，多则繁乱，少则无致，干节枝叶，法度全无，就而视之，病忌尽露，何有风枝雨叶，摩霄干云，胸中成竹，势挺万丈乎，若纵横错综，疏密浓淡，多则万竿，少则一枝，大则写形，小则写意，律于法而不拘于法，师于古而不泥于古，则又在人之变通也。甲戌春正月，雪窗漫笔，其昌。

8. 董其昌

余既为辰玉书墨竹志，越二年，辰玉复收得吴仲圭所写竹枝，因合装成卷示余，噫！余书何足为梅老匹哉，识以志吾幸。玄宰。

山水卷

（此跋录自《故宫书画图录》卷十七）

【吴镇题跋】

梅道人。

【他人题跋】

1. 沈度

淋漓笔墨独争雄，鸡惊从谁辨异同。忆得芙蓉城下醉，满山红叶写秋气。云间沈度。

2. 徐有贞

梅庵点笔有神助，展卷飒飒生风凉。巨然去后

无何有，屈指于今独擅长。东海徐有贞题。

3. 爱新觉罗·弘历

本述巨然法，济之气韵臻。何曾邻率略，惟是
足精神。

石户开岩下，烟舟舣水滨。望中多简洁，真觉
似其人。癸巳仲春御题。

赵仲穆东山图

（此跋录自明张泰阶《宝绘录》）

【吴镇题跋】

东山为乐奈苍生，望重须知亦累情。蜡屐春来
行更好，桃花洞口笑相迎。梅道人吴镇题于橡室。

墨梅二幅

（此跋录自明张泰阶《宝绘录》）

【吴镇题跋】

粲粲江南万木妃，别来几度见春归。相逢京洛
浑依旧，却恨缁尘染素衣。梅道人戏墨。

王府仙姝倚淡妆，素衣一夕染玄霜。相逢不访
姿容别，为住王家墨沼旁。梅道人戏墨。

千年老枝生铁色，雪魄冰姿谁报得。三生石上
见逋仙，独鹤归来楚云黑。何郎垂老客扬州，花前
劝酒仍风流。江城吹笛月未落，梦回一夜生春愁。
梅花道人吴镇题。

范长寿羌胡斗鹑图

（此跋录自明张泰阶《宝绘录》）

【吴镇题跋】

唐人画士固多，而范长寿之文质相兼，风致具
足，未必出阎吴俊也。梅道人吴镇题。

苏汉臣婴儿戏浴跋

（此跋录自明张泰阶《宝绘录》）

【吴镇题跋】

苏汉臣作婴儿，深得其状貌，而更尽神情。亦
以其专心为之也。此帧婉媚清丽，尤可赏玩，宜其
称隆于绍隆间也。

阎立本西岭春云图

（此跋录自明张泰阶《宝绘录》）

【吴镇题跋】

西山高五台，缥缈出蓬莱。春半花争发，宵征
客倦来。短桥流曲水，危壁覆苍苔。宣庙曾留赏，
临风愧匪材。

立本此图，奇中有正、变幻入神，信非两宋人
所得梦见也。展阅一过，不胜敬服。为赋短句而书
之，梅道人。

敬题危太朴所藏吴道元五云楼阁图

（此跋录自明张泰阶《宝绘录》）

【吴镇题跋】

碧树围青幄。群峰列障来。卿云分五色。鹊观

倚三台。仙容乘春至，山翁向暮回。高深无限思，之子总神材。

是日，同观者有董双清、刘叔芳二子，汲泉煮茗，促膝清言，快观妙卷，竟不知日之将夕也。梅道人吴镇再题。

右丞秋林晚岫图

（此跋录自明张泰阶《宝绘录》）

【吴镇题跋】

夫画至右丞，正在中古交易之际，诸美毕臻，逐为山水中绝艺。此《秋林晚岫》，高古精密，闲旷幽深，无纤微烟火气，虽由学力高瞻而尤得于资禀之超？也。噫，学力可到，而资禀不可及，吾于此卷，不能不为之神驰目骇，唯有击节三叹而已。

右丞已往六百载，翰藻神工若个同。千嶂远横秋色里，山家遥带暮烟中。

卢鸿嵩山草堂十景图

（此跋录自明张泰阶《宝绘录》）

【吴镇题跋】

夫画，贵品逸，尤贵格高，能兼二者，斯为上乘矣。若卢鸿《嵩山图》，命意既高，而画法超逸脱尘俗，去矜持无纤悉矫揉，岂非画中上乘乎？唐室画家固多，恐未有逾于鸿者。古今士人云：《草堂图》可并《辋川图》。岂无所见而为此语，太朴先生欣慕已久，会友人持来求售，先生不吝倾囊得之，万知其为张子有家珍物也，一日持以示，余为书数言于左，而拜系以短句：卢鸿仙去五百

载，一段高风未可攀。忽睹草堂清绝处，分明几案有嵩山。

关仝秋山凝翠图

（此跋录自明张泰阶《宝绘录》）

【吴镇题跋】

绝壁孤亭迥，千峰落日曛。沙明江上树，客带洞前云。市散鸡鸣远，村荒犬吠闻。一天秋色好，多向此中分。

关仝此卷，虽多祖洪谷子，而未尝斤斤守其畦迳，清润秀发，无不兼妙，所谓变则化就中，其庶几乎。梅花道人吴镇拜手题。

赵干春林曲坞图

（此跋录自明张泰阶《宝绘录》）

【吴镇题跋】

亭下人家带远岑，乔林无处不沉沉。垂杨拂岸青归候，繁杏依村鸟度音。桥外行人寻旧侣，湖边逸客散幽心。江南绝胜应难纪，何似图中景更深。

赵干此卷，直写江南风景，而尤极其意趣之妙者也。真足为吾俨师法。既题而复识之。

李成画十幅

（此跋录自明张泰阶《宝绘录》）

【吴镇题跋】

右李咸熙画册一帙，徽庙悉有题识，则知微庙已自叹赏不足，况今日乎。其命意用笔，深入化境。

吾恐晋唐诸君，诚未有能出其右者矣。善夫先生所藏古人画册约有数事，此卷当居其首。至正壬子冬十月廿九日梅花道人吴镇识于橡堂。

李公麟揭钵图

（此跋录自明张泰阶《宝绘录》）

【吴镇题跋】

夫绘画，高人逸士之所游戏也。而龙眠此卷，又游戏中之游戏乎，鬼子母、宾伽罗故实佛氏，为世人说法也，而龙眠一一形诸图画，细致精密无遗，令观者悚然敬畏殆，为佛氏说法乎，所谓释教功臣，固无逾于龙眠矣。展阅数番，为之击节三叹。梅道人吴镇书于橡室。

马远载鹤图

（此跋录自明张泰阶《宝绘录》）

【吴镇题跋】

右宋马远所画《载鹤图》，其写夏山楼阁，长林丰草，景物悠然，较之平时应制之作，不啻径庭矣。远为光宁朝画院待诏，士人称南渡画院中之尤者，曰刘李马夏则远居其三，盖以其年，数之先后，非以其画之优劣也。今莹之所藏此卷，什袭珍重，不敢屑越，可谓得所矣。既识而复题以短句：载鹤轻舟湖上归，重重楼阁锁烟霏。仙家正在幽深处，竹里鸡声半掩扉。

王叔明为徐元度松壑秋云图

（此跋录自明张泰阶《宝绘录》）

【吴镇题跋】

万壑瀠回磴道长，崇冈交互转苍苍。疏松过雨虚阑净，古木回风曲岸凉。村舍几家门半启，渔梁何处水流香。扁舟凝望云千顷，不觉西林下夕阳。

黄子久复为危太朴画

（此跋录自明张泰阶《宝绘录》）

【吴镇题跋】

余谓黄子久画，如老将用兵，不立队伍，而颐指气使，无不如意。今观画中，峰峦层叠，几令真宰与笔势争雄，诚吾侪畏友也。

自题四幅

（此跋录自明张泰阶《宝绘录》）

【吴镇题跋】

岩壑春深万绿齐，隔林黄鸟尽情啼。山翁不记灯前语，为约红楼试品题（春景）。

灌木苍藤护草堂，流泉汩汩绕渔梁。书声遥送斜阳里，谁道空山白昼长（夏景）。

清霜摇落满林秋，漠漠寒云天际流。山径无人拥黄叶，野塘有客漾轻舟（秋景）。

万木凋残众岭寒，诛茅栖息易为安。朝来犹有寻幽者，不畏崎岖磴百盘（冬景）。

清容先生，高雅好古，所藏名迹颇多，一日以佳素索画，岂以拙墨为足尚耶。余今日得观二李、王右丞、荆关诸君真笔，心境顿开，少有所得，遂

发之毫端，但妍与？非己所晓，若此四幅，在于得志中所作也。不审观者以为何如？

梅道人为危太朴二十幅
（此跋录自明张泰阶《宝绘录》）

【吴镇题跋】

1. 吴镇戏墨作春林过雨图。

2. 梅道人戏仿北苑笔。

3. 壬寅四月二日梅道人墨戏。

4. 高林高士梅道人镇作壬寅十一月二日。

5. 癸卯五月雨中写意梅道人镇。

6. 梅道人戏墨七月二十六日。

7. 癸卯秋镇作。

8. 癸卯十月梅道人戏作。

9. 松窗小隐吴镇。

10. 梅道人吴镇。

11. 疏林竹镇作。

12. 放舟图梅道人。

13. 戏笔所见。

14. 梅道人戏仿巨然小笔。

15. 垂钓图梅道人戏作。

16. 梅道人戏作观泉图。

17. 销夏图梅道人。

18. 梅道人戏仿李成寒林笔。

19. 石岸双松梅道人镇。

20. 雪中写意梅道人吴镇。

【他人题跋】

吴梅庵吾之至友也，有高世之行，书无不读，而绘事更精，所谓鲁之原宪、晋之陶潜，殆其俦乎，予固爱其画，而更爱其人，予每有所请，无不应之，而悉佳妙，就中画卷种种入神，即使王洽复起，董巨再生，亦何过焉，书于卷后，使梅庵见之，必以予为知言。临川危素识，是岁四月十有一日。（危素）

题危太朴所藏荣阳郑处画秋峦横霭图
（此跋录自明张泰阶《宝绘录》）

【吴镇题跋】

顾陆仙游几百年，画图何似个中贤。晴窗历阅云生眼，三绝能令再世传。

郑处画虽由自创，而亦多出于顾、陆，诚唐季画家之正宗也。厥后黄筌、董源悉祖其法，遂成大家。吾侪若于此参入，何虑斯道之不臻也。因见此卷，乃为磅礴者久之。梅道人吴镇谨识。

题关仝层峦秋霭图
（此跋录自明张泰阶《宝绘录》）

【吴镇题跋】

关仝，长安人也，画早岁师洪谷子，晚年遂有出蓝之美。所作脱略毫楮，笔愈简而气愈壮，景愈少而意愈长，盖绘理已造乎精微之域，故能如是，若此《层峦秋霭图》，尤觉清妍宛委，即松雪翁当代宗匠，也辄称为画家之祖。每见其画卷，往往采仿墨法，何况后进之士，资禀庸下者，可不知所勉哉。太朴先生既得洪谷子妙卷，而复有此，所谓荆山玉、合浦珠，不是过也，余何足羡？七明友兄为予言之至忘寝食，因从先生假归，临摹再过而漫识若此。是岁仲夏十有一日，梅道人吴镇题。

吴镇生平及创作年表

1280 年（至元十七年，庚辰）一虚岁

　　七月十六日，吴镇生于浙江嘉善。

1295 年（元贞元年，乙未）十六虚岁

　　据至正五年吴镇为古泉作《四友图》题跋：游戏墨池间仅五十年。推定是年吴镇开始学画。

1315 年（延祐二年，乙卯）三十六虚岁

　　清方濬颐《梦园书画录》记载，是年作《停骖读碑图》。

1326 年（泰定三年，丙寅）四十七虚岁

　　是年，为石民瞻题李公麟《画揭钵图卷》。

1328 年（泰定五年、致和元年、天顺元年、天历元年，戊辰）四十九虚岁

清明节，为雷所尊师作《双桧平远图》。

1330 年（至顺元年，庚午）五十一虚岁

　　是年，作《清江春晓图》。

1334 年（元统二年，甲戌）五十五虚岁

　　是年，作《秋江渔隐图》。

1335 年（元统三年，至元元年，乙亥）五十六虚岁

　　十月，为德翁作《源头活水图》。
　　十一月游云洞（今江西上饶），作《曲松图》。
　　孟冬七日，题陆探微《员峤仙游图》。

1336 年（至元二年，丙子）五十七虚岁

　　正月，作《山居图》。

二月，为葛可久作《中山图》。

八月，作《渔父图》四幅。

十月廿七日，为竹叟禅师作《一叶竹》。

是年，又作《芦花寒雁图》。

1337 年（至元三年，丁丑）五十八虚岁

三月，作《水墨山水册》。

三月八日，作《秋江归钓图》。

1338 年（至元四年，戊寅）五十九虚岁

五月六日，为子洲作《汗漫游图》。

夏至日，为子渊作《松泉图》。

五月，作《高节凌云图》。

夏五十日（按：原题如此），作《山窗听雨图》。

十二月七日，题赵孟頫《兰亭图》。

1339 年（至元五年，已卯）六十虚岁

十月，作《苍松古柏图》。

1340 年（至元六年，庚辰）六十一虚岁

四月，草书《心经》。

夏，题阎立本《秋岭归云图卷》。

1341 年（元顺帝至正元年，辛巳）六十二虚岁

春月，题李公麟《仙山楼阁图》。

九月，作《洞庭渔隐图》。

九月，作《竹木卷》。

是年，又作《林峦古刹图》。

1342 至（至正二年，壬午）六十三虚岁

正月，作《平林野水图》赠元初炼师。

二月，为子敬作《渔父图》。

六月，作《清溪垂钓图卷》。

七月十五日，作《墨竹卷》四段。

八月，于梅花庵作《溪流归艇图》。

八月十五日，作《渔父图》。

八月十六日，作《山水卷》。

九月，作《墨竹图》。

九月廿一日，于家乡魏塘慈云僧舍作《维本渔父图》。

秋日，友人张某到访嘉兴，作《在竹图》赠之。

是年，又作《赤壁图》《秋山古寺图》《水墨山水卷》《山水》《竹梢图》。

1343 年（至正三年，癸未）六十四虚岁

二月十六日，友人若虚访梅花庵，吴镇与之谈至夜分，为其作《墨竹卷》。

二月二十一日，作《墨竹》。

三月八日，于遽庐为平林居士作《松崖图》《磵松图》。

七月十五日，作《枯木竹石图》。

八月五日，题吴道子《秋山放鹤图》。

九月十五日，作《墨竹图》。

十月，为信卿作《江山渔乐》四幅，各题以歌辞。

十月十日，友人似之游魏塘，为其作《墨竹》。

是年，又作《修竹幽居图》《山水》。

1344 年（至正四年，甲申）六十五虚岁

二月二十一日，作《墨竹》。

夏四日，题董源《夏山深远图》。

夏日，作《松风飞泉图》。

六月，作《松风图》。

七月一日，作《苍松图》。

七月，作《松石图》。

八月三日，作《江村渔乐图》。

十一月冬至，作《嘉禾八景图》。

是年，作《墨竹》，与王冕梅花合成《梅竹双清图》。

是年，为竹叟禅师作《墨竹》。

是年，又作《远山含翠图》《墨竹》《一叶竹》。

1345 年（至正五年，乙酉）六十六虚岁

谷雨日，题黄筌《蜀江秋净图卷》。

十月，至魏塘景德寺，为古泉禅师始作《四友图卷》。

十月，为青云山太无錬师观静堂作《山水》四幅，并题《双松图》。

是年，又作《渔父图卷（瓘本）》《西湖钓艇图》。

1346 年（至正六年，丙戌）六十七虚岁

五月，为伯理作画十幅。

七月，居西湖寓舍，作《夏山欲雨图》。

冬十一月，题赵伯驹《山水长幅》。

冬至日，为古泉禅师续作《四友图卷》。

1347 年（至正七年，丁亥）六十八虚岁

五月廿七日，题王晋卿《万壑秋云图卷》。

八月八日，作《笋》诗一首。

九月五日，为侄子吴瓘作画十幅。

十月，为元泽作《草亭诗意图》。

初冬，于嘉兴春波客舍作《竹石图》。

冬日，于嘉兴鸳湖精舍作《山水》。

1348 年（至正八年，戊子）六十九虚岁

正月，题高克恭《青绿云山》。

正月，作《秋江独钓图》。

仲春，题卢鸿《嵩山草堂图》。

四月十日，作《竹卷》。

秋七月晦日，题王诜《蜀道寒云图》。

九月，作《秋江濯足图》。

九月，为行可作《墨竹册（游心竹素）》。

冬十月，为唐明远画梅。

是年，又作《水竹山居图》《山水轴》《老梅图》《墨梅》，长题《秋溪濯足图》。

1349 年（至正九年，己丑）七十虚岁

二月十七，作《竹谱》。

三月廿九日，于家乡魏塘橡林精舍作《广与可笔》。

五月二日，题赵伯驹《秋景》。

五月十三日，作《墨竹卷》四段。

暮秋二日，题李昭道《春江图》。

十月，《题画》一则。

十月，于武陵客舍作《竹石图》。

十一月十五日，陶宗仪至嘉兴，吴镇与其会于精严僧舍，并作《野竹居图卷》。

是年，又作《墨菜图卷》。

十一月三日，题王维《雪溪图》二首。

1350 年（至正十年，庚寅）七十一岁

三月，作《竹谱图》。

五月，游湖州，作《仿东坡风竹图》。

五月，在春波客舍为佛奴作《万玉丛墨竹谱》，五月一日始，六月十五日方成。

六月，作《筼筜清影图》，又作《墨竹图》。

六月十五日，作《墨竹卷》。

七月，作《江雨泊舟图》。

八月，作《竹石图》，又作《墨竹》七段。

是年，为可行作《竹谱》二十二页，为松岩和尚画竹，为可行作《枯木竹石图卷》，为长卿作《万竹图》。

是年，又作《新凉透寒图》《溪山高隐图》。

1351 年（至正十一年，辛卯）七十二虚岁

二月十七日，为王国器作《山水十二幅》。

夏季之初，避暑于水云阁中，作《山水》并题。

六月九日，题郭忠恕《夏山仙馆图》。

七月十六日，题马远《虚亭渔笛图》。

七月廿八日，作《山水》。

八月下旬，作《晴江列岫图》。

是年，又作《竹卷》。

1352 年（至正十二年，壬辰）七十三虚岁

仲春，题方从义《松岩萧寺图》。

四月五日，题黄公望《为徐元度卷》。

五月三日，居西湖寓舍，作《深溪客话图》。

七月上旬，作《山人观瀑图》。

八月，居西湖寓舍，作《万峰幽壑图》。

九月廿一日，维中携《渔父图卷》至魏塘慈云僧舍，吴镇重题画上。

1353 年（元至正十三年，癸巳）七十四虚岁

二月十九日，题王羲之《感怀帖》。

三月小尽日，跋王维《春溪捕鱼图卷》。

九月，作《宋人诗意图》《董源寒林重汀》《削壁临水》《枝竹》。

是年，又作《芦滩钓艇图》。

是年，题李咸熙《秋岚凝翠图》。

1354 年（至正十四年，甲午）七十五虚岁

九月十五日，吴镇卒，葬于家乡魏塘（今吴镇纪念馆内）。逝前自题墓碑曰："梅花和尚之塔"。

责任编辑：林　群
执行编辑：苏晓晗
特约编辑：王艺雯
版式制作：胡一萍
责任校对：杨轩飞
责任印制：张荣胜

图书在版编目（ＣＩＰ）数据

　　吴镇传世绘画赏析 / 沈国庆著． -- 杭州 ： 中国美
术学院出版社， 2023.9
　　ISBN 978-7-5503-3059-7

　　Ⅰ．①吴… Ⅱ．①沈… Ⅲ．①吴镇（1280-1354）—
中国画—绘画评论 Ⅳ．① J212.052

　　中国国家版本馆 CIP 数据核字（2023）第 137862 号

吴镇传世绘画赏析

沈国庆　著

出 品 人：祝平凡
出版发行：中国美术学院出版社
地　　址：中国·杭州市南山路 218 号 / 邮政编码：310002
网　　址：http://www.caapress.com
经　　销：全国新华书店
印　　刷：浙江国广彩印有限公司
版　　次：2023 年 9 月第 1 版
印　　次：2023 年 9 月第 1 次印刷
印　　张：21.75
开　　本：787mm×1092mm　1 / 16
字　　数：400 千
印　　数：001—900
书　　号：ISBN 978-7-5503-3059-7
定　　价：178.00 元